杜忠誥 著

漢字美學——杜忠誥文字書法論文集

臺灣學生書局印行

自序

這本論文集概分書法、書家、文字三類，大抵係應邀稿而發論，並非計劃性的書寫。檢點此書所收篇目，始於

一九九〇年，終於二〇一五年，前後跨度二十餘年，而僅得此卷，相較於其他學者著述之勤、產量之豐，不免汗

顏。復次，細究各篇篇目，看來洋洋灑灑，面向不少，但正足以說明我貪多務得、學欠專精的弊病。

我出身貧農之家，之所以能稍稍嶄露頭角，仰仗的是書法創作的得獎而獲致社會的肯定。世人眼中，書藝創作

是我的專業，因此寫相關的書學與書家，應屬本務；至於文字學或儒釋道之素養，也應大有益於我之書藝創作。然

而，創作與理論，委實存有感性與理性之轉換扞格，更何況知識無涯而光陰迅逝，常常令我墮入時間不夠分配的困

境。孟子有言：「掘井九仞而不及泉，猶為棄井也。」如今檢視諸篇，時有「此屬創見，立論應可更深刻、舉證應

可更周全」；「由此觀點鋪展下去，應可發展出系列性著作」；「此處思慮不周，匆匆草就，應加改寫……。」只

是由年富力強至今垂垂老矣，真乃夜半有力者負去而不覺，歧路亡羊，終是我無法逃免的宿命。

永嘉大師《證道歌》有云：「吾早年來積學問，亦曾討疏尋經論。分別名相不知休，入海算沙徒自困。」卻被如

來苦訶責，數他珍寶有何益？從來蹭蹬覺虛行，多年枉作風塵客。」如是話語，像極了為我預寫的懺悔辭。故此書

之付梓，亦不過此蜉蝣人生之小小誌念而已，後來者讀此，若得感發，能更深入探究，則是我幸。

此輯原擬於我六十歲出版，以與書法創作展圖錄、《池邊影事》文集同時梓行，後以事冗而擱置。不意歲不我

與，又過十載，我之拖沓，竟至如此！七十壽慶將屆，國慶仁棣重議此事，並協助校稿，訂正疏失。至於單篇論文

及全書規模之成形，皆仗內人翠鳳及雙胞胎兒女士弘、士宜之一路參預；但凡電腦打字、掃描圖檔、搜羅作品、校

訂資料……無不勞心勞力。又蒙學生書局不棄，仍願為此書改變版式發行；加以主編陳蕙文小姐經驗豐富，又極細

心，不避繁瑣，拙作才得以順利面世，於此一併誌謝。

漢字美學——杜忠誥文字書法論文集

目 次

貳、書　家

參、文　字

壹、書法

書法與休閒生活

一

近年以來，由於科技的空前文明，生產力大量增加，工商業飛躍進步，國內經濟成長快速。社會大眾不但所得提高，工作時間也大為縮短，人人逐漸行有餘力，可以為自己安排一些有意義的休閒生活，以調劑來自現實生活上的緊張壓力，消除心靈上的空虛和鬱悶。

根據報端披露，目前國人平日最常從事的休閒活動是看電視、閱讀書報、看錄影帶和聊天。星期假日則多湧向戶外休閒場所，形成人滿為患的現象，普遍缺乏啟發創造性的活動，趨向於粗糙、低級或浮面的活動多，而比較精緻、高級、深刻的內在精神性活動偏少[1]，這是很值得我們正視的。

雖然我們在經濟發展上創造了奇蹟，物資充盈，生活富裕，但相對的，國人在精神生活和文化素養方面的提昇，並沒能跟著經濟成長同步幅前進。由於受到工商業功利社會價值觀的影響，大家雖然已由早年的貧困變而為小康[2]，卻仍免不了存在著幾分如財大氣粗、迷信金錢萬能等暴發戶心態，日常生活中，一些比較高尚、優雅而具有文化氣息的表現仍嫌不足，也缺少一種對於完美理想之追求與堅持，我們的生活品質與生活條件實在不成比例。

事實上，目前的國內社會，不論是各階層的生活樣態，或是各級學校的教育內容，也普遍呈現著一種理性的、知性的活動偏多，而感性的、特別是美感經驗的活動偏少的現象。我們認為，任何事物一旦失去其均衡發展，必然

1　見八十一年三月十六日中國時報臺北生活版，蔡碧珠特別報導。

2　根據資料顯示，民國八十年我國國民平均生產總額，已由四十年前的一百美元提高到八千九百美元，預計在今年內可達一萬美元。從明年起，我們將逐漸步入已開發國家之列。

會引生出一定的弊病來。

人的美感能力原是與生俱來的，但如果不加以開發、運用，這種能力就會變得遲鈍而隱晦不彰。日常生活中若缺少了美感的活動，就會顯得單調、乏味，精神會萎靡不振。一個人在生活上的美感體驗愈多，其心性志趣自會漸趨於平和高尚；其美感活動愈多，他對待周遭的事物，也會逐漸用欣賞寬容的眼光，以代替挑剔計較的心態，有助於社會群體生活的祥和團結。

為了彌補當前社會生活的偏失，增加日常生活情趣，促進社會的和諧進步，筆者建議大家在選擇、安排休閒生活時，多多考慮以精神性美感活動為主的項目。當然，在這一方面比較容易獲得美感經驗的休閒活動項目很多，如繪畫、舞蹈、戲劇、雕塑、音樂、詩歌、文學，乃至於參禪、插花、飲茶等都是，也都各有其趣味所在和美感價值。筆者站在個人偏好和專業的立場，在此鄭重向國人推介「書法」。

二

書法是我國獨有的藝術，以其具有多重的美感功能和高度的審美價值，自古即與禮、樂、射、御、數等並稱為「六藝」，被列為重要休閒活動之一。

書法是由漢字的書寫發展出來的，早期的文字書寫，只是為了記錄語言，傳達情意，純粹以實用為目的。後來，也許是出於人心所不能已的某些因素，先民逐漸在文字的實用功能之外，也同時注意到文字點畫形體的裝飾趣味和美感要求，於是書法變成了審美與實用並重的一項有意味的活動。世界上有不少民族，在進入文明期之前，都曾經有過記錄自己民族語言的文字，但卻只有中華民族的文字，能孕育發展成為一門豐蘊而獨特的藝術。

當然，這跟我們漢文字的方塊特色和使用工具的特殊性不無關係。每個文字各佔一個方塊，分由數目不等、形狀互異的點畫組合而成，構成一個個具有生命意味的空間單位。每個方塊的構成方式，有獨體的（如日、刀），有合體的（如照、湖），也有多體的（如鑾、絲）。其結構組合有上下關係（如思、雲）、左右關係（如懷、松）、內外關係（如回、圍）、錯綜關係（如我、華）等，不一而足。這種空間內部構築的多樣性，極便書法創作時的造型發揮，為中國書法藝術之形成與開展提供了有利條件。

此外，書法藝術的形成，紙、墨、硯等文房用具，固然也都起著相當的角色功能，但真正居於關鍵地位的還是毛筆。因為毛筆筆性柔軟，在書寫時，由於用力的輕重、快慢、連斷、頓挫的種種變化，可以產生各式各樣的點畫線條，表現出質感殊異的視覺效果來。而在這些富有節奏、韻律的點畫線條及由其所排列組合成的空間關係之間，即寄寓著書寫者的學識、氣度、情感和審美趣味，為書法藝術的抒情和表現，開拓出一個極為寬潤的天空。

「書法」一詞，英文多譯作「Calligraphy」，其意是指「優美的筆跡」。大家知道，西洋人寫字用的是鋼筆、原子筆、簽字筆、竹筆等，都屬於硬筆類，其所寫出來的字跡，有些也的確具有相當的裝飾性和美術趣味，但由於工具本身性能上的限制，跟我們使用剛柔相濟，富於彈性的毛筆所寫成的書法相比，其審美功能是不可同日而語的。

自從清朝末年西方硬筆類書寫工具輸入我國以後，因其使用便易，漢字的書寫起了革命性的變化，傳統毛筆的實用功能，逐漸被硬筆所取代。近數十年來，更由於打字機和電腦的普遍流行，文字的書寫任務，轉由機器代勞，只要熟習操作要領，按著鍵鈕，一切所需信函或文件，立刻就潔淨勻整地展現出來。即使寫錯字，要改要補，也不須重新謄過，一按機鍵，便都解決了，真是令人讚嘆！在此一態勢之下，毛筆書法在實際生活中所扮演的角色已是微乎其微了，這是時代演變的必然趨勢。

儘管如此，毛筆書法本身所含具的藝術功能與審美價值，並未因此而有絲毫的減損，相反的，卻因時代高度發展所帶來的負面作用之調劑需求，而益加凸顯出它的重要性。換句話說，今天我們提倡毛筆書法，已經不在其實用目的上著眼，是著重於此一書法活動所具有的藝術性趣味和性靈上的澡雪功能。

下面，我們準備就「書法」這門藝術活動的內涵特色及活動功能，作一概略性的介紹說明。

三

(一)工具簡便，備辦容易——學習書法、只需準備一支毛筆、一條墨、一個硯台和練習紙就行了。這些文房用具到處有售，購置容易。如嫌磨墨費事，用現成的墨汁也行，何況現代工業發達，有不少品牌的墨汁品質極佳，也不見得比用劣質墨條磨出來的差。至於習字用紙，品質良好的宣紙、棉紙固然可用，價錢便宜、吸水性適中的毛邊紙

或玉扣紙也可用。再不然，過時的報紙，取用便利，也是練字的好材料。

(二)能夠獨樂，也能與人同樂——有些休閒活動，如下棋，須有對手，才有挑戰性，有樂趣。喝酒也須有朋友，才有意思，單獨一個人就成悶酒。打麻將要四個人才行，三缺一就樂不成了。唯有書法，獨自一個人固然可以從事，寫成作品，與同好們互相觀摩，互相品評，彼此交換意見，既可以切磋書藝，也可以達到同樂的效果。家庭中如有一人練習書法，其餘的家人也有可能提出一些看法，參與討論，甚至於「近墨者黑」，看得手癢，也會跟著寫幾筆，很有可能成為家族性共同的休閒活動，無形中習字便成了溝通親情的媒介。

(三)不受環境或時間的限制——游泳須有游泳池，打球要有球場，跳舞也要有相當的活動場地。彈琴也得看時間，萬一晚上睡不著覺，怕擾他人清夢，也不便彈。登山或郊遊，若遇天候不佳，也很掃興，各種娛樂或多或少都有其限制。只有寫字，不論白天或夜晚，室內或室外，隨時隨地都可進行。時間多就多寫些，三幾個鐘頭不為多；時間少就少寫些，即便只寫三幾個字，也會讓你覺得興味無窮。

(四)兼具娛樂性與創造性——書法之為藝術，已如前述。既是藝術，多少都帶有幾分遊戲的成分在內。因為遊戲與藝術活動都有一個共同的特點，那便是非功利的，純粹是一種「不帶任何實用目的的自發性的活動」[3]。唯其是不帶功利目的的，是無所為而為的，所以盡可任情揮灑，恣意塗抹，自由自在，完全不用去考慮別人是否接受。欣賞或譏貶，都是他人的事，高興我自為之。

寫字就像兒童玩積木，只要不合自己的意思，可以重新再來，沒有人會責備你，也沒有人要求你，有的只是自我的要求。積木的堆搭，形同文字的結體構築，而積木本身則如同形體各不相同的點畫。練習書法，不僅是「積木」的建構可以隨心所欲，而且「積木」本身還得全由自己通過毛筆筆鋒的運轉使用而「製造」出來。既能宣洩情感，又能表現才情和個性，同時兼具高度的娛樂性與創造性。

(五)藝術內涵豐富——書法藝術的外在形式雖很單純，只有黑與白，但當你一旦沈浸其中，便會發現其所蘊涵的內在奧秘，卻是有可能讓你用一輩子的心力也窮究不了的複雜。一件傑出的書法作品，其點畫線條必定充滿旺盛的生命力。又因為點畫之間，都依循一定的規律組合而成，字中的連接、映帶也自然地表現出適度的運動感和節奏

3　十八世紀德國美學家席勒語，見《審美教育書簡》，引自朱光潛《文藝心理學》一書。

感。單獨的點畫固然富有生機，是一個小太極。點畫與點畫架構成字後，氣脈通貫，自成另一個太極。至於積字成

行，積行成篇，整幅作品又形成有機組合的另一個更大的太極，這種有意味的視覺藝術所呈現的「生生的節奏」。這

4，不只表現了書寫者的情感變化，同時也和人類的生命形態相契合，更與整個宇宙的大化流行產生同構關係。這

正好說明了為什麼當我們在欣賞作品時，常會聯想到人體的某個部位、某一動作或自然界中的某一事物、某種態勢

的根本原因。

在篆、隸、楷書等比較偏向靜態的作品中，須能蘊涵飛動的神氣；在行、草書等比較偏向動態的作品中，要能

現出詳靜的意度，才稱得上是佳作。這種「形動意靜」和「形靜意動」的動靜互生、對立統一之微妙關係，正是宇

宙創生和人體生命的共同體現，同時也是中國藝術的最高境界。所謂「天地與我並生，萬物與我為一」（莊子‧齊物

論）的生命理境，可以在中國書法藝術中探得一些消息。

宗白華曾經說過：「音樂、舞蹈、書法是中國藝術的基本形式。」李澤厚也說：「書法是紙上的音樂，紙上的

舞蹈。」5 在《美的歷程》一書中，他並進一步指出，書法中「淨化了的線條，如同音樂旋律一般，它竟成了中

國各類造型藝術和表現藝術的靈魂。」書法藝術受到這兩位現代重要美學家如此的推崇和重視，不是沒有道理的。

（六）練習書法是一種高級的美感享受——寫毛筆字時，意在毫端，需要高度的集中注意力。因此，練習時很容易

由於虛靜專一而進入忘我的境地，同時，也暫時遠離、忘卻了現實世界中的一切煩囂、鬱悶和種種的不愉快，整個

心靈徜徉於「所向無空濶」的筆歌墨舞之間，這不能不說是一種高級的美感經驗之享受。這種美感享受，能夠讓你

的心田受到滋潤、充養，從而生發出一種對於生命的喜悅和新的希望。

此外，書法藝術形象完全靠著毛筆與紙張的磨擦和抵拒力之變換而呈現，這個抵拒力量的變換，藉由指端而傳

達，對於指端的神經細胞來說，此種輕微曼妙的力量變化，實在無異是天地間最最輕柔的一種按摩。而這種觸覺上

特殊的美感經驗，只有練習書法的人才有機會享受得到。

寫字就如同拳家打拳，拳家每擊出一拳，均有其意之所在，出拳的位置與意之所在之間，同於書法中的某一個

4　語見宗白華〈中國藝術意境之誕生〉一文，載在《中國古代美學藝術論》書中。

5　宗、李二說，均見《美學與藝術》書中所載，李澤厚撰〈關於中國美學史的幾個問題〉一文。

點畫。對手並非站定不動，必然有所閃躲，意之所在也跟著變動，於是另出一拳乘勢追擊，如此，拳拳相續，直至克敵制勝為止。書家寫字時，每一點畫，不論長短大小，都各有起訖。點畫搭配，連成一氣時，其起訖之意仍須依稀保留，含糊不得。所寫作品要求一氣呵成，不能修描，不能補改。同時，前後筆、上下字間，都要能關照呼應，意脈不斷。所以寫一個字，等於是打一段拳；寫一幅作品，等於是打一套拳。既有節奏，又有重點；既要求挺勁飽滿，又要求落筆精準。就其運行路線的靈活變換所形成的優美旋律和運動而言，它又跟跳舞的舞步和音樂演奏或指揮時的肢體動作相類似。從事一項活動而能有這麼多種功能的享受，書法恐怕是獨一無二的了。

（七）容易打發時間——如上所述，練習書法很容易因用心專一而進入忘我境地。既入忘我之境，自然也容易忘卻時間的流逝。上焉者固然可以藉由書法的練習而神遊其中，享受高級的心靈饗宴；下焉者也可藉著練字而輕易地打發時間。更何況中國書法，篆、隸、行、草、書體眾多；魏碑唐楷，風格各異，夠你玩的，不怕你無聊。當你一旦開始寫字時，你將會驚異地發現，怎麼時間過得這麼快！包管你日子過得既充實，又愉快。練字對於退休老年人時間之排遣，功效尤為顯著。

（八）習字可以收攝精神，調伏心性——凡是喜歡寫字的人，大概都會有一種體驗，那就是剛提筆書寫時，心尚浮，氣未定，筆也還不伏手，字多半會寫得比較拘謹、鬆散。待過一段時間，心漸平靜，氣漸沈穩，精神漸趨統一，運筆也跟著順暢許多，寫出來的字就會顯得點畫沈勁，結體緊密，行筆流利，精力內斂。我們看古代留傳下來的一些墨跡或碑刻，也常能反映此一事實，足見寫字確有收攝精神的作用。

宋儒程明道曾說：「某寫字時甚敬，非是要字好，即此是學。」也是看重練習書法能夠使人精神凝定，易於淨化心靈的這一點作用，而提倡以習字作為養心入道之助緣的。歷代不少佛教界的高僧大德，在出家以後，所有一切世俗的嗜好都可放下，唯獨書法不能忘情，未忍割捨。日本江戶時代的良寬和我國民初的弘一大師，都是很典型的例字。大概除了練好書法，書寫一些佛教經句，可以與人結緣，達到勸化的作用以外，恐怕跟書法具有收攝散亂之妙用也不無關係。

學習書法，運筆速度是一個大問題。比較正確的說法是：快於所當快，慢於其所不得不慢。這樣說，對於初學似乎尚嫌不夠具體，沒什麼幫助。一般說來，凡是點畫的起、收筆和轉折處都要慢些，筆畫中段的行筆可以稍快。但這些都是相對而言，快與慢中，又各有其快中之慢與慢中之快。如果當快反慢，或當慢反快，就會出亂子。你才

說「我才不信邪」，那麼，「邪」就會立刻在那不信處跑出來。總之，寫字就是讓你沒脾氣。大抵個性豪放灑脫的人，寫起字來多半偏快，故點畫多虛浮而不實在；個性保守謹慎的人，寫字多半偏慢，故點畫多呆滯而少神氣。唯就個人多年教學觀察所得，一般還是偏快的多。所謂「性從偏處克將去」，不管是偏快還是偏慢，當他經過一段時日的反覆練習後，其書寫速度，多少會有向著比較理想的運筆規律而調整的趨勢。這說明對於書寫者本身的一些舊習性而言，已因習字而起著一種調伏轉化的作用了。因此，練習書法其實是向自己的脾氣和習性挑戰的一項極有意義的活動6。

就這一點來說，學書與學佛修禪實有異曲同工之妙。民國初年的教育思想家蔡元培先生，曾經提出「以美育代宗教」的主張，無非是有見於美感教育與宗教薰陶，同樣具有洗滌性靈、淨化人心的社會功能而發的。

四

讀者如有意練習書法，第一步當然得先備妥文房用具，購買碑帖範本。其次，還須對這門藝術活動相關的基礎入門知識，有個粗略的了解，才能順利進行下去。

有關工具和碑帖的選用，及執筆、運筆、結構、臨摹、創作，乃至篆、隸、楷、行、草各種字體的書寫要領，筆者在所撰《書道技法123》一書中，已有詳細的解說，在此不擬贅述。這裡只就實際從事時，幾個有待留意的關鍵性問題，提出來供有意學書者參考。

(一)「修描本」不能學——學書，尤其學行草書，最好先臨白底黑字的墨跡本，體會古人運筆的輕重、疾徐和用墨的潤燥變化，較易精進。至於篆、隸、楷書，則不妨臨刻拓本。刻拓本多為黑底白字，不管是原寸或經過放大的，都可以買來臨寫。唯有一種「放大修描本」或「修復本」，則斷斷不能學，一學就中毒。字體放大本來也很好，問題是有些黑底白字的刻拓本被廠商翻版成了白底黑字，原字的剝損缺破處，都被描畫得光亮平整，原本自然

6　上列第一、二、三、八等條，早在民國初年，梁啟超先生在所撰〈書法指導〉一文中，均曾簡要提及。時至今日，書法藝術作為休閒活動的這些「賣」點，並未因時空的變換而有任何的消減。

真率的神情意趣盡失。這種本子，臨得越像，就越近於泥塑木雕，中毒就越深，還不如不學。所以凡是以「修描本」或「修復本」作招徠的，千萬別買，買了就趕緊丟掉，選帖禁忌，唯此為最。

（二）執筆不宜太用力——執筆以「穩便」為第一要著，只要把握住這個大原則，不管你用單鉤法、雙鉤法或別的什麼方法拿筆都可以。若不明此理，侈談什麼標準姿勢，都是戲論。寫毛筆字需要的是巧勁，不是蠻力，因此執筆千萬不能太用力，越從容越好。但說從容，也並非全不用力，這就像壁虎以吸盤終日懸居在壁，實用意而不用力。故把筆若太過用力，筆端僵化，運轉反而不能靈活。有些人誤以為書法點畫裡所呈現出來的「力」，是來源於手指頭抓筆時所用的力，書寫時使勁一把抓死，結果力量只用在筆桿上，卻只見到木強而缺乏韻致的筆畫。寫字的最高境界是「意到筆隨」，故由意念到筆端的一切（包括臂、腕、指、筆管等）都必須「無」掉才行，所謂「浩然聽筆所之」，非「鬆」、「柔」不可。事實上，書法作品點畫間讓人所感知的「力」，是來源於筆毫下按的作用力，與紙面彈回來的反作用力之間抵拒狀態的微妙變換，是輕功裡的輕功。若執筆太緊，指端細胞神經幾近麻痺，又如何感受得出毫端與紙面極其幾微的力道而加以握把呢？

（三）要懸腕——練字最好先練大字，練大字有個好處是，能夠明顯暴露你字中的缺失，方便改進。要練大字，就不能不懸腕。懸腕的要領是，整個臂腕懸空，令腕關節與肘關節這兩個點，大約保持在同一個水平面上運動。若腕關節高過於肘關節，則肘部如有他物拖掣，筆端必然虛浮不實，若肘關節高過於腕關節，則整個臂肘緊繃，極不自然，不消幾分鐘，肩膀就會酸痛難忍，不可能持續太久，寫字就如同做苦工了。懸腕寫字最大的好處是，能夠揮灑自如，點畫也能各盡其勢。不論是為了想從寫字中獲得較大的樂趣或較大的進步，都須懸腕。尤其是寫行草書，需要有較大的開合變化，不懸腕是絕難有大成就的。至於說懸腕寫字會抖，又會酸，那是初學者開始懸腕時的必然現象，只要依上述的懸腕要領做，抖久了就不抖，酸久了也就不酸了。

（四）要臨摹與自運並重——臨摹碑帖，是透過前人的心血結晶，學習吸收其寶貴經驗的極便捷法門。當臨摹有了相當心得之後，就應選擇一些文句，模仿帖上筆意和體勢，試行自運。若將臨摹比作蠶吃桑葉，自運便是吐絲。自運是脫離臨摹，踏上創作之路的第一步。儘管自運距離嚴格意義的創作仍很遙遠，然不經此一類似「斷奶」的自運，即使天天伏案臨池，也絕難沾上所謂藝術「創作」的邊。因為臨摹得再像，還是古人的。臨摹要得八、九十分

不難，自運要得四、五十分就不容易。初步自運，用筆結體頓失依託，成績儘管不能令人滿意，甚至還會令人洩氣，但只有這個，才是真正的你，只要勇敢地面對它，不斷修正改進，假以時日，自能漸入佳境。就這一點說，學書與學佛修道實在沒有兩樣。很多人學書雖勤，卻始終無法擺脫碑帖師法，關鍵多半在於缺乏面對自我的勇氣。明朝大書家王鐸，曾經採取「一日臨帖，一日自運」的做法，這應是一條值得仿效，寬坦可行，且易於成就的學書之路。

(五)要博觀──臨帖要專，讀帖要博。蘇東坡曾說：「凡學書法，識淺、見狹、學不足，終不足以盡妙。」有些人臨池甚勤，卻少進境，都緣好東西看得太少。所謂「能觀千劍則能劍，能讀千賦則能賦」，只要好字看得多，眼界寬了，眼力就自然提高，手下工夫才有可能高得起來，天底下絕無眼低而手高的人。換句話說，要成為一個高明的創作者，其本身須先具備高明的鑑賞能力。提高書法鑑賞力最好的方法，就是多看碑帖，而且要多看好碑帖。學歐不能只是看歐，學褚也不能只是看褚，時代稍前的隋碑、六朝碑，稍後的顏、柳，也不能不看。否則，便難以明其源流，在比較中求進步。學楷也不能只知有楷，否則易失之板刻。還須多看行草書墨跡，才能得其飄揚的意趣。不博觀，就難以得其會通；不甚至連篆隸書都不能不看，因各體書的體勢雖異，其用筆結體的終極理則並無二致。不博觀，蔽於一曲，便易生偏執，難臻「圓照」之境。所以，學書不但要多買好碑帖，多看好碑帖，最好還要能找機會多看真跡。

五

書法藝術的表現形式雖極單純，只是黑與白的空間分割，而內涵卻極精深、複雜。有人只是欣賞其造形與空間的形式之美，有人卻兼玩味其內在生命的意蘊。可以說是「深者得其深，淺者得其淺」。七、八十歲的老年人可以學，國小二、三年級的學童也可以學。知識份子可學，農人、工人、商人、乃至於軍人，也都無不可學。董事長可學、工友也可學。工作繁忙的人可學，無業賦閒的人更可學。只要認識中國字，任何人都可以從事書法的練習，也都能從中獲得啟益，適合各年齡層及各階層，是全民性休閒活動的極理想項目。

目前，海峽彼岸學習書法的風氣盛行，有所謂的「書法熱」，這自然有其特殊政治和社會背景，可以看作是

「對於禁錮思想、束縛個性的一種反叛」7。近年來國內各公家機關和私人企業機構，也多有書法班的設立，國人

學習書法的風氣，比起十幾二十年前，固然熱絡了許多，但是，我們的書法教育卻始終任其自生自滅，未上正軌。

我們有那麼多的大專院校，竟然連一個書法系或書法組都沒有（案，此文撰就當時如此，今情勢已有改觀，唯書法系則仍付之

闕如），相較於東鄰的韓、日兩國，我們真是慚愧。

韓國目前已有全北道的圓光大學和大邱的啟明大學兩所私立學校設有書法系。至於日本，不只是設有書法系的

公立大學有八所之多，其畢業生可以取得高中書法科教師的任教資格。且有好幾所國立大學設有書法研究所，招收

碩士和博士研究生，有計劃的進行深入的書學研究訓練。此外，根據一九八六年東京美術新聞社的調查統計，全日

本的「書道人口」（包括愛好者和實際從事學習創作者）共有一千六百萬左右，約佔日本全人口的十分之一。我們從這個

龐大得驚人的數目。可以想見彼邦此道風行之一斑。當然，除了書法本身具備的一些引人特點外，他們舉國上

下視書法為人文素養的養成手段，看法相當一致，這或許才是書法能夠被他們普遍接受和喜愛的主要原因。也正是

作為「書道宗主國」的我們，所應深思和借鑑之處。

在我國歷代流傳之法書中，不只反映著古聖先賢的情感意趣和人格特質，也反映了中華民族共同的審美意識與

人生追求趨向。再說，書法作為一門藝術，其表現媒體是漢字，不管是篆、隸書、或者楷、行、草書，所謂「翰不

虛動，下必有由」，其一筆一畫的形體構成，都有它的道理在，若不明六書的造字法則，而只就美學上考量的話，

便不免有杜撰之虞。其題材內容，不論是詩歌還是散文，是詞句還是聯語，多半具有相當的文學性，其間的深淺、

雅俗，差殊極大。比起其他的藝術門類來，書法與中國文化的關係是特別近密的。

于右任在民國五十一年教師節，中國書法學會成立大會的一篇書面致辭中說：「寫字是讀書人的事，書讀得好

而字寫不好者有之，斷沒有不讀書而能把字寫好的。」今天，我們不只是希望學習書法的人多，更希望大家都能學

得好。要學好書法，固然不能不講究技巧方法，但更重要的是學問、思想、器識等相關內涵性的東西。現代的學書

人，多半偏重前者而忽視後者，既不知要表現些什麼，也沒有多少可以表現。寫字的人既不大讀書，讀書人又多不

拿毛筆寫字，寫字與讀書分道揚鑣，使得這門原本內蘊豐富的古老藝術，一變而貧瘠蒼白，致未能獲得國人（包括

7 語見沈鵬〈書法熱及其它〉一文，載在《中國書法》，一九八六年第一期。沈氏現為大陸「中國書法家協會」副主席。

官方與民間）應有的重視，傳統書道遂爾陵夷。

為了扭轉此一頹勢，光大這門獨特的、令外國人欽羨神往的傳統藝術，也為了推展精緻優雅的文化休閒活動，我們不僅要鼓勵寫字的人能多讀書，在此，還要特別呼籲，凡是在學問上或事業上已有成就的學者、知識份子，請大家率先一起來投入學習書法的陣營。因為書法中最重要的內在人文理念，諸位較為優長，學來易於成就，即便無大成就，寫出來的字，也自別有一種韻致，不落俗氣。

事實上，今天大家的毛筆字普遍寫得不好，甚至對毛筆字心生畏懼，這是時勢使然。主要是接觸毛筆的機會太少，或者根本沒機會接觸，並非是什麼「天分」因素。天分，實際上就是領悟力，悟力高的，進步快；悟力低的，進步慢。進步快的，長久下來當然成就也大，天下事有哪一樣是不須領悟力而學得好的呢？只要肯下決心提筆練字，所謂一回生，兩回熟，不久你將發現，書法不僅是一項很好的休閒活動，而且，把字練好也不再如原來想像中的那麼難。同時，你很有可能在學問、事業之外，也為自己開拓出另一片可以展現才情和豐采的天空。誠能如此，未來國內的書法陣容將更形壯大，此一陣容的氣質水平，也將因諸位的參與而大為提高，我們期盼著這一天的早日到來。

當然，或許你也曾經喜歡過書法，只為了學業、事業、婚姻或工作上的關係，而不能如願；或者原來並不知道學習書法會有這許多的好處，而未曾留意。那麼，在你的學問、事業、工作上已有成就或告一段落的此刻，是否可以稍稍放緩腳步，挪出一點時間，為自己安排一些既以調劑精神，收攝身心，又可以享受美感情趣，提昇生活品味的休閒活動？且讓大家一起來學習書法吧！

（第一屆中華民國休閒生活文化學術研討會論文，一九九四年四月）

蘇東坡〈和子由論書〉詩試解

吾雖不善書，曉書莫如我。苟能通其意，常謂不學可。
貌妍容有矉，璧美何妨橢。端莊雜流麗，剛健含婀娜。
好之每自譏，不謂子亦頗。書成輒棄去，謬被旁人裹。
皆云本閑落，結束入細麼。子詩亦見推，語重未敢荷。
爾來又學射，利薄愁官笴。多好竟無成，不精安用夥。
何當盡屏去，萬事付懶惰。吾聞古書法，守駿莫如跛。
世俗筆苦驕，眾中強嶔崎，鍾張忽已遠，此語與時左。

此詩是蘇東坡在宋英宗治平元年（西元一〇六四年）九月前後所作，當時東坡任大理寺評事，簽書鳳翔府判官，年才二十九歲。隔年即罷還，判登聞鼓院。詩中有很多對書法的見解，我們費盡力氣、搞了大半輩子、才稍稍有一點體悟的，而詩、文、書、畫在歷史上都有超凡表現的東坡先生，卻早在二十幾歲以前就已經領會到了。不但領會到，並且發為詩篇表述出來，欽佩之餘，不禁讓人興起「雖欲從之，莫由也矣」之嘆。

吾雖不善書，曉書莫如我。

「善書」，是就創作上說，指的是筆墨技巧的掌握及表現能力；「曉書」是就鑑賞上說指的是書法作品美惡高下的品賞鑑別能力。若依照蘇東坡自己的說法，「曉書」是有見於「道」，所見的物像能顯現在心頭，卻未必能表現在手下：「善書」則能表現為「藝」，物像不但能顯現在心頭，又能表現在手下[1]。前者屬於「知解」上的工

1　蘇東坡〈書李伯時山莊圖後〉云：「雖然，有道有藝。有道而不藝，則物雖形於心，不形於手。」見《東坡題跋》，第五卷，頁四。臺

夫，是眼力問題，後者屬於「行證」上的工夫，是實踐工夫問題。坡翁於此乃自謙所寫的字儘管未臻佳妙，而對於

書法作品優劣的欣賞與鑑別，卻洞徹了達、滿懷信心、可以說是當仁不讓。

常聽朋友說「我是眼高手低啊！」，不知者或以為這是一句自謙的話。事實上，這並不是什麼謙虛的話，當然

也說不上是什麼驕矜之詞，而只是一句老實話。因為天底下只有眼高手低的人，絕不可能會有眼低而手高的人。因

此欲求提高手下的工夫，得先想法子提高其眼下的鑑賞能力。眼力既高手下工夫便有高的可能。除非此人一點都沒

有這方面的創作慾望，永遠只想作一個忠實的欣賞者。能欣賞而不能創作者有之，斷沒有沒能欣賞而能創作的。

苟能通其意，常謂不學可。

世間萬世萬物的存在（已然），都各有其命意之所在（所以然），凡事能不拘執於外在的表象或形式，而對其內

在蘊含的所以然之理，能有所契悟、通曉，便稱的上是「通其意」。此處所謂「通其意」，有得意忘言、觸類旁通

的意思，是承上聯「曉書」而言。至於「學」字，指的是習其事，即從事書法創作的學習。東坡在此是強調學貴能

思的通變能力，意謂倘能對於書道的精義所在，真有深刻的領略與把握，得其會通，就可以「自出新意，不踐古

人」，未必要再刻意去臨仿碑帖，學習前人。即使學古人，也能別具隻眼，不被古人所遮瞞。否則，「學而不

思」，任你「筆成塚」、「池盡墨」、天天伏案臨寫，也難望會有什麼大成就。比如說執筆，執筆為的是要能自在

運筆，總以穩便靈動為主。到底要怎樣執筆，才能夠寫出力透紙背，有生命感、律動感、節奏感的點畫線條來，那

才是所要考慮的重點。只要能夠由此體認遲早會達到此一目標，你用歷代相傳的雙勾執筆法固然不錯，用蘇東坡所

用的單勾執筆法，或是何子貞（紹基）的迴腕法，也未嘗不可，甚至在這些之外，另創一個什麼執筆法來都可以。

所謂「丈夫自有沖天志，不像如來行處行」，張融也說：「不恨臣無二王法，恨二王無臣法」，這是何等氣概？東

坡先生深明此義，曾說：「把筆無定法，要使虛而寬」，上句雖說是「無定法」，下句卻說的是「有定則」。無定

法，故可以「反常」，可以「從心所欲」，自我作古；有定則，故必求其「合道」，求其「不逾矩」，以不違背運

筆時要能虛靈穩便之目標為原則。這固然多少有為自己單鉤執筆的不合古法而辯解之意，但卻辯得十分合理。正因

2
蘇軾《東坡題跋》自評草書云：「吾書雖不甚佳，然自出新意，不踐古人，是一快也。」第四卷，頁一六。
北，廣文書局，一九七一年。

為蘇東坡是真正解悟執筆的理則，通執筆之意，所以能不被成法所束縛。民初書家清道人李瑞清教人執筆說：「怎麼方便怎麼拿」，若非真正「通其意」，說不出這樣的話來。

執筆如此，其他如運筆、結體、謀篇佈局，乃至臨摹、創作、自運等，也都各有其當然之理。如不通曉其中的理則，而只知講姿勢、計遍數，那就違道愈遠了。

東坡在評論蔡君謨（襄）的飛白書時，曾說：「世之書，篆不兼隸，行不及草，殆未能通其意者也。如君謨真、行、草、隸、無不如意。其遺力餘意，變為飛白，可愛而不可學。非通其意，能如是乎？」又說：「物，一理也。通其意，則無適而不可。分科而醫，醫之衰也。占色而畫，畫之陋也。和緩之醫，不擇人物。謂彼長於是，則可；曰能是不能是，則不可。」3凡事能「通其意」，學什麼都容易成功。可是人的時間和精力都有限，實際上無法讓你樣樣作大力的投入，自然也難樣樣精通。就其精神力量投注較多的方面來說，故能成就其「專長」，而就其投注較少或未曾投注的方面而言，只能說這是「非其所長」，不能說他絕無長於此的可能。

換句話說，一個人只要他具有通權達變的敏悟力，不管你從事哪一行業，都可能有大的成就，不獨學書為然。

當時一般俗師，對於書道未嘗深造自得，不知其中真趣，往往昧於成說，致多似是而非之論，自誤誤人。坡翁深有感喟，故發此言。並非真謂既已通其意，便可以不再習其事，這大概就是所謂因病施藥，正言若反了。

貌妍容有矉，璧美何妨橢。

矉，通顰，指蹙額的愁容。圓而長者為之橢。上句典出《莊子・天運》篇：「西施病心而矉其里，其里之醜人見而美之，歸亦捧心而矉其里。其里之富人見之，堅閉門而不出；貧人見之，挈妻子而去之走。彼知矉美而不知矉之所以美。」4這就是有名的「效顰」故事。意謂像西施這樣能夠傾人之國的絕代佳人，雖因病心蹙額而時露愁容，不但不曾為此而減色，相反的，還因病成妍，更增其另一種憂容之美。同理，璧玉果真美好，也不會因其形狀略帶狹長，不得正圓而減低它在欣賞與把玩上的情趣。所謂小疵不足以掩大瑜，凡是只要能從大處著眼，識得此中真趣，此許的缺失，是可以被「容有」的。這種開通曠達的胸襟，應可看做是東坡所謂「通其意」的一種表現，而

3　並見蘇軾《東坡題跋》第四卷，頁一四。

4　見郭慶藩輯，《莊子集解》第五卷，頁五一五。臺北，河洛圖書出版社，一九七四年。

此一審美觀點，卻未必能被唯美主義者所理解、接受。此聯承接上聯，環環相扣，氣勢綿密，一層深似一層。上句

著一「容」字，下句拈出「何妨」兩字，足見東坡心目開通，性識明達，是一個懂得以趣味賞會為審美重點的人，

哪還會屑於拘拘乎繩墨尺度之間呢？而世俗不察，卻往往以東坡寫字不合古法相譏。黃山谷說：「或云東坡作戈多

成病筆，又腕著而筆，故左秀而右枯。此又見其管中窺豹，不識大體。殊不知西施捧心而顰，雖其病處，乃自成

妍。」5 又說：「東坡書隨大小真行，皆有姝媚可喜處。今俗子譏評東坡，彼蓋用翰林侍書（語按：即所謂秘書字）之

繩墨尺度，是豈知法之意哉？」6 山谷老人的這些話，句句都說到蘇東坡的心坎上，難怪元代高士倪雲林（瓚）曾

說，當時最能賞識東坡書藝之妙的，惟涪翁（山谷）一人7。可是東坡此詩，句句都是有所指涉，絕非空泛之論。

當然，此聯的詩意，也可做為蘇東坡對於文藝理論中「文」與「質」的辨正關係的一種見解。「貌妍」與「璧

美」是就「質」上說，「瞻」與「楷」是就「文」上說。質為內涵，文為形，也許有人要問，貌妍是人的容貌，如

何能指為「質」呢？在此我們有必要指出的是，所謂「誠乎其中，發乎其外」，西施之所以能夠獲得「貌妍」的美

名，是因為有內在「天生麗質」的條件作依據，除了容貌，還應兼含內在氣質風韻而為言。孔子說：「質勝文則

野，文勝質則史。文質彬彬，然後君子。」8 能夠做到文質彬彬的境界，固然很好。如果文與質不能兼美並具，與

其重視外在的形式而忽略內在的本質，寧取內在的本質而不強求外在的形式。此種鄙薄形式主義，「與其史也，寧

野」的審美觀點，不但是蘇東坡據以評論文學藝術的主要根據，同時這也正是東坡一生為人處事、做學問，甚至從

事文藝創作時的一貫思想和態度。

端莊雜流麗，剛健含婀娜。

「端莊」與「流麗」對言，是指書法中結體姿勢的兩種不同風；「剛健」與「婀娜」對言，則指書法中骨法用

筆的兩個不同特色。像篆書、隸書和楷書，其結體都比較詳靜莊重，這就是所謂「端莊」；至於行書和草書，結體

5　見黃庭堅，《山谷題跋》，第五卷，「東坡水陸贊」條，頁二。臺北，廣文書局，一九七一年。

6　見黃庭堅，《山谷題跋》第五卷，「跋東坡書遠景樓賦後」條，頁七。

7　見馬宗霍，《書林藻鑑》，第七卷，頁二七。臺北，臺灣商務印書館，一九六五年。

8　見《論語·雍也篇》。

較為妍美活潑，如行雲流水，具有飛動之勢，這就是所謂「流麗」。不僅在不同的書體之間有此種差別，即使同一

種書體，由於書手不同，體勢各異，同樣存在此種差異。如同樣是唐人楷書，歐陽詢的字就偏於「端莊」，褚遂良

晚期的字就顯得較為「流麗」。又如草書，後人所寫的章草，字字規整而獨立，就比較「端莊」；今草和狂草，往

往字勢連綿不斷，一氣呵成，相對的就顯得「流麗」多了。至於「剛健」與「婀娜」，如同為楷書，剛健者如北朝

諸刻和唐代的顏、柳字，筆勢多雄偉豪邁；婀娜者如唐初的歐、虞（世南）、褚諸家，筆勢多溫柔婉約，又如同為

行、草書，何子貞、趙撝叔（之謙）于右任諸家，所作多雄強樸厚，偏於剛健；若二王一路，乃至董（其昌）、趙

（孟頫）諸家所作，多疏放秀麗，則偏於婀娜。但這只不過是大略地說，事實上，歷代大書家的精詣之作，往往都

是「端莊雜流麗」，「剛健含婀娜」，兼容並包的，只是成份與比例各異罷了。

總括地說，「端莊」和「剛健」，是碑派之所長；「流麗和婀娜」，是帖派之所長。學碑不學帖，每易失之粗

獷、刻板；學帖不學碑，又失於浮滑、靡弱，兩者可以偏重而不可偏廢。東坡先生這種強調中和之美的藝術觀，似

乎是有意要截長補短，融會碑帖之長於一爐。

好之每自譏，不謂子亦頗。

東坡自言儘管喜好書藝，也深知個中真趣，可是寫出來的字卻往往不當己意，距離理想很遠。因此，不免常要

自我譏評一番。沒想到無獨有偶的，你老弟也跟我一樣，很會自我嘲訕呢！

蘇子由《欒城集子瞻寄示岐陽十五碑》詩中，自我譏評處有「余雖謬學文，書字每慵惰。車前驅騏驥，車後繫

贏跛。逾年隨舉足，古人有遺躅，匙短不及瓚（鑱）」等句9，東坡這兩句詩意，應是為此而發。

書成輒棄去，謬被旁人裹。

一個成功的藝術家，自己往往便是其創作成品的第一個嚴厲批判者，要等到別人指謫才能改進的，已落第二

層次。至於只期待他人恭維，毫無接受他人批評雅量的人，那就更等而下之，不足道矣。

正因為所懸標的甚高，寫成的作品一不合意，便毫不留情地予以丟棄。可笑的是這些蘇東坡原擬要毀棄的作

品，竟被一些好事者當成寶貝似的帶走了。此處所說的「旁人」，應指在現場觀看東坡揮毫的人，若非此等人，是

9　見王文誥、馮應榴輯注，《蘇軾詩集》第五卷，查注所引轍《欒城集》，頁二○九。臺北，學海出版社，一九八三年。

不容易有這樣的機會的。從這兩句詩，我們一方面可以看出書家本身對於作品的品質管制之嚴，另一方面也可以知

道，因為蘇東坡在當時已有相當的名氣（坡公二十一歲就考取進士，並受知於朝中的諸位元老重臣，名動京師），故其墨跡乃

成為士大夫爭相寶藏的對象。

《東坡題跋》記述了一段與此有關的趣事說：「張旭（唐代狂草大家）為常熟尉，有父老訴事，欣然

持去。不數日，復有所訴，亦為判之。他日，復來。張甚怒，以為好訟。（父老）叩頭曰：非敢訟也，誠見少公（指

張旭）筆勢殊妙，欲家藏之爾。」10 古人為了要得到名家墨寶，尚且不惜再三興訟以求之，何況不需如此費事，便

可「裏」得呢？

猶記以前在一位長輩家中，見過于右老所書「嚶嚶集」三字兩紙，文字相同而體勢稍異，據說是從右老家中字

紙簍裡「搶救」回來的。想必右老當時在替人題簽時，曾經連寫過好幾張，其中比較當意的一張已交給求書者，這

兩張似即為右老所「棄去」的，上面既無款識，也未鈐印章，卻一眼便可認出這是右老的手跡，並且點畫飛動，毫

不含糊。

皆云本闊落，結束入細麼。

闊落，謂字的體勢洞達而大方。結束，猶言連結，此處指的是筆畫的結構組合。細麼，指細小精微處。上聯

「皆云」，一本作「體勢」。言「闊落」便知說的是體勢，當以作「皆云」為是。並且如作「皆云」，則此聯承上

啟下的氣脈就更加顯豁了。

東坡覺得不怎麼滿意而準備「棄去」的作品，在被「裏」走的「旁人」眼中，卻寶愛得不得了，而且讚賞有

加，都說字寫得體勢開張，從容優雅；點畫的排列組合疏密得宜，開合有度，不論就整體或從細部上看，都很能讓

人感到賞心悅目。

子詩亦見推，語重未敢荷。

此聯承接上聯，大意是說：別人胡亂吹捧不算什麼。你（指子由）的詩中，竟然也對我如此的推許，有此話講

得實太過溢美，真教我擔當不起。

10
見蘇軾，《東坡題跋》第四卷，頁一一，「書張少公判狀」條。

按蘇轍《欒城集·子瞻寄示岐陽十五碑》詩中，稱揚東坡處有「吾兄自善書，所取無不可。……書成亦可

愛，藝業嗟獨嶔。……顧從兄發之，洗硯處兄左」等句[11]。趙松雪說：「黃門（指子由）書視伯氏不無少愧」[12]，

蘇子由原詩也自述「書字每慵惰」看來說的也是實情。今觀故宮所藏子由書跡，雖也不無可觀，但是比起蘇東坡

來，卻難以望其項背，故知子由的推重乃兄，應非故作恭維，而是由衷之言。

爾來又學射，力薄愁官笴。

爾同「邇」，近也。笴同「稈」，原意為箭的幹身，此處用以指「箭」。官笴，指官府所造的箭，其形制、重

量都有一定的規格。東坡自言，不但愛好書藝，近來又喜歡學射箭。可惜因為人長得不夠高大，臂力又不足，對於

官箭無法如意地操作掌握，不免為此而感到遺憾。我們說東坡人長得「不夠高大」是因為先前它曾作了一首〈次韻

和子由聞予善射〉[13]的詩，由詩中「穿楊自笑非猿臂」和「觀汝長身最堪學」二句推想得知的。根據生理學家的說

法，一般正常人的生理結構，手臂長度與身高具有一定的比例。身材高挑的，其臂必長；身材矮小的，其臂必短。

多好竟無成，不精安用夥。

夥，與「多」同意，為古代齊楚等地的方言。人的時間和精力都有限，愛好多了，不免分身之術，心力不能專

注，我們從前面所引蘇東坡〈樣樣通，樣樣鬆〉，博而不精，雖多又有何用呢？

不過，我們從前面所引蘇東坡〈次韻和子由聞予善射〉的詩題，便知東坡當時學射儘管自覺不符理想，但也應

該有相當的水平才對。因為坡翁不管在哪一方面，自我的要求都很高。他這裡說的「無成」，只是沒有大成，小成

也還是有的。上面著一「竟」字，固然可以說他是就當時的學習成果而發，但我們又何嘗不能作這樣的設想，即東

坡再學習過一段時間之後，或許自覺在這一方面的性分和條件的不足，玩一玩可以畢竟想要有合乎理想的成就，怕

是不可能了，因而興起乾脆放棄算了的念頭呢？不然，以東坡的卓犖明達，凡事不為則已，為則便要其成，哪有畫

地自限、中道而廢的道理？而這也正可以看出東坡先生是一位頗有自知之明，凡事進退取捨都能拿捏得準的聖哲人

11　同註9。

12　見馬宗霍，《書林藻鑑》，第九卷，頁二一八。

13　見王文誥、馮應榴輯注，《蘇軾詩集》第五卷，頁二〇九。

物。我們看他為後世遺留下來的詩、詞、文章、書、畫，乃至一生忠義的人格典範，有哪一樣不是度越羣倫，超絕古今的呢？這些或即東坡一生既勇於嘗試，又勇於割捨所留下的精粹吧！不然，怎會是如此的晶瑩剔透呢？這樣說來，蘇東坡也還是個無所不學的「好學」者呢！古人有「一事不知，儒者之恥」的說法，所謂多好不正是他自己性格的寫照嗎？

話說回來，「多好」而「不精」，以致於一無所成，則「多好」極可能成為最後「無成」的罪魁禍首。但是像蘇東坡這樣的樣樣通，樣樣精，能「多好」反而可能是他之所以能夠觸類旁通，成就之所以能既精且博的關鍵所在了。

何當盡屏去，萬事付懶惰。

屏，通「摒」，是棄置的意思。此聯承接前意，做一小結。大意是說，既然學習射箭難有臻乎理想的可能，因想乾脆放棄不學。念及「大道以多歧亡羊」的古訓，不只要放棄學射，其他一切凡是用心學過而成效不彰的各種愛好，也一概要加以捨棄，萬緣放下，不再那麼貪多務得了。然而，這可能嗎？

吾聞古書法，守駿莫如跛。

孫過庭《書譜》說：「夫自古之善書者，漢魏有鍾（繇）、張（芝）之絕，晉末稱二王之妙。」[14] 又說：「彼之四賢，古今特絕，而今不逮古，古質而今妍。」[15] 蘇東坡嘗自評所詣為「不及晉人」[16]。此詩的末兩句又有鍾張忽已遠之語，故知此處所說的「古書法」，應當是指曹魏時的鍾繇與漢代的張芝，或者兼及東晉二王父子等人所流傳下來的書法作品。駿，原意為神駒，此指良馬的善於奔馳。跛，是偃蹇不良於行的意思。「守駿莫如跛」，在書法創作上，猶如說用巧不如用拙。但此處的「拙」，乃是熟極巧生，而藏巧於拙的「拙」，並非缺乏基本功的初學者稚拙難巧的「拙」。傅青主（山）說過：「寫字無奇巧，只有正拙，正極奇生，歸于大巧若拙已矣。」[17] 又說：

14 見《故宮歷代法書全集》第一冊，頁八四。臺北，國立故宮博物院，一九七八年。

15 見《故宮歷代法書全集》第一冊，頁八五。

16 見王文誥《蘇文忠公詩編注集成總案》上冊，書前所附蘇軾《欒城集·蘇子瞻誌銘》，頁一五。臺北，學海出版社，一九九一年。

17 見傅山，《霜紅龕集》，第二十五卷，頁六七八。太原，山西人民出版社，一九八五年。

「學書之法，寧拙毋巧；寧醜毋媚；寧支離，毋輕滑；寧真率，毋安排。」[18]這雖然是論書，實兼可論人，與東坡

「守駿莫如跛」的觀點，前後若合一契。

一般說來，一件出色耐看的好作品，往往是在心意閒適，全神貫注中得來。哪怕是工夫精熟的書家，運腕揮毫

時，也必然是閒閒而來，不慌不忙的，稍有矜躁之意，作品中就不免會減少幾分詳靜之氣。就此一點說，書法實無

異於心法，這也就是蘇東坡之所以要強調「守駿」的真正原因。至於東坡在下面兩句中所嚴正批駁的當時士大夫寫

字時的「苦驕」和「強嵬駴」等毛病，便是所謂的「守駿」了。

世俗筆苦驕，眾中強嵬駴。

馬高曰驕，驕，有縱肆之意。東坡藉此指陳當時士人用筆，多矜肆而無節度，痛快有餘而沉著不足的通病。東

漢蔡邕在〈九勢〉一文中，首先提出用筆的最高境界是「疾」與「澀」並存[19]，講的極為切要，故廣為歷代書家所

服膺。疾，是快的意思，指行筆的速度。行筆不疾，則神采不生。澀，是不滑的意思，指點畫線條的質感，點畫能

澀，自然含蘊豐富，耐人尋味。但此處所說的「疾」，是指工夫熟極後，用筆俐落，無所疑滯的「快」，是有長期

間「慢」的工夫做基礎的，與初學執筆者心急氣浮的快不可同日而語。

欲使筆畫能產生勁澀的趣味，行筆須有頓挫，不能拖滑而過。所謂「行處皆留，留處皆行」，筆鋒隨時保持在

欲行又止的吞吐之間，點畫自然能澀。惟若求澀太過，至於矯揉造作，有失自然，反而弄巧成拙，令人生厭。

事實上，「疾」與「澀」是很難並存的，因為用筆一疾即滑，滑即不澀；欲澀須緩，緩則不疾。然而我們看歷

代大書家所流傳下來的精品，卻沒有一件不是沉著痛快，同時符合蔡中郎既「疾」且「澀」的要求的。

不過，此事仍是說的容易，做的難。不知此理，固屬冥行；知了此理，又具備能澀的精熟工夫，卻也未必就一

定保證能將「疾」與「澀」的微妙關係，處理得恰到好處。設若書寫時內心不能閒靜，工夫再好，都難免於東坡所

指摘的「苦驕」之病。

嵬駴，或做嵬峨，原是形容山勢高大的意思。其上著一「強」字，便有逞能躁進，妄自尊大之意。

18　見傅山，《霜紅龕集》，附錄一，頁一一七三。

19　見《歷代法書全集》上冊，頁六。臺北，華正書局，一九八四年。

目前，有一些喜愛書法的年輕朋友，既不肯老實的在傳統的筆墨技巧上沉潛一番，對於藝術創作上技法與理念的辨證關係，也未加深思。看到別人的創新作品，感受到創新的重要。便極力鄙薄傳統，急著要把傳統一腳踢開，苟務醜怪新奇以惑眾，而美其名為「前衛」。殊不知所謂「真放本精微」（東坡句），未能精微，便欲縱放，猶如學畫工筆未成，便欲侈言寫意，如此而談藝術創作，那是對藝術創作的一種誤解，天下哪有這等便宜事？我們且看鄰邦日本的前衛派大書家，如上田桑鳩、手島右卿、宇野雪村等人，有哪一位不是具有深厚的傳統筆墨素養呢？其所以能夠創作出令人刮目相看的作品，自有其紮實的根柢，斷非絕空倚傍所能為力的。蘇東坡曾說：「詩須要有為而作，用事當以故為新，以俗為雅。好奇務新，乃詩之病。」[20] 雖說是論詩，移來論書，也未嘗不可。清人劉熙載也說：「惟善用古者能變古，以無所不包，故能無所不掃。」[21] 藝術創作貴能推陳出新，過分保守，固無可取，但若操之過急，以至於唯「新」是務，而不管好壞，忘了藝術創作背後所深含的文化意識與最高理境，那也是很可惜的。在藝術的創作上，表現技法與創作理念，就如同車之兩輪，鳥之雙翼，原是相為輔成，不容偏廢的。若缺乏正確創作理念的指引，窮其一生所辛勤耕耘的，極可能只是在重複古人，「再現」古人，替古人演奏「曲子」，而不知真正的「創作」「表現」為何事。相反的，如果沒有相當的筆墨駕馭能力來配合，縱使有再高明的理念，再美妙的意境，也難以表現。孔子說：「學而不思則罔，思而不學則殆。」而前述那種捨本逐末的行徑，不正是九百多年前的東坡先生所期期以為不可的嗎？放眼當世，再誦東坡此詩，不覺興起了千古同一嘆的悲思！

鍾張忽已遠，此語與時左。

鍾，指鍾繇，字元常，為漢末魏初的大書家；張，指張芝，字伯英，是漢代的草書大家。左，是違背的意思。

「與時左」指所作所為，都與當時的人扞格不入，亦「一肚皮不合時宜」之意。

鍾繇和張芝，兩人時代相近，下距東坡的生存年代都已近千年，故云「忽已遠」。東坡自言，張伯英與鍾元常的作品，都是歷來公認最最特絕，為後人所難以企及的。然而像他們這樣具有高超的造詣與見識的人物，都已不在人間，那麼，我在前面所提出，諸如「我雖不善書，曉書莫如我」和「苟能通其意，常謂不學可」的狂言，「貌妍

20　見蘇軾，《東坡題跋》第二卷，頁二一。

21　見劉熙載，《藝概》第一卷，〈文概〉，頁二〇。臺北，華正書局，一九八五年。

容有矒，璧美何妨楕」和「端莊雜流麗，剛健含婀娜」、「守駿莫如跛」的藝術審美觀點，以及「世俗筆苦驕，眾中強嵬騀」，對當代書壇所做出的嚴峻批判等，又有誰能聽的進去呢？言下頗有知音難逢，世乏真賞之嘆。

（《美育與文化》，臺北，三民書局，一九九三年十二月）

試論書藝實踐中的用筆

一

美學家宗白華說：「中國的書法，是節奏化了的自然，表達著深一層的對生命形象的構思，成為反映生命的藝術。」[1]

藝術家的生命，是有血有肉有靈魂的，其所表現出來的藝術形象，自然也必須是有血有肉有靈魂的，才有可能會是成功的創作。而能夠保證一個書手創作實踐成功的關鍵，則端賴於他對該門藝術的表現手段是否能具有真切之體悟與把握。

書藝的創作表現，大致有用筆、結構、章法與墨法四個重點。這四個部分，正是書法藝術作品賴以構成的四大「維」柱。其中又以用筆與結構（或稱結字）兩維最為基礎。

元人趙松雪在〈蘭亭十三跋〉的第九跋中說：

書法以用筆為上，而結字亦須用工。蓋結字因時相傳，用筆千古不易。[2]

在這短短不到三十個字裡頭，重點觸及書法創作實踐上兩個有關美學的重要論點：一個是關於「用筆」與「結字」（即結構）的內涵之認識與把握的根本性問題，另一個則是關於這兩者之間的孰輕孰重的主從關係問題。而後一個

1　見宗著《藝境》，〈中國書法藝術的特質〉一文，頁三六二。北京，北京大學出版社，一九八九年六月。

2　見《書跡名品叢刊》第五六號配本。東京，二玄社，一九八二年三月。

問題，實可隨前一個問題之解決而自然解決。若是純屬於邏輯思維的理論問題，只要經過一定的論證，求得解決並不困難。然而，一旦涉及實踐性的修證工夫問題，不到那個境界地步，便很難對該境界有真正的理解與把握。正由於此，前引這一段話，自明、清以來，直到現代，都不斷可以看到或贊同，或批駁，或折衷於兩者之間的各式論辨3。其中有很大一部分不免鄰於依文解義，想當然耳的戲論，也有一些是實證所得。由於彼此在創作的實踐修證層次淺深不同，其知見及論述重點也互有出入。

就作品完成後的藝術效果說，前述四「維」的每一維都同等重要，偏重難免，偏廢卻要不得；若就創作實踐歷程的方法論看，則其間又有本末先後的工夫次第之分殊，不可不辨。

在這四維當中，用筆一維是「生死關」，它直接關係到書法藝術表現的生命力之有無及其意味之厚薄，是學書入門的第一個必修課程。結構、章法、墨法三維為「風格關」，三者皆依用筆而顯相，而存在。必須先能透過用筆的技巧，令點畫線條呈現豐實的生命力；由此而開展出來的藝術形象，才有可能會是有機的整體。

在這後面三個維度裡，它們都具有無窮變化的可能性，也是一個書家個人風格型塑的主要憑藉。但在這種風格面貌孕育形成的期間，也還須經歷多層次的轉換蛻化過程，才有成功的希望。而這些都是在領得筆法要旨，點畫能「活」以後的事，絕不是初學執筆便可一蹴而幾的。

人們對於外界事物的體察把握，無不同時存在著「知」與「行」的因素，而書法創作中的用筆，則偏屬於「知」的範疇，結構則偏屬於「行」的範疇。在用筆工夫方面，是知與不知，能與不能的事，悟知其要則能「活」，未悟以前則多半死不活。偶有「活」的，也靠不住，因為那並非真正自覺之所得，只如瞎貓碰到死老鼠而已。在結構與章法等工夫方面，則是為與不為的事，為之即可有成，不為則斷無可成之理。其實踐工夫下得愈深，其創作境界就愈加高明。兩者同需待學而後成，而結構以其有形可據，只要努力學習，必有成就；用筆則全憑手指

3 有關用筆與結構的辯證關係之論述，除了趙松雪外，明人董其昌在《畫禪室隨筆·臨內景黃庭跋》中，也有所觸及：「今人作書，只信筆為波畫耳。結構縱有古法，未嘗真用筆也。」其後清代及民國以來的學者論及者不少，各有偏重。對於趙氏所說「用筆千古不易」一語，由於理解的角度不同，光是當代學者發表在《書法研究》上的爭鳴文章，就有好幾篇，其他散見於私人著述及報章雜誌者，亦復不少，在此不擬一一列述。

神經去體取把握，縹緲無形，如果不得其要，再怎麼努力學習，也未必會有成就。孫過庭《書譜》說：「蓋有學而不能，未有不學而能者也。」應是有見及此。如以打靶射擊為例，用筆是打不打得到靶上的問題，而結構則是打不打得中靶心的問題。欲求打靶射擊工夫的精進，不先於「打不打得到靶上」用工夫，卻盡在「打得中不中靶」（即正與偏）之調整修正上費精神，豈非本末倒置？孫過庭又說：「或乃就分布於累年，向規矩而猶遠。」「分布」，明顯是指結構而言；而此處的「規矩」，則並非泛指，依其文義推索，應是指向書法理論中的總「矩」——「活」的用筆而言。如果這樣的理解推斷不誤的話，那麼，他的這一句話，應是中國歷代書法理論中，涉及創作實踐的「用筆」與「結構」兩個基元的辨證關係之最早論斷。而前引趙氏《蘭亭十三跋》中的論述，就不過是對孫過庭這句話進一步的演繹與申說罷了。在書藝的創作實踐與理論著作兩方面都有卓越表現的孫過庭，早在一千多年前，已經為不講究內在的點畫用筆（「神」的表現），而一意追求外在的形體架構（「形」的展現）的學書者下一針砭，其奈後人不肯「上當」何！

二

如前所述，有關用筆的技巧，主要是依賴手指的末梢神經來加以感受把握的。而由筆、紙之摩擦所產生的抵拒狀態下傳達出來的觸受感覺，雖無形象可以捕捉，但在實際書寫時，這種感覺卻又真真實實的存在筆管之間。凡是感覺靈敏的書家，都可以憑著具有此一覺受功能的靈心妙手，因應隨順而揮寫出各式各樣、姿態萬千的藝術作品來。

書法藝術的這個特質，實與老子《道德經》中，諸如「視之不見，聽之不聞，搏之不得」（第十四章）、「唯恍惟惚」（第二十一章）、「不可致詰」（第十四章）、「虛而不屈，動而愈出」（第五章）等形而上「道」體特性極為類似。此外，紙張在未被書寫以前，紙面上是「素紈不畫意高哉」（蘇東坡素紈詩句）的「無」之存在，當蘸了墨的筆鋒一旦落著紙面（不管書寫者通不通筆法），墨痕之體相隨即顯現，這就成了「有」。由此一「有」漸次化生積累而為萬「有」。「道德經」第四十章說：「天下萬物生於有，有生於無。」這種「藝」與「道」在體用論上的通契，實在頗堪玩味。即使落實到書法創作的方法論上看，老子書中如「將欲歙之，必固張之；將欲弱之，必固強之」等一

系列「將欲……必固……」（第三十六章）的「反者道之助」（第四十章）說法，實與筆法中的用逆取勢法則相類；所言「知其白，守其黑」（第二十八章）的接物行事準則，也和點畫線條在紙上運動所形成的黑白對比消長與空間構築原理相似；甚至其「為學日益，為道日損」（第四十八章）有關「認識的」與「存在的」兩種進路的辨證統一之論點，又何嘗不與學書者在學習過程中，對於一切傳統文化，乃至世間一切事物之形象與本質的辨證關係之自覺性辨析、選擇、吸納與轉化原理相會通呢？

由於書藝與形而上「道」之間，具有如此近密的類似關係，從而在禪宗盛行的唐代，不少書家學者在其書學論著中，多稱書法為「書道」[4]，也就不足為奇了。在中國人心目中，「道」一向被看作是至高無上，幽微難知的。因而作為與「道」交親的書藝，其精核所在的用筆法，也就自然而然地蒙上了玄奧而神秘的色彩，故有所謂「書道玄妙，必資神遇，不可以力求」的說法[5]。

然而，「道」既然是「可傳而不可受，可得而不可見」（莊子·大宗師），故欲得「道」，惟在學者妙悟，學書亦然。再說，「悟」也並非一悟就一了的，禪家有所謂小悟若干次，大悟若干次。積若干小悟才得成一中悟；積若干中悟而成一大悟；必在幾多大悟之後，方有大徹大悟的「圓覺」之可能。試想，這需要多少時間的投入，多少心血的貫注，乃至多少意志力的堅持？所謂「不經一番寒徹骨，怎得梅花撲鼻香」（靈峰大師偈句），這些都不是一般人所能長期忍受得了的。

在用筆方面，歷代書家也曾總結出不少創作經驗，留供後人參考。由於此中技巧繁複，問題極多，參透非易。因此，往往學之者眾，實得者寡。有些真有實證的人，對於後進，又往往語焉不詳，甚且緘秘不宣。以致後人在殫精竭慮，苦修不悟的情況下，為了取得筆法秘訣，一窺堂奧，至有不惜盜墓以求者。如唐人韋續《墨藪》第八章

4　「書道」一詞，在中國古代習用已久，根據文獻資料，在唐以前，如「書道畢矣」（晉衛夫人「筆陣圖」此文作者，歷來看法不一，或疑為王羲之所撰，或疑為六朝人偽托。唯所疑對象，時代都在唐前）；唐代如「書道玄妙」（虞世南〈筆髓論〉）、「於書道無所不通」（張懷瓘〈文字論〉）等，不勝枚舉。日本迄今仍稱書法為「書道」，應與由遣唐使之傳自唐代有密切關係。宋、元以後，稱「書道」者，也往往而有，如「書道之玄」（元·劉有定注《衍極》）、「書道衰矣」（明·趙宧光《寒山帚談》）、「何患書道不成」（清·周星蓮「臨池管見」等，可稱得上是源遠而流長。

5　見虞世南〈筆髓論〉，收在朱長文《墨池編》（上），頁一二一。臺北，漢華文化公司，一九七八年二月。

「用筆法并口訣」，其中就有這樣的記載：

魏鍾繇少師劉勝，入抱犢山學書三年。還，與太祖、邯鄲淳、韋誕、孫子荊、關枇杷等議用筆法。繇見蔡伯喈筆法於韋誕坐上，自搥胸三日，胸盡青，因嘔血。太祖以五靈丹救之，得活。繇苦求之不得。及誕死，繇令人盜掘其墓，遂得之。故知多力豐筋者聖，無力無筋者病，一一從其消息而用之，由是便妙。……（繇）臨死，乃於囊中出以授其子會。謂曰：吾精思學書三十年，讀他書未終，盡學其字。與人居，畫地廣數步。臥，畫被穿過表。每見萬類，皆書象之。[6]

又，在同是唐人張彥遠《法書要錄》所載《王右軍題衛夫人筆陣圖後》一文中，也有類似的記述：

（宋）翼先來書惡。晉太康中，有人於許下破鍾繇墓，遂得筆勢論。翼乃讀之，依此法學，名遂大振。[7]

讀來讓人感觸萬端，你盜掘別人的墓，別人也來盜掘你的墓，真乃一報還一報。「筆法」果真是這麼玄深難解，要他們付出這麼大的代價去換取？惟讀者也大可不必太過當真，「法書要錄」所載的右軍題跋，其真偽早有爭論。至於韋續所述，卻也存在不少破綻，豈有當朝名臣如此不顧名節，卻去幹這卑鄙下流的勾當？再說，既已千方百計到手的這麼珍秘的筆法要訣，如何連自己的親生兒子都不肯傳授，必待臨死之際才肯傳示，未免有違情理。且其文中「多力豐筋者聖，無力無筋者病，一一從其消息而用之」數句，並見於衛夫人「筆陣圖」，足見其中仍不免有割裂拼湊之可能。

姑不論前引的兩段記載是否穿鑿附會，其中明顯傳遞出來的信息是，唐時的書家或書評家們，對於書藝創作中的用筆法，已有了強烈自覺的追求意識。

6　見朱長文《續書斷》〈宸翰述〉章，收在朱氏《墨池編》（上），頁四三八。臺北，漢華文化公司，一九七八年二月。

7　收在楊家駱主編《藝術叢編》第一集第一冊，「唐人書學論著」《法書要錄》中。臺北，世界書局，一九七五年四月。

前人有意無意對筆法的過度誇張渲染，使得後人更加對筆法的學習與傳授，看作是一件神秘難測的事。在宋人著錄中，我們果真看到了所謂「神人」傳授筆法的記載。朱長文《墨池編・古今傳授筆法》云：

朱長文是北宋早期的學者（比蘇東坡小三歲），文中所列人名又止於唐朝中期，看來應是唐代中晚期以後的人所擬列的。事實上這裡面所列諸家，其間是否真正存在著授受關係，不無可疑。至於「神人」授法，更是荒誕不經。有趣的是，這一份名單流傳至明朝，卻已經由二十人（連神人也算在內）變成二十三人。這增出的三人，一個是崔瑗，為蔡邕所傳；另一個則是陸柬之，為歐陽詢所傳；一個是陸柬之的侄兒陸彥遠。而張旭的傳法老師，也因名單的更動，由原來的歐陽詢改變為歐陽詢的再傳弟子陸彥遠了。[9]

蔡邕得之於神人，傳女文姬，文姬傳鍾繇，鍾繇傳衛夫人，夫人傳義之，義之傳獻之，獻之傳羊欣，羊欣傳王僧虔，僧虔傳蕭子雲，子雲傳僧智永，智永傳虞世南，世南傳歐陽詢，歐陽詢傳張旭，張旭傳李陽冰，陽冰傳徐浩，徐浩傳顏真卿，真卿傳鄔彤，鄔彤傳韋玩，韋玩傳崔邈。[8]

此外，如明人解縉《春雨雜述・書學傳授》章，也記載了有關蔡中郎得法傳授的故事。豐坊在《書訣》一書中，也有「筆訣」傳授的記述。[10] 大抵都是根據編撰者的主觀認定，缺乏客觀可靠的依據。有些或因時代相近，把關不嚴，難免有浮濫現象。

8 見該書卷二，頁一五二。參註3。

9 見陳振濂《書法美學》（西安，陝西人民出版社，一九九三年十二月）第四章所引汪珂玉《珊瑚網・書品》卷二十四。關於張旭的傳法問題，除了歐陽詢及陸彥遠兩說外，另在朱長文《黑池編》卷三，〈宸翰述〉「張長史」條下云：「君（指張旭）草書得神品，或云授法於陸柬之」此為第三說。按歐陽詢生存年代明確，為陳武帝永定元年（五五七）至唐太宗貞觀十五年（六四一）。張旭生卒年月不詳，但就其傳世有紀年作品「郎官石柱記」（玄宗開元二十九年，七四一）及新出土「嚴仁墓誌」（天寶元年，七四二），兩件作品都完成於歐陽詢去世一百年後，除非張旭寫此作品時已逾百歲，否則直接受法於歐陽詢之事，絕無可能。至於二、三兩說，雖難確定，惟陸東之為虞世南外甥，陸彥遠又為陸東之的侄兒，若以書家生存年代看，第二說可能性應大於第三說。在顏真卿〈張長史十二意筆法記〉中，也有張旭自言「予傳授筆法，得之老舅彥遠」的說法，這些都有待進一步的考索檢證。

10 二書並見楊家駱主編之《明人書學論著》。參註7。

主要在於高層次用筆技巧授受之悟契與發揮，對於這一點的體認，基本上是頗為一致的。

對於這些有關筆法授受之說，雖然不足憑信，但由此我們可以看得出，前人對於書法創作實踐中的真正難處，

（三）

所謂「用筆」，指的是點畫線條的書寫方法，也就是筆鋒的運用。單獨一個點畫的寫法，兩個或兩個以上的點畫之排列組合便是「結構」。嚴格說起來，點畫線條在時間推移中運動時，其所構築成形的文字結構，並沒有離開所謂的「用筆」，而且還就是在「用筆」的狀態下完成的。另一方面，點畫本身並非如硬筆所寫出來的那樣的均勻一致，也各有其粗細、大小、方圓等互不相同的形體樣相，這也未嘗不能視作點畫自身的「結構」。明人趙宧光《寒山帚談》卷上，說：「運筆者，一畫中之結構也。」[11] 足見前人早已對書法中的點畫線條之本質構成，進行過深入的美學思考。日本前衛書家宇野雪村曾經把這種點畫自身的「結構」，說成「中心線的構築體」[12]，這的確是極科學、極精準、且極傳神的說法。但為了論述的方便，本文仍擬採取前面一種比較一般的說法。至於如何巧妙地運用手中的這一管毛筆，將點畫線條寫得渾勁有力，而又寓有生命的旋律與節奏感，則是書法「用筆」最根本的要求。這個要求，通用於篆、隸、楷、行、草各體書，不因書體不同或字體大小而有差異。

相傳為東漢蔡邕所撰的「九勢」[13]，文中提出九個有關基本點畫的運筆規則，而以「疾」、「澀」二勢為其總綱。領得此二法之要旨，循序漸進，便可日起有功。它既是初學入門時所須先行追求把握的，同時也是一個風格獨特的書家到達最高境界時所不能違離的法則。

所謂「澀」，是不滑的意思，指線條的質感。筆畫能澀，便能產生一種生命的活力，自然含蘊豐富，耐人尋味。此種富含生命活力的點畫，實際存在於筆毫下按的作用力與由紙面反彈回來的反作用力之間，兩種力看似互相

11　見《明人書學論著》。參註7。

12　陳振濂〈線條運動的形式〉一文中所引，文見《中國書法》一九八九年二期，北京，中國書法雜誌社。

13　見華正書局《歷代書法論文選》上冊，頁六。臺北，一九八四年九月。原為上海書畫出版社印行，一九七九年十月第一版一刷。

抵拒，卻又相輔相成，由此產生一種機趣鼓盪、剛柔並濟的躍動活力。

此外，還須能處處提得筆起，所謂「行處皆留，留處皆行」，用筆用墨隨時保持在欲行又止的彈性吞吐之間，點畫自然勁澀有味。孫過庭《書譜》說：「一畫之中，變起伏於鋒杪；一點之內，殊衄挫於毫芒。」這又是「澀」筆的另一註腳。不過用筆要有「起伏」、「頓挫」，也自有其分際，而矯揉造作，頓挫太過，致使筆畫兩邊形成鋸齒的形狀，弄巧成拙，反而有失自然。

所謂「疾」，就是快的意思，指行筆流利、暢行無滯，這與工夫之精熟度有關。行筆不快，則點畫無勢，神采不生。但此處所說的「快」，是指基本工夫熟極後的快，需有長期「慢」的工夫作基礎，並非初學執筆時，無根荒率，心浮氣躁的快。運筆不能不快卻又不能太快，若運筆過快，很容易出現虛滑的病筆：用筆不慢，卻又不能太慢，若運筆過慢，點畫就呆滯不精神。用筆速度的快慢若能運用得當，不只是點畫沈勁飛動，同時墨法也能潤燥相生，筆墨的趣味具有多層次的變化，作品就更能感人。

事實上，疾和澀是很難並存的，因為用筆一疾便滑，滑即不澀；欲澀須緩，緩則不疾。如欲其兼收並濟，也唯有在初學時，用筆先紆徐緩慢，待求得點畫的沈著勁澀後，在此一「勁澀」的品質管制下，來求熟求快，一旦工夫深至，熟能生巧，自能由慢而快，筆勢既流暢，點畫又沈勁，用筆達到不疾不徐，亦疾亦徐，既疾又澀的高妙境界。

具有如此的控筆能力，前人稱之為「得筆」，不然便是「不得筆」。曾經自詡用筆能八面出鋒的米元章說：

得筆，則雖細如髭髮亦圓；不得筆，雖粗如椽亦褊。14

米氏此處所說的「圓」與「褊」，我們可以用一個比較形象的例子來加以說明，譬如車子的內胎，未打氣時，由於內氣不足，看起來「褊」平餒弱而無精打采；打氣之後，內氣既充，便顯得「圓」實而精神飽滿。孟子云：「充實之謂美，充實而有光輝之謂大。」（盡心篇）不充不實，便無從說「光輝」。生命原理如此，藝術亦然。

14
見米氏《群玉堂帖》，《書跡名品叢刊》第四三回配本，東京，二玄社，一九八三年九月。

就用筆效果上看，宋代黃山谷書作點畫線條的澀勁感，最讓人印象深刻。其作品點畫沈勁飛動，晶瑩剔透，極富彈性，風格也極為突出。他曾自言因見「長年盪槳」而書藝大進。到底「長年盪槳」和毛筆書寫之間存在著什麼樣的關係呢？原來船夫以槳擊水，槳是剛硬的，水是柔的，剛柔雖相反而實相成。槳與水之間，必須存在一種抵拒力──即由槳向水中所施加的作用力，與由水體反彈回來的的反作用力之間所形成之抵拒狀態，此一狀態可由負責握槳之手上神經加以感知把握，由此而生發出一種勢能，憑著此一勢能而帶動船身推行。若在槳與水之間，無法把握到此一抵拒之力而運用之，即使頻頻搖槳，槳在水中輕滑而過，無法對船身產生推動促進之勢能，只是徒費力氣而已。這跟毛筆書寫極為類似，毛筆是柔性的，而與筆接觸的紙雖非剛性的，但它的下面卻必須是屬於剛硬的平面體，方能與柔性的毛筆達到剛柔相反而相成的妙用。如墊布過軟，其所產生之反作用力必變得微弱而飄忽不定，令手指神經無法明確加以測定、掌控，書寫必難如意。

這個賴以把握澀勁的感悟與覺知極為重要，有了它，一切都變得活潑、有生命，如果缺乏此一「知覺」，一切都將失去其存在的意義。在書藝創作實踐中，它不僅關係到點畫線條本身生命力的表現問題，同時也是書作能否真正成為有機整體的關紐所在。

完型心理學派對「知覺」之性質的兩大信念之一，是「整體大於部分之總和。」[15]這的確是一種極具現代意義的實證觀念。只有在點畫活絡、形神完具的用筆基礎上，在全活的點畫與點畫之間，產生了交電感應之後，整體的效果才會大於部分之總合。也惟有如此，才能創作出生命力充沛、出色感人的作品來。

四

如前所述，點畫線條生命力所繫的紙、筆抵拒狀態，其所產生的輕微曼妙之力，主要是由手指頭之末梢神經來把握運用的。因此，如果想讓指頭神經完全發揮它的傳導功能，執筆時便不宜太過用力，當然也不能全不用力。學者欲問此中妙，請向牆間學壁虎。壁虎終日掛在屋壁間，試問，它究竟用力抑或不用力？如太過用力，則三、五分

15 參葉秀山《書法美學引論·原理篇》，頁一二。北京，寶文堂書店，一九八七年六月。

鐘後就會因過度疲勞而掉下來；如全不用力，則立刻就會掉下來。於此有省，則對於執筆要領應可思過半矣。

事實上，執筆為的是能自在靈活地運用這支毛筆，「執」不是目的，「用」才是目的。執筆的主要作用，是傳導情意的「導電」功能。在書寫活動中，書寫者運用筆鋒時，心中必先有一個向何處落筆或如何提頓、如何轉折等之意欲，此一「意欲」，有矢（方向）有量，電能的作用也有矢量。凡心意之所向，筆端都能立即一一隨其所欲而顯像，所謂「意到筆隨」，也是用筆工夫所能達到的最高境界。

執筆的原理既然只是在「導電」，所以經由身體而達於臂、肘、腕、指、筆管，乃至於筆毫尖端，其間都必須是無遮阻的「良導體」——從容自在，電流才有可能完全暢通。如果手指用力太過，指頭神經容易失去其本具的靈敏度，嚴重時還會導致末梢神經的間歇性麻痺或半麻痺狀態，這樣一來，它對於由筆端傳達出來的抵拒狀態之把握，便無法完全發揮其感應功能。故執筆時，只要拿得穩，而便於筆毫之揮運即可，絕對不宜太過用力。因為用毛筆書寫，所需要的是巧勁而不是蠻力，倘若用力太猛，不但無助於筆力之表現，且易致指腕成為書寫者意向的「絕緣體」，反而只會使毫端變得僵滯不靈。前人總結出來的執筆法不少，仍以「實指虛掌」[16] 最為簡切。指實，則筆管能穩；掌虛，則使轉靈便。故執筆只要能做到「穩便」二字，「令其圓轉，勿使拘攣」[17]，其他種種法度形式，便都可以不必太過於拘泥。誠能知此，則你用歷代相傳的五字訣雙鉤執筆法固然可以；用蘇東坡用的單鉤法或何子貞所用的迴腕法也可以；甚至在這些已有諸法之外，另創一個適合自己的什麼執筆法，亦無不可。

近人李瑞清曾說：「怎樣方便，怎樣執」[18]，這確是一句通達而究竟之語。對於執筆方法，固當作如是觀。否則，就像包世臣、康有為等人，徒在姿勢、指腕上打轉，不知耗費了多少力氣大談執筆，結果還是無濟於事，沒能把字寫好。可見一旦涉及到實踐工夫，那就不再是認識上的論辨問題，而是體驗上的實證問題。

（臺北國際書學研討會發表論文，一九九四年九月三十日）

16　見唐・李世民〈筆法訣〉（或題作〈書王羲之傳後〉），原文為「大抵腕豎則鋒正，鋒正則四面勢全。次實指，指實則節力均平。次虛掌，掌虛則運用便易。」收在《歷代書法論文選》上冊，頁一○六。參註13。

17　見真卿〈張長史十二意筆法記〉。文見朱長文《墨池編》卷一，頁一三二。參註5。

18　語見柳曾符〈漫話執筆〉一文，刊在《書法》一九八六年第一期，頁二六。上海，上海書畫出版社。

當前國內書壇之省思

摘　要

本論文分別就創作、展賽、評審及教育四個方面，對國內書壇發展之現況，提出個人之觀察與思考。

關於創作──直指當前國內書法創作之缺失及其補偏救弊之方。並對「傳統與創新」問題，提出看法。

關於展賽──首先指出學書者對於自我之認知，應重於展賽之評審結果。其次點明參加展賽與從事創作之殊異，並對學書者有所勖勉。

關於評審──以「客觀公正」為指歸，分從評審者之能力及心態兩方面，析論有關評審問題。文中主張對入圍作品進行討論，並建議將整個評審過程，由原來一般之三回合改增為四回合，以求至當。

關於教育──就學校教育與社會教育兩個視點，對當前書法教育進行觀照、比較、批判與建議，並以自我教育為歸趨。

結語部分，則闡明理論研究之重要性，並指出進行國際文化交流，將書法藝術送入國際，不失為文化出擊之可行而有效方式。

一、前言

書法是一門具有高度概括性與抽象性的藝術，它以漢字為表現媒材，不像繪畫等其他藝術門類之直接以客觀具體事物為描摹對象，而是用點畫線條間接地表現客觀事物的普遍屬性，如剛柔、動靜、虛實、向背等。其表現形式雖極單純，內蘊卻極豐富，幾乎含藏著生命中最真實、也最複雜的內在心靈結構之美。書法原是古來知識份子所共

同必修的游藝項目，在大量流傳下來的先賢墨跡裡，集中體現著中國古代讀書人的審美趣味與美學思想，因而曾被稱為「東方美學的代表」。

近代以來，毛筆書法雖已步下實用書寫的生活舞臺，因其本身所含具的藝術功能與美感價值，仍然受到不少青睞。然而，由於種種緣故，這門藝術所包孕的豐富文化內涵和現代審美價值，並未獲得世人相應的理解，以致不但其創造性發展的腳步顯得特別遲滯，遭受到不少無謂的扭曲與誤解。甚至將它與一般只重整齊美觀的「寫字」行為等同起來，而視之為蒼白、貧血的雕蟲末技。時至今日，這門古老藝術之何去何從，似乎變得格外迷茫而徘徊不定。

本文擬從當前國內書壇所呈現的某些現象，分成幾個方面，提出筆者的一些粗淺觀察與省思，以就正於先進方家。

二、關於創作

任何藝術的創作實踐，都跟作者對創作理念與表現技法的辯證關係之體悟與把握密切關聯。沒有相應的表現技法，理念再高妙也成就不了傑出的藝術作品；相對的，假如缺乏高明的創作理念，技法再純熟，其作品仍免不了會流於低俗與匠氣。

技法一方面為理念服務，受理所有的牽引指揮；另一方面，當技法隨著實踐而不斷深化時，也會對原有的舊理念有所修正，進而提昇理念的層次。當新的理念一旦形成，它又會回過頭來發揮其指導拉拔技法層次的功能。兩者就如同人的雙腳，總是交互著前進。像在滾雪球，越滾越大，越積越厚。

相較於其他漢字文化圈如日本、韓國、大陸等地區而言，臺灣當前的書藝創作風貌該算是最保守的了。關於這一點，只要平日留意觀察國際書藝發展動態的人，大概多少都會有類似的感受吧！每當打開國內出版的有關全國性展覽圖錄，不管是政府辦的還是民間辦的，都同樣讓人感受到工夫性書寫的趣向多，而藝術性表現的意趣少，有一種承襲之風太盛，開新意識不足的缺憾。一眼望去，多的是形式技法的模仿與複製，難得看到真正的藝術創造與生命的感動。

書法藝術的文化性格極強，倘若沒有深厚的文化素養與深刻的生命體驗，就難以真正領略書法的意蘊，更別說是藝術的創作了。國內書壇承襲風氣之所以過度，創作意識之所以薄弱，自然也跟藝術工作者看得太少，缺乏刺激有關。但更關鍵的因素，應是藝術工作者普遍缺少強烈的生命自覺與真切的反省能力所致。

一個人有了生命的自覺與反省能力，他便會有發現自我、進而追求自我、不斷完善自我的機會。也才不會認「假」為「真」，而願意平心靜氣，老實沉潛地做工夫。藝術是藝術家人格生命的如實反映，其中摻雜不得一點虛假矯飾。莊子所謂「不精不誠，不能動人」（〈漁父篇〉），蘇東坡也說：「自外入者，皆非家珍」，凡是生搬硬套的，都是假的、死的，都是別人的。只有經過消融轉化的，才是真的、活的，也才有可能會是創造性的。不論表現技法或創作理念，都是一樣。

對於書法這門古老藝術，傳統與創新，永遠是一個糾葛紛紜，難以理清的老話題。事實上，天下事物經緯萬端，有一利必有一弊，莫不同時兼具成全與障礙的兩歧性態。其為成全抑或障縛，端視學者的德慧術智之消融含攝力如何而定。消融含攝得了，則障礙即是成全；消融含攝不得，則成全反為障礙。乃至吉凶禍福，無不皆然。對於傳統與創新，也當作如是觀。

筆者以為，真正有價值的創新，應是穿透傳統所開發出來的東西，絕不可能是跳過傳統從虛無主義中所能生成的。當然，在作品中能表現出新意、新貌，這是任何藝術家所共同想望的。但這個「新」之意義大小與價值高低，卻不在於「新」的本身，主要仍在於藝術家對「傳統」所採行的，到底是「穿透」抑或是「跳過」的學習心態，或者說是對於傳統與創新的哲學辯證關係之體認與把握分際如何而定。跳過傳統的創新，實際上是對傳統的一種漠視與省略。這就形同無源之水，終有乾涸之日。唯有穿透傳統的創新，在通過一場艱苦的爬梳與深入的理解之後，對傳統所進行的轉化與超越，才可能會是生生不息的有源活水。

當然，傳統未必都是精華，對於其中不成功、不合時宜的形式窠臼，自然要細加甄別，設法予以揚棄或加以轉化。倘若因循守舊，不知變革，終必被時代所淘棄。而如果一味追求「創新」，卻不肯真懇老實去探求書法藝術的內在本質，甚至想連根拔起，不惜以犧牲傳統的精華為代價，這種缺乏內在生命作基礎的形式上之「創新」，也同樣令人不敢苟同。死於傳統，固是令我們不屑；而死於「創新」，恐亦不足為訓。

三、關於展賽

對於一個忠於藝術生命的作家來說，藝術創作過程與成品本身，才是他真正關注的焦點，展覽或競賽，只不過是目的外的一絲花絮而已。當藝術工作者一旦將展覽或競賽當成目的時，他已經在藝術殿堂的追尋中迷失了。從此，他將與藝術創作時所能獲致的真正悅樂絕緣。

凡有評定名次高下的展賽，就會有人上榜，有人落榜；有人得高獎，有人得低獎。換言之，只要參加展賽，就會有得意與失意的際遇分殊。就如同弈棋，除非你從來不下棋，否則有贏的，就會有輸的，輸贏得失永遠是相對性的。

也許有人會說，只要我不參加展賽，不就可以免除「得」與「失」之間的煩惱了嗎？事實上，我們並非在談「煩惱」，而只說「際遇分殊」。因為人即使沒有了因參加展賽所引來的煩惱，也未必就能保證一定不會因為其他事物的得失心而引發「煩惱」，可見煩惱不煩惱，不在於是否刻意迴避某種特定的現實，而在於作者面對現實所必然要相應產生的「際遇分殊」時，是否能夠保持一顆平情坦泰的心靈。

任何一場有評比的展賽，按例都由主辦單位聘請若干委員予以評審。這些委員的藝術造詣高下不一，審美認知迥然異趣，人文素養及思想深度各不等齊，對於同一件作品，看法常有出入，所評定出來的名次，往往只是這一群組委員們意見折衷與調和的結果。那獲得最高獎的，固然有可能就是所有參賽者中最優異的作品，也有可能只因該作品可以被挑剔的缺點最少，有時也正意味著作品缺乏特色。一些創造性較強的作品，往往也同時存在著較大的爭議性，故亦不免多少會受到抑屈。如果換成名單完全不同的另一組評委，其評選結果是否會完全一致，很成問題。作為一名參賽者，明白此一因緣起滅之理，得失之心自然會逐漸淡化，不管得獎與否，都應該更能坦然面對一切。

當然，作品能夠在展賽中得獎，是對藝術工作者的莫大肯定，無疑具有相當程度的激勵作用，能增加學習的信心。但這些都只是外塑的因子，動力到底有限；最重要的，仍是作家本身的自我認知，所謂得失寸心知，這種對於本身實力的正確估量與觀照所迸發出來的自信，才是藝術工作者賴以不斷自我超越與自我實現的根本動因。莊子有言：「眾譽之而不加勸，眾毀之而不加沮」，那才是真正的通達，真正的解脫。誠能如此，參加展賽，有掌聲時，

固然不會驕矜自滿（有多少好手或許還不屑參賽呢！）；無掌聲時，也能沉得住氣。不參加展賽，也不會自命清高（即使參賽也未必一定得獎），進退都能自在。否則，進則患得患失，退則鬱鬱難平，有限的生命盡在是非葛藤中耗費，豈不可惜？

此外，展賽與創作，其著眼點略有不同。一般創作，所有與創作過程相關的因素，全憑作者自己主張，無適不可，創發性也高。若是參加展賽，就不免在作品的尺寸大小、形式、乃至表現題材等受到展賽規則的範限。有些比較投機的，甚至還會揣測評審的審美風向，想盡辦法加以迎合，這對藝術生命的創發，無疑是很大的自我戕害。總之，說穿了，參加展賽是「求聞」的意味重，聞者，聞其名；而藝術創作則是「求達」，達者，達其道。「求達」是本而「求聞」是末，本立則道生，本末不容相亂。如果能夠清明在躬，隨時知道要在「求達」上做工夫，那麼「求聞」與否，便無可厚非。倘若一心只知「求聞」而不知「求達」，是捨本而逐末。因此，一個藝術學習者，愈早能夠突破展賽的範限，在創作的天地裏，便愈早能夠振翅高飛。

四、關於評審

任何一次展覽或競賽，評審工作是否能夠客觀公正，往往是該項展賽成敗的真正關鍵。藝術創作高下之評判，常帶有較強的主觀色彩。它不同於演算數學習題，答案確定，對與錯有固定客觀標準；也不同於運動場上的競技活動，有一明確而可資較量的數據作為裁定的依據。

因此，不論哪一門類的藝術，欲求評審工作的絕對客觀公正，幾乎是不可能的事。唯一能夠做到的，是相對性的客觀與公正。這關係到幾個方面，首先是評審者的能力問題，其次是評審者的心態問題。所謂能力問題，指的是對作品優劣高下是否具有精準之鑑別眼力；所謂心態問題，指的是面對參賽作品時，是否能有「毋枉毋縱」的強烈道義感，這有時也涉及個人操守問題。

前一個問題，實與評審者本身的書學素養、創作能力，乃至創作意識密切相關。尤其是創作意識一項，在目前書風普遍失之保守，創作風氣僵滯不前的國內書壇，評審者創作意識的強弱，也將大大關係到未來書法藝術創作風氣的開展。一個創作意識貧乏的評審者，只能遴選出平庸而缺點較少的得獎作品。此外，耽習於碑路雄強書風或帖

路秀麗書風的評審者，也往往會有入主出奴的「偏照」現象，這種偏至的審美趨向，在其個人創作上，或有其一定的價值；一旦出任評審，就應提高警覺，避免偏執。特別是對於本身未曾創作實踐的書體或書風，更應以謹慎之懷，給予相應的客觀評價。事實上，書體書風儘管不同，其有關點畫用筆、結體造型，乃至章法布局等創作上的理則，並無二致，評審者只要能會通其意，便不難有「圓照」的品鑒能耐。否則，表現優異的作品屈鬱居下（枉），而表現庸泛的作品揄揚在上（縱），就很難讓參賽者心服了。

有枉有縱的現象，如果是因評審本身能力的不足所致，那還情有可原；若是出於偏私的心態，那就大大的「失格」了。能力方面是否有問題，評審者應邀參與評審，是居於被動角色，責任不在評審委員，而在職司其事的主辦單位；心態方面的問題，責任卻落在評審委員身上。這又牽涉到評審委員的遴聘問題。我們衷心期盼主辦單位在遴選評審時，多在原創意識、創作實力上著眼，並宜委由客觀公正人士來商討或票決產生。唯有嚴格把關，才能避免人情的干擾。必要時，也不妨考慮聘請傑出公正的藝評家參與評審，因為書臘（寫字年數）多的，未必具「眼」，即使未嘗從事書藝創作，也能遴選出真正優異的作品來。

此外，評審工作是否真做到最大程度的客觀公平，還跟評審作業的進行方式有關。就筆者參與國內各項展賽的評審經驗看來，一般情況是不經過討論，便直接進行評選，不討論，主要是為了避免諸委員互相影響，而能各依自己的特定觀點去行使投票權。但其缺點是缺少溝通，作品的特色無法充分被發掘，難免會有不盡適切之憾。而且即使有時明知評選結果不甚得當，為免瓜田李下，招惹無謂的嫌猜，也鮮少有人願意提出覆議，這卻教人此心難安，因為評選結果，是需要所有委員共同畫押認定的。

特別是在前幾名的最後決選上，更應慎重將事。一般評審過程是：第一回合先圈選出入選作品；第二回合則由入選作品中圈選出一定數量的優選作品；第三回合再從這些優選作品裏面，以等第（一、二、三）或分數（三、二、一）來評選出前三名，並即依統計結果排定名次。由於第三回合進行評選時所採行的是一等（或三分）若干名，二等若干名，三等若干名的方式，因此這時節被評選出來的前三名作品，其名次序列的決定因素，往往只在少數委員手上，原因是在大部分委員的評審表上，這三名（或其中兩名）的作品，極有可能同屬一等，或同為三分，而尚未真正分出高下。換句話說，在這一回合選出來的，只能是前幾名的入圍者，不能依此時所得積分之高下來確定其名次。

故在此際，若不經充分討論，至少也應該對這已入圍的前幾名（為免遺珠，宜多於所欲選出的三名以上）進行第四回合的

評審，來敲定前三名的名次，這才合理。否則不僅對入圍者來說不夠公平，對諸評委而言，也常有自己的意見被

「強姦」的鬱卒感覺。

一場透明而公開的討論，是有其正面意義的，除非每一位評審委員均對自己的鑑別力具有十足的自信與把握

（這又未免過於託大），否則整個討論的過程，對於評審委員本身而言，又何嘗不是一種很好的學習呢？再說討論之

後，各人仍有維持原觀點的主觀能動權，大可不必拒絕討論。真理愈辯則愈明，經過討論之後，原本較為「偏照」

的觀點，會向著「圓照」的觀點修正，評選出來的結果，自更具客觀性，應該更能取得參賽者的信服。

有關討論的重要性，只要留心觀察國內各大報的文學獎決選過程，多少都會對此有所感發。那些入圍作品的優

缺點，都先經過各評委的充分討論後，才進行最後的評選，並且最後決選獲最高獎的，又往往並不是初選時得票最

高的。甚至有的評委還公開言明準備接受別人的「說服」，這是何等開闊的胸襟和器度！並且所有討論內容均經記

錄，並公開發表，筆者以為這種開明的作法，值得我們學習仿行，不知評審諸公以為然否？主其事者以為然否？

五、關於教育

書法藝術教育的重點，主要在於指導學書者如何理解欣賞書藝之美，並進而追求創作書藝之美。廣泛而深入的

欣賞活動，是理解藝術的最佳階梯，也是提高審美素養的理想門徑。懂得欣賞書藝之美，而實際上不從事書藝創作

的人，是有的；若說對於書藝之美缺乏真切的欣賞和理解能力，卻能創作出傑出而高妙的作品來，那是絕無可能

的。因此，欣賞應先於創作，而臨摹古人的碑帖，實際上就是對古典書藝進行深入欣賞與理解的一種學習。

前已述及，中國書法的表現係以漢字為媒材，但漢字本身的組織結構，原只是約定俗成的一種抽象符號，其形

體需賴書寫而後確定，因此，帶有高度審美價值的前賢字跡（含墨跡本及刻拓本），便自然成了後世學書者最佳借鑑

的入門範本。

通過對於前人碑帖的深入學習，可以很快地獲得某家某帖的「個別法」，經過不斷的研析與努力，自能由眾多

「個別法」中，抽繹出其間相通相契的「共法」，然後再利用此一具有普遍性質的「共法」，漸次開發另一個屬於

學習者自己的「個別法」。在這樣一連串臨摹學習與轉化的過程中，學習者不僅可以獲得觀察、模仿、表現、創造

等能力，也能經由點畫之用筆，體悟生命之本質，更能由點畫的排列組合之結構中，理解個體與群體協調和合的重要性，乃至應如何自我節制與自我超越，方能圓成自我的生命等，這些都有待於書法教育家的當機點化與循序漸進的引導。

然而在目前各級學校書法師資普遍缺乏，教材編寫不足、教法又零落不成體系，教育功能不彰的情況下，不要說無法提供較高層次的相關理論與創作技法，就連能否提供最起碼的基礎常識與技能，都大有問題。教師本身於此懵懂，其所教導出來的學生，便只能是懵懂的平方。然後學生又變成老師，迴環反覆，如此而望書法教育之興盛，豈非煮沙而求飯？

書法這門學科的教學，絕不能只如一般未經專業訓練的教師，讓學生胡亂地寫，寫完後交給老師自由心證地圈圈又叉了事的。其教學內容涉及層面甚廣，除了一般書寫技及欣賞、創作等學理之指導外，還包括書法史、批評理論、文字學、碑帖鑑定，乃至書法美學、人生哲學、書法比較學……等，這麼龐大繁複的學習範疇，倘若缺乏一貫的教育體系以集合眾人智慧與力量來推展，便難以圓滿達成培育書藝人才的任務。

目前國內大學院校中的中文系與美術系中，雖都開了書法課程，但書法課在各該系中，幾乎都只處於邊緣課程的角色，未獲得相應的重視。因此我們熱切期待書法能夠早日單獨設系，或開設書法研究所，俾能對整個書法教育進程作一通盤之規畫，唯有如此，有關書法教育的師資及教材教法等問題，方能漸次獲得解決。

尤其是東鄰的日本，早有不少國立大學設有書法系及書法研究所；韓國近年也先後有圓光及啟明兩所私立大學開設了書法系：海峽彼岸，如南京師範大學及浙江、中央、南京等藝術學院，也有相當的書法科系的設立。唯獨我們臺灣地區，迄今仍未有書法專系的開設，以致國內的書法教育始終停留在單打獨鬥的傳統式師徒授受階段，未能納入正常教育體制內運作，無法適應知識爆炸、百年銳於千載的現代化社會之需求。

今天，在社會上有為數可觀而深具功柢的青壯年書法家，其書藝之養成，幾乎都不靠學校教育，而是依賴社會教育。社會教育之特質是活潑自由，各自為政，略無管制的，故也不免會出現一些偏差現象。如有些書法教師，也許是為了招徠學生，常提供示範作品讓學生參賽，並即以臨摹之作參展，往往因而獲得高獎。甚至在全國性學生美展的送件作品中，就發現有不同學校的學生，竟然同時以臨摹同一位老師的同一作品送件參展的事例，乍看一模一樣，形同拷貝，了無意義。當然，在學書過程中，學生臨摹老師的作品，自較容易迅速把握到相關書寫技法，

這也無可厚非。但若即以此等臨摹作品送出去參加有評獎的展賽，那就大有問題。即使得獎，也沒什麼意思，只有助長虛榮之念而已。學生無知，可以不懂，但身為教師的，應及時加以導正。倘若不僅不加以教導，又大肆鼓勵，甚至以所教學生之獲獎多少來自我標榜，那就更加可笑了。此種鼓勵學生矯揉作偽的行徑，簡直就是「反教育」，值得國人共同關切檢討。須知依樣畫葫蘆的臨摹之作，要得個四、五十分便不容易。一個在虛假的掌聲中自我陶醉慣了的人，是否還有足夠的勇氣去面對那真實自我可能招來的譏嘲窘況，很成問題。而這正是人生墮落的開始，身為教育工作者，豈不慎？因此比較客觀的書法比賽，最好還是現場出題、現場書寫，名列前茅須憑真實本領，如此則「不是猛龍不過江」，可以杜絕倖進之心，較能有益於書法教育的正常發展。

不過，俗話說：「師父領進門，修行在個人。」無論是來自學校或社會的教育，充其量也只能幫人「領進門」，讓人覺知「修行」方向與門徑，至於「修行」成效如何，全靠個人覺知後的「自我教育」，學校或社會都不能提供任何保證，明白了這一道理，不論對教育者或受教者來說，都很有益處。

六、結語

除了上述有關創作、展賽、評審、教育四個方面的問題以外，其他像理論研究與國際文化交流方面，也是值得國人關注的課題。

作為一個藝術工作者，即使無意於從事藝術理論之學術性研究，也不能不研讀一些與美學有關的理論著作。不論就欣賞上或創作上說，對於書法美學理論的研究，都是提升理念層次的切入口。真正有志於書法藝術創作的人，除了技法的磨鍊外，其他相關理論等之涉獵與把握，也是不可或缺的基本素養。對於創作者的審美意識而言，真正高明的理論研究是具有前導作用的。沒有純粹理論指引的創作實踐，極易流於單純技巧之追求，而缺乏對於藝術本體，乃至對自我生命的反省自覺之能力。這對藝術創作而言，往往會事倍功半，甚至徒勞無功。就目前國內書壇整體發展看來，不僅是未來國際書學發展的主要趨勢。就目前國內書壇整體發展看來，不僅是從事書法理論研究的理論家太少（相對於日本及大陸地區），一般書藝工作者平日在臨池之餘，肯花時間對書法理論

進行研究的風氣也並不普遍，這是很令人憂心的。過去，國際上像日本以理論為成員的書學史學會團體來到臺灣，想找一個對等的學會進行交流，都不容易。倘若書壇同道不能放棄山頭主義的迷思，而以廓然大公的胸懷來群策群力，這種難堪的窘狀，真不知要伊於胡底呢！

從某種層面上說，書法是最具中華文化特色的一門藝術，除了亞洲一些深受中國文化影響的漢文化圈以外，這是世界上任何民族傳統中所沒有的。政府若真有心進行國際文化交流，提升我們的國際地位，那麼，責成相關文教機構，透過散布世界各地駐外單位的通力合作，將歷代和當代主流藝術創作送入國際，再配以適切的文宣解說，應是一個極易見出功效的著力點。因為隨著這種形式獨特質性不凡的藝術門類之輸出，憑著漢字形象的藝術表現魔力，將會給人以深刻印象。筆者常想，這應該會是一項極具意義的文化出擊，也才是最柔性、最有效、同時也最無後遺症的務實外交方式。在第二次大戰結束後不久，日本政府就曾以前述的手法，將日本書道界的創作成果，介紹到歐美各國去展覽，並大肆宣傳，當時也曾引起極大的回響。然而，也因此引發了這樣的笑話：有位旅居歐洲的華僑朋友，偶爾也喜歡寫寫書法。被某位外國朋友看到了，竟以訝異的眼光問道：「你們中國人也寫毛筆字嗎？」真是讓人既憤恨又羞愧！

到如今，所謂「中國是書道宗主國」這句話，只不過是一些平情的日、韓友人對於我們先哲努力成果的一種恭維罷了。當然，它有時也不免會成為某些無識的國人，作為自欺欺人、自我陶醉的標榜之詞。事實上，以目前我們這一代在書藝創作與研究上所作的努力看，面對這一句話，我們應該只有汗顏的份。特別是處在這個（由傳統向現代過渡的）轉型階段，書法界需要做的事實在太多了。但願所有關心國內書藝發展的朋友，都能集思廣益，共同來為書法藝術之開展而努力。

書法藝術與文字內容

提　要

書法原是以漢字作為創作媒材，在漢字的書寫上開展出來的一門古老藝術。可以說，除去漢字，便無書藝可言。隨著時代之推移，傳統書法創作模式，用現代藝術構成的眼光重加檢視，其雷同性顯然過高，改革開新，早已成為共識。

近來有部分同道，似乎忘了漢字與書藝的相生相成關係，為了達到創作表現上的絕對自由，企圖師法日本「墨象派」的作法，完全擺脫文字形體結構的羈絆，至純粹以近乎繪畫的水墨黑白對應關係來進行造型表現。問題是，書法既因含具一定形體結構之漢字書寫的成全而孕育成為藝術門類，如今，反而因漢字對抒情表現的羈絆障縛而要取消它。殊不知所謂障縛即是成全，不能坦然承擔它的障縛，也就同時取消了它的成全。拿掉漢字特定組織結構的書寫形式，「書法」將因此失去其本身之立足點，是否能成其為「書法」，便成問題。

書法是文字的書寫藝術，而文字則是記錄語言的符號。人類在創造文字的同時，就有了文字的書寫。世界上有不少民族，都曾創造過屬於自己的文字，卻唯有漢民族的文字書寫，最後孕育形成可以獨立自足的藝術門類。這固然跟書寫工具的毛筆之特殊性能密切相關，而漢字本身的抽象符號特質，無疑也扮演著極其重要的角色功能。

漢字作為一種由象形、指事衍化而成的表意兼記音文字符號，與世界其他各民族的拼音文字比較起來，它的象形性是獨特而強烈的。不過，漢字的象形性在長遠的歷史中，也隨著時代之推移而不斷在變動發展著。其中最具關鍵性的一個變動，大概就是由篆書演變為隸書的所謂「隸變」了。這個隸變過程，幾乎從春秋時代王官失守，私人

講學風氣開放，文字的書寫使用不再專屬於特定史官，一般文化素質不高的平民百姓，乃至引車賣漿者流，也都有機會參與其間開始。以迄於文字隸化大致成熟的西漢時期（圖一），前後至少有四、五百年的歷史。其間經歷著一個錯綜複雜而漫長的發展，正由於這個文字發展史上翻天覆地的大變動，所謂「古文從此絕矣」2，整個漢字系統由以圖象性為主的「古文」3，轉換成為以符號性為主的「今文」（隸書）。經過符號化以後的隸書，以及其後繼續衍生出來的草、行、楷書，在漢字形體中，幾已擺脫外在客觀物象對於文字的羈絆。即使是為數不多的象形文字，比如「象魚之形」的「魚」字，在商周早期金文字形中線條多圓曲，謂「畫成其物，隨體詰曲」，仍大致保存了客觀實物的形態（圖二）。至於隸書與楷書，其字形點畫則多變圓為方，變曲線為直線，原來的魚尾，也轉化為四點，與烈火點混同，早已線條符號化而變成「不象

定縣竹簡　　熹平石經　　史晨碑　　曹全碑

圖一

1　過去一般學者，對於隸書發展成熟期，都斷在後漢。但一九七三年在河北省定縣八角廊村四十號漢墓出土的定縣竹簡，經考古學者對其墓葬年代是西漢宣帝五鳳二年（公元前五十六年），其書體已與東漢碑刻中典型的八分書無異，以致這批竹簡剛出土時，考古學者乍看簡文書體，還曾誤以為是東漢時物。據此，隸書的發展成熟期應提前至西漢中晚期。

2　見許慎〈說文解字敘〉。

3　許慎〈說文解字敘〉中所稱之「古文」，實際上是指包含小篆在內的隸書以前之一切古文字而言。至於「說文」書中所收的「古文」形體，經王國維等學者考證結果，實為戰國時代通行於秦地以外的六國文字之總稱。

形的象形」。至於行、草書，其抽象符號變化的程度就更加純粹了。

正由於漢文字的這種符號變化特質，無形中為書法藝術的生成與開展起到一種極大的催化作用。同時，漢字經

過長期的使用發展，字數極為龐大。坊間較大部頭的字典或辭典，收字約在五、六萬之譜。其字體也有多樣，除了

一般習稱的篆、隸、行、草書外，還包含介於篆、隸之間的「古隸」，如秦、漢簡帛

等；隸、楷之間的「古楷」，如六朝碑版等；乃至楷、行及

行、草之間的種種過渡性書體。再說，所謂篆書，實際上

是包括小篆以前一切古文字的總稱，從最原始階段的陶片刻

符、圖畫文字、甲骨文、金文，乃至一切碑刻，以及竹木

簡帛上之文字，全部包括在內，可以表現的題材，取之不

盡，用之不竭。

再說，漢字既是約定俗成的符號，它本身原是一種抽象的存在。每一個文字都須經過

書家的書寫，才會顯相成形。

華族祖先由於選用筆毫柔軟又深具彈性的毛筆作為文字的書寫工具，更增加抽象點畫

線條及其組合結構的表現性。不僅不同的書家之間所寫的形體各異，即同一書手，在不同的階段、不同的時空、不

同的工具材料，乃至不同的心情變化之下，創造出來的文字形象，也都各各不同，這就為書家在漢字書寫中的內在

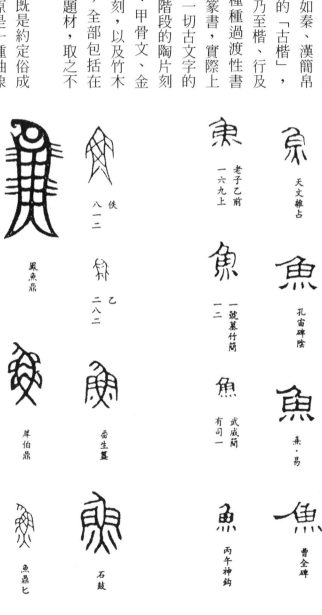

圖二　左：隸變以前的「魚」字　右：隸變成熟後的「魚」字

心靈之抒發表現，提供了無窮無盡的表現之可能。

作為書法表現媒材的漢字，在其本身長遠的歷史發展中，曾經有過一個由「近取諸身，遠取諸物」的象形階段，這種憑藉摹擬客觀物象以制字的歷史發展形態，正與純粹以客觀現實物象為描摹對象的繪畫近同；且其所使用的筆、墨、紙、硯等工具，也大致一樣；又同樣利用線條來造型、表現，所以中國傳統美學，常有「書畫同源」的論點。但後來發展的結果，漢字原本濃厚的象形性大量符號化了，其形體純粹以抽象性的點畫線條組構而成，線條成為書法藝術的唯一語彙，線條本身就是書法藝術的目的；而在繪畫裡頭，雖然也重視線條，但線條卻只是畫家描摹客觀物體形象的服務工具而已。書法與繪畫漸行漸遠，終至於分道揚鑣，各擅勝場，故雖是「同源」而實為「異流」。

西方二十世紀初葉的抽象主義藝術之崛起，不管是「以自然現象抽取要表現的因素」，抑或是不從自然現象「提煉」、「抽取」的純粹想像之幾何構成，都無非是企圖擺脫傳統寫繪畫對於現實具體物象的過度依賴與迷戀，而強調單單靠形體（點、線、面）與色彩，就足以表現藝術家的「內在需要」，傳達藝術家的思想情感。換句話說，形與色本身就具有獨立的意義與價值。這種內在主體精神作用的高度發揚，正是西方抽象派藝術思潮對現代人類心靈解放的最大啟迪與提撕。而這種為了追求內在主體的絕對自由，不惜與傳統繪畫決裂的抽象主義藝術表現形態，正與中國書法之與繪畫同源異流發展軌跡有近似處。所以書法雖是一門古老的傳統藝術，其藝術表現在內在本質上卻與西方現代藝術遙相通契。

由文字的書寫衍生出來的書法藝術，儘管在其發展中，也經歷一個從非自覺到自覺的審美過程，成為具有獨立審美價值的對象，但它終究沒有脫離以文字作為表現媒材的依附性，其書寫活動仍存在著一定成分的實用性。因為字義就蘊含在字形之內，顧「形」索「義」，幾乎已經成為漢字文化圈一般士人的閱覽共性，點畫形體之美很難與文字意義截然劃開。正由於這個原因，不少社會大眾不明究裡，常有將書法作品中所寫的文詞內容跟作品的實際表現內容混為一談的傾向。

事實上，書法藝術真正的賞會重點，在於文字點畫線條的節奏律動，形體結構的揖讓向背，以及墨色變化的情調趣味等藝術形象的意味之美，跟書寫內容的文字意義或詩文的文學意境關係不大。換句話說，書法藝術的目的，主要在於作品形式的「觀賞」，而不在於文詞內容的「閱讀」。前者注重的是文字的「形」，後者注重的是文字的

「義」，二者分別屬於兩個不同的範疇。當代書法篆刻家王壯為先生在其所作「論書詩」中，對此也曾有所指陳：

「觀書非識字，時欲遺厥義。但當賞其美，不貴別其事。審美與釋義，由來端有異。」將一般同樣是用毛筆書寫而以識讀為主的實用性書法，跟以審美為主的藝術性書法明顯區隔開來。平情而論，在眾多當代前輩書家中，對於書法的藝術性有如此深刻體認的並不很多，泰半也只是用毛筆在「寫字」而工夫深至而已。在這樣的氛圍下，為數眾多的學書者，儘管也嘗窮年累月在臨池練字，卻多始終停留在依樣畫葫蘆的臨摹階段，幾不知創作為何物。大家都只是在「寫字」，普遍缺乏一種藝術的自覺性表現之追求。甚至有很大一部分的觀賞者，還將作品中所寫的詩、詞、格言等文字內容，當作書法作品的實質內容來看待。以致當他面對一件書法作品時，只關心裡面寫的是什麼詩詞句，至於書家在作品的筆墨造型中是否表現了些什麼思想情感，則漠然不加領會。宛若只要把作品中所寫的文字全部認得，裡面的文義全皆解得，欣賞活動便算了事似的。這種買櫝還珠式的欣賞方式，堪說是書法創作實踐中的一大歧途。

當我們面對一件書法作品時，總是在作品整體畫面形象感到賞心悅目之後，才會有興致對該作品的個別點畫、字形、章法及書寫內容等相關訊息，作進一步的辨析與理解。我們往往在還沒有弄清楚裡面寫的是什麼內容之前，便已被點畫線條所構築而成的藝術形式之美所吸引住。所謂「善鑑書者，觀其神彩，不見字形」[4]，也唯有在與作品乍見之際的直覺觀照下，藝術才真正能夠觸動觀賞者內在心靈的最深處，這才是純粹的藝術欣賞。比如我們欣賞一幅不易識讀的狂草或篆書作品，只要能夠從作品墨跡的點畫線條之運動與變化中，體味出特殊形式表現的生命節奏與旋律，乃至文義不全的斷簡零絹，便足以賞心悅目了。即使不明白其中寫的是什麼文字內容，也當無礙於欣賞時愉悅之獲得。不過，中國書法經過古來眾多書家的辛勤耕耘與心血投注，其中也積澱著中國歷代文人的心理結構與審美趣味。他們在創作時，不只求點畫形體之美，同時也是心繫文義的。因此，若干附有書法作品圖版的書學專書，甚至一些比較考究的書法作品集子，遇到篆、隸或行、草書體，往往都附有釋文，以備參究。不僅如此，連帶作品上所鈐蓋書家本人的書法作品集子，甚至一些比較考究的收藏家的收藏印記，乃至後人的題跋文字，也一併在賞鑑之列。已然脫離純粹的形式賞會，進入到相關知識層

4　見張懷瓘「書斷」。

面的考證去了。而這種綜合性的欣賞趨向，卻幾乎已經成為一般書法欣賞的定勢。為了未來書法藝術能夠更加長足蓬勃的發展，我們有必要針對此中的藝術表現成份加以釐清，特別是作為一個書法藝術創作者，更不能不面對此一問題作深入的思考。

書家在作品中所書寫的文字內容，是屬於文學性的東西，是文學家所創作的成品，它先於書法的書寫活動而存在，跟書家利用這些文字內容之形體所進行的書寫組合形式之創作表現內容是兩回事。題材可以是共通的，而表現則必然是獨特的。試讓一百個書手來書寫同一首詩或同一段格言，文字內容儘管一樣，而字形體態及其表現形式必然千差萬別。就如同讓十個畫家同畫一條牛，由於畫家本身藝術修養不同，思想觀念各異，再加上技巧工拙、處理手法、取角觀點，乃至工具材料等主客觀條件的種種不齊，所畫出來的「牛」也必然會件件不同，是一樣的道理。可見作為表現題材的文字內容絕對不是書法的目的，表現形式的藝術效果才是書法的真正目的。我們指出這一點，並不是要否定作品中文字內容的價值。因為不論就創作心理或欣賞心理上說，文字內容均有其不容忽視的重要性。我們只是想讓書法中的文字內容「物各付物」，如實地回歸到它實際所扮演的角色功能而已。

書法憑藉文字媒材以進行創作，任何一件作品，都含著一個特定的文字內容。其所選用的書寫內容，不管是詩詞或格言佳句，如果意境美妙，書家感悟特深，自然心情歡愉，那就更加有助於藝術效果的表現了。當然，選用一些自己感興、自己喜歡的字句來書寫，產生佳作的機率自然也會高些；相反的，如果用來書寫的文字內容並非自己感興認同的，或係來自於外在的指定要求，在某種「意違勢屈」的情況之下，不得不寫。由於書家對於書寫內容的情境，缺少了一分親切的感悟，這就不僅不易出現好的作品，甚至還會出現孫過庭所謂「五乖」5之一的劣作呢！書家選擇作為創作題材的文字內容，大抵跟書家本身的心理、思想、性向密切相關，所以我們只要閱覽過某一書家的作品集，從其整體作品的書寫內容、主文以外所加題的款識文字及其所鈐蓋的印章等藝術形式的總體呈現，大致可以窺知此一書家的文化品味與學問素養之一斑。書法作為古來知識份子的共同游藝項目，再加上它以文字作為表現媒材的先天特質，其本身所具現的文化性格是很強的。儘管文化學養與書藝表現分屬於兩個不同的範疇，具備高度文化素養的人，未必從事書藝創作；而對於一個未曾把握到書藝專業技法訣竅的文化人而言，其文化素養再

5 孫過庭曾提出了導致書家創作失敗的五個重要因素：一、心遽體留；二、意違勢屈；三、風燥日炎；四、紙墨不稱；五、情怠手闌。

高，內在性靈再美，也只能在別的天地裡展現，在書藝創作
本領的人說來，他便能透過筆墨等物質手段，將其個人的文化品味與學問素養，乃至一切性格氣質，轉化而成為其
書藝作品的內在蘊涵。因此，不管時代如何變動，在書法藝術的天地裡，文化品味的高下與學問素養的豐嗇，仍將
是關係到書家書藝風格境界的重要指標。不過，我們雖指出了文字內容對創作者與觀賞者在心理上可能產生的影響
因素，卻也並不贊成對於作品文字內容的過度迷信。否則，今天大家都認為某一首詩或某一篇文章境界很高，便都
一窩蜂地去書寫這同一篇詩文，所寫出來的作品，其「境界」豈不都一樣高了嗎？這又落入極端形式主義的泥淖中
去了。

書法作品的文字內容，在某種程度上會引生書家的情感共鳴，激發書家的創作靈感與表現衝動，進而強化作品
的表現效果，深化藝術形式的意境。因此，一位藝術素養深厚的書家，對於作為創作題材的文字內容的選用，不僅
不敢輕忽隨便，甚至還十分重視。不過，真正合宜切當的書寫題
材，也並非信手可得的。

這都有賴於平日多讀書，多涉獵，多留意，隨時披沙揀金，
摘記可用題材，以備不時之需。若待臨事倉促之間，才去隨便翻
閱抄錄，便難以盡如人意。筆者往年留日歸國前夕，曾假東京銀
座鳩居堂畫廊舉行書法個展，開幕當天，日本書壇大老青山杉雨
特地蒞臨指導。看畢，在喝茶交談中，曾經問我說：「你的書寫
內容都是哪裡找來的？」這事讓我印象深刻，原來號稱最具創發
力的現代日本書法大家，對於書寫題材的文字內容也這麼感興，
這麼在意！

嘗聞某些學者主張書家要能書寫自己所撰作的詩文聯語，才算
高明。當然，一個書家能夠自己書寫一些自己所作的詩文，那的
確是美事一樁。就像王羲之之於「蘭亭敘」、顏魯公之於「祭姪
稿」、孫過庭之於「書譜」（圖三）、蘇東坡之於「黃州寒食

圖三　孫過庭　《書譜》

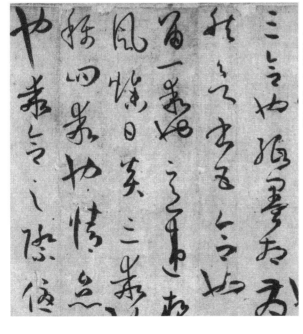

詩」等千古名跡，無不是「文」、「字」具妙，如牡丹綠葉，相得益彰，光耀寰宇，令人豔羨。乃至於數不盡的古代讀書人留下的墨跡，所寫的也多半是自己的詩文。這一方面是時代使然，另一方面則是由於古人才高，具備多方面的素養，往往兼文學家與哲學家於一身。就像宋朝的蘇東坡，不但書跡美妙，名列宋四家之首位，還同時是學者、畫家、政治家、思想家，更是一位了不起的文學家。他對於詩、詞、歌、賦，乃至一切文學體裁，幾乎可以說是大小通吃，並且無不精能，躋身唐宋八大古文學家之一。不管你要他寫些什麼，他都倚馬可待，應付裕如。然而，今天時代在變，社會分工細密，能夠一身而在多方面都精擅傑出的，雖也沒有，但畢竟總是極少數。即使像蘇東坡這樣才高八斗的大書家，他也不認為書寫別人的詩文有什麼不好。他曾經在一幅送給陳君式的書法作品後面的題跋中說：「陳君式謫居黃州，傾蓋如故。會君式罷去，而久廢作詩，念無以道離別之懷。歷觀古人離別之作，辭約而意盡者，李少卿贈蘇子卿之篇，書以贈之。」並說：「春秋之時，三百六篇皆可以見志，不必己作也。」6 其作品裡寫的，正是李陵贈蘇武詩。於此，我們既看到了蘇東坡對於書寫內容選材的用心，也看到了坡翁生活中通達的一面。再說，正如前面我們提過的，詩文與書藝，到底是兩個截然不同的範疇，要求書家要能自己撰作詩文自己來寫，充其量也只能說是一種不太切合實際的理想而已。

有些書家進行創作時，要求文字內容的文意情境與表現形式的藝術氛圍的合一，比如選定的是古老淵雅的經典內容，就用篆、隸或楷書；若選

6 見《東坡題跋》，卷二，頁一。臺北，廣文書局，一九七一年。

圖四　手島右卿　「崩壞」

定的是輕鬆暢快的詩詞文字，就用行草來表現。甚至同是詩詞，雄放的，就用雄強渾厚的碑體行書表現；婉約的，就用飄灑秀逸的帖路行書來表現。這自然有其深刻的意旨，值得嘗試，也值得追求。大約在四十年前，時當第二次世界大戰結束後不久。日本書家手島右卿就曾經運用這種構想，企圖追求造型表現與文字義涵的融合，以荒率的筆意寫了一件「崩壞」兩個大字的橫幅（圖四），送到歐洲展出。竟能讓那些不認識漢字的老外，單從畫面上荒率的筆勢結構，讀出爆裂毀壞（崩壞）的意味來。這的確是一件極為成功的傑作，也是一種極具意義的表現方式，值得喝采，但這只是在書法藝術無窮無盡表現可能中的一種表現方式而已，若謂這是一條唯一可行的書藝創作進路，那就未免太過膠柱鼓瑟了。

至於近代高僧兼書法名家弘一大師李叔同，在出家以後，諸藝盡疏，唯獨鍾情於書法。那時候，他的生命的重點，已由「藝」的展現而轉入於「道」的追求，他真正關注的是人心慧命的復甦與救贖。因此，書寫作品時，選用的題材大抵都跟佛教經典或釋道文字有關，甚至還有「非佛語不書」的傾向（圖五）。對於文字內容的重視程度，已到了近乎執著的地步。他曾說：

「夫耽樂書術，增長放逸，佛所深戒。然研習之者，能盡其美，以是書寫佛典，留傳於世，令眾生歡喜受持，自利利他，同趨佛道，非無益矣。」7從這一段話，可以明白他是想藉著書法藝術所獨具的文字功能，來提撕人心，移易風俗。使人在觀賞其書藝之美的同時，多少也能受到作品題材內容的浸潤與感發。對於這樣一種創作態度，如果不深入到作家的

圖五　弘一大師作品

7　見「天華書藝叢刊，弘一大師墨寶」，陳慧劍策劃，臺北，天華出版公司，一九七七年。

生命形態去加以探討，而純以藝術形式符號的眼光去分析的話，恐怕很難得其真正底蘊的。

與此正好相反的，是日本前衛書道的「墨象派」，這一派人士將書法解讀為「黑白藝術」，企圖擺脫文字形體結構的羈絆，純粹以水墨黑白的對應關係來進行造型表現。早在一九五一年，書家上田桑鳩以一件橫幅作品，送件參加「日展」（即日本的全國美展），作品上面畫了大小不一，形體敧斜的三個「口」形，一個在上，兩個在下，宛似「品」字，但卻題名為「愛」（圖六）。大概是取其三個形體之間，隱含有「和諧與關懷」之意吧！所謂「巧涉丹青，工虧翰墨」，顯然已經脫離了「書法」以文字書寫作為表現形態的傳統規範，而趨近於西方抽象主義繪畫的表現形態了。為此，曾經引發了傳統派與極端創新派的激烈論辯。兩年後，上田桑鳩也毅然宣布退出「日展」。這事件曾造成當時書壇的極大搔動，也給書壇人士留下了一個值得深刻省思的課題。

事實上，二次大戰後，身為戰敗國的日本，舉國上下到處充斥著革新自強、救亡圖存的呼聲。書法界自然也沒有例外，不但少數極端創新派要求對傳統進行一番大破壞大清理，即便是傳統派人士，也普遍都存有一種亟欲改弦更張的創作意識。書法須要改革創新已成大家的共識，因此而有後來來百花齊放，千峰崢嶸的繁榮景

圖六　上田桑鳩　「愛」

象。

　　處在一個現代化的多元社會裡，人類的一切精神性創造活動之嘗試，不論成敗如何，均有其存在的價值與意義。特別是對於書法創作風氣普遍趨向保守的臺灣書壇來說，日本前衛書法「墨象派」無所不用其極的創新意識，是很值得我們反思借鑑的。問題是，作為一個獨立門類的書法藝術，自有它的藝術規範，開放創新總有一個最後的底線。那麼，書法藝術創作的最後底線究竟在哪裡呢？這或許會是一個爭論的焦點。書法既因含具特定形體結構之文字書寫的成全而孕育成為藝術門類，如今反而因其對抒情表現的羈絆障縛而要取消它。殊不知所謂障縛即是成全，不能坦然承擔它的障縛，也就同時取消了它的成全。西哲有言：「一切偉大的藝術，都是帶著鐐銬跳舞。」正是同一個道理。再說，書法藝術之美，點畫線條的力感、韻律、節奏等要素，固然是重點所在。但單是點畫線條本身，其魅力是極有限的，書法的真正魅力，主要還是依存於整體文字結構上的，特別是有關「筆勢」的這一重要環節，實與文字特定結構的筆順關係密切，儘管對書家來說並無絕對的筆順限定，但書寫時的筆順考量卻大大地左右著筆勢的表現，則是無庸置疑的。一旦離開文字而談論書法，不僅嚴重削弱書法藝術的重要審美內容，更重要的，書法將失去其本身的立足點，而不再成其為「書法」了。

（《美育》第八十二期，一九九七年四月）

「特色」的追求與「完美」的陷阱
——寫在第二回「傳統與實驗」書法展專輯之前

「特色」與「完美」，是當代現象學美學家莫里茨·蓋格爾在《藝術的意味》一書中，談到藝術中各種價值的位置時，拈提出來的兩個概念，很能扣緊藝術評價的重點。故本文即借用這一組大家耳熟能詳的名詞，針對當前書藝創作有關問題所進行的觀照與思考，提出一些淺見，以就正於先進與同道。

就藝術創作上看，「完美」與「特色」，用邏輯學上的窮盡分析法，可以有：一、既完美又具特色；二、完美而缺乏特色；三、有特色而不完美；四、既無特色又不完美等四種可能。第一種可能幾乎是藝術史上所有稱得上經典之作的共同特徵，也是藝術家人人想望攀登到達的最高理想境界。第四種可能，則是初學者在築基階段普遍難以逃免的苦澀與慘澹經歷。以上兩種可能，前者完美與特色兼具，後者則完美與特色兩虧，勝劣朗然，自無疑義。至於第二、三兩種可能，作品美而缺乏特色與有特色而不夠完美，究竟孰優孰劣，便難遽下判斷。

猶記民國七十七年三月間，臺北市立術館舉辦「現代水墨展」，由於參與評審的五位委員對於「現代水墨」的觀點有所分歧，而引發了嚴重爭議。如以水墨為創作素材，所展現面貌卻純屬西方，完全與「傳統」絕緣者，符不符合評選標準？用筆用墨技巧雖佳，卻乏創新風貌，未能充分顯示時代性的，應不應該入選？此為爭議重點所在。所有評審委員雖大體皆肯定作品的時代性，傳統特色與個人風格為評選主要依據，但當前述各點不能兼備時，其間之優劣取捨，便不免互相矛盾起來，難以取得共識。

根據三月二十二日中國時報藝文版「現代乎？傳統乎？爭爭嚷嚷何時了」美術專題，楚戈與羅青比較強調創新的觀念，認為能反映時代的作品即使全然西化，也優於徒具筆墨、卻缺乏現代精神的泥古之作。而何懷碩、管執中則認為所謂現代，應該是對傳統有繼承、有推進和發揚，若只有現代，沒有中國，那是藝術的仿冒。何懷碩說：

「因襲傳統固然沒有希望，但是拿中國的材料和工具，而完全漠視傳統的現代化，也不能視為中國文化的現代成就。」管執中也贊成現代水墨創作，應該就對傳統的重新反省與西方優點的吸收，作觀念上自然的融合。楚戈認為，現代水墨畫最好有強烈的民族風味，可看出民族文化在傳承上的進展，但若不能兼顧時，時代性的考慮應先於傳統。他強調，就繪畫史的沿革來說，水墨畫的出現是極具「革命精神」的，其不拘形式的創作觀念，正足以表達中國畫家追求自由、崇尚個人創作的思想型態，這一點，又恰好切合二十世紀的繪畫精神。他說：

「時代性多，民族性少，水墨畫的未來仍有希望，否則沒有意義。」如果從觀念上的創新、筆墨、色彩上的自由無礙來畫水墨畫，其創作的領域就無限廣大了。羅青認為參選者只要所使用的素材為水墨，能反映時代則無分傳統或西方；他著重的是社會解構下的時代性。

綜觀此次爭議所在，一如清末康、梁之「改良派」與孫中山先生所領導的「革命派」之爭，何、管二人為改良派，楚、羅二人為革命派。以清末之腐敗政體而言，當然非孫先生之革命派無以撥亂反正，拯救當時的中國。面對今日蹣跚沉悶的書壇，改弦更張既已勢在必行，然則，我們又將何去何從呢？前引「現代水墨展」諸評委的見解，足以作為我們思索書藝創作問題時的借鑑參考。這其中所凸顯的，正是一個藝術創作進路與藝術的創作問題。

關於當前書法藝術的創作問題，在行政院文化建設委員會補助指導下，由何創時書法藝術基金會主辦，這前後兩屆「傳統與實驗」的邀展與徵件，由於兼收每位作者的傳統形式與實驗性作品，雖然一時避開了如前述水墨畫界有關傳統與現代的矛盾爭議之尷尬，但是在整個活動的策劃、邀展及徵件過程中，委實也出現不少類似的糾葛。這終究是傳統書法藝術向現代轉換過程中，無法避免的現象態勢，值得我們嚴肅面對。正因為其所凸顯問題的類似性，遂不避繁瑣地引錄其事。

在書藝創作實踐中，所謂「完美」，勢須有某一特定法度作為衡量標準。在偏重師承法度的傳統創作模式中，一般書法作品的完成，從點畫用筆、結體造形，乃至行氣、章法布局等，率多依循某家或某帖的特定法度來進行。雖然也似乎即使在作品的各個創作要素上都已達到「完美」的程度，充其量只是根據現成的方程式所製造出來的。

合於某種法度為法度，但卻是以他人的法度為法度。這種法度是「預設的」法度，是先我而存在的，跟「我」這個創作主體的內在精神無甚關涉。今天我根據這個法度，可以寫出這樣或那樣「完美」的作品。哪天他人也根據這個法度，同樣可以寫出跟我那「完美」作品八九不離十的作品來。當然，這種作品，即使學得不全像，也會有幾分個人

特質的，是有「古人的」或「師承的」特色，就是沒有「自己的」特色。儘管形式上看似「完美」，其實正是一種

「不完美」。像似這種「完美」的迷思，正是傳統藝術學習過程上的一大陷阱。

由於傳統藝術形式的書法制作，率皆依仿現成的中堂、條幅、對聯、連屏、手卷、冊頁、扇面等幾近固定的模式，

在外在形式上跟過去傳統藝術作品雷同程度過高，即使殫竭心力完成的所謂「完美」作品，經與歷代此中高手的傑作比較

之下，卻都不免有一種相形見絀的失落感。因此，走傳統創作路線的，最後往往會感受到苦勞多而功勞少的憾恨。

書法史上之所以會存在晉人尚韻、唐人尚法、宋人尚意、明人尚態等時代性書風差異，大抵也都是在存在危機的集

體焦慮與警悟之下，別求轉進的自然結果。死中求活，原是古今一揆啊！依仿古人制作方程式完成作品雖然容易，

然而欲求出色卻倍極困難。相對的，若能善於運用傳統筆墨中的技法理則，來進行新書藝的創作實驗之探索，姑且

不說是在筆墨造形，乃至工具材料的種種變易之可能，單就減少字數，進行如攝影特寫般的畫面構成之經營方面，

在作品的空間感覺上，便有了全新的視覺效果。即使作品不夠完美，但與傳統作品並置一處，少了幾分奴態，多了

幾分新意，同時也多了幾分「存在」的滿足感。

理想的藝術園地是要百花齊放的，藝術工作者的氣性也各有所偏。什麼樣的創作進路都可以走，也都值得去

走。然而，走傳統開新路線，是易於完美而難於出色；走新書藝實驗路線，則是難於完美而易於出色。若單就藝術

作品之價值端在於作品中所含具的獨特性之視點而言，走新書藝實驗進路者，似乎稍佔上風。因為缺乏特色的「完

美」，稱不上真正的「完美」；而不夠完美的「特色」，卻同樣的具有其「特色」，故說此路值得一探。然而，其

事雖易於完美，也未必就真能完美；難於出色處，也並不意味著便不能出色。然而，說「易」說「難」，只是相對

為言，易於完美，不必絕對能到；難於出色，也不表示絕難出色。

「完美」與「特色」，原是相輔相成，在創作上互相規定的兩個側面。一個平情的鑑賞者，當他在進行評價一

件書法作品時，表現上的完美度跟主題構成上的獨創性，總是觀其整體，合起來計分的。但在藝術的實踐過程中，

二者又存在極其曲折複雜的辯證關係。大抵太過重視作品完美度的人，往往會忽略作品的獨特性表現；而過度強調

表現特色的人，又多半疏於完美的精微技法之錘鍊。無可否認的，傳統式的學習與創作模式，是比較偏向技巧法度

完美的追求，只要技法純熟，便不難據此不斷制作成品，因而極易造成書家思考的惰性，而致陳陳相因。故「完

美」既是傳統作品的長處，同時也是傳統創作模式的限制。而實驗性書法創作模式，則以展現作品面目的特色為主

要訴求，故特別重視主題的構思與表現手法的別出心裁。但一味追求奇變的結果，往往失之粗率，缺乏精微蘊藉的內涵之美。

真正傑出的書法藝術創作，自然也有其完美的法度與特色。其法度是隨著創作者的當下心念，筆毫與紙面的抵拒接觸中流瀉出來的筆跡所自然含具的。因此，是先有此作品，然後才由此作品所具現的法度，故這個法度是「後設的」，是專屬於書家個人，故由此法度所展現的作品形象，也就具有書家自己的「特色」。所謂「我書意造本無法，點畫信手煩推求」，這跟前述依仿他人寫成的作品中所具現「預設的」法度，有天淵之別。預設的法度，所依據的是「定法」（個別法）；後設的法度，所依據的是「不定法」（共法）。就欣賞學習上說，「不定法」實自「定法」中來；就創作表現上說，「定法」則由「不定法」生，二者既互為體用，也互為生成。蘇東坡所說：「學即不是，不學亦不可。」早已透露出此中關紐。法依形立，有所學則必有所依仿，故凡所學，無一而非「定法」。經由某碑某帖的「定法」之研習，可以引生出活的「不定法」來，有若因指得月，得月可以忘指，故說「不學亦不可」；若不善學，則不論臨學哪一家，但存其形跡而不明其意趣，既不能轉個別法為可以活用的不定法，翻為該定法所繫縛，則定法反成死法。有如因指得月，卻去死抱指頭，誤將指頭當月看，故說「學即不是」。禪家有言：「會，則死句亦成活句；不會，則活句亦成死句。」正是此意。蘇東坡說：「把筆無定法，要使虛而寬。」何止是用筆、結體上的書寫要領無定法，連「執筆」也無定法，乃至一切與創作相關的範疇，也無一不是如此。明得此理，便可確知傳統的價值與「臨古」的真義，即使從事一向注重「完美」的傳統形式的書法創作，其作品的「特色」也不愁不能生發；縱然是在強調「特色」的現代實驗性書法藝術中，其最高層次的「完美」，也當指日可待。

當然，以彰顯主體特色，富於嘗試實驗性的現代書法，與傳統書法藝術的創作模式，其創作理念大略相通，因其審美角度不同，其創作手法也迥然異趣。張懷瓘在〈書估〉一文中，曾有一段關於王獻之為了「志在驚奇」，雖「時有敗累」卻「不顧疵瑕」的記載，可見凡是有志新變，別開生面的藝術工作者，失敗挫折幾乎是命定要坦然背負的十字架。然而對於傳統筆墨技巧都極精熟的中壯代及老輩書家群，除了繼續其傳統模式創作之改良與開新外，也未嘗不能運用現成的筆墨駕馭能力，以革命派的觀點，在實驗性書法天地中一露身手，別開畦徑。相信以其堅實傳統工夫之優勢，必不難取得豐碩的果實。不過，實際問題似乎也並不如想像中那麼單純，在傳統書法形式系統中浸潤太久了，進行創作時極易落入某種特定的操作模式。一旦習以為常，形成定勢，包袱過重，一時想要擺脫它，

也並非易事。反倒是青年書家群，他們多半擁有相當的臨池經驗，也習得一定的筆墨工夫。雖然在創作上稍嫌青澀，由於習染未深，沒有太多的傳統包袱，奇突轉進反而容易。此外，一般說來，實驗性書法創作形態字數大多比較少，字體較大，常需使用大斗筆。甚至還可能必須離開書桌，到地板上去進行創作書寫。再加上此類創作的高失敗率，除了事前的創稿構思不談，在實際落筆書寫時，也往往在折騰過相當時日之後，還未必就一定能夠寫出一幅讓自己感覺差強人意的成品來。於此不僅需要堅忍的毅力，還非有相當的體力難以克竟其功；這些也都成了青年書家群的無形優勢。因此，就實驗性新書藝創作而言，目前的青年書家們，勢將成為未來此一創作進路的主力軍，這也是可以預見的未來願景。從這前後兩屆的應徵作品中，也似乎印證了筆者上述的兩個論斷。

強調作品風格特色的獨特性，是現代實驗性書法創作的重要指標之一。對個性表現強烈的書家，自然是殫精竭思，無所不用其極，正是所謂「筆不驚人死不休」！有的書家為了強化其作品的「特色」，達到其創作天地的絕對自由，甚至不惜將漢字完全解構，變成了「非文字性」的抽象點線之空間性構築。從畫面風格上看，也的確有其突出的「特色」；就作品中點、線、面等構成元素及空間構成上看，也具有一定的「完美」度，不能不說是一件成功的藝術作品。但由於這類作品已變成了只是利用書法中的點、線基元所進行的造型表現，其是否仍可稱為「書法」，卻不無疑義。

這類事件實際已數見不鮮，早在一九五一年，日本書家上田桑鳩以一件兩曲的屏風作品，送件參加「日展」（即日本的全國美展），在作品右上畫了大小不一，形體欹斜的三個「口」，一個在上，兩個在下，宛似「品」字，卻題名為「愛」，大概是取其三個形體之間，隱含有「和諧照應」之意吧！孫過庭所謂「巧涉丹青，工虧翰墨」，這顯然已經脫離了以文字書寫作為表現形態的書法藝術範疇，而趨近於西方抽象主義繪畫的表現形態了。為此，曾引發了傳統派與極端創新派的激烈論辯。四年後，上田桑鳩也毅然宣布退出了「日展」，走他自己想走的路去了。

筆者曾經在「書法藝術與文字內容」一文中，對此表示過個人的看法。處在一個現代化的多元社會裡，人類的一切精神性創造活動之嘗試，不論成敗如何，均有其存在的價值與意義，都應以開闊的胸懷，樂觀其成。特別是對於書法創作風氣普遍趨向保守的臺灣書壇來說，日本前衛書法「墨象派」無所不用其極的創新意識，是很值得我們反思借鑑的。

問題是，作為一個獨立的門類藝術，自有它的藝術規範，開放創新總有一個最後的底線。那麼，書法藝術創作

的最後底線究竟在哪裡呢？書法既因含具一定形體結構之文字書寫的成全而孕育成為一項獨特的藝術門類，如今是否可以因其對抒情表現的羈絆障縛而要取消它？殊不知所謂障縛即是成全，不能坦然承擔它的障縛，也就同時取消了它的成全。西哲有言：「一切偉大的藝術，都是帶著鐐銬跳舞。」正是同一個道理。再說，書法藝術之美，點畫線條的力感、韻律、節奏等要素，固然是重點所在。但單是點畫線條本身，其魅力是極有限的，書法的真正魅力，主要還是依存於整體結構上的，特別是有關「筆勢」的這一重要環節，實與文字特定結構的筆順關係密切。雖然對書法家來說，並無絕對的筆順限定，但書寫時的筆順考量大大地左右著筆勢的表現，則是無庸置疑的。一旦離開了文字而談書法，不僅嚴重削弱了書法藝術的重要審美內容，更重要的，書法將因此失去其本身的立足點，而不再成其為「書法」了。當然，藝術家有他創作上的絕對自由，但人類不論從事任何項目的遊戲活動，都有其特定的遊戲規則；在書法藝術這個天地裡，「書寫文字」也許就是它的規範底線吧！

筆者曾經說過，身為現代的學書者，無可迴避的都要面對著兩重困境：一是樹立自家風格；一是從傳統向現代之轉換。前一困境是古往今來所有書家共同要面臨的。不管是任何時代的哪位書家，都必須先深入前人所關建的一座座高峰中，去瀏覽揣摩一番，待究明其所以然之後，方有可能另行關建屬於他自己的另一座高峰。後一困境則是現代書家所獨有的。古代書家要入古出古，以開新境，面對的泰半屬同質性的中華文化體系，無論就創作方法或作品形式上說，多處在一種相對穩定的態勢下發展，其相承的成分居多。然而到了今天，我們除了要應付這些與傳統式創作的有關諸問題外，還要面對一個由異質性的西方文化之強勢介入，因取資借鑑的等比式多面向開展態勢所衍生出來的新困境，外在客觀環境的變革性需求，倍徙於往時，特別是關於作品形式之展現如何能跟傳統拉開距離的問題。然而，這兩種困境也並非可以截然割裂開來，它們彼此之間又是一而二、二而一的。比如我們在歷代書法史的發展長河中，也看到不少創作意識強烈如顏魯公、張旭、懷素、黃山谷、徐文長、王覺斯、傅青主、趙之謙、鄭板橋等書法家的傑作，雖屬傳統作品，而其表現形式卻體現了十足的「現代精神」。從這個角度上看，傳統作品也自有其不可磨滅或輕忽之處。相對的，欲求由傳統向現代轉換的順利成功，又往往取決於創作者對傳統的理解與把握之深刻程度。作品形式儘管千般不同，有關創作的理則往往互相通契。它們既可以分開來個別討論、個別實踐，又似可以會通而為一。誰能夠在面對第一重困境時，以超人的敏悟與才情，用最少的心力，把握傳統筆墨造形中的原理與技巧，快速通過此重困境之考驗，直接切入第二重困境之嘗試與實驗，誰便能夠在現代書壇上展現新猷。

我們之所以大聲疾呼要從事現代性書藝之嘗試與實驗，乃至自己本身也投入此一活動而從事創作，只因為我們深深感受到傳統形式的創作模式走到今天，已經陷在沈悶僵化而缺乏生氣的死胡同中。而這種注重主題構思，注重理念表現，注重張揚內在主體精神的現代性書藝之實驗，正是對治當前沈滯不前的書壇現狀的一帖良方。而這是時勢所趨，更是時代賦予我們大家的一項新的使命。對於我們這一代書藝工作者而言，這固然是一大嚴峻的挑戰，又何嘗不是一個千載難逢的機遇？

不過，儘管如此，我們也並不認為藝術創作是「唯新」便好。如果只是表面上膚淺的樣式之新奇，而缺之中國書藝中所獨具的內在性靈上之深層意蘊，那也算不得真正理想成功的新書藝。畢竟藝術作品的真正價值，在於真生命、真性靈、真情感之融入，端視其中是否具現超越時空的永恆質素，不單單只在於作品的創作形態與門類屬性。

當然，儘管傳統形式的創作存在太多不利於開新的負面質素，有待批判性地加以面對，但也絕對不會因為實驗性書藝的風行，就從此失去它的光彩與鑽研價值。相反的，極可能由於實驗書藝創作上的需要，讓我們有機會對於傳統書藝創作模式養成過程中的「臨古」問題，作出全面深刻的反思，從而更加清楚確定「臨古」的真正作用與價值所在，可望為未來的書藝創作天地，激化出更加璀璨亮麗的火花。事實上，不論是傳統開新也好，從事現代實驗性新書藝創作也好，都不外是傳統的轉化與再生，誰也無法自外於傳統，差別只在跨出傳統的腳步大小遠近不同罷了。至於想跨出或者實際所能跨出的幅度大小，藝術家有其選擇的絕對自由。在實驗性書法裡頭，「現代」不失為一新的選項，但絕非唯一的選項。然而，不斷開顯內在的主體自覺，尋求自我突破與完善的「現代精神」，是每個書法藝術工作者不可或缺的一個思維指標。

我們深信，通過這個強力張揚內在主體精神的現代性書藝實驗之廣泛推行，即使在現代書法天地裡不能別有建樹，至少在注重個性表現的「現代精神」的激盪下，無形中必然會對每位書家原本的創作模式，注入一股或多或少的活力激素。一如日本書道界，從事墨象創作者其實只佔極小的比例，但是在這種鼓勵表現個性嘗試的風潮鼓動之下，就連固守傳統創作形式路線的書家，其作品也都別具新意。這也正是我們對於國內書壇所衷心期待的景象，更是我們之所以要大聲疾呼極力策動「傳統與實驗」展覽的命意所在。

有人說，今天我們的社會早已不再使用毛筆，都已經要參加「世界貿易組織」，一切都將國際化了，還搞什麼古董式的毛筆書法藝術，那會有什麼希望呢？當然，若依照過去傳統式遞相祖述的書法傳習形態從事書法創作，那

不僅是沒什麼希望，簡直是死路一條。然而，如前所述，那只是傳統書藝傳習模式的流弊，而非書法藝術的本質。

別忘了在我們的傳統書藝傳習中，仍然潛藏著一股彰顯性靈、強調書家內在主體精神的清流，那正是傳統書法之現代可能的一線曙光！

儘管由於社會生態結構的發展改變，我們今天的文字書寫都已不再使用毛筆，但也正因為毛筆的實用書寫功能已被迫剔除，反而讓原本與實用性糾纏不清的審美性功能得以更加凸顯出來。從這樣的觀點看，毛筆不在實用書寫中存在，不僅不是毛筆書法藝術之厄運，反而極可能成為毛筆書法藝術脫胎、轉化與再生的一個捩契機，畢竟是福不是禍！

凡是稍具國際觀瞻能力者，大抵都能清楚明白，中華書法藝術是最具東方藝術特質的藝術門類之一。從經濟學的角度上說，所謂貿易，講求的是以其所有，互易所無的一種社會性活動，其中既有輸入，也有輸出，並且兩者還要求其能維持平衡狀態，才能達到真正互惠互助，共存共榮的理想境界。今天，我們要參加世界貿易組織，一切向國際化、地球村邁進，這是時勢所趨，惟有順應，無法違逆。然而，這到底也只是貿易範圍的擴張，貿易的理則並未有本質上的改變。近代由於西方科技文明的強勢發展，放眼當今國際性交流，泰半都以西方文明為當令、為主軸，我們在文化上始終居於入超的地位。今天我們要參加「世界貿易組織」，所輸入的，是西方式的物質文明與精神文明，一旦我們將自己所擅勝的精神文明再事放棄，不知珍惜，甚至予以踐踏，請問，我們還能輸出什麼呢？我們憑什麼去取得人家對我們應有的尊重呢？當一個國家對於其本民族所特有的文化全然棄守，而唯他民族文化之馬首是瞻時，這個民族早已變成文化上的侏儒，永遠矮人半截，終將淪落為他人的附庸。須知民族文化的存在，是國家存在的最後根據，一個缺乏文化主體性的民族，其存在意義是令人懷疑的。還跟人家談什麼平等「貿易」呢？正因為我們有志要參加「世界貿易組織」，故不僅書法藝術，凡足以凸顯本民族特色的一切文化藝術事業，不但不能輕言放棄，還應該強力地予以開發、輔導而振拔之，庶幾能夠一挽長期居於文化入超的頹勢。

王林在「書法在當代藝術的可能性」一場座談會中，就曾經極度悲觀地說過：「書法作為一個體系的運轉，到現代已沒有太大的前途。」又說：「現代書法的可能性為什麼如此貧弱，其中原因就是因為它本身沒有可能性。」

事實上，藝術創作原是作家內在人格性靈的如實朗現。在所有藝術門類的創作活動中，筆、墨、紙張、顏料以及相關工具材料，原本都是無情之物，然而，創作出來的作品，不僅要有情，甚且要有真情，否則便不能感動別人。究

竟「情」自何出，事理甚明。事實上，作為書法表現媒材的漢字，在其本身長遠的歷史發展中，曾經有過一個由

「近取諸身，遠取諸物」的象形階段，這種憑藉摹擬客觀物象以制字的歷史發展形態，與純粹以客觀現實物象為描

摹對象的繪畫近同。

然而後來發展的結果，漢字原本濃厚的象形性大量符號化，幾已完全擺脫外在客觀物象的羈絆，純粹以抽象性

的點畫線條組構而成。線條遂成為書法藝術表現的唯一語彙，線條本身就是書法藝術的核心目的。而在繪畫裡頭，

雖然也重視線條的「骨法用筆」，但線條卻只是畫家描摹客觀物體形象的附屬性手段工具而已。書法與繪畫漸行漸

遠，終至於分道揚鑣，各擅勝場。故雖是「同源」，而實為「異流」。

西方二十世紀初葉的抽象主義藝術之堀起，不管是「以自然現象抽取要表現的因素」，抑或是純粹的幾何構

成，都無非是企圖擺脫傳統寫實繪畫來自現實具體物象的過度依賴與迷戀，而強調形與色本身就具有獨立的意識與

價值。這種內在主體精神作用的高度發揚，正是西方抽象派藝術思潮對現代人類心靈解放的最大啟迪與提撕。而此

一畫派為追求內在主體的絕對自由，不惜與傳統繪畫決裂的抽象主義藝術表現形態，正與中國書法之與繪畫同源異

流發展軌跡有類似之處。所以書法雖是一門古老的傳統藝術，其藝術表現精神內在本質上卻與西方現代繪畫藝術遙

相通契。

再說，藝術創作的學習歷程，其實就是藝術家人格生命不斷自我完善的歷程。真正的藝術家又都是有血有肉，

能不斷感受、不斷反省、不斷思維、不斷轉進，是各具性靈的生命有機體。不僅其藝術表現技能與藝術感悟能力會

與時俱進，其創作理念也必然會隨著人格生命之成長與思慮之通審而漸次深化，因不斷的強化其所不足而日就高明

圓融之境域。王林只是看到書法藝術創作表層的一面，而未詳審此一藝術深層的本質特徵，才會發出如此極度悲觀

的論調。只要藝術家都能不昧己靈，虛以待物，一切藝術均有其可能，書法也不會例外。

（《中華書道》季刊三十三期，臺北，二〇〇一年八月）

書法藝術與自我實現

一

以漢字作為表現媒材的毛筆書法，由於其所含具的表情達意功能及高度的文化性格，長期以來，早已演變成為中國傳統知識分子賴以安心立命的共同游藝項目。由於近代科技的高度發展，社會經濟文化產生劇烈變動，影響所及，漢字書寫工具的毛筆，相繼由硬筆及電腦打字所取代，原本具備實用與審美雙重功能的毛筆書法，其藝術審美的特質，反而由於文字書寫實用功能性的消失，更加有機會突顯出來。當代美學家宗白華說：「中國書法，是節奏化了的自然，表達著深一層的對生命形象的構思，成為反映生命的藝術。」[1] 倘若我們跳開狹隘的藝術活動之本位立場，而站在更高層次的人類社會學的文化架構上看問題，書法藝術對於吾人心靈生命的實踐，究竟具有怎樣的內涵價值及功能意義呢？這是本文所欲揭示探討的重點所在。

二

生命的本質特徵是時間，生命的存在，即以時間的延伸為其標識。生命既存在於時間的延伸之中，故生命的存活狀態，就宛似一條線條之運動而已。中國書法所開展出來以漢字結構為筆順的線性書寫特質，與音樂一樣具有濃厚的時間性格。凡是時間性格強的藝術門類，其創作過程大抵都有瞬間一次性完成的「不可逆」的特徵。此種不可逆性，與生命本身「無法再活一次」的特質極為相類。書寫之際，筆鋒隨著時間的流動，在紙面所留下的墨痕中，

1　見宗著《藝境》，頁三六二，〈中國書法藝術的特質〉文中。北京，北京大學出版社，一九八九年六月。

也如影隨形地忠實記錄著書寫者的一切心緒活動。此種剎那之間便見果報的毛筆書寫活動，也特別容易引發吾人對於自身生命對應存在之感悟。

此外，中國書法選擇了極富彈性的柔軟毛筆作為表現工具，其表現效果與硬筆的文字書寫迥然異趣。在書寫過程中，一般硬筆書法的線條，大抵只記錄了水平式的推移力的線性運動歷程，而毛筆書法則在水平推移之力以外，還兼帶記錄了垂直式的提按之力所展現的立體內涵。這並不是說硬筆書法中絕沒有垂直之力的運用，而是說對於垂直式的提按運動而言，硬筆工具之記錄功能是極其粗糙有限的。同樣一個筆畫，硬筆書法所表現的，往往只是這一個筆畫線條的中心線，即使放大倍率，勉強畫出了該筆畫的輪廓線，其輪廓線也多半與中心線呈大致平行的狀態，因而相對就不免顯得單調乏味。毛筆書法則不僅表現了與硬筆書法一樣的中心線，也表現了變化多姿的輪廓線。就在這些內涵豐富的線條之連續運動與空間構築的作品中，寄寓著書寫者平生仰觀俯察所得的意識或潛意識的生命之體驗，也傳導著書寫者日用之間種種可喜可愕的感遇與情懷。若說硬筆線條記錄的是生命的長度，那麼，毛筆書法在生命的長度之外，同時還如實記錄著生命的內容。

蔡邕說「惟筆軟則奇怪生焉。」[2] 這支柔軟的毛筆，其所產生「囊括萬殊，裁成一相」[3] 的高度抽象表現力，是不容忽視的。如果說，人類的一切精神文明之創造，都離不開從「無」到「有」，由「有」到「萬有」，由「萬有」到「妙有」的這樣一個發展轉化軌則的話，則中國書法由於某種歷史之偶然，選擇了用毛筆作為其書寫表現工具的此一事實，無疑為人類心靈生命的創造實踐，提供了一個曲盡其致的絕妙法門。

三

書法在實際創作時，前一個筆畫完成後，緊接著下一個筆畫，除了必須因應文字六書結構規定（你不能寫成不合

2 見蔡撰〈九勢〉，載《佩文齋書畫譜》卷第三，頁七四。臺北，新興書局，一九八二年九月。

3 唐人張懷瓘〈議書〉文中語，載在宋人朱長文《墨池編》卷之二，頁二三五。臺北，國立中央圖書館，漢華文化事業公司發行，一九七八年二月再版。〈議書〉，今各本都作〈書議〉，疑非是。

此一文字結構的另一個字）的筆順大致外，到底是要從何處落筆，乃至落筆處的筆鋒狀態要採取順勢或逆勢，是尖是鈍，是方是圓，是粗是細，是長是短，是斜是正等等，書寫者在此擁有極大甚至可以說是接近完全自由的發揮空間。然而，除非你對於書寫出來的效果好壞根本不在意，否則你就不能盲目而動，你最後仍須找到一個不可不如此書寫的方法寫下去。這個「不得不然」的書寫方法之施展，在其臨池之際，幾乎是「說時遲，那時快」，全憑書寫者當下內在主體心靈的直覺把握，接近自然的本能反應，容不得絲毫的擬議。所謂「動念即乖」，一切的成敗，似乎就繫於這每一個筆端與紙面交會的當下千鈞一髮的瞬間之一念而已。作為表現媒材的漢字原是無機的，一經毛筆書寫的書法作品，便頓然間成了具有筋、骨、血、肉的有機體。[4] 因此，沒有一個筆畫的書寫過程是不重要的，每一個筆畫都是不可或缺的一部分，都必須是像醫生手術臺上刀口上精準無誤的一刀才行。所謂「纖微向背，毫髮死生」[5]，稍有閃失，便有可能會讓你前功盡棄。

因而，面對著已然構築成形的畫面狀態之現實，接下來的每一個筆畫，都必需書寫安置在最需要它的地方，以盡其在當時不得不然的呼應或補救之角色功能。故在書寫的過程中，每一個筆畫在書寫的當下，其所面對的，事實上是一個變動不居，甚至是變幻莫測，隨時需要你以全副精神貫注其中，像似靈貓捕鼠一般去靈機應變的一個創作狀態。當下一切狀況之區處全由書家一己作主，一己承擔，任何人都幫不上忙。你就是造物主，造物主就是你。故有關結構章法的書寫要領，總歸一句話，那就是「乘虛抵隙」。哪裡最需要你，你就向那裡安頓，向那個能讓你感覺心安理得的地方寫去。白居易詩云：「心安是吾鄉。」於此，筆者不得不說，練習書法其實便是一個安心法門的修鍊過程。

如果書寫的是由兩個或兩個以上的偏旁或部件構成的合體字，在書寫前一個偏旁時，就必須同時考慮到跟其餘偏旁部件的搭配問題。今以「誠」字這個由形符的「言」旁與聲符的「成」旁兩個「獨體字」構成的形聲字為例。當這兩個偏旁單獨書寫時，都各自有其形體結構上的重心（圖一、二）。當其一旦改變自身獨體字的角色，充作偏

4　蘇軾《東坡題跋》（卷之四）說：「書必有神、氣、骨、肉、血，五者闕一，不為成書也。」頁一七。臺北，廣文書局，一九七一年十二月。

5　王僧虔〈筆意贊〉語，載《歷代書法論文選》（上），頁五八。臺北，華正書局，一九八四年九月。又見於唐人張懷瓘〈書訣〉文中。

旁，而成為一個「合體字」的「誠」字時，它們原來各自的重心都必須另作調整。調整的重點是：左邊「言」旁的所有筆畫須向右靠，右邊「成」旁的筆畫須向左靠。經過如此的調整，左邊「言」旁的重心，已由原來的中心位置向右移動；右邊「成」旁的重心，則向左移動。左右兩個偏旁並未失去其自身的重心，但卻創造形成另外一個全新的「誠」字之重心。這樣寫出來的「誠」字（圖三），自然是比較穩固而美妙的。

在上面所舉的例子裡，其中調整變化最為明顯的，有「言」旁第二筆的橫畫右端明顯縮短，這其實是替右半邊的「成」旁預留空間；還有「成」旁左邊的斜撇，為了跟左半邊的「言」旁相呼應，以免左右顯得太過疏鬆，也由原來的斜勢調整為上下的直勢（直撇），並略微縮小其形體。從表面上看來，這只不過是紙面上的一點微小的變化，但從吾人心性的發用原理上看，它正是書寫者內在心靈自我調適與轉化的折射，其本身便是一種理性而節制的行為。這個以感性之節制為其根本內核的理性表現，正是人類心靈慧命賴以不墜的唯一護身符。西哲康德說：「只有像人類這種理性動物，才有這個美感，才有 taste 的問題。」6 故美感與節制實密不可分，若全無節制，既與純感性而無理性之禽獸無異，自然也絕無美感可言。

假若將「言」與「成」兩個偏旁比喻作訂婚的男女對象，而「誠」字就是它們結婚後的狀態的話。那麼，唯有在上述的這種溫柔敦厚，處處能替對方（其他個體）設想，並願意為了彼此的和諧而作自我調整的情況下，其所營造出來的婚姻生活，才有可能會是美滿而幸福的。故練習毛筆書法，事實上就是在替字的筆畫做人。能夠如此明覺精察地覺照，真切篤實地書寫，筆者名之為「寫有感覺的字」。寫字能寫有感覺的字，做人才有可能會是「做有感覺的人」。當今的青年男女，如果大家都有機會同

6 見牟宗三〈真善美的分別說與合一說〉文中所引，載在《鵝湖月刊》第二十四卷第十一期（總號第二八七），頁一四。臺北，鵝湖月刊社，一九九九年五月。

圖三

圖二

圖一

來學習書法，並且從中獲得圓融美感原理之啟示，必能快速提昇所謂「ＥＱ」能力，強化其人際溝通智能，這對於人類離婚率的降低而言，應是一帖很好的特效藥。

四

關於書法結構造形能力的學習，依其工夫境界，大致可分為「計黑當黑」、「計白當黑」和「知白守黑」三個階段。這裡的「黑」，指的是點畫，有筆畫處為「黑」；「白」，是指點畫以外的空白，無筆畫處為「白」。

在初學階段，多半只能注意到筆畫本身，無暇（能力）兼顧到筆畫與筆畫之間的空白。處此階段，心力所能觀照的，除了點畫還是點畫，所以說是「計黑當黑」。當經過一定程度的學習訓練，對於一點一畫的書寫，如何起筆、行筆與收筆，已有相當的把握之後，便漸有餘力可以同時照顧到這個筆畫與其他筆畫之間的空白大小與空間關係之勻稱調和。書寫時，漸能把沒有筆畫的空白處（白），當作像似對筆畫（黑）本身的重視般地加以觀照考量，這便是「計白當黑」的階段。繼此不斷施功努力，待工夫純熟，則不僅對於各式筆畫的書寫早已得心應手，對於筆畫與筆畫之間的空白之觀照處理，也有相當的把握，對於黑與白之消長對應關係之拿捏區處也都能成竹在胸，漸次進入莊子所說「以神遇，不以目視」[7]的純直覺觀照境界，是為「知白守黑」階段。

此處的「計白當黑」，是借自清代鄧石如的現成詞語；「知白守黑」，則由老子「道德經」的「知其白，守其黑」[8]一語濃縮轉借而來；至於「計黑當黑」，則是依鄧意陳述上的需要，仿鄧石如的句型所擬造出來的。這三個階段雖然是一種交疊漸進的養成工夫，其間卻具有一定的工夫次第，在前一個階段工夫尚未精熟之前，次一階段就很難有完善發展的可能。單個字體的小結構之學習次第如此，通篇的布局章法等大結構之學習次第，也不例外。

「黑」如果代表的是個體內在生命狀態，是一種「有」的存在；那麼，「白」就代表這個個體生命所存活的外在大環境，是一種「無」的存在。就個體與群際關係的發展而言，對於這種「有」「無」相反而又相生相成的義理內涵

7 見《莊子》內篇〈養生主〉。

8 見該書通行本第二十八章。

及其境界之體認，正是吾人理想的生命實踐所不能缺少的。能夠超越個人存在的「有」，而對於「無」的關注能力

之不斷提昇，正是人類人格生命成熟的一種表徵。

五

書法是一門實踐性很強的藝術，由於創作時要求瞬間一次性書寫完成，不能塗描重改，故其失敗率是很高的。

做為一個書法家，且別說什麼審美情趣與生活體驗的藝術內涵之陶養，光是書寫技法的操作與掌握，便已是一大挑

戰、一大難題。即使在學習過程中，你都「養」之得法，具足了有關精神內涵與形式表現的相關技能，臨「用」之

際，也仍有諸多變數，未必就能保證所創作的作品一定成功。

唐代書家兼書法理論家孫過庭，在談到書法創作時，曾有「五合」與「五乖」的說法，亦即導致書家產生精品

或出現劣作的情況，各有五個條件在起著重大的影響作用。他說：

一時而書，有乖有合。合則流媚，乖則凋疏。略言其由，各有其五：神怡務閒，一合也；感惠徇知，二合

也；時和氣潤，三合也；紙墨相發，四合也；偶然欲書，五合也。心遽體留，一乖也；意違勢屈，二乖也；

風燥日炎，三乖也；紙墨不稱，四乖也；情怠手闌，五乖也。乖合之際，優劣互差。[9]

這確是過來人語。孫氏在此指出書家在創作當時的身心狀況、外在環境，以及文房器具的是否服手適用等，在在足

以影響到藝術創作的表現效果。也唯有在「五合交臻」的情況下，方能「神融筆暢」，產生精品，但那真是可遇而

不可求了。相反的，假使「五乖同萃」，那就「思遏手蒙」，如同前賢所常感嘆的「吾眼有神，吾腕有鬼」[10]了。

在書法創作上，別說五「乖」，只要有那麼一「乖」兩「乖」，便足以讓你「腕下有鬼」了。

9　見《書譜》。

10　見朱長文《墨池編》（上），頁二四〇。同註3。

在實際創作中，真正一揮成功的作品畢竟有限，往往在書寫好幾遍之後，才能從中挑出那麼一件差強人意的作品來。甚至有時候寫成看來感覺還不錯的作品，隔天一覺醒來再看時，又覺得不行，非再重寫不可。像這種種創作實踐上的難產體驗，不是過來人是很難想像得到的。當然，這也跟書家品質管制的自我要求程度有關。之所以要一再地重寫，原因無它，寫得不夠滿意罷了！總覺應該可以寫得更好些，而這樣的念頭，不正是一種自我內在的超越意識在起作用嗎？藝術創作原是對自己負責的良知志業，得當與否，寸心自知。惟其於心有所未安，故寧嘔心瀝血，一揮再揮，以求安於所安。可是，安心的標準又因人而異，並且隨著時空的變換，往往會水漲船高。因此，欲得其心之安，便相對的更加困難起來。

特別是以彰顯主體情思，富於嘗試實驗性質的現代書法之創作，泰半字數較少，斗筆重墨（圖四、五、六），其失敗率更是加倍的高。有些朋友不察，誤以為傳統書法寫得不好，乾脆來搞現代書法算了。事實上，現代書法的創作形態就如同攝影藝術中的大特寫，它提出了遠比傳統書法創作模式更為嚴苛，更高標準的審美角度與藝術要求，現代書法絕對不是傳統書法的「避風港」。唐代書法理論家張懷瓘在討論書法之創新時，曾有一段關於王獻之為了「志在驚奇」，雖「時有敗累」，卻「不顧疵瑕」[11]的記載。可見凡是有志新變，別開生面的藝術工作者，對於創作實踐過程中的不完美現象大

11　明人王世貞《藝苑巵言》說：「吾眼中有神，故不敢不任識書；腕中有鬼，故不任書。」載在崔爾平選編點校《明清書法論文選》，頁一八三。上海書店，一九九四年四月。康有為《廣藝舟雙楫》〈述學第二十三〉說：「惜吾眼有神，吾腕有鬼，不足以副之。」也有同樣的感想。

圖四　民國　杜忠誥　山鳴谷應

抵都既能正視，又能含容。這些無法逃免的「疵瑕」與「敗累」，幾乎是藝術家命定要坦然去背負的十字架。

圖五　民國　杜忠誥　森羅萬象

六

書法作品的藝術構成，主要表現在點畫用筆與結構章法兩個方面。點畫用筆問題是書法創作的「生死關」，結構章法問題則是書法創作的「風格關」。

「生死關」關乎用筆澀勁原理之掌握，是漢字由無機的死符號變成藝術的活形象的一個重要關卡，偏屬於時間性格。它既是學書入門第一步就必須確實體認和掌握的，同時也是一個成功的書家，在其個人風格成熟後之創作過程中所不能須臾違離的，是書法作品價值意義上的必要條件。「風格關」則關乎結體造形的變化統一與謀篇布局（含款識與用印）之主題構思，偏屬於空間性格。它是一個書家確立個

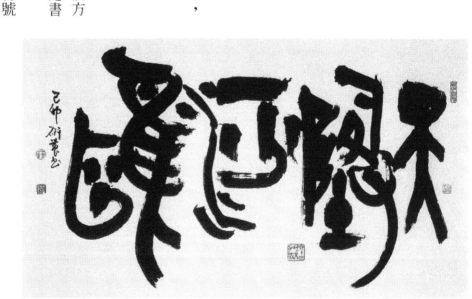

圖六　民國　杜忠誥　天地一沙鷗

人風格面貌的主要憑藉，也是書法作品價值意義上的充分條件。

若把點畫用筆比喻作是個人內在的修養工夫，結構章法便是外在的群際事業的建立與拓展。但一方面點畫本身也各有其大小、長短、粗細、方圓等互不相同的形體樣相，這未嘗不可視作是點畫自身的「結構」；另一方面，點畫線條隨著時間的推移而運動時，其所構築而成的小結構（單字造形）與大結構（通篇章法），並沒有離開所謂的「用筆」，而且還就是在「用筆」的狀態下完成的。這就和人生外在的群際事業之理想，無法脫離個人的內在修養工夫之護持而獲得圓滿實現，是一樣的道理。

格斯塔心理學派對知覺之性質，有所謂「整體大於部分之總和」的說法12，也唯有在點畫活絡，形神完具的用筆基礎上，在全活的點畫與點畫之間，產生了交電感應之後，整體的效果才會大於部分之總和。

「生死關」的點畫用筆工夫，是知與不知，能與不能的事；「風格關」的結構與章法等工夫，則是為與不為的事，兩者同須待學而後成。而結構章法以其有形可據，只要努力學習，必有成就；點畫用筆則全憑手指神經去把握，縹緲無形，如果不得其要領，再怎麼努力，也難有成就。唐人孫過庭說：「蓋有學而不能，未有不學而能者也。」13應是有見及此。

如以射箭為例，用筆工夫是打不打得到靶上的問題，而結構工夫則是打不打中靶心的問題。欲求射箭工夫的精進，不先於「打不打得到靶上」（即至與不至）用工夫，卻儘在「打得中不中靶」（即正與偏）之調整修正上費精神，豈非本末倒置？物理屬性的點畫之生命機能如未能存活，便談不上精神屬性的風格之開拓與發展。不少現代前衛書法的作品之所以呈現出「理念的巨人，技法的低能」的嚴重頭腳不相協稱的窘況，恐怕就跟對於此中道理未加詳究不無關係。

然而，藝術貴在創新，藝術作品若缺乏鮮明的風格特色，即使用筆技法再怎麼精妙，也是枉然。因此，「生死關」與「風格關」這兩個關卡，必須同時獲得突破，才有可能在書藝的天地裡振翅高飛，圓成其創造開新之美夢。

12 見葉秀山《書法美學引論》書中所引，頁一二。北京，寶文堂書店，一九八七年六月。

13 見孫著《書譜》。

七

書法不同於其他藝術門類，它所憑藉以表現的媒材是漢字，並非現實具有特定形體的客觀物象。漢字是一種抽象符號的存在，須經書寫方能外化而顯現為客觀的藝術形象。故書法的學習，除了臨摹前人墨跡或古代碑刻法帖外，沒有更好的辦法。學書之必須臨習古帖，就和學習西洋繪畫之必須練習速描或寫生一樣。所不同的是，西洋繪畫速描或寫生的對象是客觀具體的物像，是現實世界的「第一自然物」；而書法臨習的對象是書家所創造的藝術形象，是人化了的「第二自然物」。實則，別說是臨古師古，即使所臨習的是今人的作品，也只是希望通過對於經典書跡之臨仿揣摩（再現），體悟並且掌握到一些創作上的技法與理則，憑著這些技法與理則之靈活運用，而能有助於將自己所要表達的意象，順利如願地轉化為鮮活的藝術形象（表現），這原是學習書法最為便捷的不二法門。

然而，既然以前人名跡（碑帖）為臨仿的對象，便不免會以像似某家某法為入門上路的學習標竿，當其臨習甲家得手以後，再臨習乙家。如此一家一家，一法一法地循序以進。唯有極少數人或許能在數十年的辛勤努力學習之後，入古出古地寫出一番稍具特色的自家面目來。其餘的絕大多數人，則在清規戒律的層層宰制之下，陳陳相因，往往落得一輩子只能在古人的陰影下討生活。當然，這種傳承方式在以實用性為主，審美性多居於附庸角色的古代書法天地裡，自有其時代需要與存在意義。然而，在藝術性審美功能成為其唯一存活可能的今天，這種過度偏重臨摹，曠日耗時，成效不彰的傳統方式，顯然是捉襟見肘，不切時用。傳統書法教材與教法實在含藏著太多「非藝術」，甚至「反藝術」的成份。非徹底全面反思、呕謀變革更張，已不足以肆應生活節奏緊湊，一切講求效率的現代化社會之需求。倘能強化書家的創新意識，注重學習者內在情感的表達，以批判的精神，「遺貌取神」深入傳統，快速抽繹出在書藝創作中不可或缺的相關原理與技法，則不管是從事傳統創作模式的改革開新，抑或直接介入現代書藝的嘗試創作，都是對治沈滯不前的書壇現狀的一帖良方。

事實上，書法藝術中的「法」，有定法與不定法之別。黃山谷說：「不臨古帖，不知古人一定之法；不遍臨古帖，不知古人無一定之法。」14 此處黃氏所說的「一定之法」，指的是某碑某帖所專屬的個別法則，是定法；所謂

14
見黃庭堅《山谷題跋》。臺北，廣文書局，一九七一年十二月。

「無一定之法」，則是泛指各個碑帖，乃至古今諸名家所共同含具的普遍法則，是不定法。一件成功的

書藝創作，除了特色獨具外，也自有其完美的法度。但這個法度，原是隨著創作者的當下心念，在筆毫與紙面的碰

觸抵拒中流瀉出來的筆跡中所自然含具的。因此，是先有此作品，然後才有此作品所具現的法度，故這個法度是

「後設的」，是專屬於書家個人所有的。故由此法度所展現的作品形象，也就具有該書家自己的特色。所謂「書須

無意於嘉乃嘉爾」15，這跟依仿某本古帖或某位名家的書體所寫成作品形象中具現的「預設的」法度有著天淵之別。

預設的法度，所依據的是定法（個別法）；後設的法度，所依據的是不定法（共法）。就欣賞學習上說，「不定

法」必然從眾多的「定法」中歸納得來；就創作表現上說，則具備個人風格特色的「定法」，又必然是由創作者所

取得的「不定法」演繹而出。二者既互為體用，也互相生成。蘇東坡說：「學即不是，不學亦不可。」16 早已透露

出此中的關紐。

書法中的「法」，係依靠書家所創造的藝術形象之形體符號而確立。有所學習，則必有所依仿。不學此家之形

體符號，便無由抽繹出此家之「法」。換句話說，一切成為學習對象的事物，沒有一個不是「定法」。經由

某碑某帖的「定法」之研習，可以引生出活的「不定法」來。有如憑著手指的指引，找到浩瀚太空的月亮，得了月

亮，便可以忘掉手指，故說「不學亦不可」。若是不善於學習的人，則不論臨仿那一家，徒存其形跡，而不明其意

趣，既不能轉個別法為可以活用的「不定法」，翻為該定法所繫縛，則「定法」反成死法。如同有人藉著指頭，覓

得月亮，卻去死抱指頭，誤把手指當作月亮看，故說「學即不是」。潭柘禪師說：「若會，死句也是活句；若不

會，活句也是死句。」17（會，指心領神會）永嘉大師也說：「法無淺深，而照之有明昧；心非垢淨，而解之有迷

悟。」18 面對一樣的「法」，而或迷或悟，則因人而異。迷悟在人，固不在「法」上。對於傳統、古帖，乃至於創

作相關一切外在境緣，也當作如是觀。

15 見《東坡題跋》卷之四〈評草書〉，頁一六。同註4。

16 見《東坡題跋》卷之四〈跋黃魯直草書〉，頁二九。同註4。

17 見萬松老人《從容庵錄》，載在《大正新修大藏經》第四十八冊，○二三一四頁。

18 見釋傳燈《永嘉禪宗集註》卷下，〈事理不二第七〉，頁二一。載在《永嘉禪宗集註、證道歌註合刊》中。臺北，華藏法施會重印，一九七八年二月重刊。

八

書法藝術的學習，需要經過一定程度的技法錘鍊，方能做到「達其情性，形其哀樂」的表現功能。把有限的歲

月，耗費在這些「善既不達於政，而拙無損於治」19的不急之務上，相對於經邦濟國者的利益眾生事業而言，它的

確可以看作是「雕蟲小道」。惟從書法的學習內涵上看，不僅在作品中如實反映了書寫者的才學與性情，在長期的

書寫實踐裡，經由不斷的覺照、反省、調整與轉化，心靈的感應與發用，也不斷趨向完善。書法的學習也由技藝的層

面，昇進到跟宇宙整體生命相感通的道之體悟層面，使學習者的人格生命在理性與感性的高度統一協調中，獲得圓

滿的自我實現。就藝術旨在幫助人類發現自己並改造自己的角看，書法藝術所蘊含的內涵價值，是不容小覷的。然

而，同樣是書法，就看你怎麼去對待它，理解它，詮釋它。心態不同，觀點有別，其所彰顯的意義自然也不會一樣。

因為這個緣故，平日若遇到有人對於拙作謬相稱賞時，筆者往往以「雕蟲小道」答塞之。與其說是謙抑語，毋

寧說是老實話。但是，當對方真的認為書法就只是雕蟲小技時，筆者便會立即不客氣地補上一句：「不過，雖小

道，必有可觀者焉。」20 這也說不上是甚麼誇飾語，因為事實如此。

莊子說：「天下多得一察焉以自好，譬如耳目鼻口，皆有所明，不能相通。猶百家眾技也，皆有所長，時有所

用。雖然，不該不徧，一曲之士也。」21 莊子在這一段話裡，正好點出了吾人在現實生活中，由於無法擺脫經由六

根向外馳逐的慣性思維之迷障，因「不該」、「不能相通」所導致的種種封限與偏執。對於久經現代物質文明

衝激，早已因過度物化而變得麻木冷漠，缺乏感動力的現代人類而言，書法藝術學習上的此種有關通識智能的心靈

治療功能，其所提供的，將不只是一服清涼劑，更是一帖返魂香。

（《亞細亞藝術學會發表文集》，釜山，亞細亞藝術學會，韓國大會組織委員會，二〇〇二年九月）

19 見趙壹「非草書」，載在《歷代書法論文選》（上），頁二。臺北，華正書局，一九八四年九月。此文並載於張彥遠《法書要錄》卷之一及《佩文齋書畫譜》卷五，文字稍有出入而大意相近。

20 見《論語》〈子張第十九〉子夏語。

21 見《莊子》雜篇〈天下第三十三〉。

漢字書寫的當代美學價值

一、「漢字」、「漢文化」與「漢字書寫」

嚴格定義的文字，都須具備形、音、義三個要素，漢字亦然。漢字的這三個要素在學術與藝術兩個範疇各發展出幾個不同學門，就學術方面說，由漢字的「音」、「義」與「形」的古今地域之變，分別開展出「聲韻學」、「訓詁學」與「形體學」（屬於文字學上的結構組織，非指書法審美上的結體造型。[1]）；由漢字的「音」與「義」與「形」，作為藝術表現形式，分別開出「音樂」、「文學」與「書法」。而漢字中的「音」與「義」，則由漢字的「形」一體承載，與漢字有關的「聲韻」、「訓詁」、「形體」之學術理論，也都依賴漢字的書寫記錄而得以流傳。故以漢文化為主軸的中華文化，正是由漢字衍化生發出來的，如果說漢字是中華文化的核心，也未嘗不可。

「書法」這門藝術係以漢字作為表現媒材，「書法」可以說就是運用毛筆來書寫漢文字的一門藝術。其書寫內容，不論文體為何，都屬於廣義的「文學」形式，故書法家有較多接觸漢文化的機會。書法雖屬視覺藝術，其表現內核的線條節奏與旋律，具有高度的音樂性，能經由視覺接收到原本須聽覺方能把握到的節奏感與旋律，可以說是一種「音樂的造型」（李澤厚語）。因此，熊秉明曾說「書法是中華文化核心中的核心」，也是合乎實際的。

漢字的書寫，之所以會發展演化成世界獨一無二的藝術門類，除了漢字本身的表意特質外，其中最關鍵的角色，是作為書寫工具的「毛筆」。由於毛筆的柔軟又具彈性之特質，使它成為傳統文人的心靈寫照，也使得漢字的書寫，由原本單一的實用功能，發展成為具備實用與審美雙重功能的書法藝術。唐代書論家張懷瓘說：「文則數言

1 詳參拙著《說文篆文訛形釋例》第一章第二節，「『形體學』研究的價值與意義」。臺北，文史哲出版社，二〇〇二年七月。

乃成其意，書則一字已見其心。」[2] 古人對於毛筆書法可以表現個性的這種高度抒情功能，是早有洞見的。這朵以中華文化為土壤所生長出來的藝術奇葩，早已積澱著無數先賢們的審美情趣與美學思想，也反映了漢民族共同的心理結構與文化意識，更成為東方哲思的一個代表。

而今，由於西方科技文明的高度發達，漢字的實用性書寫，早已由硬筆取代了毛筆，甚且連硬筆的書寫，也被迫放棄，全面改由電腦鍵盤代行，這原是時代推移變遷之必然。有些學者看到毛筆書法的實用功能遭到幾近全面性的廢黜，便悲觀地認為傳統書法已經過時，沒有存在的餘地，可以送入博物館或古董店，當作「祭奠」的對象[3]。

事實上，這是對於毛筆書法的美學特徵缺乏深入觀察與體驗所發出來的皮相之論。正因為毛筆書法在現代社會中的實用功能之消失，才有機會讓它的藝術性審美功能，獲得空前高度的觀照與顯揚。今天毛筆書法之所以仍然廣受海內外人士的青睞，不是因為它是中華民族的國粹，也不是因為它還存在在極微小的實用價值，而是因為它是一門藝術，是一門可以跟其他如繪畫、舞蹈、音樂等藝術門類平起平坐的「純藝術」。

當然，如果純就漢字「書寫」的實用性而言，只要能將想要表達的語言，用文字形式加以呈現，不論用的是毛筆、鋼筆、原子筆或電腦鍵盤打字，都可以達到同樣的目的。假若從「書寫」行為與人類的知覺活動關係上看，其所採用的工具與手段不同，結果就會迥然異趣。毛筆因為具有柔軟的彈性，運用不易，但採用它卻可獲得較多有關手指末梢神經感覺的訓練。用硬筆書寫，雖然也能維持線性書寫的旋律特徵，但相較起來，硬筆只能有水平移動的力量，在節奏感表現上，幾乎毫無用武之地；毛筆書法則除了平面性運動外，還有垂直性運動的提按力量，可以有變化豐富的節奏感表現。硬筆在「感覺」的訓練上，就顯得貧乏許多。儘管硬筆與毛筆，在點畫線條書寫的「時間感覺」訓練上有豐富與貧乏的差別，但在結體構形的「空間感覺」訓練上，則有大抵相近的觀照重點，需待書寫者的當下反應與處理。

如今，一旦改由指頭按鍵顯字的「e化書寫」，人類在文字書寫上花費的時間，雖然因而獲得大幅縮減，但這種在書寫行為中所引生的知覺訓練，對於人類心靈之覺照工夫，具有不容忽視的提撕功能。

2　見《歷代書法論文選》，頁一九〇，張著「文字論」。臺北，華正書局，一九八四年九月。

3　余秋雨《文化苦旅》，「筆墨祭」，頁三八一。臺北，爾雅出版社，一九九三年十二月。

這「e化」之「書寫」，卻變成指頭按觸便有字，不按觸就沒字的「觸」（有）與「不觸」（無）之二分法，中間絲毫不存在有任何調整或商量轉圜的餘地。故電腦打字之發明與盛行，不僅全面「豁免」了人類肢體的文字書寫行為，人類在文字書寫行動中的有關線性連貫，以及空間整體關照之知覺訓練機緣，也一併遭受到全面的罷黜與封殺。此種「觸」與「不觸」的二分法之絕對斷見導向，促使人心漸漸失去相對互補、調整、轉化的肯認與貞定，無疑是將人心引向僵化與物化的第一號殺手。生活在這鋪天蓋地，無所遁逃的「e化書寫」時代裡，我們若想要能多接受一點它的成全，而少承受一點它的障縛，就得在日常生活中設法增加肢體手指的書寫活動，以救治當代人類因「e化書寫」所導致的「知覺失落症」。

筆者深感於此，故跳開書法作為情趣表現的狹隘藝術本位立場，扣緊漢字書寫活動本身，站在更高層次的人類社會學的文化架構上，針對這門古老的漢字書寫藝術，進行多角度的探討，看它對於處在「e化書寫」時代的我們心靈生命之實踐，究竟具有怎樣的內涵價值及功能意義？毛筆書寫既然包舉了硬筆書寫的美學內涵，故本論文之有關論述，基本上仍以毛筆書法為探討重點。

二、毛筆書寫可以激發人的主體自覺，讓知識才藝與性靈同步成長

多年前，筆者在某大學上課時，有一回為學生範寫楷書的懸針豎筆，因為沒有紙鎮，結果毛邊紙張被我的強勁筆勢往下帶了下來。我心想圍觀的學生裡頭，總會有人出手來幫我壓住紙吧！因而我只是放慢運筆速度，並未停下筆來。結果，我一直等、等、等到把紙張都拉到桌子下緣時，竟然四五十個人全軍覆沒，沒有一個人出手相救。我們的教育真是出了問題，教育出來的盡是一些不知輕重、全無感覺、遇事不知所措的學生！為此，我感到非常悲憤，就停下筆來，把剩下的一個半小時課，拿來教導他們怎樣經由寫有感覺的字，學習做有感覺的人。

人類的知覺活動有兩種：一是順覺之知，一是逆覺之知。前者如眼根見色塵而起眼識之知覺，耳根聞聲音而起耳識之知覺；後者則是內在心靈主體之朗現。前者開出科學等「聞見之知」，後者則開出性靈的「德性之知」。自從五四運動孔家店被推倒以來，「德性之知」，中華文化傳統則特別強調「德性之知」。西方文化教育多偏重「聞見之知」，普遍強調科學知識的「聞見之知」，而嚴性之知」也同時被打入了冷宮。當前國內教育制度都以歐美之馬首是瞻，普遍強調科學知識的「聞見之知」，而嚴

重忽略關乎人格修養的「德性之知」；對於明德之教全不講求，以致造成人類的集體「大無明」；既然找不到價值意義的根源，生命中便再也見不到光明。心靈知覺感受能力的滅裂與遲鈍，是當代人類的共業；人心一旦失去靈明的覺照力，便只有一步步向著本能的動物性退墮了。知識才藝與生命劃作兩截，生命終究只成個空殼子而已。追求從事愈是用力，違離生命的本真也愈遠，才華事業上的成就，反而極可能成為迷失墮落的階梯，那就所得不償所失了。

毛筆書法是一門實踐性極強的書寫活動，一支有彈性的毛筆，就如同一把有回性的刀，屈伸靈敏，指揮如意，不管你使力將它按得多麼彎曲，一放鬆，它又會自然伸直回復到原來的待用狀態。筆鋒一落紙，隨著書寫者心緒的高低起伏而抑揚頓挫，並隨時保持一種進可按，退可提的進退裕如之抵拒狀態中。由於毛筆這種柔軟與彈性能，能與人類心靈主體——「仁」的彈性特質取得高度的對應契合，很容易讓人產生一種內在主體心靈存在之自覺。

牟宗三在談到孔子的「仁」學時，曾說「仁」是在「動態的彈性中」以及「彈性的過程中」呈現，既是具體的普遍，又是普遍的特殊。這種具體的普遍性，屬於「內容的真理」，是生命的強度問題，跟一般西方所強調屬於抽象的「外延的真理」，是邏輯知識上的廣度問題，迥然異趣。他並以音樂演奏為例，說「仁在彈性中呈現，就好像演奏音樂一樣。彈性就代表那種韻律。」[4] 這真是一種極為切當的比喻。

事實上，樂器演奏的聲音，係由兩種物體相觸擊所生發出來的。樂音音色與音域變化的豐富程度，係以這兩種互相觸擊之物的彈性之大小為斷。彈性程度愈大，音色或音域的變化也大，反之，變化就小。再說，也唯有柔軟之物才有彈性可言，剛硬的東西，是談不上彈性的。就此而言，毛筆彈性的靈活度，相較於樂器的弓與絃，實有過之而無不及。毛筆書法對於書寫者心靈之傳達，應更能曲盡其致。故若用毛筆書寫來比喻人心在「動態的彈性中」呈現的「仁」德，似乎還比音樂演奏更加貼切，更加深切著明而教人易於體認。

練習書法，能夠把握到筆毫與紙張相互抵拒的彈性狀態，寫出來的筆畫自然是澀勁飽滿，具有生命活力的。就在那進可按，退可提的彈性狀態中，去進行當下直覺不得不然的進退與提按，不僅能從中發現自我主體存在的實

4　見牟宗三《中國哲學十九講》，頁三六。臺北，臺灣學生書局，一九九一年十二月。

感，並且能夠在筆鋒之運動使轉中，就著已形成或未形成的前後左右筆劃的相對位置，及其因交互切割、構築所形成的黑與白之空間關係，隨機應變地做出適切之區處，這種毛筆書寫訓練，正是中國儒家「識仁」（覺知力）「與體仁」（實踐力）的體用一如，知行合一之實踐功夫，可使我們的學識才藝與心靈生命同步幅前進。能夠如此明覺精察地書寫，筆者名之為「寫有感覺的字」；寫字能寫有感覺的字，做人便能做有感覺的人。

三、毛筆書寫可以增長反省能力，強化自我超越意識

書法不同於其他藝術門類，它所憑藉以表現的媒材是漢字，而非現實具有特定形體的客觀物象。漢字是一種抽象符號的存在，須經書寫方能外化而顯現為客觀的具體形體。故書法的學習，除了臨摹前人墨跡或古代碑刻法帖，沒有更好的辦法。實則，臨古師古，為的只是通過對前人書跡的臨仿揣摹，快速學習掌握到一些有關書藝創作上的技法與理則，憑藉對於這些技法與理則之靈活運用，期能將自家所要表現的意象，順利如願地轉化為鮮活的藝術形象。進而從中歸納出美的規律，利用這「美的規律」，進行自由的創作。

臨帖要能進步，落筆前的「讀帖」工夫絕不可少。先將帖字仔細端詳，等到讀帖讀出了一點「感覺」來，然後動筆書寫，試著將這個模糊縹緲的「感覺」加以捕捉傳達出來。重要的是，寫成以後，千萬別急著去寫下一個字，最好能將所寫的字拿來跟帖字對照比觀，看看哪裡還有未盡理想之處，自我批改調整一番。能夠找到的缺點愈多，獲得改善的機會也愈大。依此再對帖臨寫，臨寫時，針對缺失處多加留意。寫完再跟帖字對照，再批改調整，再臨寫。經過三幾次的修改調整後，對於這個字的形體把握，大概也就八九不離十了。這種臨寫後拿來跟帖字比照，並進行調整改進的學書方式，筆者名之為「看靶式習書法」。倘能老實運用這個方法，重質不重量，每習寫一個字，就有一個進境。一本字帖，別說是臨它個三、五遍，哪怕只是臨個上百遍，書寫能力必然大幅提昇。

此法強調的，只是缺點的改進，避免同樣的錯誤不斷重複出現而已。當短處缺失不斷消除，長處優點不斷增強，自家的真實性情自可漸次獲得充分的發顯。臨摹碑帖，如果同一個字連臨十遍，卻將第一個字的缺點，保留到最後一字，這後面的九遍，其實是白臨的。因為你只有「量」的積累，並沒有「質」的成長。學書是一個自我生命的觀照過程，錯誤的模式重複愈多，積習就愈深，日後想改正都有困難。

且看現實世界眾各種才藝競技活動，不論是動態的運動場上的各種球類比賽，抑或靜態的圍棋、象棋等才藝競賽，雖說比的是技藝誰高強，但從本質上說，簡直就是在比賽看誰的缺點或失誤少，誰就獲勝。

當前我們的社會生態，受到西方強勢文化的影響，一切只知向外看，只種視科學式的量化之勝出。只想在外在形勢上壓倒別人，只知道與人競爭，普遍缺乏自我內在生命的反省能力。因而，對於生命存在之價值與意義生起迷茫失落感的人，比比皆是。由競爭而鬥爭，由鬥爭而戰爭。惡性循環，沒完沒了。真正要比，就跟自己比吧！跟他人比，當你得了「第一」，便是努力的盡頭；跟自己比，只要一息尚存，永無止境。老子《道德經》上說：「勝人者有力，自勝者強。」這裡的「力」，指的是聰明才華，「強」，則在聰明才華之外，兼有品德與智慧的內涵指涉。事實上，一個真正勤於精進，勇於自我反省批判的人，也毋須刻意去追求戰勝別人。但能戰勝自己，進行不斷的自我超越，不知不覺中，別人已經難以勝過你了。

西哲蘇格拉底說過：「沒有經過反省的生活，是不值得活的。」未經反省的生命活動，就如同只知扣扳機發子彈，不懂得要去看靶，不去進行必要的修正調整一般。任你再怎麼精進努力，都是依然故我，難得長進。漢字的毛筆書寫，因為它的「結果」（果）與「過程」（因緣和合）同時呈現，並且兩者完全合一，教人一目了然的獨特美學性格，書寫者得以根據紙面留下的筆跡，針對點畫用筆與結體造形之書寫過程，進行得當與否之反省考察，以便作為調整改進之張本。前述臨完某字，即取與帖字對照比觀，並加以調整修正的看靶式臨帖法，就是在檢討反省──發現缺失──調整改進──再檢討反省──再發現缺失──再調整改進的思維模式下，所進行的一種學習方式。這種方式的學習，為我們的藝業提供一個不斷自我發現、改造、超越、轉化的成就保證，這跟古來聖哲所傳授教導趨吉避凶的成德之學，在教育原理上，是相通契的。

四、毛筆書寫能培養設身處地的同理心，提昇理性節制能力

毛筆書法有兩個學習重點：「用筆」與「結構」。「用筆」是個別點畫的書寫，「結構」則是點畫與點畫之間的排列組合。儘管不同的字體與不同的風格，各有不同的體勢與姿態，也各有不同的筆鋒運用上之差異，但就本質上說，只要能體悟並把握到筆毫與紙面之間兩相抵拒的澀進狀態，自能寫出帶澀勁而富有生命力的「活」的點畫線

條來，便算通過「用筆」這一關，其他便全都是搭配協調的結構性問題了。「用筆」是一悟了事，結構問題則層出不窮。每個字都有它的結構問題，包括偏旁部首以及那不屬於偏旁部首的組成零件，都各有它不能不予以區處解決的各式問題。作品內容有多少個字，便有多少個需要個別解決的問題。

毛筆書法之學習，每一個筆畫，都各有其起筆、行筆與收筆三個用筆重點需要掌握。初學者在學好個別基本筆畫的書寫要領後，在書寫整個字時，如果不懂得處理筆畫之間的呼應承接關係，而只是就著各個基本筆畫自身，進行著「起」、「行」、「收」筆的「一、二、三、斷」、「二、一、三、斷」地逐一完成該字的每一個筆畫。一個字有多少筆畫，就有可能被「斷」成多少口氣。只要上氣不接下氣，便成斷氣。形式上筆畫雖相交接，實質上神情卻不相感通。結果把一個個字硬是寫成各自為政的刻板狀態，形同泥塑木雕。即使字中每個筆畫都寫得遒勁有力，只要各別筆畫間彼此缺乏協調統一，都算不上是好字。

個體與個體的關係之處理，是藝術表現的重頭戲。漢字不論獨體或合體字，都是由各種為數不一的不同筆畫組合而成，其字形結構的美觀與否，完全繫乎各個筆畫間相對位置的搭配之是否得宜。所謂「一點失所，若美人之眇一目；一畫失所，如壯士之斷一腕」，便是前人對此最好的表述。相同的筆畫出於出現在字中的位置不同，其體姿態，也將因其周遭相對畫筆的改變而有所不同。如「女」字與「子」字（圖一），當其作為獨體字而單獨書寫時，為求其重心之穩定，中間的橫畫基本上都會寫得長些。但如果將「女」、「子」兩字拿來充當偏旁，作為合體字的「好」（圖二）字而出現時，為了彼此的協稱，這兩個偏旁，中間的一橫都須稍稍縮短，以免相互牴牾。如果想要跟右半的「子」字取得更良好的互動關係，還得將左半「女」旁的末（第三）筆的橫平筆勢，改變為向右上方提收的橫挑筆勢。如此，既可與右半「子」旁的第一筆取得密切的承接呼應關係，同時也方便右半「子」旁之向「女」旁靠攏。此外，「女」旁第一筆向右下斜伸的一個長點，不能寫得太長，筆勢最好略帶平勢，不宜太過向右下斜出，以避免跟「子」旁第二筆由豎鉤的鉤腳相衝犯。至於右半「子」旁的橫畫雖可保持橫勢，仍須

圖二

圖一

予以縮短，並視左半已寫成的「女」旁情況而決定其筆畫之安置空間，基本仍以左短右長（以豎鉤之縱畫為準）為其重心平衡法則。

由於「女」旁橫畫的縮短及筆勢的調整，其重心由原來的中央部位向右移，「子」旁的重心則向左移。經過如此的調整，彼此在並未失去其各自重心的情況下，卻創造形成另一個全新的「好」字之重心。故筆畫上的調整，實際上是為了調整「重心」。其他需要調整留心的細微處尚多，有賴學書者不斷去挖掘、去領會、去調整。總而言之，每個筆畫都是構成一個部件、一個字，乃至整行整篇字不可或缺的一個部分，都是一個有機的生命精靈，處處需要書寫者的關照。故把每一個筆畫的大小、長短、疏密、斜正……區處得當，便是好字。

從表面上看來，這只不過是紙面上的一點微小的變化，但從吾人心性的發用原理上看，它正是書寫者內在心靈主機自我調適與轉化的折射，其本身便是一種理性節制的行為。通過這種理性的節制訓練，讓個別筆畫與整體空間結構，產生一種秩序且平衡的和諧，這正是藝術美感之所繫。西哲康德說：「只有像人類這種理性動物，才有這個美感，才有 taste 的問題。」5 這個理性節制的表現，正是人類心靈慧命賴以不墜的唯一護身符。

如果把作為獨體字的「女」、「子」二字比喻作婚前各自獨立生活的男女，而「好」字是它們婚後共同生活的狀態，那麼，唯有在上述的這種溫柔敦厚，處處能替對方設想，並願意為了彼此的和諧而作自我調整的情況下，其所營造出來的婚姻生活，才有可能會是美滿而幸福的。相反的，如果大家彼此都自私自利，凡事只想到自己，既不能夠有設身處地的同理心，又不懂得適度理性地控制自己的情緒衝動，任你才華學識或身份地位再高，也只會惹人討厭，絕不可能獲得別人的尊重。

故練習毛筆書法，實際上就是在替字的筆畫做人。其實有關漢字書寫的結構分布問題，也只是一個個體與群體的搭配問題。當前直下的這一筆（個體）究竟要如何落筆，或向哪裡寫去，是由當下的一念心，觀照審度整體外圍情勢而決定的，這不只是一種形式的組合遊戲，更是人心的一種感通與交流。當今的青年男女，如果大家都有機會同來學習書法，並且從中獲得不即不離的圓照美感原理之啟示，應能快速提昇所謂「EQ」能力，強化其人際溝

5 見牟宗三〈真善美的分別說與何一說〉文中所引，載在《鵝湖月刊》第二十四卷十一期，頁一四。臺北，鵝湖月刊社，一九九九年五月。

通智能，創造一個雙贏的成功人生。這對於當前社會日漸攀升的離婚率而言，當可產生有效的抑制，乃至降低的對治功能。

五、毛筆書寫可以提升整體觀照能力，促進族群融洽

前一節所述有關理性節制，有利群際生活的問題，是就書寫過程在細部的微觀上說；若就字形結構或通篇布局的整體宏觀上說，則須和諧才算成功。

無論所寫的是一個蘿蔔一個坑的篆、隸、楷書等規整字體，還是連帶意味濃厚、體勢流動的行草書，乃至打破行距，大小穿插錯落大開大合的狂草；也不論是初級的臨摹階段，中級的自運階段或高級的創作階段。其所寫出來的作品，畫面必須是一團和氣，具備一種有機整體的親和感。平正規整的，就在平正規整中求其和諧；險絕豪放的，就在險絕豪放中求其和諧。筆跡稚拙的，就在稚拙中求其和諧：工夫老到的，就在老到中求其和諧。總之，整體畫面要讓人看來有和諧的感覺，才能算是成功的作品。

為了達到這個整體畫面和諧的審美要求，書寫時，面對一張空白的紙，先加審度，當於何處落筆？如何下筆？所謂「一點成一字之規，一字乃終篇之準」[6]，一筆既落，則順勢而行，寫到下面，眼睛的餘光須是同時看著上面；寫到右邊，觀看左邊。寫到次行，不僅要觀看同一行上面的字，還得觀看前一行。如此作宏觀把握，方能小大適稱，開合協調。倘若寫一筆，只看著這一筆，而不能觀照整個字；或是寫一個字，只是看著這個字，而不能觀照一整行的其他字；乃至寫一行，不能觀照其前後各行，都不容易把字學好。

當然，整體要和諧，一個字有一個字的結構搭配之和諧問題，一行字有一行字的和諧問題，整幅字又有通篇的和諧問題，這是一個體系龐大的學習內容。初學者由於學習經驗不足，往往顧得了個別點畫，就顧不了整體結構；顧得了個別結構，就顧不了上下的行氣；顧得了這一行，就顧不了別一行。扶得東來西倒，總是顧此失彼，而顯得手忙腳亂。這是任何事物的學習，都無法逃免的。除非你放棄不學，否則，除了去坦然面對它，一一尋求逐步改

善，所有這些，你不可能一步到位。故學習書法是一個長期，甚至可以說是終身的心志修鍊過程。

我們當前的社會，個人主義之風盛行，普遍缺少人與人之間的心靈感通。各行各業由於競爭激烈，大家殫精竭慮，都只想戰勝別人，追求現實形式上的所謂「卓越」，以致往往把他人當作假想敵，有些甚至還會不擇手段來傷害競爭對手。尤其國內近十餘年來，由於民主選舉運動之扭曲偏激發展，競爭對手彼此不斷互揭瘡疤，互相抹黑，社會族群遭受到空前無情的撕裂，使得原本和諧的民情，硬被切割成「藍」、「綠」、「橘」等塊狀組合，平復為難，令人為之焦慮。

這種既要見樹，又要見林的整體觀照之心靈美感訓練，它能讓學習者在微觀與宏觀兩個層面的心智，同時獲得成長。既可弱化感性行為的盲目性，又可消除理性行為的強制性，讓感性與理性獲得平衡發展，逐漸由片面的「偏照」，向著全體的「圓照」境界轉進，對於國內因撕裂而致離析不平的民情隔閡，可望獲得一定的撫慰與消融的藝術治療功能。

六、毛筆書寫有助體悟因果關係，提高人格道德生命之涵養

人類的思想情感，原本無形無相，必須假借形式符號來加以表達，尋找並表現出足以代表或象徵它們的符號形式的一種遊戲活動。

一件書法作品之完成，從初落筆時的第一個動作起，到最後完成之一剎那為止，書寫者在創作當下的整個內在心靈節律及其活動，都在筆鋒的提按、頓挫，使轉變化中，獲得鉅細靡遺的忠實記錄。書法藝術的創作活動，隨著時間的推移，一體朗現在畫面上。透過紙面上的筆跡，書寫者可以清楚而強烈地感受到，整個結果及其過程細節，由於書寫當下心緒起伏所導致的種種相應變化，這是一種「因」與「果」之間的必然關係之全面關照與體驗。

所謂「法不孤起，仗境方生」，整個宇宙都離不開一個一個「因緣生法」。一件事物的發生，總是「因」與「緣」和合而成的「果」相，因與果之間是一個「必然」的關係，絕非偶然。說是「偶然」，也只是不明「偶然」背後的「必然」真相之一時權說而已。換句話說，天地萬事萬物之存在都有一個發生、發展與變化的過程，「果」由「因」生，有因必有果，無果不成因；有果必有因，無因必無果。貫串在「因」與「果」之間的，則是「緣」。

「因」是動機，是主要條件；「緣」是外境，是輔助條件。「因」、「緣」會遇時，「果」報自然生，若徒有「因」，「緣」之遇合，而缺乏相當的時間之孕育發展與催化促成，也難結成熟「果」，此中除了因與緣的或然外，尚有「時節」問題的必然要素。故對於「因」、「果」關係的體認，「時節」問題是一個大關鍵。然後「果」又成「因」，「因」又生「果」，因果相生，循環牽纏，而形成錯綜複雜的宇宙人生，這原本是一個鐵的法則。對於現實世界「必然」的發展法則有了深切的理性認識，能夠激發並強化吾人在感性實踐中對於「應然」（不得不然）之自律要求。古來聖哲深明此理，故常在「因」地的起心動念上謹慎修持；一般人昧於此，故常常要等到「果」報臨頭，才去怨天尤人，不僅自己痛苦煩惱，也給他人帶來無謂的災難。不知禍福無門，唯人自召，一切境遇都是我們當下這一念心（因）的業力所感召而來。對於因果關係之體認與信受，是道德意識與藝術實踐的基礎。

漢字的書寫，就作品活動現象上看，是「人」在書「寫」漢「字」。作為創作主體的「人」，是「因」；書「寫」行為活動，是「因」、「緣」和合的狀態，是依「體」所起的「用」；而寫出來的「字」，則是「果」，是「相」。在這個「因」裡頭，又包含「身」與「心」，是一個物質性的形體與精神性的心靈並存的有機組合。「心」是內「因」，是真正的創作主體之「因」；「身」是外「因」。因為身體的健康條件之改變，可以左右你由心的「因」地所發出之指令，故就嚴格意義上的因緣法則來說，它也可歸屬於「緣」。漢字書寫須用毛筆，但毛筆不能自己起書寫作用，必須由「人」來操控指揮；而心念也不能自己行動，必須假借「人」的「身」體來加以表現傳達。以手執筆的這個「緣」，便成了由「因」（心）到「果」（字）的絕不可少的一環。

一件書法創作的成功，須要有諸多因緣條件的配合。除了書家個人的書學素養、創作理念、書寫當時的身心狀況等內在主觀條件以外，其他如毛筆的性能、紙張的質地和吸墨性、墨汁的濃度等工作材料是否合適等客觀條件，都跟書寫有關。其中任何一個環節（內因或外緣）有所改動，都會導致所創作出來的作品（果）的變異。故學習毛筆書法愈久，便愈能體會。

然而，在現實世界中，一個人所造的「因」，跟他後來所承受的「果」之間，往往由於時間距離過長，以致難以讓人真正體會到這其間的必然關係，而漢字書寫的因果是立時可見。當前我們所處的社會生態，人心渙散，是非觀念薄弱，缺乏守法精神，以致倫常乖謬，道德普遍淪落，揆其因由，主要是對於「因」與「果」之間的必然關

係缺乏深刻的體認所致，不認為造惡因必然招惡果，故多行不義而不以為意。毛筆書法這種「意」到「筆」隨，「因緣」與「果報」瞬間立顯的書寫活動，不僅能夠令人生發一種自由解放的美感，也很容易讓人產生一種怵目驚心，因果不昧的內在良知判斷之憬悟。此外，由於毛筆書寫在瞬間一次性完成的不可逆之時間性格強烈，與人類生命「只能活一次」的特質相同，能讓人產生一種珍惜生命，也珍惜因緣的情愫。這對於人心靈慧之覺照與文化生命境界之提昇，將大有啟發。而這正是藝術實踐與道德實踐兩相通契之處。

七、毛筆書寫可以收攝精神，減輕壓力

練習書法的人，大概都會有這樣一種體驗，即剛開始提筆書寫時，由於心氣未定，寫出來的字，不免顯得點畫粗糙、結體鬆散，甚至因大小不一而顯得有些雜亂無章。再加上指、腕與筆、墨、紙等工具材料之間還缺乏調適，寫來總有一種筆不服手，手不服心的挫折感。等到寫上個一、二十分鐘，甚至稍久以後，隨著精神的專注與凝定，氣息也逐漸由粗變細，由急轉緩，寫出來的字，筆畫線條就變得比較沈穩，結體也比剛提筆時緊湊，這時候才有塵埃落定，漸入佳境的成就感。書寫時，由於我們的專注，把心念全都關注到筆毫的末端，很容易將現實世界中的一切寵辱得失拋到九霄雲外，感性情緒獲得完全的釋放，進入到一個渾然忘我的清淨世界。毛筆書寫的這種收攝精神、淨化心靈的功效之速，在所有的藝術活動中，恐怕是無出其右了。

此外，觀賞書法作品時，要能夠在靜態活動中，「如見其揮運之時」，去揣想前人書寫時筆鋒運動的動態變化過程。如此，面對已經自在解脫的經典傑作時，我們的意識、心靈與肢體，自能依據作品中點畫線條運動方向與姿態之暗示，作出與帖字中的提按、轉折、頓挫、開合等相應動作之模擬。它動，跟著它動；它舞，跟著它舞；它頓，跟著它頓；它提，跟著它提。你鼻孔的呼吸，又配合著筆畫的呼吸；你的心念，則又全神順著紙面上線條的走勢而游目騁懷。跟實際執筆書寫，也具有同樣的釋放與凝神效果。

書法是傳統文人的武功，在揮毫時的使轉盤紆與抑揚頓挫，無不飽含著書寫者的精、氣、神。儘管寫出來的字，要能有筆掃千軍之勢，但它用的不是蠻力，而是巧勁。寫毛筆字如同練武術中的輕功，並且是輕功中的輕功，尤其是書寫三幾公分以下的中小字，所使用的力量更是輕微曼妙。因此，執筆只要拿得穩，不能抓得太緊。執筆一

緊，則手指與筆管之間，關係緊張，毫端僵化，失去靈動的彈性功能。手指末梢神經，也會因為肌肉過度緊張，而呈現近乎麻木或半麻木的「沒感覺」狀態，對於由筆紙兩相抵拒摩擦所傳導出來的微細力量變化，就無法如實聽取把握，不只書寫者難以自由駕馭這一管筆，毛筆本身也決難發揮它原有的彈性功能。根據筆者長年的觀察，不少人毛筆字寫得不好，除了寫得太少外，主要原因多半出在抓筆用力太過上。這樣習字，習字便像做苦工，無端浪費能量不說，最後還極可能會反過頭來，懷疑是自己缺乏天份而告放棄，豈不冤哉！米元章說：「學書貴弄翰，謂把筆輕，自然手心虛，振迅天真，出於意外。」[7] 執筆輕而穩，自能產生意外之趣的游藝活動。所謂「道法自然」，不從容、不放鬆，就不合自然之中道，練習書法正是一種可以也應該從容地放鬆心情來從事的游藝活動。

氣功科學的實驗證明，練功者在鬆勁狀態下，人的呼吸與心跳等各種節律都會減慢。[8] 增強對自身生理肌肉筋骨運動之控制及調節運用能力，可以達到身心和諧，物我兩忘的境界。運動速度一緩慢，能量的放射也跟著緩慢下來，內在精神力量自然產生一種「翕聚」的效果。這「翕聚」，其實是一種內在能量的蘊蓄，蘊蓄時間愈久，它發散時的能量就愈大。故練習氣功，對於人體而言，實具有「充電」的功能。

毛筆書法的練習，具有一般行動藝術的特徵，盡管也是在肢體筋骨的運動中進行，但相對而言，它其實是一種極為緩慢柔和的運動。它需要心情的定靜，也需要動作的鬆柔。這一點，跟氣功導引及太極拳，都頗為相近。從事這一類活動的練習，都需要屏氣凝神，因而都可以達到收心攝念，增益定力的功效。同時，在鬆柔和緩狀態下所產生的「充電」與「蓄電」功能，可以令生理與心理達到高度的和諧與統一，使修學者漸漸變得更加精神飽滿，更加溫柔敦厚，這應是所有文學藝術活動共同嚮往的學習指標。

《中庸》上說：「天地之道，可一言而盡也」：其為物不二，則其生物不測。」這裡的「不二」，就是專一。專一就是精誠，就是一心不亂。佛經也說：「制心一處，無事不辦。」無非都在強調心力專注的重要性。心定則身靜，身靜則心定，身心原是一體的。

7 見《中國法帖全集》七，頁一六二一一六五。啟功、王靖憲主編。武漢，湖北美術出版社，二〇〇二年三月。

8 見《藏密氣功》，頁一二一。

不過，「放鬆」並非等於「不用心」。練習毛筆字就如同禪修，除了放鬆之外，需要高度的專注，總之要介於

用心與不用心之間。寫字不能沒有筆畫細部的觀照，須有理性的思維，這是「用心」；又不能沒有整體宏觀的把

握，須有形象的直覺，這是「不用心」。在這裡，「用心」就是專注；「不用心」就是放鬆。無論學書或修禪，這

兩者須能互用才好。太過用心，會令人神經緊張；不用心，則又令人昏沈散漫。

蘇東坡說：「書初無意於嘉乃嘉爾」9，這種「無意於嘉（同佳）」，看似毫不用心的書寫，實際上則是平日

所做「經意」的工夫熟極後，自然產生的一種效驗。缺少了「經意」的理智分析之先行工夫，所謂「無意於嘉乃

嘉」的當下直覺感悟能耐，便成畫餅的虛談。然而，任你平時「經意」工夫做得再多再好，假若得失

心太重，不懂得「放下」，對於技巧方法的矜持與執著，那也是「嘉」不了的。坡翁於此所強調的「無意」，就是不

執著，就是「忘」，是一種放鬆的心情。心情放鬆，便覺從容自在，反而容易寫出好字來。永嘉大師說：「恰恰用

心時，恰恰無心用。無心恰恰用，常用恰恰無。」10 這四句偈，不只適用於生活禪，移來描述毛筆之書寫活動，也

極為貼切。

專注、用心，是「萬法歸一」，是打起精神，是提起，是修「定」的工夫；放下、不用心，是「一歸何處」，

是放空復明，是任其自然，是修「慧」的工夫。永嘉大師所說的四句偈，用心又不用心，不用心又用心，則是體用

不二，「定」「慧」等持，主客合一的三昧妙境界。因此，專注與放下，不僅沒有互相矛盾，而且還相因相成，就

在「專注」中「放下」，在「放下」中「專注」，這種德藝兼契的實踐工夫，用孟子的說法，便是「必有事焉而勿

止」。不專注，則意識妄念如瀑流，收攝不住，心靈得不到沉澱，便無淨化之可能；不放下，心體不能空明，則對

於一切事理的執著與障礙難以化除，所謂「自在解脫」，就只成一場戲論罷了。這不只是修習禪功的共通要訣，也

是學習毛筆書法收攝精神，淨化心靈，減輕壓力，達到究竟自在解脫的不二法門。

9 見《東坡題跋》卷四，「評草書」。臺北，廣文書局，一九七一年十二月。

10 見《永嘉大師禪宗集註》卷下，頁二二，「正修止觀第九」。《永嘉禪宗集、證道歌合刊》，臺北，華嚴佛學研究所，一九七八年二月。

八、結語

以線性書寫為特徵所開展出來的毛筆書法藝術，形式雖極單純，看來只是黑的點線與白的空間之相對分割，但其內在所蘊含的美學內涵與藝術功能，則是不可思議的豐富。既是感性的，又是理性的，更是知性的。它是一種身、心、靈三位合一的書寫活動，絕對不只是一種拿著筆蘸墨在紙上塗鴉的傳統民俗技藝而已。直到目前，我們對於它的探索與理解，仍極有限。其中還有無盡的蘊藏，等待著我們繼續去加以開發利用。它可以幫助我們進行自我生命的全面觀照，並提供一套不斷自我釋放、自我解脫的鍛鍊過程。對於久經現代科技文明衝激，早已因過度物化而變得麻木冷漠，缺乏感動力的現代人類而言，毛筆書法的美學內涵與功能，將具有絕佳的意義治療之效果。

梁啟超說：「寫字是第一等的美術。」[11] 目前，在教改後九年一貫的課程中，已將「寫字」課程取消，這無疑是一項最為不智的措施。筆者以為，在小學及中學的教育學程裡，倘能將毛筆「書法」列為通識的必修課程，普令修習的話，則當前國內只重知識性邏輯思維訓練而忽視人格品德教育的嚴重偏差，庶幾可望稍獲導正。

毛筆書法是東方的產物，在西方人的眼中，它有一定的神祕性，既喜愛又迷惑，委實不太容易理解。然而，德國學者 Billeter（一九三九）卻別具隻眼，他不贊成一般西方英文文獻中，使用「calligraphy」來翻譯中文的「書法」，而主張要用「the Art of writing」（書寫的藝術）來翻譯。他說：「在歐美傳統文化中，calligraphy 是一種自由度小，重複性高、極為形式化的文字書寫，或是一種趨於花式裝飾性的筆法藝術，或附加圖案裝飾的文字，或奇特變形效果的印刷文字設計。」並認為，漢字古典書法「在各文化中，相對地具有高度的『原創性』，符合成為『創意產品』而被探討的第一個要件。」[12] 事實上，他是「看見」了東方毛筆書法中所蘊含的不可取代的獨特美學價值。西方人能有此洞見，這無疑是非常令人振奮的訊息。在當前幾已全盤西化了的社會裡，東方人對屬於自己的毛筆書法，泰半都已不知其底蘊為何了，如今，反而讓細心的西方人為我們來點化，我們在振奮之餘，難道不會感到

11　梁氏在《書法指導》演講稿中，說：「寫字不失為第一等的娛樂。」又說：「如果說能夠表現個性，就是最高美術，那麼各種美術，以寫字為最高。」見《作文教學法‧書法指導》，頁三一六。臺北，臺灣中華書局，一九八○年二月。

12　見李慧芳〈創造力 V.S. 中國書法〉一文所引，刊《朝陽科技大學設計學院設計學報》第二期，二○○一年十二月。

有幾分汗顏嗎？期待國人能回頭共同來正視這一門我們獨有的藝術，並藉由它得到生命的趣味與啟示，進而從中淬取個人安身立命之道。那麼，書法雖然失去實用性的書寫功能，卻依然可以在當代人類文明發展史中，煥發它的獨特光輝。

（《漢字與全球化國際學術研討會論文集》，臺北，臺北市政府文化局，二〇〇五年十二月）

「匠人」、「詩人」與「哲人」
──書藝家的三個境界

論文提要

一個理想的藝術家，必須同時兼具三種角色：匠人、詩人與哲人，尤其是拿毛筆從事創作的書畫藝術家。就書藝家才能之養成而言，匠人的角色所重在「法」，著眼於法度技巧的錘鍊，經由各種名碑法帖的臨習，提取攸關書藝之美的規律。須有由特殊到普遍的歸納能力，在表現技巧的熟練與精準基礎上，追求作品法度上的完美；詩人的角色所重在「趣」，著眼於情感趣味的涵泳，須有敏悟的感受力及高度的想像力。強調由普遍到特殊的演繹以及轉化開新的能力，追求個人的獨特面目；哲人的角色所重在「道」，則指向人格生命本質意義的關注以及社會責任的體認與踐履，依賴的是性靈修養的淨化與純粹，貴能致虛守靜，忘懷得失。關於「匠人」與「詩人」兩個角色，雖然有重「法」與重「趣」的區別，但基本上都屬藝，是有為法。無為法的道業成就，須依致虛守靜的修養工夫方能獲致。有為法的才藝造詣，須依攢簇積累的精進工夫方能擁有；「哲人」的角色，所重在「道」，是無為法。無為法的道業成就，須依致虛守靜的修養工夫方能獲致。世間一切有為法的成就越上，都不免會夾帶一定的驕吝習氣。故書藝家在埋首學問藝能之專業建構的同時，還須兼修一點放空美學的靜定功夫，好讓自家性靈能與才藝同步幅成長，方能獲致真正的圓滿成就。

一、前言

藝家才能之養成而言，匠人的角色所重在「法」，著眼於法度技巧的錘鍊，經由各種名碑法帖的臨習，提取攸關書藝之美的規律。須有由特殊到普遍的歸納能力，在表現技巧的熟練與精準基礎上，追求作品法度上的完美；詩人的角色所重在「趣」，著眼於情感趣味的涵泳，須有敏悟的感受力及高度的想像力。強調由普遍到特殊的演繹以及轉化開新的能力，追求個人的獨特面目；哲人的角色所重在「道」，則指向人格生命本質意義的關注以及社會責任的體認與踐履，依賴的是性靈修養的淨化與純粹，貴能致虛守靜，忘懷得失。關於「匠人」與「詩人」兩個角色，雖然有重「法」與重「趣」的區別，但基本上都屬藝，是有為法。有為法的才藝造詣，須依攢簇積累的精進工夫方能擁有；「哲人」的角色，所重在「道」，是無為法。無為法的道業成就，須依致虛守靜的修養工夫方能獲致。世間一切有為法的成就越上，障縛與迷失也跟著加大，所得不償所失，甚至因而釀成禍胎，總是不免遺憾。故書藝家在埋首學問藝能之專業建構的同時，還須兼修一點放空美學的靜定功夫，好讓自家性靈能與才藝同步幅成長，方能獲致真正的圓滿成就。

筆者早年閱讀美學家朱光潛的論著《談美》一書，讀到「凡是藝術家，都須有一半是詩人，一半是匠人。他要有詩人的妙悟，要有匠人的手腕。」[1]直覺甚為貼切。後來，年歲漸增，聞見稍廣，發現這樣的說法，其實並不周延，還稱不上是理想的藝術家，必須同時兼具三種角色：匠人、詩人與哲人，尤其是拿毛筆從事創作的書畫藝術家。以上三種角色功能各殊，可以偏重，卻不容偏廢。

二、「法」之提取——「匠人」的角色與功能

「匠人」在書藝學習中的角色功能，是書寫技巧方法之錘鍊與深化，也是為了成全「詩人」角色的基礎工夫。書法之以「法」為名，正標示著這門藝術「法門無量」的特質。凡是跟書寫表現技法相關的所有課題，都屬於匠人角色的職能範疇，在在需要學習者花費長時間的修學，方能加以提取把握，這是一個頗為龐大的知識技能系統。再加上書寫工具——毛筆柔軟而富彈性的特殊性能，瞬間一次性完成的要求度很高，是一門實踐性極強的藝術活動。

不論是哪種門類的藝術，都有其專業規範的基本要求，此即所謂匠人的本領。若缺少此種工夫，任你有再深刻的生命體驗，再高妙的思想觀念，再豐饒的情感趣味，也都無從表現。依匠人本領之高下，可以界定一個人對於這門藝術是內行或是外行。甚至同是內行，還可以藉此窺知其道行之深淺。

蘇珊·朗格（Susanne. K. Langer）說：「藝術是人類情感符號的創造。」[2]一個真正的藝術家，必然是情感最豐富的人。不過，世間有豐富情感的人不少，卻未必都能成為藝術家。因為作為藝術家，不但要能把游移標緲的感性情懷，利用特殊的想像力進行「形象」思維；還須具備可將此一抽象的意象，通過某些特定的物質手段加以外化而型塑顯相，使之成為可被人類視覺感知的具體形象。意象，是想表現的；畫幅上的形象，則是所表現的。在書法藝術創作上，這個想表現的，一般就稱作「筆意」；而所表現的，則稱為「筆勢」。當然，一個字或一件作品落實寫成後，相應於這個所表現的「筆勢」，背後也有一個相對明確的「筆意」。這兩種「筆意」的差別，一是預設的，一

1 見《談美》〈不似則失其所以為詩，似則失其所以為我——創造與模仿〉一文，臺北，萬卷樓圖書公司，一九九三年七月。

2 見《情感與形式》，頁二。劉大基等譯。臺北，千華圖書出版公司，一九九一年十月。

是後設的。當這個後設的「筆意」跟預設的「筆意」極端逼近時，要方能方，要圓能圓，乃至要斜要正，無不隨

心。能夠如此，傳統書論便稱之為「意到筆隨」，這就非得精通一定的「筆法」不可。筆意、筆法與筆勢三者兼

備，是書家書寫技能最高境界層的表現。

書法藝術作品本體的構成，大略可以區分為點畫用筆、造形結構、氣勢脈絡與謀篇布局四個部分，這是作為一

個書藝家自始至終所必須面對的基本課題。西方管理學大師彼得杜拉克（Pete F. Drucker）在《成效管理》書中說：

「評量機構成效管理方法，應評量其『真正重要的東西』，亦即絕不可少的本質性條件。」3 相應於此，就書法藝

術的構成上看，甚麼是書法家「真正重要的東西」？甚麼才是「匠人」角色絕不可少的本質要素？換句話說，要檢

驗一個書藝家的專業實力，到底應從哪些要項去加以評量？筆者以為，「澀」、「衡」、「貫」、「和」四個字可

以蓋括之。茲分述如下：

（一）澀──

澀，是點畫用筆上的質感之要求。書法是靠點畫線條說話的藝術，用筆得當與否，是點畫線條生成的憑藉。故

有關筆鋒使轉的運用技巧，是書法藝術中的精髓所在，也是初學者入門的核心課題。澀，是指帶澀勁而富有彈性的

點畫線條。有彈性的東西，才是具有生命力的「活」物。呂坤《呻吟語》說：「有活一，無死萬。」由這些「活」

的點畫線條所組織構築而成的作品，才有可能會是精、氣、神完足合一、生機活絡的感人作品。

書法點畫的澀勁生命力，來自兩種力量的相互作用：一是向下的力，一是向前的力。朱長文《墨池編》有一段

話，記述唐代大書家張旭「嘗見公出擔夫爭路」，因而悟契筆法妙訣的經歷。4 公出，如同今天一般所說的「出公

差」；擔夫，就是挑夫；爭路，指的是趕路。挑夫肩負重擔，故步履遠較平時沉穩，力量向下。又因公務在身，為

了爭取時效，行腳速度須比平常加快，力量向前。這種在沉著中向前推進的運動態勢，正跟書寫時筆鋒與紙面的抵

3　見陳琇玲譯。臺北，天下文化出版公司，二○○一年四月。

4　見朱長文《墨池編》卷之三，〈續書斷上〉，頁四二八─九。原文作「嘗見公出擔夫爭路而入；又聞鼓吹而得筆法之意；後觀倡公孫舞西河劍器而得其神。由是筆迹大進。」臺北，漢華文化事業公司，一九七八年二月。

拒狀態之「澀進」意趣相類，堪稱是張旭觸類旁通的一種妙悟[5]，很能讓人契入澀勁的用筆精髓。

「澀」的對立面是「滑」，吳昌碩曾說：「周篆圓，漢篆方。方易猛，圓易滑。予學獵碣三十餘年，僅能逃出一『滑』字耳。」[6]因此，濡墨揮毫時，筆毫與紙面要能恆常保持在一種相互抵拒的彈性狀態下運動，不能輕易「滑」過，這樣寫出來的點畫線條才有澀勁。若輕易滑過，便容易呈現氣餒的平面感覺，不可能表現出力透紙背的立體效果。這種帶有澀勁的骨法用筆，是毛筆書寫的「生死關」，此關若通不過，無論書齡多長，仍是未曾入門。

(二)衡——

衡，是結構與造形上的要求。「衡」，實際包括「形」的平正與「力」的平衡兩個部分。形，既可見又可感，指的是筆畫的大小粗細與墨量多少的分布，是黑與白的形體錯綜配置所形成的一種空間對稱均衡感；力，雖不可見卻可感知，係指點畫線條之構築運動所造成的一種向外輻射（離）以及向內聚斂（合）的視覺張力之穩定感。

這些「形感」與「力感」，是書寫者在筆鋒的陰陽變換使轉運動中，所產生的一種質量與能量之變化與顯相。

書藝家的職責，就是設法將這些含帶一定能量的筆畫之形狀與色塊，調和到一種相對平衡的狀態。故實際書寫時，常需通觀全局作整體考量，如以捺筆向右作收的字，如「散」、「文」等字，最後一捺的輕重長短，往往取決於已經成形的左半邊態勢之長短輕重而定，必至調適到令其通體平衡而後已。不管是「詳而靜」的篆、隸、楷書，或是「簡而動」[7]的行、草書，都不例外。

孫過庭說：「初學分布，但求平正；既知平正，務追險絕；既能險絕，復歸平正。」[8] 前一「平正」，係就形

5 見吳氏〈題所書集石鼓文七言聯〉。

6 劉熙載說：「書凡兩種，篆、分、正為一種，皆詳而靜者也；行、草為一種，皆簡而動者也。」見《藝概·書概》，刊在《劉熙載文集》，頁一六六。南京，江蘇古籍出版社，二〇〇〇年十二月。

7 此段公案，「公出」二字被後人輾轉傳鈔時誤寫作「公主」，一字之差，遂令後人聞疑稱疑，甚至妄加穿鑿附會，以致難於索解。又，文物出版社《歷代書法論文選》所錄此段文字，新加標點作「嘗見公出，擔夫爭路，而入又聞鼓吹，得筆法之意，後觀倡公孫舞西河劍器而得其神，由是筆迹大進。」似亦未得原作本旨。

8 唐孫過庭《書譜》語。

感上說，是初階的工夫；「險絕」，係就力感上說，是進階的工夫；至於後一「平正」，形感與力感兼備，是究竟的工夫。工夫次第宛然，對於書法學習者說來，頗有仙人指路的妙用。

至於實際書寫時，如何去安排「有」筆畫的「黑」色字跡與「無」筆畫的「白」色空間，達到「乘虛抵隙、重心平衡」的巧妙布局，大抵也須經過「計黑當黑」、「計白當黑」、「知白守黑」[9]三個階段的工夫之修練才行。

老子《道德經》上說：「有之以為利，無之以為用。」初學者由於技法不熟，經驗尚淺，故往往顧此失彼，但知關注文字內部的「有」形結構，唯有高手才能夠兼顧到無筆畫處的「無」形結構。

類似的結構法則，前輩書家留下了不少寶貴結晶，除了散見在諸家零述的吉光片羽外，甚至還有不少針對此一主題的專門著述，如隋代釋智果《心成頌》、傳唐歐陽詢《三十六法》[10]、明李淳《大字結構八十四法》等。這些跟結構造形原理相關的論著，無論是本人真傳抑或偽託之作，所記內容都不外是前人的甘苦體悟所得，倘能以意逆志，則得魚忘筌，相信有心學書者應都能從中獲得啟益。

(三)貫——

貫，是作品前後點畫線條之間無形氣脈上的連貫之要求。書法作品是一個有機的整體，無論獨體字還是合體字，是上下相疊、左右相並、內外相含或其它不規則的結構形式，其前後筆畫務必求其彼此互相連貫，方能具現一氣呵成，機趣靈動的美感。東方書藝賞會重點的筆勢，就是在前筆與後筆之間起、承、轉、合的筆鋒運動下變幻生發出來的。東方人的傳統思維，是氣化的哲學觀，能從氣脈貫通的角度切入來觀照東方的書藝，則對於中華文化精蘊的體認，可以思過半矣。

在書藝創作中，每一個筆畫的書寫，都須具備起筆、行筆與收筆三個過程，一如生命之有出生、存活與終結三個階段。在實際書寫時，前一筆的收筆，宜向次一筆的起筆方向引帶；而後一筆的起筆，也應跟前一筆的收筆筆勢

9　此處的黑，指的是有筆畫處；白，指的是筆畫與筆畫之間的空白處。知白守黑，係借用自老子《道德經》上的成語；計白當黑，則借用清代大書家鄧石如對於節體布白的創作自述用語；至於計黑當黑，則是筆者根據表述需要所擬列之詞。

10　以書中雜有「高宗書法」「東坡書」、「學歐書者」等語，或疑為宋以後學者所偽託。見《佩文齋書畫譜》卷。



互相承接。如此積點畫以成字，積字成行，積行成篇，自然構成一幅迴環相顧，氣勢綿密的佳作。

這個氣脈的貫串問題，不僅是行草書創作時的重點要求，即便是筆筆斷開的規整楷書體，貫氣問題也同樣不容忽視。書寫時，點畫之間還是得眉來眼去，秋波暗送。楷書不是無情物，只是比起行、草書來，不得不將豪放熱情轉換為脈脈含情罷了。孫過庭曾經說過，鍾元常不寫草書，可是他寫的楷書卻有「使轉縱橫」之妙，這是對鍾繇楷法氣脈通暢，機趣活絡動人的一種高度讚頌。[11]因此，想要把楷書寫得好，須先具備蘸一次墨能寫完一整個字的工夫；想要寫好行草書，須具有蘸一次墨可以連寫兩字以上，甚至把好幾個字能串聯成為一個和諧群落的本事。古人有所謂「一筆書」（圖一），一件作品從第一個字的首筆起直到最後一字的末筆為止，通幅一氣貫注，彷彿像是只蘸一次墨所寫成似的，便是貫氣原理的最高境界之表現。

必須是內部圓滿自足的獨立之存在。書寫時，不僅需要個別點畫、部件偏旁或個別字本身的美感，更需要整體感的調適與協暢。故不管是傳統模式的古典作品，或是現代實驗性的前衛作品，不管是篆、隸、草、行、楷等哪種字體的作品，通幅都須能在變化中求其統一，才會有通體和諧的賞心悅目效果。工夫老到的，就在老到中求其和諧；工夫稚嫩的，就在稚嫩中求其和諧；結體平正的，就在平正中求其和諧；造形險絕的，就在險絕中求其和諧。唯有和諧統一的作品，才堪是成功的作品。倘若畫面的各個組成部分，彼此缺乏相互協調的神情，各自為政，即使個別點畫多麼遒勁，結體多麼嚴密，也絕難產生真正動人的美感，絕對稱不上是一件傑出的好作品。

作為書法藝術表現媒材——漢字的抽象屬性，決定著書藝研習入門時「臨古」的必要性。換句話說，書藝創作的表現技法，必須通過對於前人經典碑帖之臨摹學習中去獲取。但同樣是「法」，卻有定法（死法）與不定法（活法）之別。臨摹碑帖若只如套公式一般的亦步亦趨，知其然（形）而不知其所以然（神），所得便是「死法」；若能於帖字形體的把握以外，對於帖中點畫用筆的精神、氣韻以及結體造形的節奏、旋律等特質，也能有深刻的領略體悟，知其然又知其所以然，所得方是「活法」。否則，任你投下的工夫再大，臨習的家數再多，終究難免「書奴」之誚。

三、「趣」之展現——「詩人」的角色與功能

如前所述，有關「匠人」角色的「法」之追求，可分為「定法」與「不定法」。得「定法」者，只能根據預先設定的方程式去依樣畫葫，無法自行構思創作，雖已得「法」，卻只是小「有」，未必得「趣」，嚴格地講，還不夠格稱為「書藝家」。須是具備一強烈的開新意識，在初步探得「澀、衡、貫、和」等「不定法」之後，經過一番磨練，由小有進而成為大有，須至得「趣」，方才跨入「詩人」的門檻。不斷地放捨前人之成法，不斷地嘗試實驗，進而自我立法，把自家獨特的性情透過筆墨傳達出來，才是名副其實的「書藝家」。由「法」的追求轉進「趣」的展現，是「詩人」角色的基本任務。

「形似」與「神似」，是既相對立又相和合的微妙辯證關係，不僅是書家與客體對象之間首先必須面對的課題，同時也是古今來所有藝術學習者無法逃避的共同議題。「揚州八怪」表現最為特出的鄭板橋，對此也有深切體

悟，他在「題畫蘭」的跋語中說：「學一半，撇一半，未嘗全學。非不欲全，實不能全，亦不必全也。」前三

句，說的是他一生藝術實踐的最後結論。「學一半，撇一半」，此中既有傳統的繼承，又有自家的創發。「未嘗全

學」，足見它雖在師法前人，卻只是取其所需，截長補短，純粹是一種「拿來」的心態，役物而不役於物，主體立

場鮮明；後三句，則是他的甘苦談，「非不欲全」，表明他在初學入門時，也曾一度掉落在「形似」上求全的坑坎

裡，不知道虛耗了多少精神，走過多少錯誤的冤枉路。「實不能全」，看似尋常平淡的四個字，實已道盡了不為人

知的無數辛酸。儘管如此，這仍只是在「匠人」的層次裡轉，心裡其實還未能完全參透其中的真消息。必待由法

度的追求轉向趣味的開展，並且在作品中已獨具風神面貌時，才驀然發現，原來傳移摹寫，無論對象是客觀現實的

自然物或第二自然的人為創造物，貴在能遺貌取神，而不是沒頭沒腦的機械複製，「神似」遠重於「形似」，故最

後才有「亦不必全」之契悟。至此，方是「法」的真正了徹，也才算是「匠人」角色層次的結業，並真正轉入「詩

人」的「趣」之探索層次。接著他又以詩的語言，表達了類似的意思：「十分學七要拋三，各有靈苗各自探。」強

調作家心靈參與的重要性，跟上面一段話，可以互相印證。板橋道人這些經由真修實證所迸發出來的靈光法音，親

切有味，飽含著「不與法縛，不求法脫」的無盡妙慧，這正是鄭板橋「千磨萬折還堅勁」的過來人語，足以津梁後

學。至於說臨摹時對於摹寫對象的「形」與「神」之比重，到底是七比三或是五比五，那也不過是板橋道人隨機的

方便說罷了，大可不必太過拘泥。

法國雕塑家羅丹說：「機械翻制的像，不如我的雕塑真實。……我強調最能傳達我要體現的那種心理狀態的各

種線條。」又說：「感情，影響了我的視覺的感情，向我指出的自然，和我塑造的自然一致。」13 這種滲透個人獨

特的理解與感受，才是藝術家真正的見解，跟前述鄭板橋的說法，若合符節。足見人雖有東西古今之殊，藝術門類

儘管不同，而攸關藝術創作的原理實相通契。

我們的字寫不好，是字有病，有病便須求診服藥。每一本碑帖其實就如同一帖帖的草藥，這些藥方只有對於想

要救治自家字病有用。不同的寫手，病況各異；甚至同一寫手，在不同的學習階段，其所出現的病狀也不盡相同。

12　鄭板橋自題所畫蘭語，見《鄭板橋年譜》，頁四。濟南，山東美術出版社。

13　王天兵《西方現代藝術批判》所引，頁一─二。北京，中國人民大學出版社，二〇〇三年九月。

隨其所病，各求驗方，自尋活路，不管是自我診治或求人診治，總以藥到病除為指歸。所謂「久病成良醫」，走在

藝術這一條路上，最後都非「自家有病自家醫」不可。《易經》有言：「君子見幾而作，不俟終日。」必待他人指

摘，然後知其為病，已經是三流作家了。不管走傳統的或現代實驗性的創作模式，所有一切外在境緣，包括周遭師

友、古今碑帖、理論著作，乃至天地萬物，都只能是我們的參考輔助對象，終極目標仍是自家風格特色的不斷充實

與深化。就在這個大目標之下，各隨病症之所需加以取用。但能認清目標，在未臻純化之前，一切敗累都是可以坦

然面對並加以容受的。要緊的是，必須謹遵「知時知量」的服食法則。否則，或恐原來的病狀沒能獲得適切的對

治，反倒又會引生出其他的病痛來，因藥致病的情形也是屢見不鮮的。

　唐賢孫過庭在《書譜》書中，說：「達其情性，形其哀樂。」強調了性情在書藝中的重要。清人劉熙載也說：

「筆性墨情，皆以其人之性情為本。是則理性情者，書之首務也。」[14] 其實，豈止是書藝，其它藝術，乃至世間一

切，無不皆然。詩人性情之真，主要在他始終都忠於個人的生活實踐及藝術創作體驗所得，既不作無病呻吟，更不

屑人云亦云，絕不背叛自己。明人張潮《幽夢影》說：「情必近於癡而始真，才必兼乎趣而始化。」詩人的特質就

是見性情，也唯有表現出獨特個性的作品，才有真趣味、真風格可說。「感時花濺淚，恨別鳥驚心」，「春蠶到死

絲方盡，蠟炬成灰淚始乾」，「儂今葬花人笑癡，他年葬儂知是誰？」無一不是詩人的癡情與真情！白居易「問楊

瓊」詩云：「古人唱歌兼唱情，今人唱歌唯唱聲。」讚歎楊瓊能藉歌聲表達出歌者的真實情感，也呈現了個人獨特

的抒情風格，故能動人心弦。不像其他歌者唱來「唯唱聲」，便是無病呻吟，便是缺乏真性情。

　就書法而論，傑出的作品必須滿足兩個條件：一是必要條件，二是充分條件。前一節所討論有關「匠人」書寫

工夫的「澀、衡、貫、和」，便是做為書藝家的必要條件；而能開創獨特的趣味，令人驚異的新風格，才是傑出書

藝作品的充分條件。所謂「學貴心悟，守舊無功」，一般臨摹之作，雖可滿足「必要條件」，卻無法滿足「充分條

件」，故書法史上的傑作大抵都是自運（非臨摹）作品。當然，已成家的臨古之作，如唐賢歐、虞、褚臨摹蘭亭

敘，清何紹基臨漢碑十種，趙之謙臨張猛龍，吳昌碩臨石鼓，都是藉他人酒杯澆自家塊壘，看似「述而不作」，其

14
見《劉熙載文集·藝概》卷五，〈書概〉，頁一八七。南京，江蘇古籍出版社，二○○○年十二月。

實是「以述為作」，不可一概而論。

四、「道」之圓成——「哲人」之角色與功能

如前所述，關於「匠人」與「詩人」兩個角色，雖然有重「法」與重「趣」的區別，但基本上都屬於形而下的「藝」，是有為法。有為法的才藝工夫，其成就須依致虛積累而有：「哲人」的角色，所重在「道」，屬於形而上的觀念理境，是無為法。無為法的道業成就，須依致虛守靜的修養工夫方能獲致。所謂「富不期侈而侈至，貴不期驕而驕來」，世間一切有為法的增上成就，都難免夾帶一定的驕吝習氣，故成就越大，其自我封限與迷失也跟著加大，甚至因而釀成禍胎，總是不免遺憾。故書藝家在埋首學問藝能之專業建構的同時，還須兼修一點放空美學，好讓性靈與才藝同步幅作最大的發揮，獲致真正的圓滿成就。

假若說「匠人」的工夫，重點在於取得書寫技巧之「法」的話，則「詩人」的創作表現，便是對於現成「定法」的一種否定，便是「非法」。唯有超越特殊的「定法」，方能從中抽繹出普遍的「不定法」，並據以建構自家的「新定法」。而「哲人」的境界，則是窮盡萬法而不滯一法，既不受任何成法束縛，又能不悖離一切法，這便是「非法非非法」，原是《金剛經》上的一句話。這話跟孔子在《論語》中所說的「從心所欲，不逾矩」完全同一機栝，也跟老子《道德經》「故常無，欲以觀其妙；常有，欲以觀其徼」的說法互相通契，都是對於生命進路上一切道法圓滿成就——「聖」的一種境界表述。於此可以看出東方傳統文化中，儒、道、釋三家教主對於宇宙人生究竟真理的證悟，所見略同。

世間百千技藝，一旦熟習精研到了極致頂峰的通達地步，所謂精義入神，都可以進入「聖」的最高境界。如樂壇有「樂聖」（如貝多芬），詩壇有「詩聖」（如杜甫），棋壇有「棋聖」（如吳清源、聶衛平等），武林有「武聖」（如關羽），書壇有「書聖」（如王羲之），連不同的書體都有「草聖」（如張芝、于右任）等等。這都是當時或後人對於技藝達到化境者的讚頌。冠上這個「聖」字，其實在專業層面之外，還多少兼涵有對其人格特質的敬重意味在。一個傑出的藝術家，其技藝造詣固然不能跟他私底下的人格品德畫上等號，但其間必然具有精誠貫注的內在聯繫。

宋儒張載說：「學，必如聖人而後已。知人而不知天，求為賢人而不求為聖人，此秦、漢以來學者之大蔽

也。」15 歷來學人之所以不敢相信自己可以成聖，馴至也終難成聖，問題都出在對於「聖」之義理內涵缺乏實證工夫（與解悟不同），單憑擬議，所謂「但見成功之美，不悟所致之由」（孫過庭語），因而引生諸多誤解，高推「聖」境所致。

周敦頤有言：「聖，誠而已矣。五常之本，百行之原也。」又說：「聖人之道，仁義中正而已矣。守之貴，行之利，廓之配天地。豈不易簡？豈為難知？不守、不行、不廓耳。」16 仁，是覺性明淨，重在覺知力；義，是處理得當，重在實踐力。一旦義精仁熟，自能臻達發而中節，進退不失其正的「聖」境。才藝與德行，古今來兼備為難，唯有當學人敬事學藝而藝通於道時，其「藝」與「德」才有可能在「誠」（仁之用）的統攝下會歸為一。這個「誠」，是主、客二元對立消除後的一種平常情懷。落實到日用應事接物之際，則表現為一切坦然面對的「知病去病」上。孔子說：「智及之，仁不能守之，雖得之，必失之。」一個人智慧不夠，固然難以照察出自家的真正病痛；倘若仁德不足，更難期其能真正的改過遷善。《中庸》說：「其為物不二，則其生物不測。」不二，就是精一無雜，就是「誠」，至誠如神，故一誠天下無難事。人唯有真誠篤實，方能既具英雄才識，又有聖賢心腸，也才能夠真正的利濟時世。至誠無息，學者待人處事的誠意度，決定其德與藝的成就高度。於此信得過又打得透，則「神仙也是凡人作，只怕凡人心不堅」，成聖人人有份。如或不然，無論德業或藝業，終究不免畫地自限。

作為一個書藝家，書寫技能的鍛鍊，需要「匠人」意志的堅忍；風格的塑造，需要「詩人」情感的抒發；而境界的提升，則有待「哲人」胸次的推擴。其間關涉到多少知識系統之吸納、消融與轉化，以及多少繁複技巧的揣摩、實踐與體證。這些都跟學人內在心靈主體之開顯與自我節制能力之涵養密切相關，其實是一個龐大體系的「知言」與「養氣」之陶鍊機制、故書法藝術的修學，本身就是一種生命修行的歷程。

前面述及「放空」的修養工夫，放下則空，空則同。人唯有在放下一切現實面的對立之執念時，才能見其所同。見其所同，則「是法平等，無有高下」，意氣詳靜，當下圓滿自在。故學習放下，其實就是學習擺平自己。老

15 見《宋元學案六・橫渠學案》，頁三。臺北，河洛圖書出版社，一九七五年三月。

16 並見《通書》，載在《宋元學案四・濂溪學案上》，頁九九。臺北，河洛圖書出版社，一九七五年三月。

子說：「勝人者有力，自勝者強。」唯有徹底擺平自己，才是聖哲的強者氣派。放下，是掃卻那些不必要的負面習氣與執著，並不是什麼都不要。負面的壞的東西放捨不了，正面的好的東西就提振不起來，故放下才是真正存在的開始。唯有學會放下，我們才能由向外的順覺之追逐，轉而為內省的逆覺體證之觀照，方能認清實相無相的真理。理明則惑除，惑除則心安，由於無知妄作所造成的人我是非之災障自然變少。所謂「狂心頓歇，歇即菩提」，心氣自能因知止定靜而減少耗散，以減少耗散而漸致平和，對於藝術家的創作表現大有助益。

蘇軾《送參寥師》詩云：「欲令詩語妙，不厭空且靜。靜故了群動，空故納萬境。」這個「空」與「靜」，是作家澄明心靈的實證工夫，而具備澄明的心靈，又是藝術家創作靈感的先決條件。唯有空靜的智鑰，才能夠開啟情識的執鎖。東坡詩中點出的「空且靜」，正扣緊了一切工夫論上的大關紐，雖係從詩論上發議，其中有關心靈修養的義理內涵，實可涵蓋貫通到一切的文學藝術及人間百業的創造性表現上。

靜，是靜心，靜得住是一種定力；空，是放空，放得下是一種慧力。靜定能生空慧，空慧易得靜定，二者原是是互為因果，相輔相成的。故無論是由靜入空，或因空而靜，總歸要空、靜同時契入（空且靜），方稱合道。若靜功多而空慧少，則依然不離無明；若空慧多而靜定的工夫少，則又容易增長邪見。故禪家每以「定慧等持」來示導學人。[17] 靜定，是萬法歸一，用志不分的翕聚工夫，是一個生起次第；空慧，是「一歸何處」，放下後的空靈境界，是一個圓滿次第。世間一切學問工夫，都有生起次第與圓滿次第之分殊[18]，故除非是已到通達一切智，徹萬法源的行者，方能證入「生起」即「圓滿」，「圓滿」即「生起」的真「如」圓成之境。否則，所謂「靜極光通達，寂照含虛空」，都須循序漸進，由靜功以入空慧，一步到位的事。即使是上根利器，空靜之理，念雖可因當下頓悟契入，而空慧之實智仍須由日用之漸修方能證得。《楞嚴經》說：「生因識有，滅從色除。理則頓悟，乘悟併銷。事非頓除，因次第盡。」[19] 這六句偈，其實是對一切器世界（事）與理世界（理）的辯證關係最為

17 見釋慧海《頓悟入道要門論》卷上。

18 如佛家講「戒、定、慧」，儒家講「定、靜、安、慮、得」，道家講「致虛、守靜、歸根復命」，「戒定」、「定靜安慮」與「致虛守靜」，是生起次第；而「慧」、「得」與「歸根復命」，則是圓滿次第。三家所開的言教雖殊，而其所證所見，實大略相同。

19 見《楞嚴經》卷十，頁二一二。臺灣印經處，一九六九年十月。

直截簡切的拈提。倘若對此能有真切的體認，於「道」便有幾分相應，則作為一個書藝家，其如何經由自我轉化，自我實現，以至自我圓成的生命進路，當可以思過半矣。

藝術學習的歷程，與人間百業一樣，都是由「無」（未學之時，技能知識全無）到「有」（含技能、方法、知識），由「有」（日益增累的「有」），由「萬有」（一切存在）到「妙有」（不斷轉化而致神妙）的一個淬煉與蛻變的歷程。在心智的發揮與意志的堅忍以外，還需要有性靈上的沉澱陶鍊工夫，才有可能讓那滿溢著哲理觀念與情感表現的作品，漸次轉「萬有」為「妙有」（神妙之存在），由「聰明」進一步轉化為完全自由又有節制，圓滿自在的「解脫相」，幻變成神奇美妙的生命創化果實之「歡喜相」。

五、結語

以上為了論述方便，權且分作「匠人」、「詩人」和「哲人」三個層次範疇。匠人與詩人偏屬於知識技能方面的藝業，哲人則偏屬於性命義理方面的德業。其實這三個範疇，歸根究柢，總不外是由同一個性體之所發用。抽象地說，它只是一個「道」，是人生大中至正的一條路，在此一人生路上，各自適性而開展其才情，便是道、術相融的理想生命形態。莊子所謂「道術將為天下裂」，後世學者往往把德業與藝業都當成一種知識技能的「術」來運作操弄，迷茫在知識叢林之中，以「一曲」之成就而劃地自限，支離忘返，甚至姝姝自悅於「術」的層次，不知尚有道、術合一的圓滿至善境界之嚮往與追求，這是非常可惜的。

其實，無論匠人、詩人或哲人，畢竟只是一個人，當他還只是處在初步技巧方法的學習階段，我們說他是一個「匠人」；當他已能融通眾法，直抒性情時，我們稱他為「詩人」；最後究竟成就地步所不可不少的核心本質，便是「哲人」。禪家有言：「最初的，就是最後的。」最初起步時不可不確實把握的。故匠人、詩人與哲人三個角色，實際是一而三，三而一，由一身綜攝的。明儒劉蕺山（宗周）講學，力主「下學而上達，自在其中」，他說：「形而上者謂之道，形而下者謂之器，上下原不相離。」譬之適京師，起腳便是長安道，不故學即是學其所達，達即是達其所學。若不學其所達，幾一朝之達，其道無由。

「必到長安，方是長安。」[20] 此說消解了多少高推聖境與畫地自限的封執，堪稱通論。

同一個角色，在不同的階段，也有其不同的講究重點。如就匠人的技法表達角色而言，有匠人層次階段的匠人技法，也有詩人層次階段的匠人技法，更有哲人層次階段的匠人技法；就詩人的情趣抒發角色而言，有匠人層次階段的詩人情趣，也有詩人層次階段的詩人情趣，更有哲人層次階段的詩人情趣；就哲人的理念境界角色而言，有匠人層次階段的哲人境界，也有詩人層次階段的哲人境界，更有哲人層次階段的哲人境界。匠人的角色，以古今人物為師，強調的是認識、理解、模仿與詮釋，著重老實的工夫；詩人的角色，以心為師，強調的是抒情與表現，著重頑皮的凸顯；哲人的角色，以自然為師，強調觸類引伸，著重中道美學的體現。通過匠人工夫，可以讓作品像個書法樣（似書）；富含詩人情趣，可以讓作品有獨特面目（似己）；具足哲人涵養，可以讓作品漸次進入純淨美妙（忘己忘書）的境地。

理學家程子鑽研道學，一向反對弟子學書與作文，反對「遊藝」。他說：「曾見有善書者知道否？」[21] 筆者年輕時，讀到這裡，心中便起疑。其實孔子學書志「道」而游「藝」，並經由游「藝」而通於「道」，則形而上的「道」，實際就寄寓在形而下的「藝」中。「道」與「藝」猶如「理」與「事」，原是一體的兩面，天底下既無「事」之「理」，更無無「理」之「事」，故捨「藝」即無「道」，「道」可見，「道」與「藝」豈容任意割裂？小程子所論，是只見「道」（理）之尊貴，而不見「道」之落實為「藝」（事）的真義。

事實上，與程伊川（頤）同時代的蘇軾就說：「古之論書者，兼論其平生。苟非其人，雖工不貴也。」[22] 同為北宋四大書家的黃庭堅也說：「學書要須胸中有道義，又廣之以聖哲之學，迺可貴。若其靈府無程，正使筆墨不減元常、逸少，祇是俗人書耳。」[23] 試問，不知「道」的人，有可能說出這樣的話來嗎？又如一代草聖于右任先生，

20 見黃宗羲《明儒學案》十二，〈劉蕺山學案〉，頁六三。臺北，河洛圖書出版社，一九七四年十二月。編撰者將此條編列在「明道學案」下，筆者以為大程子明道先生通達豁暢，粹然純儒，必不作如此執泥語。此種辭氣，大似小程子伊川吐囑。或係編者誤屬所致，待考。

21 見黃宗羲撰《宋元學案》五。

22 見《東坡題跋》，臺北，廣文書局，一九七一年十二月。

23 見《山谷題跋》，臺北，廣文書局，一九七一年十二月。

不僅書藝成就同為海峽兩岸愛書人所共崇仰，其日用待人接物，無不抱持「大公」與「至誠」的革命精神，行健不息，堪稱是精誠篤行的關學派儒學後勁，更是古今難得一見在勳業、德業與藝業三皆彪炳的完人。這些德行精純的大書家，豈非「學書而知道」，在書藝與道業兩方面都卓有成就的典型人物嗎？

「典型在宿昔，古道照顏色」，凡我輩有志於從事書藝創作的同好，都應勤自奮勵，並恪遵孔聖「志道、據德、依仁、游藝」的教導，師法像蘇東坡、黃山谷、弘一大師、于右任等兼具「匠人」、「詩人」與「哲人」的前輩書藝家，做一個道藝相發，才德並重的全人，千萬別妄自菲薄，讓程子不幸而言中才好！

（《兩岸書法藝術論壇論文集：問道‧漢字》，二○一一年四月）

貳、書家

弘一大師書藝管窺

論文摘要

本文第一個部分，乃從書法本身所具備的藝術性格、審美特質及社會功能等幾個方面，試著對於弘一大師出家後，何以諸藝盡捨，獨留書法一事，提出一些可能的解釋。

第二個部分，是筆者就現有的弘一大師墨跡資料，根據在款識中有明確紀年，或雖無紀年，卻可由其他相關文獻，考知其確切書寫年代的一些代表性作品，按年編列，對其一生書藝風格之發展演變，可以清楚分作四期，與舊說之二期或三期之含混說法有別。

第三部分，則就弘一大師書藝之整體風格，特別是針對其在作品中所展現的藝術形象之形成，由創作實踐的角度切入，試作解析。

弘一大師說：「應使文藝以人傳，不可人以文藝傳」，一再強調人格修養重於寫字技能之本末關係。此種觀點，對於一向逞才鬥勝，漠視人品的當前藝術界而言，格外具有激濁揚清之作用。

一

弘一大師原名李叔同（一八八○─一九四二），別署甚多，他是中國近代史上難得一見的奇人。他出生在一個官宦世家，五歲失怙，依母及兄長大。國學根柢深厚，擅古詩詞及傳統金石、書、畫。十九歲以同情康、梁之變法主張，曾刻「南海康君是吾師」自用印一方以見志。二十一歲出版「李廬印譜」，並自為序。其後，目睹國事日非，滿腔熱血，無處抒發，也曾寄情聲色，以詩酒自遣。二十六歲丁

母憂，喪事料理妥當後，即東渡日本留學。並與學友創立春柳社演藝部，參與「茶花女」、「黑奴籲天錄」等西洋歌劇之公演。三十二歲歸國後，曾在城東女學及浙江兩級師範學校任教，主授國文、音樂及圖畫。也曾主編太平洋畫報等刊物[1]。直到三十九歲出家以前，對於俗家的各種藝術門類，不僅多所涉獵，並且表現都極為出色，其藝術才華之穎異傑出，在當時也是少有的。剃度後則諸藝盡疏，唯書法一藝不廢[2]。

弘一大師一旦了達無常，離俗出家，其生命重心已然由藝術境界昇進到宗教境界，由生命情彩的「藝」之展露，轉變而為對於心靈慧命的「道」之追求。這種由絢爛而頓歸平淡，「智及」兼能「仁守」的徹底放下，若非具有超絕的慧力是做不來的。他在此一反省觀照之下，對於他曾經付出真生命真感情，嘔心瀝血從事過的各種藝術項目，一概斷然捨棄，固不免令人驚愕，但那也還是勢所必然，理有可解的。因為藝術對於人生的終極價值，原在於藉由藝術的實踐（含欣賞與創作），來幫助人們去認識生命的真實與意義，從而對於生活周遭的一切事物，也都能夠用一種「溫柔敦厚」，咀嚼玩味的心情，去「如實觀照領略」，如此方為「真解脫、真享樂」[3]。這樣說來，弘一大師雖然放棄了各種藝術的創作活動，並沒有放棄藝術的精神。只不過是將原本對藝術美的狹義追求，擴充、提昇為廣義之藝術生活之貫徹而已。如純以世俗的眼光看來，似乎是消極地放下了；若從另一個角度上思考，毋寧說他是更加積極地提起來了。唯在此中，卻單單留下書藝一項不廢，這卻不免令人費解。到底書法藝術具有怎樣獨特的審美魅力，能讓弘一大師如此鍾情？

眾所周知的，書法藝術是在中華文化的土壤上生發、茁壯起來的一朵奇葩，它以一種最單純的表現形式──黑與白之分，蘊含著生命中最真實，最豐富，也最複雜的內在心靈結構之美。當代美學家李澤厚曾說：「書法由接近於繪畫雕刻，變而為可等於音樂和舞蹈。……運筆的輕重、疾澀、虛實、強弱、轉折、頓挫、節奏韻律，淨化了的線條如同音樂旋律一般，它們竟成了中國各類造型藝術和表現藝術的靈魂。」[4] 美學家宗白華也說：「中國書法是

1 以上有關弘一大師生平之基本資料，主要依據林子青：《弘一大師新譜》，臺北，東大圖書公司，一九九三年四月。

2 按：弘一大師出家後，盡捨居俗時的一切藝術成就，所留除書法外，尚有金石篆刻，或刻些自用印，或為朋友刻之。但都只是「結習未忘」（大師自嘲語），偶一為之而已。

3 見夏丏尊〈子愷漫畫序〉，收在《弘一大師永懷錄》，頁八九。臺北，經濟畫刊總社，一九六九年六月。

4 見李著《美的歷程》，頁四三。臺北，蒲公英出版社，一九八四年十一月。

節奏化了的自然，表達著深一層的對生命形象的構思，成為反映生命的藝術。」5學貫中西的大文豪林語堂說：

「書法提供給了中國人民以基本的美學……如果不懂得中國書法及其藝術靈感，就無法談論中國的藝術。」又說：

「在書法上，也許衹有在書法上，我們才能夠看到中國人藝術心靈的極致。」6由這幾位前輩學者對於書藝的精闢

談論，已足可讓人感受到書法藝術在中華傳統文化中的角色與地位為如何了。

當然，弘一大師出家以後，一切以道業為重，他不只想要求得一己心靈生命的徹底解脫，同時也深具宏願，發

菩提心，要普濟群生。在諸藝盡疏的情況下，書法因其以文字為表現媒材的特殊性能，很自然成為他與信眾結緣，

進而接引渡化的極好資糧。他曾在其「李息翁臨古法書」自序中說：「夫耽樂書術，增長放逸，佛所深誡。然研習

之者，能盡其美，以是書寫佛典，流傳於世，令眾生歡喜受持，自利利他，同趣佛道，非無益矣。」7這一段話，

便是很好的註腳。我們且看弘一大師出家後所寫的作品，幾乎是「非佛語不書」。即使有些作品書寫的題材並非佛

教經文或偈頌之類，但其文字內容都是古聖先賢的嘉言懿行，都能有益於世道與人心。使人在觀賞其藝術表現形式

美的同時，多少也能受到作品題材的文字內容之啟發。如他在寫贈朱自清的一付華嚴經偈集聯，上款竟然率直寫

道：「佩弦居士受持讀誦」，其意用已至為顯豁。不過，他這種藉著書藝獨有的文字功能，來提撕人心，陶冶性靈的

志行傾向，早在出家前便已露端倪，只是不若出家後之精誠與純粹而已。8

書法這門藝術，其所展現的形態雖是屬於視覺的，但其內在的時間性格極強，書寫時前後筆畫之間，具有一個

特定的時間序列，瞬間一次完成的要求度很高，基本上不容許重複描摹或塗改。但作為一個書家，要能具備此種謀

定而動、沈穩篤定的的筆墨駕馭能力，非經長期的實踐與錘鍊不為功。再說，書法所使用的這管柔軟的毛筆，要能

5　見宗著《藝境》，〈中國書法藝術的性質〉文，頁三六二。北京，北京大學出版社，一九八七年六月。

6　並見林著《中國人》（又名《吾土吾民》），此處轉引自陳振濂主編之《書法學》，頁七三三—七三四。南京，江蘇教育出版社，一九九二年八月。

7　見《天華書藝叢刊‧弘一大師墨寶》，陳慧劍先生策劃，臺北，天華出版公司，一九七七年十二月。

8　此事除了在其出家前的作品中可見外，根據大師的俗家弟子豐子愷的記述，大師早年任教杭州師範時，宿舍案頭上常置一冊明人劉宗周的《人譜》，書中列舉古來許多賢人之喜言懿行，凡數百條，並在書的封面上親寫了「身體力行」四字，每字旁還特紅圈。事見豐著《豐子愷論藝術》，頁一二○。臺北，丹青圖書公司，一九八七年一月。

隨心所欲地操控它，說難不難，說易也並不那麼容易。書寫時用筆的快慢、頓挫、提按、轉折，結體的疏密、開合、揖讓、向背，稍有閃失，便不能恰到好處，「止於至善」。成功的甜頭難嚐，而失敗的挫折感卻隨時可遇。你若起瞋動氣，不但於事無補，反而會使情況更糟。除非你因此惱羞成怒而棄絕它，逃避它。否則，除了面對現實，依照一定的客觀規律，再試再練，再思考，再調整，再改進以外，實在沒有別的更好辦法。總之，寫毛筆字就是讓你沒脾氣。就在這裡「動心忍性，增益其所不能」，在這裡修行。這就跟宗教家守戒修定的苦行沒有什麼兩樣。因此，練習書法實在是面對自我，向自己的習氣挑戰的絕妙法門。

就書法的創作面看，點畫線條是其藝術表現的唯一語言符號，而點畫線條的力感、運動、節奏、旋律等，則全在筆毫與紙張之磨擦抵拒中，隨著時間之推移而展現。由於毛筆既柔軟又富彈性的特質，書寫時隨著心念意識活動的起伏，筆下會立即產生相應的筆鋒運行軌跡，進行首尾俱全，鉅細靡遺的忠實記錄。西漢楊雄曾稱書法為「心畫」[9]，這確實是一種極殊勝的發現。借用現代醫學的名詞說，書法作品便是別有意味的「心電圖」了。同時，這種由筆端與紙面的抵拒態勢所傳導出來的輕微曼妙之力，其強弱大小的變化，也能透過書者手指的末梢神經去「感覺」，而為心靈主體所清楚把握。能如此寫字，筆者名之為「寫有感覺的字」。事實上，「寫感覺的字」跟「做有感覺的人」同樣重要。也唯有如此，方有體用一如，打成一片之可能。此種「感覺」雖無形象可捕捉，卻是真實的存在。它是一種「雖在父兄，不能以移子弟」，可以感受而難以言傳的存在，完全要靠書寫者個人去體取把握才行。毛筆書寫的此一特性，實與老子《道德經》上「視之不見，聽之不聞，搏之不得」、「惟恍惟惚」、「不可致詰」等有關形而上「道」體之描述相似。也因此在禪道盛行的唐代，書論家們多稱書法為「書道」[10]，這絕非偶然。

此外，在濡墨揮毫之際，心體的起用與顯相，因果之間，既是如此的如影隨形，剎那立見。倘能隨時對照著筆端所幻化出來的點畫形體之搭配組合、揖讓向背等，進行必要的修正與調整，不只在書藝本身的表現能力會日起有



9　揚子《法言》卷五〈問神〉云：「故言，心聲也；書，心畫也。聲、畫形，君子小人見矣。」見上海古籍出版社《二十二子》，頁八一六。

10　「書道」一詞，在中國古代習用已久。唐人論著中屢見之，如「書道玄妙」（虞世南〈筆髓論〉）、「於書道無不通」（張懷瓘〈文字論〉）等，不勝枚舉。日本迄今仍習稱書法為「書道」，應與由遣唐使之傳自唐代有關。



功，獲得進益。同時，對於外在事物，也能不斷提高其透過現象去把握本質的洞察力，而內在的心靈氣質，在此自

能得到進一步的澡雪與昇華。人生無論為學或為道，其是否能夠德日進而業日廣，關鍵在於生命的照察與反省能力

的有無及其強弱。像這種剎那之間便見果報的毛筆書寫活動，不僅很容易讓人感悟到主體生命存在的時間本質即是

永恆，也為人類生命的反思、轉化與圓成，提供了一個絕佳的進展模式。這對於心靈慧的覺照與涵養，實在大有

裨益。故書法在形式上看雖是藝術的，在其實踐活動中，卻也蘊含著濃厚的宗教意味。

以上所論述的這些書藝本身所含具的性格、功能及其審美特質，與弘一大師對於所追求的人生理想境界之開

拓，非但絲毫不相違礙，甚至還是兩相輔成，相得益彰的。

二

藝術創作的學習歷程，脫離不開模仿，書法亦然。在書法學習上的模仿，最基本的便是臨摹碑帖。

弘一大師的青少年時代，正當碑學風氣盛行的清末民初鼎革之際。在書學上，由阮元、包世臣、康有為等學者

所大力倡導的碑學思想，深深影響著弘一大師的學書進路。他起步基本上是「胎息六朝」，走的是雄強樸厚的碑

路。但在碑路之外，對於帖書中那種飄逸靈動的營養素，他也兼收並蓄，用以活絡自家筆下的碑書氣血。因此，寫

的雖是碑體書風，卻絲毫沒有一般碑路書家極難逃免的刻板雕琢習氣。先是融帖入碑，最後幾經轉化、調融，乃至

以帖書為主，冶碑書與帖書之長於一爐，成功開發出超塵拔俗，獨標一幟的書藝境界。

綜觀弘一大師的傳世墨跡，其一生之書藝創作，以正式剃度那一年為界，可分為出家前與出家後兩大階段。而

出家後的一個階段，依創作發展及作品風格分，又有初期、中期與晚期之別。故整體大致可分為四個時期：

(一)老實築基期：三十九歲出家以前為第一期。在這一期內，他除了涉獵各種字體，廣泛臨摹名碑法帖外，也同

時在仿書自運上有了相當的成果。可以說是「以古為師」的階段，其一生書藝創作，大抵築基於此。

這一期的臨古作品，保存得比較完整而又精彩的是「李息翁臨古法書」，這些墨跡都是弘一大師出家以前的習

作。根據筆者初步考察，所臨摹的碑帖，大約有三十五種左右。再加上臺灣南投縣水里蓮因寺大專學生齋戒學會印

行的「弘一大師集‧墨寶篇」中，另外蒐錄到的臨古法書十餘種，其出家以前所臨習之碑帖，有案可稽的就有將近

五十種之多。依照夏丏尊在「李息翁臨古法書」後記中所述，此書原是「選印公世」的，所收錄的又「不及千之一」，其中除了因重出而不錄者外，也不排除會有一些儘管碑品不同，在寧缺勿濫之考量下被割棄的可能[11]。更何況弘一大師一向人格高尚，作品又多精美，卻由弘一大師著述態度的嚴謹，在寧缺勿濫間者恐亦不少。可以肯定地說，其出家前實際所臨寫過的碑帖，絕對不止此數。

在這些可以考見的臨古墨跡中，包括周代金文、秦漢而下，以至南北朝之間的碑刻，也臨過王羲之、黃山谷等帖路書家的字。涉獵範圍是如此的廣泛，臨摹碑帖是如此的博雜，但整體看來，受到魏齊書風的影響最大。其中最為得力、體悟最深的，應是大家熟知的張猛龍碑。此碑骨勢洞達，韻度高古，早在北宋趙明誠《金石錄》中已見著錄。其後，便少有人措意。直到金石學大興以後的咸豐、同治間，才又受到張裕釗、趙之謙等北碑派書家的重視[12]，弘一大師就是在這樣的一個氛圍下，與張猛龍碑結下不解之緣的。

在弘一大師書藝創作的進路上，「猛龍體」是其碑體楷書中成體最早，運用最廣的一種。此體又有兩種，一種結體嚴正，點畫鋒勢凌厲，風格近於碑陽正文；另一種則點畫渾厚蘊藉，用筆漸由方棱化為圓勁，且結體樸茂，密若無際，風格近於剝蝕較甚的碑陰文字。前一種風格在二、三十歲便已出現，如「音樂小雜誌」刊物的題字：後一種風格，則「白陽」（三十四歲作，圖一）、

圖一

11　尤墨君〈追憶弘一法師〉文中，曾引述大師寫給他的信上語說：「鄙意以為，傳布著作，寧少勿濫」。載在林著《弘一大師新譜》，頁一八五。

12　近人沈曾植嘗云：「光緒中葉，學者始重張猛龍，然學如牛毛，成無麟角。」（見沈著《海日樓札叢》卷八）實則，早在咸、同之際的張裕釗與趙之謙的傳世作品中，已見有渠等臨習張猛龍碑之作。

圖二

在出家前後的幾年間才開始大量出現，如三十七歲絕食實驗後所書「靈化」橫幅、三十八歲送給劉質平的小字格言橫幅（圖二）及為吳錫辛所書的五尺大中堂（圖三）等，都是此一特色的代表作。這兩種不同的書風，交叉並進，且呈現著由碑陽文字的勁利風格向碑陰文字的圓渾風格轉化的漸進發展歷程。

相對於唐碑的平正，特別是像歐陽詢的傳世幾塊名碑，張猛龍碑自來都是被視為奇品的。若說歐書的特色是「以正為正」的話，張猛龍碑便是「以奇為正」，而其碑陰文字更是「奇中之奇」了。對於一個對張猛龍碑陽那種較為莊矜規整的字已經學上手的人來說，能夠再臨寫一些像張猛龍碑碑陰這樣率意質樸，逸趣橫生，特別是筆路、結字又都相類的書跡，自能產生一種相當程度的自我解放作用。在漢碑的學習上，也常有類似的情境發生。

就書法史料看來，歷代書家中，學張猛龍碑學得最真懇、最用心，而收穫最多、成就最大的，恐怕非弘一大師莫屬了。「猛龍體」也因此成了弘一大師早期書藝的代表風格，其他從各種碑帖上吸收得來的營養成分，多少也都融入在此一碑體書中而生發著。

圖三

圖四

圖五

（二）突破挺進期：三十九歲至四十八歲，這為第二期，這是弘一大師出家後的初期。在這一段期間，他已強烈自覺到，六朝碑書雖有其長處，也有其限制。尤其是他

已深入掌握到的「猛龍體」楷書，儘管「結構精絕，變化無端」（康有為語），卻仍不免於粗獷，野氣太重，雜染所謂「六朝習氣」。對於事事追求圓滿，講究「文質彬彬」的他，這種質勝於文的小成，是難以令他滿足的。當然，他更不會甘心作一個為人數寶，只替某家傳祧的書家。於是他在原有堅實的碑體書風基礎上，進行了

一場大破壞，大突進，準備大死一番，以期浴火重生。在這一期為時大約十年之間，他不斷在轉換、嘗試，不斷在汲納、融會，不斷地自我否定，自我更新，他面臨的是一生書藝創作生涯中，最艱難困厄的階段。他在這一期所呈現出來的是，由平正而追求險絕，變動性最大，最焦躁不安，書風最不穩定的一個創作形態。相對於後出的創作成果而言，這可以算是產前的陣痛期。

在出家後的頭幾年，他一方面承襲過去以張猛龍碑碑陰為主的碑體楷書（圖四），並去肉存骨，用筆略帶行書意趣，試圖進行轉化。大抵筆畫變細，鋒勢怒張，有類黃庭堅，卻缺乏原有的渾淪靜穆之氣。如辛酉年（四十二歲）寫贈楊白民的「法常首座辭世詞」（圖五）等，可以作為此一

送給夏丏尊的「先德法語」中堂、王戌年（四十三歲）

圖六

轉換時期的代表性風格，其他類似作品仍多。另一方面，他也嘗試從其他碑帖中，另闢靈源，汲古以開新。如庚申年（四十一歲）所書「珍重」橫額（圖六）及為「美育」雜誌的題簽，便很顯然受到〈爨寶子碑〉的影響。在這些作品中，刻意強化了用筆的提按功能，筆畫粗細變化加大了。凡此在在可以看出他多方嘗試，尋求突破的用心。大字如此，小字也同樣受此影響，一改過去碑體楷書的「中實」，尤其是橫畫用筆，此種改變最為明顯。如己未年（四十歲）所書「滿益老人四無量心銘」及庚申年為周子瀇所書「印光法師文鈔題辭並序」（圖七）等作品，行筆較過去率易，點畫布白也變得疏鬆多了。由於是自覺性的有意變革，不論用筆或結體，都不免有些浮躁不安，顯得不怎麼協調。當然，這些夾帶在生命中的葛藤，勢必也會反映在藝術創作裡。我們從弘一大師在此階段作品多呈躁動不協，書風擺盪不定的創作情況，以及跟他生命進展的對照考察中，也確實印證了這一點。一般作品如此，在日常信札上也有同步的反映，曾經被印光大師指為「斷不可用」以寫經的書札體（圖八），正是這個階段的書跡15。若與前一期作品相較，反而似是退墮了。

13　包世臣「答熙載九問」論及汰避爛漫與凋疏之弊，唯在練筆，「筆『中實』則積成字，累成行，綴成篇，而氣皆滿，氣滿則二弊去矣。」載在包著《書法津梁》卷三，頁八〇。臺北，聯貫出版社，一九七三年六月。

14　民國十二年，大師四十四歲，當時所致力工夫，仍以掩關並剌血寫經為主，印光大師則勸其先專志修念佛三昧，然後再事寫經，師因發願剋期掩關，誓證念佛三昧。印光大師勸他「關中用功，當以不二為主。不可以『妄躁』心先求感通，乃是修道第一大障。」（見林著《弘一大師新譜》，頁二〇〇-二〇一）於時弘一大師若無「妄躁」之念，印光大師必不致出此言語，是殆所謂「因病發藥」。

15　印光大師於民國十二年，回覆大師的信中說：「寫經不同寫字屏，取其神趣，不必工整。若寫經，宜如進士寫策，一筆不容苟簡，其體必須依正式體。若座下書札體格，斷不可用。」（文見《弘一大師新譜》所引，頁二〇六）

不過，對於一個真正忠於自我的藝術家來說，為了「中得心源」（唐張璪語），開通一條屬於自己的「源頭活水」，像這樣的嘗試過程是絕不可少的。即使是失敗的，也自有它的存在意義。所謂「不經一番寒徹骨，怎得梅花撲鼻香」（弘一大師曾屢書此語），在弘一大師整個書藝創作生涯中，這可真是一段刻骨銘心的「徹骨寒」處境啊！

正因為他經歷了這麼一段大衝突、大挫折的慘澹歲月，才有機會更加看清自己，更加認識到自己的生命本真，也才有後來的層層蛻化之可能。也唯有真切體認到人生的一切「疢疾」對於「德慧術智」的成全意義的人，方能具足一定的智慧與力量，去沈潛面對此一困境，衝破此一難關，進而通過此一無情的考驗[16]。無疑的，弘一大師是近代中國書法史上極少數通得過此一嚴峻考驗的大書家。

四十四歲到四十八歲的幾年間，流傳的墨跡幾乎都是寫經，一般創作作品甚為少見。從四十五歲的一件手錄自作文以贈玄父居士的手卷（圖九）看來，其用筆似又漸趨沉厚穩重，與稍前的那些略帶浮躁氣的作品又不一樣。

弘一大師自剃度以後，即常寫經。從四十一歲那一年起，更開始大量寫經。一生所寫經文甚多，根據李璧苑女士的研究統計，便有五十五部[17]，其中有一大半都完成於此一期內。大師所手寫經文，都極虔誠，字體工整方正，

16　孟子嘗說：「人之有德慧術智者，恆存乎疢疾。」見《孟子‧盡心上》。

17　見李撰《弘一法師出家前後書法風格之比較》，中國文化大學藝術研究所碩士論文，頁一二一。一九九四年十二月。

點畫也極厚實穩健，書風近於唐人小楷，如「佛三身讚」（圖十）。至四十五歲所寫的「佛說大乘戒經」及寫贈玄父居士的「受八戒文」（圖十一），很明顯是取法鍾（繇）、王（義之）小楷書的筆意，結體由原先的長方或方正，變

圖十一

書寫以付玄父居士倡緣弘
十三年歲陽開逢迎利底迎
三歸八戒之義初心者或有
三歸者歸依三寶三寶者佛
心歸三寶正覺應示三寶境

圖九

亟彌陀之夕神志倍徹遺囑修葺大殿
亥七月廿六日也師住世時博覽內外古籍松
常示釋善既而龕殮乃舉寶訓供置靈
再作流涕承仁等是歲十一月十三日嚴霜之
朝陽之顏景悼邑人之祖化顱後春徒略
住持之道實訓其資既末運大法陵
師德季葉之賢導心獨得唯宗是編輯

圖十二

饒益心．欲令眾生悉得解脫．以一切善根
迴向以廣大心迴向．如三世菩薩所修迴
向．如大迴向經所說迴向．願諸眾生普得
清淨究竟成就．一切種智．

圖十

我今歸命勝菩提
最上清淨佛法眾
我發廣大菩提心
自他利益皆成就

為稍帶扁方。點畫與點畫之間的接筆，由實轉虛，骨勢也由一向的剛健變為虛朗，另成一種新面目。

四十七歲為蔡冠洛所寫的「華嚴經十迴向品・初迴向章」（圖十二），弘一大師自評云：「含宏敦厚，饒有道

氣，比之黃庭。」並自許為「應是此生最精工之作」，太虛大師也推為「近數十年來僧人寫經之冠」[18]。此件作品

被收入《弘一大師集・墨寶篇》，其書法特色，是在虛朗結體與筆意自在的基礎上，點畫稍加沈厚涵渾，意象正與

王羲之的「黃庭經」有近似處。細觀此作，覺得當時他們的評論都很適切，並無過分。不過，有不少學者據此而認

定此件作品便是大師一生中寫經作品「最精工之作」。筆者認為未必如此。之所以這麼說，並非故意要和弘一大師

唱反調。事實正好相反，筆者是想更加體貼弘一大師的說法立場，而提出另一個角度的觀點供大家討論。

根據蔡冠洛所引述大師的信上說：「邇來目力大衰，近書『華嚴集聯』，體兼行楷，未能工整。昔為仁者所書

『華嚴・初迴向章』，應是此生最精工之作，其後無能為矣。」[19]可見他在五十二歲手書「華嚴集聯」時，也未嘗

沒有想要好好寫它，甚至下意識裡，或許還自期能夠寫得好過於一向自認為寫得「最精工」的「華嚴・初迴向章」

呢！等到寫成之後，發現還是原先的好。他的「應是此生最精工之作」這句話，正是在這樣的情境下說出來的，其

中「應是」二字便語帶玄機。

大師一生體弱多病，時有無常之感，但他也很達觀，曾經幾次自立遺囑，隨時準備要坦然面對死亡。就在「華

嚴集聯」寫畢之前，他才剛立妥一份遺囑[20]，哪裡知道自己竟還能有十一年的日子可活呢？而在往後的十一年

間，他也陸續寫了不少經，並且態度益加虔誠，書風更加成熟，藝境也更加高華。時空變幻，人物非舊，大師在最

後臨終之前，倘有好事者以此一問題相詢，他是否會維持原先的說法，筆者深表懷疑。此處筆者只是提出問題，不

擬作出任何論斷。內心只有一個期望，期望後人對於弘一大師的「應是此生最精工之作」這句話，能有更加如實而

相應的理解，如此而已。

（三）轉化脫胎期：四十九歲至五十四歲為第三期，這是大師出家後的中期。在這一期裡，弘一大師在前兩期的縈

18 見蔡冠洛撰〈廓爾亡言的弘一大師〉，文載《弘一大師新譜》，頁二四三。

19 同註18。

20 見《弘一大師新譜》，頁二八三。另弘一大師立遺囑事多見，四十三、四十五歲亦嘗有之，分別見於《新譜》頁一九三及二二○。

圖十四

圖十三

莊敬

白馬湖放生記

白馬湖在越東驛亭鄉皆名

後浦放生之事前年間也已

圖十五

昭廓心境

剖裂玄微

實基礎上，不斷地在融合和轉化，也開發並完成了不少形象鮮明，風格獨特的作品，可以說是他個人書風的塑造期。

此期大致仍可分為碑體楷書與帖體楷書加以析論。帖體楷書又分兩路發展，一種是承接前一期那種結體方扁，略帶鍾王筆意的風格繼續發展。由於在原有深厚碑書的基礎上融入了晉人意韻，書風變得虛朗圓渾，結體方正，行筆且多映帶。撇捺雖時含隸筆，鋒勢卻由開張轉為斂藏，點畫也更加遒厚，呈現一種以帖書的虛朗靈動為主之碑帖合流趨勢。小字如五十歲所書之「白馬湖放生記」（圖十三）及「李息翁臨古法書自序」等；大字如四十九歲所書之「莊敬」（圖十四）、「老實念佛」及五十歲所書「剖裂玄微，昭廓心境」四言聯（圖十五）等都是。另一種是結

體修長，筆畫柔細的小楷書──亦即四十九歲為豐子愷所繪「護生畫集」題字所用的一體[21]（圖十六）。在最後一期大師晚年所開發成熟的那種酥綿潔淨，細緻剔透的「綿酥體」（此為筆者試擬名稱），實已濫觴於此。

大約在庚午（五十一歲）、辛未兩年之間，原先只有在寫經小楷書中才出現的筆畫中實之碑體楷書，開始在字幅較大的條幅或楹聯中大量使用。在剛健篤厚的點畫之間，時有映帶筆意，氣脈靈動，體兼行楷。雖與早年之「猛龍體」同具陽剛特質，唯此際已由雄強頓宕變為敦厚柔和，中間也經歷了一場曲折的冶鑄過程。如為晉江月臺佛學社所寫的「以戒為師」（五十一歲作）、「示現生老病死苦，捨離貪欲瞋恚痴」七言聯（五十二歲作，圖十七）等作品，鋒穎刊盡，圓勁英偉，莊嚴大方，已然脫胎換骨，純粹是自家本色。不過弘一大師很快的又放棄了此種碑體楷書的書風表現，代之而起的是前述本期兩種帖書之綜合體，其字形修長，筆畫變得豐實飽滿，頗饒篆書用筆的意味。此體在辛未年已有兆端，壬申（五十三歲）則大量出現。有此並與本期的碑書相融會，益發顯得氣象萬千，如壬申五月在等慈院所寫的「光明照耀靡不及，智慧增長無有邊」一聯（圖十八），「明」字、「無」字，都作草體，而整個畫面氣氛仍極和諧，可謂楷法、草情、篆意、隸勢

21
大師曾在一封致劉質平居士的信中，談及他以「殘燼之年，又多疾病，甚願為諸同學多寫字蹟，留為記念」。信尾並註云：「惟應寫魏碑體或帖體（護生畫集字體），可以於紙上（隨各人意）一一標明。」括弧內文字均為大師自註，明白指出「護生畫集字體」為「帖體」楷書。原函影本見《弘一大師書法集》，編號一○二，上海，上海書畫出版社，一九九三年十二月。

圖十六

圖十七

示現生老病死患
捨離貪欲瞋恚癡

吾評華嚴經偈頌集句
庚午大叻埠守言人

圖十八

光明照耀靡不及
智慧增長靡有邊

大方廣佛華嚴行也主妙嚴二十地品偈
壬申五月華嚴宝院沙門亡言集書

具備。其它如有名的「華嚴集聯三百」及「佛說阿彌陀經」十六大堂屏（圖十九），也是這一階段極具代表性的筆跡。

(四)圓融渾成期：五十五歲至六十三歲圓寂為第四期，這是弘一大師出家後的晚期，也是他一生書藝總歸結的一期。在此中，漸有以帖書取代碑書書體之趨勢。那在前一期的庚午、辛未年間才發展成熟，篤實雍容，莊嚴大方，且面目殊異，極具特色的碑體楷書，在這最後的十年間卻極罕見，就像曇花一現般地消失了。惟其書品中所含蘊的溫雅沈厚氣息，則漸漸被融入到帖體楷書中。同時，各式各樣的帖體楷書，也都慢慢地向著「綿酥體」靠攏，漸有統合之勢。故與其說是這些碑書與帖書消失了，倒不如說它們轉化、生發，乃至成全了「綿酥體」，還更符合實際。這種主要以「綿酥體」為基調而持續發展的明顯轉換，甲戌年（五十五歲）所書自撰的「願盡未來·誓捨身命」十六字長聯及替大開元萬壽禪寺所書的「佛日增輝，法輪常轉」四言聯（圖二十）中，已有很好的藝術效果展現。其真正返虛入渾，完全鬆脫，達到爐火純青，圓融成熟，則在五十七、八歲間。如丁丑年（五十八歲）為勝進居士所書的「二三老人」四字，及同年為煙水菴主所書的「素壁·瓦瓶」七言聯（圖二十一），那種酥酥綿綿的，看來似乎全不用力，而字裡行間卻又煥發著一種高華的生命力，點畫精純，細韌剔透，教人看了真是清涼舒暢，心生歡喜。

弘一大師一生所寫的墨跡，歸納起來，大致可以分為小字寫經、一般創作和日常信札三大類。小字寫經以宗教修行為主，用筆與結體都極收斂，極工整；一般創作，宗教修行與藝術表現並重，於斂藏中亦重神趣；至於日常信札，多以實用為主，則一任自然，率意之中見真純。並且有不少書體風格，又都往往先在小字寫經上修習有得後，再拿到一般創作中作進一步的展現與發揮。當然，在一般創作中發展脫化的成果，也自然會回過頭來反饋於小字寫經作品上。至於日

圖十九

佛說阿彌陀經

姚秦三藏鳩摩羅什譯

如是我聞一時佛在舍衛國祇樹給孤獨園與大比
丘僧千二百五十人俱皆是大阿羅漢眾所知識長
老舍利弗摩訶目犍連摩訶迦葉摩訶迦旃延摩訶
俱絺羅離婆多周利槃陀伽難陀阿難陀羅睺羅憍
梵波提賓頭盧頗羅墮迦留陀夷摩訶劫賓那薄拘

圖二十

法輪常轉　佛日增輝

圖二十一

瓦瓶香浸一枝梅　素壁淡描三世佛

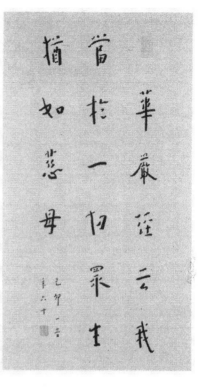

圖二十二

常信札，儘管多的是信筆揮灑，但對於前兩類作品風格也時有反映。

從整體看來，大師的書藝造詣，當以晚年「思慮通審，志氣和平」後，所蛻化成熟的那種字形修長，用筆輕靈，徹底擺落技法上的一切分別計度，遒麗簡淨，自在安詳的「綿酥體」（圖二十二）成就最大，藝境也最高。此種書體乃是大師畢生出入古法，絕空倚傍，脫胎轉化，所錘鍊出來的最具代表性書體。若逕稱之為「弘一體」，亦無不可。即使是他在圓寂前三天寫付侍者妙蓮法師的「悲欣交集」絕筆書（圖二十三），其結體造型

仍不離此一書體特色，只是在用筆上真正「不計工拙」地率意寫出而已。一向以才華高邁，意氣風發，讓人嘆賞的弘一大師，出家後儘管是那樣的嚴持戒律，極度節制，極度韜晦，然而，最後在「悲欣交集」的情況下，還是不自覺地洩露了他那終難掩藏的英氣與深情。

三

在書藝表現上，用筆與結構一向被視為兩大構成重點。用筆重在點畫線條的表現力之磨鍊，結構則是點畫線條的排列與組合。用筆是時間性的，而結構則是空間性的。同時，書法的空間結構組合，是在時間的延續中鋪展顯現出來的。換句話說，結構其實始終就是保持在筆鋒的

圖二十三

運行狀態下完成的。乃至積字成行，積行成篇，均不離於當下之「用筆」。大師一向不談「用筆」，卻特別強調「章法」。他曾在一次「談寫字的方法」之講演中，以中堂為例，認為評斷一幅作品的優勢，有四大要素須加注意：章法、字、墨色和印章。其各個要素所佔分數比例為：「章法，五十分；字，三十五分；墨色，五分；印章，十分。」並特別強調，其差異及分配法，要依照上面所分配的才合理。這的確不失是一種很周全的書藝評鑒法。我們所根據的文字資料是高文顯所記錄的，高氏於文稿後記云「一九三七年三月二十八日講於佛教養正院」，為大師五十八歲在福建南普陀寺所講。惟據當時也在現場聽講的林子青為紀念弘一大師逝世二十周年所撰「漫談弘一法師的書法」一文中所述，內容卻大同小異，所記時間為「一九三六年初夏」。且有關「章法」的說法也有不同──「字的好壞，章法占七分，書法三分」。地點又同是在廈門南普陀寺。姑不論是彼此記憶有出入，抑或兩人所記並非同一次的演講內容，其強調「章法」重於「書法」之論點，則是一致的22。

雖然如此，大師並非不重視「用筆」，相反的，他對於書法中的用筆精義，是有深刻理解的。其所以不談，或許他認為，「用筆」是要靠個人在實踐中去感受體悟，很難說得明白。而「章法」則形象鮮明，是「當於目而有據」的，比較容易學教，也容易學吧！

事實上，所謂「章法」，便是對於整幅作品而言的大「結構」，小的「結構」則指每個字的結體造型。不管是累積各種點畫組合而成的單個字之小「結構」，還是累積多數字的安排布置之通篇大「結構」，其基本原則，都不外是追求個體與個體之間的整體格局布置之停當、統一與和諧，也就是所謂「全面調和」。大師的書藝創作，在這一方面的努力與成就，是相當突出的。

一般而言，理性趨向強的書家，多半顯得保守、拘謹、老實、節制，弄得不好便是刻板、呆滯。在創作上比較偏重章法結構，其經常選用以表現的書體，往往是「詳而靜」的篆、隸或楷書；而感性趨向強的書家，多半顯得奔放、浪漫、頑皮、縱肆，搞得不好便是矯偽、輕薄。在創作上則多側重筆墨趣味之變化，常用書體是「簡而動」的

22　高氏記錄之「談寫字的方法」，載在《弘一大師書法集・弘一法師論書法篆刻》內。林氏文章刊在華夏出版社印行《弘一大師遺墨》，頁二〇七之附錄。另，據劉質平所述，又有六分比四分之異，文見同書頁二一一。

行、草書，尤其是狂草[23]。從這個觀點看，大師顯然是屬於理性較強的書家。他的創作方向，基本上是以楷書為主，篆書次之。即使偶爾寫些草書，也是選取用筆近於楷法的章草。在其作品中，不論在點畫用筆、結構造型或謀篇布局上，都處處呈現出一種極自制，極理智，極嚴謹的藝術特點。這自然是跟他的才性特質與律學修持密切相關的。因此，大師書法造詣之殊勝，與其說是形式上的，毋寧說是內涵上的。

觀賞大師的字，的確是一種很奇特的審美體驗。其書神斂鋒藏，絲毫不苟，給人以渾金璞玉般，絕無煙火氣的感覺。並且很容易被作品中的詳靜而神秘力量所攝，讓人看了鄙吝都消，矜躁俱平。大師生前的朋友陳祥耀自述說，他常在情緒昏擾散漫，需要恢復安適時，倚藉著臨寫老人的字而達到收束「放心」的功效[24]。大師這種內涵豐富、風格奇特的藝術形象，在其形成過程中，他那安置妥帖，周旋中禮的結體與章法特色，固然扮演著重要角色，而實際書寫時，其行筆落墨的速度極為緩慢，也是一個不容忽視的關鍵因素。

大師的俗家弟子劉質平，在一篇題為「弘一大師遺墨保存及其生活回憶」的文章中，曾詳細記述他陪侍弘公書寫「佛說阿彌陀經」十六屏堂的經過。他說：「寫時閉門，除余外，不許人在旁，恐亂神也。……余執筆，口報字，師則聚精會神，落筆遲遲，一點一畫，均以全力赴之。五尺整幅，須二小時左右方成。」這一件長一五〇公分，寬五二公分，足足「用十六個半天寫成」[25]的大作品，在近年海峽兩岸出版的幾種紀念專輯中都有刊載，每屏各寫六行，每行二十個字。據此我們可以大致推知，原作每字字格約在七公分見方，寫這樣大小的字，一屏（一二〇字）要花兩個小時，平均每個字得寫上大約一分鐘。這哪是寫字，簡直是藉著寫字在念佛，在修禪。怪不得他要清場，以免旁人「亂神」了。這跟一般書家動不動就要現場揮毫，顯然不可同日而語。這種「落筆遲遲」的寫經法，其行筆速度之緩慢，真是令人匪夷所思。降伏克制自己到如此境地，若非「心如靜水，意似抽絲」（陳慧劍語），具有甚深禪定工夫的人，是絕對做不來的。

23　清人劉熙載《藝概·書概》云：「書凡兩種：篆、分、正為一種，皆詳而靜者也；行、草為一種，皆簡而動者也。」（見臺北廣文書局印行《藝概》卷五，頁六，一九六九年四月）

24　見陳撰《紀念晚晴老人》一文，收在《弘一大師永懷錄》，頁一八一。臺北：經濟畫刊總社發行，一九六九年三月。

25　以上並見北京新華書店發行《中國書法》，一九八六年第四期，頁七—八。

唐朝孫過庭〈書譜〉論及用筆速度時，說：「能速不速，所謂淹留；因遲就遲，詎名賞會？」[26]，如以開車為

喻，便是有本事開快車的人，卻把車子開得很慢。事實上，開快車不難，難在開得極慢而能不出事；開慢車也不難，

難在開得極慢而能不熄火。大師對此是深有解悟的，他並非不能寫得快，其日常實用性書札，泰半寫得極為率意而快

速。但他一旦進行審美性的創作，便又莊敬以之，用一種嚴謹的態度來面對，自然會寫得緩慢些。至於寫經時，純

以宗教修持為著眼點，行筆就又加倍緩慢了。因此，大師的運筆遲緩，固然跟那「世俗筆苦驕，眾中強蒐騀」[27]，

「未悟淹留，偏追勁疾」的一般書家異趣；也與那「任筆為體，聚墨成形」[28]，運筆無方，因猶疑而遲緩，由遲緩

而致點畫神情痴滯的生手迥別；更與那「寫字時甚敬，非是要字好，即此是學」[29]，純以書法作為修養心性的手

段，毫無藝術審美素養的道學家作略殊軌。這正是大師特立獨行，邁越群倫的成功之處。

弘一大師的運筆緩慢，自然也跟他的書寫工具——毛筆不無關係。歷來以二王為中心的那種飄灑流暢，遒勁秀

美的帖書風味，不用剛毫（如狼毫、兔毫）或兼毫筆便不容易表現。至於清朝乾、嘉以後才興起，以臨習秦、漢、六

朝碑版為主的碑路書風，那種雄健樸厚，古拙奇逸的筆趣，也唯有使用羊毫方能表現。大師的率意性尺牘墨跡，毛

筆大抵是隨緣取用，雖仍多為羊毫，但也不排除或有使用兼毫，甚至狼毫類毛筆之可能。至於莊重一類，如寫經或

一般創作，則幾乎一概都使用羊毫書寫。羊毫筆的內勁遠不及狼毫筆之剛強，書寫時為求線質的渾厚勁澀，行筆速

度自然要放慢些。但使用羊毫應只是大師這種靜逸古穆書風形成的必要條件之一，而非其充分條件。如謂不然，古

今來同樣用羊毫筆寫字的人何其多，又何以卻唯有弘一大師能開發出此種形象奇崛的「弘一體」呢！

近代美學家朱光潛在論「詩的隱與顯」時，曾說：「詩的最大目的在抒情，不在逞才」。又說：「情勝於才

的，仍不失其為詩人之詩；才勝於情的，往往流於雄辯。」[30]雖是論詩，移以論書也頗覺適切。事實上，大師才氣

高邁，卻能如此的謙卑斂藏，生命表現得如此渾淪含茹，特別是晚年展現在創作上的「溫如玉」之書藝境界，真堪

26 見馬國權《書譜譯注》，頁七二。香港，勁華文化服務社。

27 蘇東坡「次韻子由論書」句，見學海出版社印行《蘇軾詩集》，頁二一〇。

28 以上兩則，並同註26。頁七二及頁二〇。

29 宋儒程顥語，見正中書局印行《重編宋元學案》（一），頁一四四。

30 見朱著《談美》，頁二六—二七。臺北，彩虹出版社，一九八六年二月。

圖二十四

為古今書家中「才」、「情」兼茂，而表現卻又「情勝於才」的典型人物。如單就才情展現，特別是用筆的沈潛篤

實程度上說，歷代知名的僧人如智永、懷素、八大或日本江戶時代的良寬（圖二十四），乃至於一些以道藝相發見稱

的居俗大書家，如蘇東坡、黃山谷、黃道周等人的作品，若拿來與大師的作品並列比觀，便又都顯得他們的作品不

免有幾分「逞才」，有幾分「雄辯」的意味了，其餘更不消說。於此可見，大師書藝作品攝受能量之強大與豐富

了。若以拳術為喻。其他書家所詣雖互有高下，打的多半是外家拳；而大師打的則是太極內家拳（黃山谷書亦有幾分

太極拳成分）。甚至同是太極高手的碑學書家于右任，其作品與弘一大師書中所蘊蓄的能量與粘勁比較起來，似又顯

得弘一大師的內家工夫要略勝一籌。

四

本論文計分為三個部分，分別以不同的角度，對弘一大師的書藝進行嘗試性探討。第一個部分，從書法本身所

具備的藝術性格、審美特質及社會功能等幾個方面，試著對於大師出家後，何以諸藝盡捨，獨留書法一事，提出一

些可能的解釋。

第二個部分，就現有的大師墨跡資料，根據在款識中有明確紀年，或雖無紀年，卻可由其他相關文獻，考知其

確切書寫年代的一些代表性作品，按年編列，對其一生書藝風格之發展演變試加分期，並進行粗略析論的初步研究成果。

第三部分，就弘一大師書藝之整體風格，特別是針對其在作品中所展現的藝術形象之形成，由創作實踐的角度切入，試作解析。文中所論，基本上是以楷書為主軸而展開的。實則，弘一大師的書藝涉獵範圍，幾乎涵蓋了篆、隸、楷、行、草各體書。但留傳墨跡中，隸書作品絕少，篆書及草書次之，仍以楷書為大宗，成就也最高。至其寫經及尺牘，每一部分均可作為專題探討，文中只作必要之旁涉，以篇幅所限，不合多作枝蔓。

通過對於大師書藝之探索，我們發現，他的一生，很明顯的呈現著一種藝術創作與人格生命兼融並進的現象。他常說：「應使文藝以人傳，不可人以文藝傳」[31]，一再強調人格修養重於寫字技能的本末關係。在大師身上，其藝術才華與道德修養，不僅沒有互相矛盾或互相衝突，相反的，卻是相輔相成，裏外如一的。尤其到了晚年，其「藝」與「道」，無疑已達到了高度的調和與巧妙的統一。其人格特質似含有一種極強烈的自覺意識及自我轉化的特異能量，表現在書藝創作上的，便是「知非便捨」，不斷在脫胎轉換，剛健篤實，日有新境。所謂「君子豹變」（易經革卦），大師實足以當之。面對他在「天心月圓，華枝春滿」的圓成人生理境下所展現的書藝，以筆者的鈍根淺識，欲加分別卜度，又何異是以管窺天，以蠡測海。其疏漏欠當，謬誤不足之處，肯定不少。衷心期待學者方家不吝指正。

（「弘一大師德學研討會」論文，收在陳慧劍主編《弘一大師有關人物論文集》附篇。臺北，弘一大師紀念學會印行，一九九八年十二月）

31
見弘一大師致馬冬涵書，文載《弘一大師書法集》、《弘一大師論書法篆刻》內。參註21。

臺灣書壇浪漫抒情的先驅

——談陳丁奇的書藝創作

筆者與書壇前輩嘉義陳丁奇（一九一一—一九九三）先生的接觸不多，只偶爾在某些書法講習會及展覽會上匆匆見過幾次面，也簡單交談過幾次話。他那瘦削的身材，看來仙風道骨的，談話時語氣平和，矍鑠的兩眼，始終全神地注視著你。這不僅展示了他剛毅的定力，也是他真誠至性的流露。此外，我的同道好友中，有不少是玄風館的門人，故對於天鶴先生其人其藝，也多少有所與聞。

對於天鶴先生的作品，以前能看到的多半只是全國性聯展會上的一件兩件。但覺點畫跳盪，滿紙煙雲，淋漓痛快，仿佛可以想見他濡墨揮毫時激越亢奮的陶醉神態。由於個人早年對於沈勁用筆的過度講究與偏執，以為筆力強弱之表現，乃造型之生命基礎。用筆是本，本立則道生。點畫用筆是「生死關」，是書藝表現的第一生；而結體造型則是「風格關」，是書藝表現的第二生。總覺得天鶴先生作品中點畫線質似乎不夠凝鍊，有些作品甚至還有癱軟虛脫現象，實在缺乏勁澀的生命力，這自然是就其不足處求全責備的一個觀點。由於年輕氣盛，對於天鶴先生的書藝，不免心生忽易而未加進一步之關注。直到五年前，他應邀在臺北市立美術館舉行個展時，對於天鶴先生的作品才有比較全面的了解。仔細看完他的所有展品，雖說對其作品中某些點畫線質的觀感依然存在，但從他每一件墨光閃爍，筆畫飛動的作品畫面所映現出來的藝術表現效果，著實讓我感動不已，而嘗試著從另一個角度對其作品進行思考。

最近，藝文界為紀念天鶴先生三周年忌辰，擬假嘉義市立文化中心舉辦「陳丁奇書法遺作展」，並將梓行專集，囑我在書前說幾句話。為此，曾幾番詳細拜讀了天鶴先生的作品集、年譜及其部份論述文字，進一步瞭解了他的為人及其對藝事近乎狂熱的求索，乃益發肅然起敬，也深悔曩昔的孟浪。

天鶴先生生長在雙親都雅好書藝的書香世家，故其學書因緣，遠較常人殊勝。就學臺南師範期間，其出眾的書藝才華被校方賞識，為了日後界予承擔書法社長重任，而對他進行一系列有計劃之栽培訓練。除邀聘嘉義地區名書家前清舉人羅秀惠、秀才陳堯皆兩先生聯合施加訓練外，還特別介紹以辻本史邑（當代日本名家今井凌雪先生之師）為首的十位日本當代書道教育家教授團，為他進行函授指導。訓練內容除碑帖臨仿的實技外，尚包括書法史、書法理論等之研究，並皆經檢試通過。日本社會一向都很重視師法傳承的「家元制度」，古德有言：「一師指授，易成窠窟」。像這種嚴格而全面的書道訓練要求，雖然多只是書面函授，但即使在當時日本本土的學子，恐怕也難有這樣轉益多師的機緣吧！

值得注意的是，當時日本書道界所宗尚的，正是清末由駐日使官楊守敬所傳揚過去，自乾、嘉以來，以包世臣、康有為為代表所高唱對傳統帖學末流反動的碑學書風。因此，天鶴先生輾轉從日本書道指導團所接受的書法教育理念，大抵也離不開清朝末年以新興碑學為研究中心所形成的新古典創作思潮背景。但今天我們看到天鶴先生六七十歲以後的較晚期作品（五六十歲以前的作品殊為少見），明顯具有強烈的浪漫表現色彩，則又分明是受到明末清初以張瑞圖、黃道周、倪元璐、傅山、王鐸等為主的個性派表現書風影響所致。這正說明一件事實，即天鶴先生的學書歷程，雖在青年時代由完整的日本書法教育系統「領進門」，但在往後漫長的學藝歲月中，他似乎始終扣緊了中國書藝道統中抒情與表現的兩個基元，不斷反省思索著如何方能走出一條屬於自己的路來。

當然，藝術創作來源於生活實踐，一個藝術家在存活期間的一切見聞覺知，必然會隨其藝術覺受能力之強弱，而對其思想理念產生一定程度的影響。戰後日本書壇由於大量接受西方抽象主義繪畫思潮，所引生開展出來的現代書

避暑（稻稾筆書）
此件係用稻稾筆，以淡墨在熟紙上寫成，心融筆暢，妙手偶得，堪稱極精品，可惜此類作品並不多見。

題介壽硯

天鶴先生楷法深得日人松本芳翠法乳，而氣息靈動，亦別出機杼。可以說是藉他人酒杯，澆自家塊壘，與常流之亦步亦趨者迥然異趣。

藝，對於藝術感悟力極強，一生以藝術書法（相對於實用書法而言）為修習指標的他，自然也會從中獲得一定的感應與啟示。可以想見的，他後半生不斷在探索、融攝、轉化與創發的整個「修行」歷程，必然都是在一種強烈的內在主體自覺驅迫下所進行的自我試煉。藝術是作家人格生命的表現形式，也唯有恢復並強化這種傳統內在主體的自由創造精神，才有可能再現藝術的本源，具備真正現代化的生命內涵，進而可望與現代藝術接軌。所謂「丈夫自有沖天志，不向如來行處行」，天鶴先生的這種剛毅不息，忠於感覺的藝術實踐精神，正是他後學晚輩由衷敬仰的地方。

天鶴先生的書作雖然各體兼備，但篆書非其所長，所作極少，僅偶一為之而已，可以不論。隸書次之，楷書又次之，行草書所作最夥，這恐與草書的高度抒情表現特質不無關係。他的隸書疏朗秀逸，體勢多變，天趣盎然。惟行筆多傷於疾速，至或不免有痛快有餘而沈著不足之感。楷書方面，早年紮基於隋唐碑楷名蹟，並得日人松本芳翠法乳，其後廣泛涉獵，深自陶洗，雖終未能盡脫影響，而骨勢洞達，氣機靈動，可以說是藉他人之酒杯，澆自家之塊壘，與常流之依樣步趨者，迴然異趣。至其行草書，則已雜揉各家，自出機杼，剛健婀娜，意態寬博，章法變化多方，也最具自家特色。

前曾提到天鶴先生的書作，具有濃厚的浪漫表現色彩。事實上，他的這種浪漫寫意傾向，幾已全面貫注到他書藝創作的每一個細節。舉凡一點一畫運筆時的筆觸表現、字形結構的變化、字勢的連綿與開合、字裡行間黑白分割的空間對比，乃至整體畫面的章法效果等等，無一不是他嚴格自我要求的重點。為了追求法外韻趣，他還特別選用筆毫長度五六倍於毫身直徑的長鋒羊毫筆，故奇怪百變，逸趣時出。也曾用稻稿纖維所製筆寫成一件淡墨條幅，效

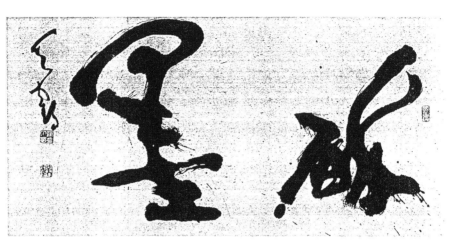

醉墨　此作用筆勁健，章法奇突。名款落置於左上方，相應於主文兩字近乎齊平之下沿，固是不得不然，於此亦具見其謀篇之巧思。

果妙絕，頗有晚明浪漫派書作之逸趣，堪稱極精品。尤其值得一提的是，他對於作品中墨色的濃、淡、潤、燥，與墨量分布的關注，乃至由運筆速度的變化導致的墨暈效果，也在他的多方探索之下而一一幻現。像這樣對於墨法之持續歷練講求，用心之精誠，在國內前輩書家中恐怕一時還找不到第二人呢！當然，這種創作性的探索，鐵定不可能是一試便成功的，甚至失敗的機率還會千百倍於成功的機率。但為了發顯書家無可取代的個體感性存在之獨特性，他快然自足，甘之如飴，並且至情無悔地活到老寫到老，也不斷嘗試實驗到老。所謂「達其情性，形其哀樂」，其生命就安立在這裡，不斷地發展自己，超越自己，完善自己。

正由於他長時間對於藝術書法不拘格套，獨抒性靈的創作表現與執著追求，使得他的作品感染力特強，跟同時代前輩書家作品比較起來，產生了一種極為明顯的異質性。事實上，每一個書家書寫作品，可以說都是一種自我表現，但在書寫時，能像天鶴先生這樣投注如此強力的情感意用的，委實罕見。若說天鶴先生的書藝創作是當代臺灣書壇浪漫抒情派的先驅，應不為過。

筆者一向信從藝術活動起源於遊戲的書法，天鶴先生對於藝術書法的這種實驗性創作態度，是蘊含著很強的遊戲性的。所謂遊戲性，也就是西方美學家所說的「非功利性」，意即不是為了某種實用的目的而進行此種活動。這種完全擺脫一切現實世界的利害得失之粘縛與干擾，游心物外，「以過程為目的」的創造性活動之精神，便是真正的藝術精神。這種藝術精神不只從事藝術工作者才有，在日常生活各個領域裡都有。當下的創作過程是因，是本；創作出來的成品則是果，是末。所謂「因地不真，果遭迂曲」。永嘉大師證道歌也說：「但得本，莫愁

末。」我們甚至可以斬釘截鐵地說，具備此一藝術精神而未能在藝術上有傑出表現者是有的，若不具備此種藝術精

神，則鐵定不可能生發出豐碩的藝術果實來。無疑的，天鶴先生是具足了這樣一種遊戲精神的藝術工作者。孔子有

言：「知之者不如好之者，好之者不如樂之者」，天鶴先生堪稱真正是樂在書藝了。

更難得的是，他除了自己在書海中獲得無窮歡悅樂趣之享受外，打從就讀臺南師範時代起，他便開始嘗試著將

此一創造性悅樂精神，分享給從學的朋友及門生弟子們。並且終其一生「學不厭，教不倦」。由於他一向注重的是

創作當下的過程（因），而不是目的（果），所以他也極力反對門生弟子拿他所書寫完成的作品（果），來做表相形

似的臨做。事實上，他真正想傳達的，也只不過是一種藝術的賞會與感悟罷了。他嘗有詩云：「請莫匆匆學我書，

我書偏感糟粕如。明朝又啟新醇酒，何必聞香便下車。」一方面表露他突破自己，超越自己，不斷求新求變的意

用，同時也對門生們示現了「愛人以德」的仁者情懷。這種重心法，重理念，重啟發的創造性教學方式，似乎又

與禪家的教育精神極為契合。筆者深信，在他的眾多門生弟子中，必有能真實領受而含弘光大之者。

天鶴先生為人敦篤任真，重視自然與天趣，其人格特質與藝事表現，基本上就統一在真誠惻怛的心靈觀照之

下。不僅自身生命表現真實不虛，同時也厭棄世間的一切虛浮矯偽，反對一切的不真實與不自然。一個明顯的事

例，就表現在他對於國內以「描紅」為學書入門一事的極力反對上。他曾慨乎言之地說：「描紅是臺灣書法教育錯

誤的第一步。」並說：「描紅學字修修補補，是虛偽的書法，是教小朋友『欺騙的動作』，極待修正。」筆者雖然

並不反對墨跡的「描紅」，而對於他把「修修補補」的寫字法看作是「虛偽的書法」，是教小朋友「欺騙的動

作。」的說法，則深有同感。過去，坊間嘗從日本引進一些翻版（反白）放大且經修描的習字範帖。其後，國內不

此幅係以淡墨在生宣紙上揮寫，這是一種高難度考驗。由於行筆速度快慢控縱得宜，不但沒有釀成「水災」，而且墨色層次還饒有變化。

少從事書法教育工作者也時興與這一套，以其便利教學，更與有關廠商合作，依仿日本而印行所謂「修復本」。筆者以其既經反白翻印，復經描畫修補，原刻神氣意味已喪失泰半。整個字看起來形同泥塑木雕，略無表情。雖名為方便初學，其實是在障蔽初學眼目，貽誤後學。心所謂危，也嘗撰文痛陳其弊，有所呼籲。今知先生在世時亦曾大力反對「描紅」，而其所持理由，正與筆者反對反白放大「修復本」的鄙見若合一契。這就如同久居空谷的人，忽然聽到行人的腳步聲一般，感到有幾分「德不孤，必有鄰」的喜悅。

幾度翻閱天鶴先生的作品集，都不覺會聯想到同是臺籍書家前輩的曹秋圃先生。大抵曹書剛健篤實，固束凝

上面兩件作品，左邊是天鶴先生隸書七十六齡自懷詩，在稍近整飭的結字中，仍隱然露出他一向對於墨色變化的自覺性追求。右邊則係同為臺籍書家的曹秋圃先生隸書作品，陳、曹兩作，在結體上雖頗有幾分神似處（大概多少都受到清人陳鴻壽的一些影響吧），但在用筆與用墨上，卻又明顯可以看得出兩人在創作理念與藝術追求上截然不同處。

聚，所重在「道」的內涵性，故理性節制的意味偏多；陳書則空靈灑落，意氣昂揚，所重在「藝」的形象性，故感性抒發成份偏多。曹書側重在創作之必然性把握，作品的穩定度較高；陳書則偏重在創作的偶然性趣味追求，作品高下相對變動幅度較大。他們既是各壇勝場，又是截然異趣的兩個典型。

多年前，筆者曾為文指出，書壇耆宿曹秋圃先生是明清以來臺籍書家前輩中成就最大的一位，這自然是就總的造詣上作出的論斷。事實上，若純就書法藝術創作之教育方面說，在當前國內一味偏重美觀工整的書寫，幾乎已不知藝術創作為何物，近乎沈滯了的書壇生態下，對於未來國人如何邁向現代國際的書藝創作風氣之開展而言，天鶴先生所傳承前賢的這種注重抒發個人情感想像，一切為表現的藝術書法創作進路，將不僅是一帖振聾發聵的良藥，較之其他同時代畫家，無疑的更加具有不可忽視的前導啟示作用。

（國立臺灣藝術教育館，《美育》第一〇八期，一九九九年六月）

桃源在何許

——林茂生書法初探

一

日本治臺的五十年間，是臺灣有史以來書法活動最為頻繁活絡的一個時期。由於日本來臺人士（含官方與民間）的通力倡導，當時的書法發展呈現欣欣向榮的局面。由日本領臺以後所規劃創立的新式教育中，書法是一門很受重視的藝能學科，當時稱為「習字」。臺灣人就讀的公學校也普遍設有「習字」課。至於專門培養小學師資的臺北、臺中和臺南三所師範學校，並由總督府發行「國民習字帖」，不僅設有習字科，還成立書法社團，為了提高教學成效，師資多方聘請學有專精的名家擔任，除了臺籍師資，如新莊的杜逢時、臺南的羅秀惠都是聞名全臺的書家外，甚至還遠從日本內地招聘專門教師來臺任教。臺灣書法風氣受到日本書家的影響是可以概見的。甚至連當時日本內地一流名家的山本竟山和比田井天來都曾來到臺灣，兩人都是號稱「明治書聖」的日下部鳴鶴門下弟子。比田井天來只作短期的游歷與交流，而山本竟山於一九〇四年來臺，還在總督府任職了九年，於一九一二年才辭職返回京都，留臺期間跟臺籍書家往來密切。

林茂生（一八八七—一九四七）先生從八、九歲的小學時代，直到三十歲自東京帝大畢業返臺為止的二十餘年間，接受的幾乎都是日式教育。這正是他一生學藝養成的築基階段。長期置身在這樣一個日本書風強勢壓境的氛圍裡，他要不受日人書風影響，也頗不容易。

不過，在日本領臺之前的臺灣書壇，原本就有一種自明鄭以來傳承自中國大陸的凝歛醇淨的中原遺緒，與日本方面自明治、大正時期以後漸次發展出來，比較縱肆飛揚，趣重於法的日本書風，在書藝表現的本質特徵上，還是

有著明顯的民族性差異。

然而，我們針對目前蒐集到的有關林茂生先生各個時期墨跡，進行分析的結果，發現他跟當時像羅秀惠、杜逢時等前輩書家一樣，始終依循著臺灣在明鄭以來傳承自中國大陸凝斂醇淨的中原遺緒，在不斷臨習古代碑帖，尋找自己的出路，似乎不曾受到日本自明治、大正時期以後，漸次發展出來偏向縱肆跋扈書風的影響。此中是否含有幾分民族意識的堅持，或係對於異族殖民統治對我臺灣人民的不平等與不民主待遇的無言抗議，已經不得而知。

二

林茂生從小喜好書法，這多少跟他的家世有密切關係。他的父親林燕臣既是清末秀才，書法也工謹有致，又曾開設私塾課徒，作為長子的他，自幼耳濡目染，其毛筆書法自然也受到家教的薰陶。當時比他年長二十二歲，名聞全島的書家羅秀惠也住在府城，以林父之重視教育揣想林茂生少年時代或有可能跟過這位臺籍前輩書家學過，因文獻不足，此事實如何尚難斷定。據說，在他五、六歲時，他母親看他很喜歡寫毛筆字，還特地為他準備了幾個油面磚，還用竹節綁稻草絲做成稻草筆，讓他盡情去「玩」。因此，很早就以「小童生」而名聞鄉鄰。年少時，他還常應邀為教會的教友書寫十誡中堂或對聯，並由他的堂弟林錦生幫忙拉紙，充當書僮。（見李筱峰《林茂生、陳炘和他們的時代》）既服務了教會，才身也獲得實際創作大幅作品的磨練機會。這些應該都是二十二歲（一九〇八）前往日本內地讀書以前的事，可惜他赴日前的早期墨跡資料，目前尚付闕如，無法明確探究他早期書法學習的真實狀況。

我們從他在東京求學時期的幾封信札筆跡，也可以大致推索出他在這以前

圖一

圖二

圖三

臨習碑帖較為得力之處。其中年代最早的，是大正三年（一九一四）自東京帝國

大學寫給他中學窗友郭朝成的一封信（圖一）。信上的墨跡行中帶草，使轉靈

動，開合有度，英氣勃發，而又篤實爾雅，令人

為之神往。其峻拔遒麗的骨勢，尚可看出法乳文

徵明與王陽明的一些痕跡，但大致皆已經過一番

適度的消化與活用。

在隔年同樣寄給郭氏的另一封信札中（圖

二），字勢變得比較寬博，用筆多取圓勢，原先

方折的意味少了，看起來比前函含渾許多。在返

臺後的第三年，也就是大正七年（一九一八）元

旦，他有一件寄給林獻堂的賀年卡（圖三），不論

正面收信人的地址姓名，或背面的賀詞文字，都

予人以一種骨勢洞達，酣暢痛快，才氣橫溢的感

覺。同年五月，他以日文的現代詩文體寫給郭朝

成的信裡（圖四），雖同樣是小楷行草書，但點畫又遠較前兩封信札厚重，顯得精氣

飽滿，不僅原本剛銳勁利的筆勢都消融掉了，文衡山的影子也愈來愈淡薄。可見他在

這「專業學生」身分的前後四、五年間，在前人碑帖的臨習上必然曾狠狠下過一番工

夫。否則，他書法作品的氣格，不太可能在短期間內出現這麼大的轉折與變化。

實際上，毛筆書法最能如實傳達或記錄著書寫者的心靈節奏與思緒的起伏，漢代

楊雄就曾將書法比喻為「心畫」。寫成的墨跡，正是書寫者另一種型態的「心電

圖」。表面上看起來似乎只是紙幅上面點線墨痕的調整與轉變，其背後所映顯的，正

是書家內在心靈智慮不斷向著更加通明，更加圓融的境地轉化與昇華的一種表徵。

民國十三年（一九二四），他在臺南為作家張深切作環島旅行時所書「丹心存萬

圖四

圖五

古」（圖五）的題字，氣息比以前諸作更加渾厚。其中「萬」字下方一撇，筆勢刻意加倍拉長，收筆點超出整個字座的左緣垂直線甚多，氣勢豪邁而瀟灑。在原本端莊流麗的字勢基礎上，又多了一些搖曳跌宕的趣味。

就林茂生整體遺墨看來，一九二六的丙寅年前後，是他跳開「實用的」書法研習與運用階段，真正轉進到「審美的」藝術性創作階段的一個重要轉折點。這一年，他以一向專擅的行草書，鈔錄陶淵明的五首詩，寫成了四連屏（圖六），此作點畫細瘦，筆調圓轉而輕快，顯得虛靈婀娜多姿，一改過去以頓挫為主之峻拔書風。其中如「姿」、「樹」、「奇」、「柯」、「新」、「年」、「形」、「章」等字，末筆都特別加以引長，造成行氣空間變化的奇突效果。五年後為「崧袖」先生所寫的陶詩中堂（圖七），也是屬於用筆飄灑流轉而虛靈的這一路之延續。這種對於點畫筆勢的刻意誇張，

圖六

正是書家對於作品中審美的藝術性追求的自覺表現。另一件為張立卿所寫的中堂（圖八），內容也是陶詩，今藏長榮中學校史館。此作筆畫稍顯遒厚，風格與四連屏極為近似，又似遠較四屏為成熟。書寫內容的淵明「飲酒詩　青松在東園」一首，正是四連屏中五首陶讀的第一首，就連「姿」、「奇」、「柯」三字末筆刻意拉長的寫法也如出一轍，雖無紀年，單憑作品風格也大致可以判定此作的創作年代，應與前述陶詩四屏的創作年代相同或稍後。

此外，一九二六年冬天，他還為「何義仁兄」寫了一幅草書中堂（圖九），此作翰逸神飛，酣暢老練，使轉靈動，略無滯礙之感，是一件不可多得的精品。若拿來跟當時乃至後來的專業書家作品並列比觀，也絲毫不覺遜色。

至於丁卯（一九二七）年歐遊前一日為戴輝煌所寫的一件條幅（圖十），既有帖路飄灑飛動的意致，又有碑路沈著雄渾的氣勢，已經走出一條屬於自己特有的雍容華貴的儒雅學者書風。另一件寫給陳采蕊而款識中並無紀年的菜根譚條幅（圖十一），碑帖筆路風格都跟寫給「輝煌君」的這件相似，推測應是同一時期所書。此後，這種結體方正之中略帶縱長，醇厚和雅而又躍動多姿的行草書風，便成了他書藝創作的主流，特別是條幅形式（含橫幅及四屏）的作品更是如此。

圖七

圖八

另有一件草書杜少陵〈石壕吏〉的四連屏（圖十二），款識中並無紀年。但由杜甫此詩主旨係在唐朝因連年征戰，百姓家中丁壯多因作戰死亡，致家中唯剩老弱婦女，而官家竟連老翁、老婦都不放過，強拉入伍，頗有反戰的意味。根據記載，在一九四五年初，日本殖民政府正式在臺實施徵兵。自一九四一年以後，日本軍國主義為了貫徹其國民皆兵的皇民化政策，陸續強拉臺灣人民入伍充軍。到了二次大戰末期，臺籍日本兵總數且高達二十萬人（見張勝彥、黃秀政、吳文星合著《臺灣史》頁一八〇），已近乎踐踏我臺灣人民之地步。林氏此作既云是應「金木仁兄」之囑所書，想必當時這位索書者應是有感於唐代官吏強拉老弱民兵的歷史在重演著，因而才會想以杜甫此詩請求林氏書寫。再輔以作品本身書風的渾勁老辣，也應屬於林氏的晚年之作。故此件的創作年代，應是書寫於日本在臺正式實施徵兵的一九四五年前後。

比較特殊的是，在他的晚期，乙亥（一九三五）年他在王氏宗祠壁上所寫的一首王竹修七言律詩行書作品（圖十三），書風一變，他竟然放棄他經過千錘百鍊所孕育成形的自家風格，改用文徵明的大字行書體。在文徵明作品裡

頭，寸許大的行草多作他自己的本色書，唯遇大字行書則多採用經過他消融改造過的黃山谷體，撇捺向左右伸展的態勢雖不似黃山谷那般誇張，但其開張的字勢則一望便知。更有趣的是，在林茂生先生早期信札小字行草上出現過的文徵明體，到了五十歲左右的晚期大字作品中，又再度出現。如丁丑（一九三七）

圖十二

年，他應其妻家舅父王廷容之請所書寫的自作詩（圖十四），對開條幅寫一首七言絕句，字體不算小，卻去模仿文徵明寸許大的行草書體。這一方面可以推知他當時再度在臨仿文衡山的山谷體大字行書，另一方面也可以看出文氏書法對他的影響之深遠，使他到老都不能忘情，這正顯示出他與文氏兩人在某種審美的趨向上，有相當程度的近似處。

以上係就林茂生先生本色當行的行草書體，由早期二十歲出頭的尺牘小行草，到後來宣紙全開中堂或對開條幅等大幅作品的創作，一路發展線索的初步探討。至於中年以後如抄錄詩作的實用性小品及日用尺牘中的小行草書，基本上仍以虛靈細瘦一路的筆致為主。

至於楷書方面，我們從他在一九二八年前後留學哥倫比亞大學期間，應教會邀請書寫而被燒成玻璃鑲嵌在該校河邊教堂窗上的「上帝是愛」四字（圖十五），渾勁流美，就筆勢結體上看，主要是胎乳於元人趙孟頫。其他像昭和七年（一九三二）替柯賢湖、石環兩人所

寫的結婚證書（圖十六）、甲戌年（一九三四）為林玉山先生所畫墨梅扇子背面的題詩（圖十七）、乙亥年（一九三五）在臺南王氏宗祠內壁上所書的頌詞（圖十八），以及贈送下村宏博士（曾任臺灣民政長官）的自書詩中堂（圖十九），也都可以看得出他受到趙松雪各時期楷法影響的痕跡。此外，他在二次大戰前夕，為東京前後期同學吳景箕所抄錄的「竹軒原作」和「耕南步韻」兩紙楷書七絕（圖二十），點畫靈秀，結體虛朗，又顯然是含有鍾（繇）王（羲之）小楷及智永真書的遺韻。另一件確切的創作年月不詳的「紀念臺灣民主國」楷書中堂（圖

圖十三

圖十四

圖十五

圖十六

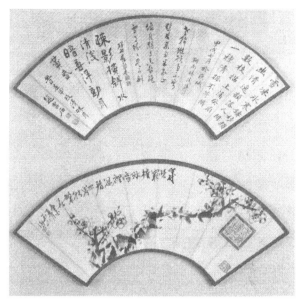

圖十七

二十一），用筆結字都從北魏墓誌銘中脫化而來，與前述的幾件楷書作品風格迥殊，應係臨仿古帖後的自運之作。至於他紀年最晚（一九四五）的兩件行書，「草山閒居詩」（圖二十二）及「皇奉解組和詩」（圖二十三），作品裡行中帶楷，書體風格接近，在那寬博的結體與飛揚的筆勢之中，似又融入了褚遂良雁塔聖教序的一些血脈。於此，可以看出他書法取資涉獵之廣博。再配合前面筆者對於他的行草書風格之初步分析與論述，更可以窺知他在書法創作方

圖十九

圖十八

圖二十

公門桃李三千樹
二十年來著意栽
我正思君君過我
叔餘怕對復燃灰

竹軒原作

半生功過費疑猜
蘭芳艾兮我自裁
寄語故人如動問
叔餘心事等寒灰

耕南步韻

圖二十一

紀念台灣民主國
孤軍延隨緒成敗守心知
民立摧殘日倭奴遑志時
但教獅不睡自十鳳來儀
重關海樓卅低回有所思

圖二十二

峽山間居　民國三十四年

名場容易老風塵天許此
居皆蒼莽真裟卷蒼書消永
晝滿林疏月傲吟身山剪
滅面速莖遠人不忘名題自
親雖得村鄰頻賽含雜殽
時你萬天民

面的潛力雄厚。只因他擁有一種不斷吸收，不斷融攝、轉化的靈能，使得他的書藝不主故常，日有新境。倘若不是因為二二八事件之牽連受害，再讓他活個一、二十年，誰敢說他不會在書藝的天地裡再創另外的高峰呢？

以上係就當前所能目及的林氏有限遺墨，所作出的初步概略分析。相信隨著日後新材料的不斷發掘與累積，對於才華傑出的林博士在詩文翰墨方面的造詣與成就，必當會有更加精審而整全的重建與顯揚。

三

在林茂生八、九歲時，臺灣就變成日本的領地，卻又在日本統治結束後不到兩年「二二八事件」中，由於他個人學識、經歷與位望的特殊性，遭受到來自「祖國」國民政府軍的無情迫害。終其一生，幾乎都處身在一個「非理性」統治的陰霾裡。在長期高壓的統治之下，這位一生愛臺灣，也為臺灣而死的臺籍第二位文博士，其內心真正殷憂縈懷的，早已由個人身家性命利害得失的淺狹思維，提昇到跟全體臺灣人休戚與共，時時刻刻思索著如何方能替悲情的臺灣子民爭取更多較為合理的生存權益之深遠謀劃。為此，它放棄了它原本可以縱橫捭闔，安享其榮華富貴的政治進路，一方面全力投身教育界，為啟發民智，竭力喚醒臺灣人民的民主自覺意識而努力；另一方面，他還不得不與當時的統治者相周旋，以期能在緊要關頭，發揮其為民喉舌，「為民請命」的角色功能。儘管他內心對於日本皇民化政策的不平等與不民主甚感憤慨，但他也無法與統治階層全面決裂。甚至，有時還要被迫去說些違背本心，不合時宜的話語，因而招來部分臺灣人民的義憤與嘲諷。所有這些，對於早在青年時期，就矢志為臺灣奮鬥，為臺灣背十字架的他來說，似乎是他唯一的對應之策了。處身在這個特殊歷史時勢下的林茂生，其內心的煎熬與悽愴，恐怕不是身歷其境的過來人是很難想像得到的。關於這一層，我們從他的

圖二十三

自作詩如「半生功過費疑猜，蘭兮艾兮我自栽。」（〈耕南步韻〉）「抱膝長吟隱海陬，此心只許月同孤。無心最是孩兒輩，笑指飛機拍手呼。」（日軍爆擊南京有感，民國二十六年，圖二十四）「孤軍延隳緒，成敗寸心知。民主摧殘日，倭奴逞志時。但教獅不睡，自卜鳳來儀。遺世古來原覺世，時艱那問孰支持。」（皇奉解組文訪贈詩，因以和之，民國三十四年）「為民請命暫栖遲，嬾拙終難與俗宜。重閱海樓草，低回有所思。」（紀念臺灣民主國，抗日時期作）等等，自可以深切的感受的到。至於在他抄錄作為書寫題材如陶淵明、杜甫等前人的詩作中，又往往寄寓著他對現實政治的極端失望與感傷，因而生起退隱的念頭，於此可以看出這位滿懷同胞愛的哲人的心緒之搖落與悽愴。

然而，他的境遇儘管充滿孤獨與矛盾的痛苦，所幸他一路走來，有詩與書法相伴，這兩樣傳統讀書人的游藝項目，都是他從小就喜好學習的。通過寫詩，使得他那悲天憫人的心志有所抒發；通過書法，使得他那粹然澄淨的性靈有所寄託。特別是書法，最能傳達書寫者內在心靈的情思，唐代書論家張懷瓘說：「文則數言乃成其意，書則一字已見其心。」（文字論）我們透過他為數不多的傳世墨跡，可以清楚感受到一點，即不管外在環境如何困頓與橫逆，他那昂藏磊落，冷靜而溫厚的性情，始終隨著筆端與紙面相抵拒的澀進態勢中，自信而篤定地依循其良知認準不得不然的真理法則，煥發著不可磨滅的生命輝光。此種人格生命與才學藝業兩相輝映的理想生命形態，正是我輩後生師法學習的先賢典範，也是林茂生的書法作品值得我們看重寶惜之處。

民國二十八年，當林茂生的令嗣宗義博士十九歲生日時，這位因為堅持真理正義而遇難的傑出父親，抄錄了王陽明的一首詩送給他的愛兒：「桃源在何許？西峰最深處。不用問漁人，沿溪踏花去。」（圖二十五）在這別緻的生日禮物裡，傳達了他內心深處所憧憬的一份閒逸心思。當然，在現實世界裡，這絕對是不可能臻至的夢想，然而，

圖二十四

圖二十五

每當林茂生屏氣凝神，臨池染翰之際，在筆情墨韻的游走中，盡情而忘我地揮灑著他所喜愛的詩句時，那種「所向無空闊」，遺世獨立，無待逍遙的酣適暢快之感，不就正是他夢寐以求的桃源仙境之實現嗎？

（《桃源在何許：林茂生詩墨展導覽筆記》，臺北，臺北市文化局，二○○二年十一月）

儒醫書家奚南薰

一

奚南薰（一九一五—一九七六）以家學淵源之故而傳承了醫道，至於書法，則純粹是出於他個人的興趣追求。其篆、隸、楷、行、草各體兼精，堪稱書中之全才。其篆書筆力中含，渾勁婉通，尤為獨絕，堪稱是唐代李陽冰之後少數篆書大家之一。

宋、元、明三代，是篆書發展史上的低潮期。清朝初葉，如錢坫、王澍等人作篆，都走李陽冰「鐵線篆」路線，布置雖工，而神韻不足。末流為了筆畫的勻齊，有些竟然將筆尖剪齊或用細線捆綁，甚至以火燒禿，以致板滯枯槁，徒有形模，卻缺乏筆墨趣味。因而才有後來鄧石如「以隸作篆」的變革。鄧氏篆書用羊毫大筆重墨，有血有肉，確是別開生面，然而，仍不免讓人有一種渾厚有餘而遒勁不足的感覺。至於繼鄧石如之後，如吳熙載、吳大澂、楊沂孫、趙之謙等名家，雖亦各擅勝場，惟若就線條本身的飽滿度看，吳昌碩堪稱無出其右；而就篆書線條的遒勁度看，奚南薰當拔頭籌。

古人論述筆法，每以澀勁為歸，對於這個「澀勁」筆法之悟入，篆書是一個方便法門。篆法是中鋒筆法的集中體現，篆法一通，其他字體的筆法自然容易領會。奚南薰的學書歷程，自覺性的追求非常明顯，在篆法上的開拓追求尤其強烈。終因取資廣博，深造自得而悟契「篆法三昧」，為後學打開一條學習篆書穩當便捷，絕無流弊的通途法門。

奚南薰素性儒雅恬淡，沉靜寡言。一生除儒學、醫理、醫術卓有成就外，讀書與寫字是他僅有的嗜好。生前曾自期將於六十周甲以後，辭卸一切醫務俗事，潛心寫字，自信可以再另創高峰。安知魔癌肆虐，竟然因此不起。人有善念，而上天不從，其奈命何？

二、書醫揚名，齎志以歿

奚南薰，號墨孫，又作墨蓀；晚歲大病後，改名南勛，號玄翁。江蘇武進人，民國四年生。祖父獻琛公為前清秀才，科舉制度廢除以後，改業學醫。影響所及，連同他的叔祖、伯、叔及堂兄弟等族人，行醫濟世的就有七人之多，因而以醫學世家而聞名鄉里。

奚氏幼承家學，六歲就入塾攻讀，國學根基深厚。十六歲時，已遍讀醫書，舉凡《黃帝內經》、《難經》、《傷寒論》、《本草綱目》等書，泰半皆能背誦，於醫學已深有心得。十八歲出外從師，學古文及詩詞。尤其他自小就喜歡舞筆弄墨，其後無論生活多麼顛沛困頓，都不曾間斷，終身以臨池為樂。

二十三歲，抗戰軍興，眼看家國多難，毅然參加抗日陣營之活動，並懸壺以救病苦。十八歲出外從師，學古文及詩詞。尤其他自蓉鄉及新蓉鄉鄉長，組織自衛隊，建立地方武力，健全保甲制度，辦理國民教育，整頓稅收，安定鄉民生活。日本投降後，先後擔任芙三十八年，國民政府撤守，隻身浮海來臺。

四十八歲，應聘擔任考試院中醫師特考典試委員。五十二歲被推舉為臺北市中醫師公會理事長。五十六歲，以篆書「文心雕龍四屏」（圖一）榮獲教育部文藝獎。民國六十二年，行政院衛生署成立，受聘為中醫委員會主任委員，並執教於臺中中國醫藥學院。

初抵臺灣時，以生活艱困，曾在臺南經營餐館業，因非性情所近，未久即結束營業。四十一歲參加考試院舉辦之中醫師特考，以優等第一名榮登榜首，翌年正式執業。以醫術高明，宅心仁厚，求診者日益增多，遇貧寒患者，常免費為之義診，各方許為「萬家生佛」，聲譽鵲起。

民國六十三年初春，奚氏六十歲，因咳血經醫院檢查，確定為肺癌。由於先前已應趙守鑣等韓國文化界同道邀請訪問，為守宿諾，仍抱病出國進行漢醫學術及傳統書藝之交流，並順道赴日本京都遊覽。載譽返國後，病勢轉劇，遂入院接受切除手術，經開刀發現癌毒已擴散而作罷。於是他一方面遍嘗古今醫方，以冀奇蹟出現；另一方面則抱病籌劃開辦個展，好為自己一生的學書成果，做一次總結性的呈現。

展覽會在六十四年二月假「孔雀畫廊」舉行，這是他第一次，也是最後一次的書法個展。作品四體具備，件件皆精，國人眼界為之大開，八十餘件展品，在開幕當日便被搶購一空，盛況空前。奚南薰為人一向寧靜淡泊，「沉

潛於都市之谷，隱遁於陋巷之中」（張自英語），展出之後，更讓識者為他悲感不已。展覽結束不到一年，終於回天乏術，在六十五年一月八日，與世長辭。

最後臥病期間，他自知病勢無可挽回，乃歸真作計，曾製三聯以自輓，其中兩聯為：

生原非夢，死原非覺，循謹一生維本色；
終不為彭，短不為殤，逍遙此去返吾真。

一世竟何成，業未專精名未立；
萬方猶多難，生為羈旅死為歸。

在這清新朗暢的聯文裡，溫婉敦厚地表達了他對於生來死去的洞達觀點，以及自身未能及早退休、潛心書藝創作，終致齎志以歿的一絲遺恨。

三、自北而南，各體兼擅

奚氏對書法的涉獵廣泛，因而各體兼擅。茲依其學習次序，分別論述如下：

(一) 骨健神清——楷書

圖一　奚南薰　篆書文心雕龍原道篇句四屏　紙本　134×35cm×4

奚南薰十歲臨帖學書，寫的是黃自元所臨的〈九成宮醴泉銘〉。後來，嫌其薄弱板滯，改以懸腕臨柳公權〈玄秘塔〉，筆力大進，膽氣漸增。二十歲，因受康有為尊魏理論影響，專程到上海向曾農髯的弟子李肖白請益，見識了北碑的用筆法。並購回不少漢、魏、六朝碑誌，依照康著「學敘」所說，順序臨習，從此唐碑不再寓目。

他的楷書，主要著力在北碑的墓誌上，其得力處也在此。對於〈張黑女墓誌〉（圖二）及〈崔敬邕墓誌〉致力尤深。相對的，對於龍門造象記及摩崖書等碑版，則嫌其「古怪笨重」，雖也曾臨寫過，卻不甚感興趣。他五十歲以後，之所以會「由北而南」，探源而後循流，回過頭來再寫唐碑，其實都跟他內在的性情氣格的傾向密切相關。且看他五十五歲為中醫藥學會所寫的「總統訓辭」（圖三）及六十歲應好友王北岳之請所臨的虞世南〈孔子廟堂碑〉（圖四）兩件楷書作品，前一件明顯是以歐陽詢〈九成宮醴泉銘〉為基底的仿書自運，與歐書精神暗合，聲氣互通；後一件則純粹是臨書，雖是臨書，卻又意態自若，略無拘礙，形同自運。

兩件皆是氣骨穩健，結法嚴密，卻又韻味深至；既不失前哲典型，又具有自家面目，傳達了他對於傳統書法的深層解悟與創生力。就在這自覺的回歸之中，覓著他那靈秀雅逸的本色書風之契應通孔，以及真正足以讓他安身立命的歸宿處。

圖二 奚南薰 張黑女墓誌 紙本 134×35cm

謦美蘭胃茇乎芳幹葉暎霄衢
根通海翰烋氣貫岳榮光接漢
德与風翔澤從雨散運謝

圖三 奚南薰 楷書總統訓辭 紙本

圖四　奚南薰　臨孔子廟堂碑　紙本

(二)渾穆古逸——隸書

十六歲那一年，奚南薰向精通國學與書法的鄉前輩楊霞峰請益，學到了「逆入平出」，筆毫平鋪紙面的隸書用筆法，這是他正式學習隸書的開始。〈張遷碑〉的峻整樸茂，是他所嚮往的；幾年後又學〈禮器碑〉，則喜其勁氣直達。之後，廣臨兩漢各碑。四十九歲所寫的「乙未特試獲售感賦四絕」自書詩四屏（圖五），中實帶勁的線條與流利婉暢的筆調，頗有〈曹全碑〉與〈孔宙碑〉的遺韻；五十六歲所書「門外晴洲」隸書中堂，在遒厚峻偉中，帶有幾分渾穆古逸之氣，是他晚期的隸書精品（圖六）。

他曾在五十九歲所寫「增城瓊苑」隸書中堂的款識中，對於該作的創作理念有所說明：「合石門、孔宙、西狹諸碑為之，參以籀篆遺意。不敢謂我用我法，庶不襲清人故步耳。」於此可以略知其隸書的取資得力處，更可以看出他強烈創作意識的自覺性追求之一斑。事實上，奚氏書法最為勝場的是篆書，他運用勁氣中含的篆法來

圖五　奚南薰　隸書乙未特試獲售感賦四絕句四屏　紙本　134×35cm×4

寫隸書，因而所寫的隸書，篆籀氣特別濃厚，這是他的隸書的最大特色。

(三)渾勁婉暢——篆書

奚南薰在三十一歲才開始學習篆書，在各體書中起步雖最晚，成就卻最高。他的篆書是從臨寫漢篆入手的。最初學的是〈嵩山少室石闕銘〉及〈開母廟石闕銘〉兩種漢代石刻。由於他具有漢、魏碑版「逆入平出」的筆法根柢，很快就寫出了興味。

渡臺後，又學〈袁安〉、〈袁敞〉兩碑，後來發現漢碑篆額結體布白饒富情趣而加意臨寫。他曾在「臨韓仁銘碑額」的款識中，說：「漢碑額之最佳者，趙撝叔全學此也」，明白點出了趙之謙篆書的創作靈源，也賦予漢碑額以高度評價。學了十多年，卻苦於擺脫不出鄧石如、吳熙載的範疇。四十五歲以後，乃改學〈琅邪臺刻石〉、〈石鼓文〉等秦地石刻，兼及〈秦公簋〉(圖七)、〈驫羌鐘〉等金文，對於秦篆流美的筆勢與綿密的結構最為相應，所作渾勁婉暢，頗有「李斯再生」的氣派。

清代篆書大家之中，他臨寫過鄧石如的幾本篆書帖，就線條的飽滿度與遒勁度看來，他其實是後出轉精的。至於吳熙載篆法，他總嫌其筆畫過於軟弱無力，一向鄙薄不取。曾應友人索取而臨寫過幾本吳熙載寫的篆帖，有人便以為他師法吳篆，實在是一大誤解。但由於取資同源之故，雖不曾有意相襲，或不免有近似偶合處，這也是常有的事。

圖七 奚南薰 臨秦公簋中堂 紙本

圖六 奚南薰 隸書中堂 紙本 68×135cm

圖八　奚南薰　臨李陽冰城隍廟碑　紙本

圖九　奚南薰　篆書七言聯　紙本

圖十　奚南薰　篆書七言聯　紙本　134×35cm×2

對於李陽冰的「鐵線篆」一路，他認為是「馬戲團走鋼絲」的特技，因而只是偶一為之而已。如「臨李陽冰城隍廟碑」（圖八），瘦勁通神，似癯實腴，再現了李陽冰的精蘊；又如六十歲所書而題贈「正則先生」的一副「笙歌・雲水」七言聯（圖九），線條雖極細瘦，而柔中帶剛，勁氣十足，神采飛揚，令人歎為觀止。只是上款「正則先生大雅教正」八字非真，跟下款的筆調、氣格與神情全不相諧，想必是他人代為捉刀補題，是為美中不足。

至於如「一笛・十年」七言聯（圖十），則是奚南薰五十四歲寫贈王北岳之作，背後隱藏著一個罕為人知的故事：原來王北岳想刻一閒章，江兆申從東坡詩中拈出「十年春雨養冉龍」句，交由吳平鐫刻。吳氏因見王北岳多鬚，刻時乃將句末兩字顛倒過來，以切實情。奚南薰以王氏本學農藝，聯想到騎牛橫笛景象，因而足成上聯：「一笛晚風橫犢背」，用篆書寫成，並加邊跋記其始末，復將刻成之印鈐於作品中。而當時書印界一段游藝輔仁，熙融溫馨的掌故躍然紙上，是一件兼具文獻史料價值的精妙之作。

(四) 溫雅遒逸──行草書

奚南薰長於碑學，他的篆、隸、楷書固然精詣絕倫，其行草書表現也很突出。年輕時，他曾對三希堂黃山谷的法帖下過工夫。嗣後，雖也多方涉獵，但受益最大的，還是「顏真卿三稿」和王羲之「集字聖教序」。且看他「增城瓊苑」的行書小中堂（圖十一），溫雅俊逸，骨健神清，便足以見其功底之一斑。而他平常替患者所開立的一千餘紙處方箋（圖十二），那流美而帶勁的字跡，往往也成了人們不忍釋手的珍藏品。

草書方面，他喜歡臨寫孫過庭《書譜》，純粹的草書自運不多，偶有所作，也饒有韻致（圖十三）。奚南薰曾自評：「篆隸優於行楷」，不及草書，主要是因為他在草書方面相對用力較少。平日寫給親友的尺牘，泰半是草行相間的行草書，如大病後寫給於世達的長函（圖十四），清雅娟秀，真率灑落。文中自剖了對抗癌病的心路歷程，信後還抄錄一首病榻上所作的古詩，敘述更改名號的原由，淒惻動人。

奚氏書學極博，各體兼擅，因而經常秀出他的四體書屏（圖十五），有臨古也有自運，即使是臨古，也都是我自用我法，但取其神理，絕不拘拘於

圖十一　奚南薰　行書小中堂　紙本

圖十二　奚南薰　行書斗方　臺靜農處方箋　紙本

圖十三　奚南薰　杜甫懷李白詩四體橫幅　紙本

圖十四　奚南薰　致於世達函　紙本

形體之似。整體說來，由於他的行草書大尺幅作品寫得比較少，所以中小字似乎遠勝於大字。只怪天不假年，以致讓他在行草書方面未能有更大的發揮，不免令人惋惜。

四、篆書獨絕，沾溉三臺

書法雖然是一種視覺藝術，但在創作表現上，因提、按、遲、速等筆鋒變化所形成各樣不同效果的線質之偵測與鑑別，則全賴手指末梢神經的觸覺來調控掌握；而醫家幫人看病，除了望氣色、聽聲音、問病情外，患者的脈象是斷症論治的關鍵依

圖十五　奚南薰　王安石詩四體書屏　紙本　134×35cm×4

據。一個真正高明的醫師，單憑脈搏的深、淺、浮、沉等徵象，就可以八九不離十地診斷病竈之所在。這個醫家用來把脈聽診的手指頭，正是書家用來執筆作書的那個手指頭，兩者都需要高度寧定與放鬆的修養工夫，才能讓他的手指神經感覺達到最高的靈敏度，這是書法與中醫的密切相關處，奚南薰正是以其踏實踐履工夫融通此中關竅的一位大書家。

許慎將「篆」字訓解為「引書也」，這個「引」字，有「以意帥氣」的意思，跟氣功導引的原理相通。養生家有「導氣令和」、「引體令柔」的說法，奚南薰晚期所寫的字，尤其是篆書，不僅個別筆畫的線條有極詳靜的柔和感，其通篇結構也處處朗現一種神完氣足，平和暢適之感，足以消人胸中塊壘，就如同遇見一位身心都已調和理順的高人逸士，令人和悅歡喜。其所臻達溫柔敦厚的粹然儒者氣象，古今篆書家能望其項背者不多。

這是他移醫理以入書，精詣所到，兩相通貫，圓融無礙的具體表現。

奚南薰在書藝上的成就，除了各體書的創作表現外，最值得稱道的是他在篆法傳授上的教學貢獻。自從五十六歲以篆書獲獎後，書名鵲起，索書者漸多，同時也陸續有青年學子前來請教書法。其同鄉書家、曾任中國書法學會理事長的程滄波，對此有一段中肯的記述：

奚子既不自炫其學，更不自秘其術。求書與求醫者踵相接於門，而奚子無吝色，無倦容。每週定時為中小學教師傳授書法，口講指畫，罄其所庋藏供展示觀摩，學者欣然來，酣暢鼓舞而去。今日士林樂以其學與術博施濟眾，誰復能與奚子頡頏者？

大病以後，他自知來日無多，對於一生攻苦得來的「篆法三昧」之絕藝，不忍廣陵散絕。乃主動請託好友王北岳代為物色有志學書的年輕學生給他，杜忠誥、江育民兩人，就是在此情況下進入奚氏門下的。

奚南薰曾自稱有「七個學生」，除杜、江二人外，尚有林千乘、林韻琪、孔依平、王卓明等人，他們各自都開班授徒，將師法傳承，普遍弘揚。其中杜、江兩人且有篆書書帖刊行。杜忠誥在民國七十二年還發行了涵蓋篆書技法示範的《五體書法教學錄影帶》，無形中擴大了「奚篆」筆法的影響層面。

一九八七年春間，門下諸生還發心四處打探、借取奚氏遺作，在歷史博物館國家畫廊為他辦了一次紀念展，並醵資出版專集。讓世人有機會見識到他的書藝成就與書學素養，更使他的不少精詣獨到的篆書作品法雨普施，沾溉三台。

臺灣前輩書家擅篆書者不少，如高拜石、吳敬恆、陳含光、宗孝忱等，各有優長，但他們基本上都以自我的書寫表現為主，雖也指導學生，在實際教學傳薪方面的成效與影響，都不甚顯著。今天臺灣年輕一輩書家率能作篆，因素固然多端，而奚門師徒及其再傳弟子的輾轉傳揚，絕對是一股不容忽視的關鍵推動力量。尤其是篆書，更讓觀賞奚南薰的各體書法，就如同遇見一位身心靈都被調和理順的高人逸士，令人和悅歡喜。

人有一種神完氣足，平和暢適之感。這固然跟他鐵硯磨穿的臨池實踐功夫密切相關，而他在書學與醫學兩方面的苦心孤詣，並以醫理入書的獨特際遇，也應是他在書藝成就上的一大助緣。

事實上，中醫與書法在精神原理上有很多方面是相通相契的，比如中醫治病，強調的是診斷與治療，診斷的確定病竈是「知病」，而治療的對症下藥則是「去病」。一旦藥到病除，則精、氣、神三寶俱全，便是一個健康快活人。至於毛筆書法，寫得不好就是字有病，有病就得找出病因，方得去病。自己不明書理，找不出病因，只好去拜師學藝。所以老師的角色就如同是醫生，學生便是患者。而歷代無所不有的各式碑帖與字跡，則如同藥材。每一本碑帖都是一帖藥，溫、熱、補、瀉，各就所需以為取資。故做為書法老師，不僅是要懂得藝術創作的原理，還得兼

通各種字體，各個碑帖的「藥性」。否則，只會斷症而無法對症下藥，俗骨難化故態依然，臨摹碑帖便成無濟於事。

中醫的治療對象是一個有機組合的人體，人體的健康，筋骨肌肉固要健全，尤其強調氣血要能通暢無滯，所謂「氣到血到」，除了肉眼可見的血管及微血管外，還有肉眼看不見卻可經由修行憑感覺感受得到，運輸極微量氣血的奇經八脈等無形通道，也必須能暢通無阻才行。因而，藥石所攻不到處，還得假借針灸或氣功醫療法，為的就是幫病人打通氣脈的通道。所謂「通則不痛，痛則不通」，氣脈一通，則百病盡除。書法作品的表現形象之載體，是由毛筆在紙面運動所形成的字跡，這個字跡同樣是一個有機組合的形體，其美觀與否也跟氣有密切關係。

「氣」在書法作品中是無所不在的，首先個別點畫要能有骨有肉，不但起筆氣要飽足，行筆與收筆也一樣要能氣滿才好，甚至渾體有充實飽滿之生命美感。其次是點畫與點畫，部件與部件，字與字，行與行，所有個體與群體之間，彼此都要有聲氣相通，迴環顧盼的關照神情。乃至款識文字與主文之間，以及印章的鈐蓋，其大小也都須跟整幅作品的畫面虛實取得平衡協調，才能和諧暢適而具有賞心悅目的審美價值，任何環節的氣脈阻滯，都會影響到整體的美感。

（《渡海碩彥・書海揚波——臺灣藝術經典大系，書法藝術卷》，臺北，藝術家出版社，二○○六年）

一代真儒　草聖騰輝

——于右任的書藝成就

于右任是中華民國的開國元勳，他曾經辦過三個學校，四種報刊，道德文章沾溉天下。在書法上，他既是寫活北碑的第一人，又是集歷代章、今、狂草及流沙漢簡之大成的一代草聖。民國以來，海峽兩岸書家如雲，今天，不管提到哪一位書家，都會有人讚嘆，有人搖頭；唯獨提到于右任，眾皆心悅誠服，無話可說。為了因應自清末以來有關漢字改革的時代議題，他利用奔走革命的餘暇，在「標準草書社」同仁的協助下，精心研擬出一套既合乎科學精神又具有實用價值的「標準草書」，可望徹底解決漢字書寫唯有楷體而沒有草體，費時費力的困境問題。這是漢字發展史上破天荒的「草書正字運動」，直可驚天地而泣鬼神！

以一個西北清寒家庭出身的青年，于右任稟承其鄉先賢張橫渠「為天地立心，為生民立命；為往聖繼絕學，為萬世開太平」的教誨，以民胞物與的胸懷，追隨國父孫中山先生獻身國民革命志業。一生無論研究學問、革命從政、興學辦報，乃至日用待人接物，始終抱持「大公」與「至誠」的革命精神，伸張民族正氣，發揮創造力量，行健不息，堪稱是精誠篤行的關學派後勁。與革命導師孫中山同為近代少見的醇儒，更是古今難得一見在勳業、德業與藝業三皆彪炳的完人典型。

一、革命先覺，愛國詩人

于右任生於清光緒五年（一八七九—一九六四），原名伯循，字誘人，亡命後改名「右任」。世居陝西涇陽斗口村，至父親新三公時，才遷徙到三原。兩歲喪母，由伯母房太夫人撫養長大。七歲入塾，由於家貧，曾為牧羊兒，也曾充

當砲房小工，以貼補家用。十七歲以案首（秀才第一名）入學，文學特出。葉爾愷督學陝西時，譽為「西北奇才」。

二十五歲考取舉人，次年，赴開封應禮部考試。由於所著《半哭半笑樓詩草》對時政多所譏評，被陝甘總督升允以「逆豎昌言革命，大逆不道」入奏，遭清廷下令緝捕。幸得同學父李玉田設法營救，得以逃亡上海，方免於難。在上海得到馬相伯的接濟，化名進入震旦公學做學生兼教師。後以因緣際會，先後創辦復旦公學及上海大學等，藉以開啟民智，振興國族。

二十八歲，為了籌設神州日報而赴日本考察募款。在東京得識　總理孫中山，正式加入同盟會。返國後，即全心致力於辦報事業，除神州日報外，又先後創辦了民呼日報、民吁日報及民立報。痛陳民生利弊，並宣揚孫中山革命救國的思想理念，成為辛亥革命順利成功的無形催化力量。

民國肇建，南京臨時政府成立，邀右老擔任交通部次長，當時他才三十四歲，是整個內閣最年輕的閣員。二次革命失敗，民立報被迫停刊。袁世凱設計延攬，皆為峻拒。民國七年，入陝主持「靖國軍」，先後參加反袁、護法、北伐、抗戰、勘亂諸役，無不竭盡股肱，適時發揮調度轉化的綏靖功能。日本無條件投降後不久，共產黨全面倡亂，國民政府節節敗退，終於在民國三十八年十一月二十九日搭機飛抵臺北。

于右任一生潔身自愛，守正不阿，普為國人敬仰，更深受孫中山及蔣中正兩位領袖倚重。於民國二十年二月二日宣誓就任監察院院長一職，政府遷臺後，仍續舊任。整肅官箴，彈劾不法，輔弼中樞，鞠躬盡瘁。直到民國五十三年十一月十日辭世為止，三十餘年如一日，故被尊為「監察之父」。

于右任在奔走革命之際，感觸既多，往往發為詩歌，無不以顯揚天地正氣為指歸，是早期南社詩人之一。有《右任詩存》上下卷1、《右任近十年詩存》2、《于右任詩詞集》3等集傳世，所作詩、詞、曲近七百首。早年所作「從軍樂」：「中華之魂死不死，中華之危竟至此。同胞同胞，為奴何如為國殤？碧血爛斑照青史，侮國實係

1 上卷王陸一箋，下卷劉延濤箋，一九二九年二月初版，一九五一年七月臺北增訂四版。

2 劉延濤題簽，無版權頁，未著編集者及出版社名。內收一九四九至一九五九詩作一百餘首，附錄詞曲七首。

3 楊博文輯錄，長沙，湖南人民出版社，一九八四年九月出版。收集于右任自上世紀末至一九六四年所作詩、詞、曲近七百首，堪稱目前最為全面的詩詞集。

侮我民。吾人當自造前程，依賴朝廷時難俟」；晚歲所作「由黑暗到光明」詩，也有「孔子執戈，耶穌帶劍。平其不平，神聖所念。何人當先，百勝百戰。爭取自由，與天下見」之句，在在可見其拯救國族危亡，登斯民於衽席之上的宏願，民族意識濃烈，有「愛國詩人」之稱。

于右任作詩，強調要親近民眾，深入生活，善於鼓舞人心。故用字多淺顯易解而寓意深遠，溥博淵泉，涵渾萬有，信手拈來，都成妙趣。論者稱于右任的詩兼有「太白之飄逸，東坡之瀟灑，放翁之豪邁，遺山之雄峻」四種長處，雖然深切。但筆者以為在這「四長」之外，似乎還須加上「少陵之涵渾」與「樂天之簡易」兩句，庶幾可以略盡于右任詩學造詣之妙。可惜詩名多為書名所掩，以致國人對此認識不深。

二、融碑入帖，沉雄簡靜

于右任在書法藝術上，有兩個重大成就：一是碑體行書，一是標準草書。

就現存墨跡考察，右老早年學書，基本上走的仍是一般以二王為中心的法帖路線，他真正接觸並大力臨習六朝碑版，應是四十歲以後的事。

如民國八年，四十一歲所書「劉仲貞墓誌銘」（圖一），疏朗娟秀處似晉、唐人書，不論用筆或結體，都看不出一點北碑的氣息；而在四十三歲寫贈雷召卿的「自書詩四屏」（圖二），儘管點畫生澀，結體也有些散漫，但朴質的筆調與古逸的造形，受到六朝碑書影響是顯而易見的。到了四十五歲，所寫的「張清和墓誌銘」（圖三），不僅筆畫勁利，結體茂密，章法也日趨整斂。前後不

圖一　于右任　劉仲貞墓誌銘　1919　拓片

圖二　于右任　自書詩行書四屏　1921　紙本

人生求足何時足　天道無常
似有常　老屋將傾基尚固　好
花空謝種猶香　早知階下黃難
實且看籬前菊　見霜為問他年
誰灌溉自由佳卉遍西方
武碑何在彭衡誌舊痕地當倉
聖廟石在史官村同瑞像新穫
夫蒙城尚存

圓筆中鋒的行筆，點畫頓覺遒勁而豐實飽滿許多，

墨跡作品中，原本方折勁利的側鋒用筆，忽然轉成

之間，如「彭仲翔墓誌銘」（圖四）及幾件同時期

法上的轉變，大約在四十七、八歲到五十一、二歲

由純楷變成半楷半行，或行中帶草的魏體行書。筆

重大轉折：一是筆法上的由方變圓；一是體勢上的

　此後，右老的魏體碑書風格發展，又經過兩個

　過數年，而進境如此之大，可見用功之勤。

圖三　于右任　張清和墓誌銘　1923　拓片

舊德刻苦向學無所不窺
然其歸在宋儒尤好易集
易說百餘家平議之清光
緒中以選拔貢陝西當直隸
州州判分發陝西當監武
備學堂判乾州鄜州鄜州

圖四　于右任　彭仲翔墓誌銘　1925　拓片

抗制棄職去歸里時白水多
匪患君招撫之編為保衛軍
一境寧靖五年春討袁軍起
君即率其保衛之自袁
氏喪亡後君駭駭為陝軍重
鎮而嫉之者日益甚君素坦
率不樂與人爭權利遂杜門

圖五　于右任　秋先烈墓誌銘　1930　拓片

圖六　于右任　行書陸游題瑩上人剗溪畫詩　紙本　132×32cm

書風為之不變，顯然是受到「廣武將軍碑」、「石門銘」及「鄭文公碑」等圓筆碑書啟發影響的結果。這個轉變，使得右老的楷、行、草書，雖未曾專力學篆，卻能筆筆饒有「篆籀氣」，同時，無形中也為他的碑書筆法與轉進後的草書尋覓到相互融會的最佳契合點。至於五十二歲寫的「秋先烈紀念碑記」（圖五），筆道圓勁，顯得精滿氣足，體勢方扁而略帶八分韻致，則是轉換成圓筆中鋒後的精熟運用。至於在體勢上的轉變，大約在五十三歲到五十六歲之間，純粹規整而筆畫繁複的魏體楷書已甚少見，代之而起的是楷中帶行或行中帶草的碑體行書（圖六），奇姿異態，繽紛迭出，書風為之又一變。這應與右老當時學書重點轉向草書的整理研究有密切關係。傳世不少以魏體行書所寫蒼渾雍容，氣勢磅礡的大字碑體行書作品（圖七），都是此一時期的創作。

于右任真正熱中於草書的學習，是五十歲以後的事。五十歲以前，在平日與人通信的尺牘中，雖也可以看到行、草夾雜的運用，但這些草字，多半只是一些常用字，似乎尚未專意學過。至於全幅草書的作品，則首見於五十六歲為陝西斗口村農業試驗場寫的「遺囑」橫披（圖八）。此作既有碑書的遒厚，又有草書的飄灑，沈雄雍穆，超逸絕塵，略無明、清以來萎靡餒弱之病，令人眼睛為之一亮。自此以後，結體整飭的魏體楷書便如煙消雲散，再也看不到了。甚至連一向以整斂精嚴見稱的墓誌或墓表，也都改用半行半楷、行草交雜，乃至全幅草法的方式書寫（圖九）。此後，于右任不斷利用「標準草書社」的研究成果，廣博汲取章、今、狂草及漢代簡牘隸草墨跡之神髓，用筆益發精微，結字日加綿密，行氣與章法

图七　于右任　行書對聯　紙本

言事有高識
為學在敏求
志盦先生正
于右任

图九　于右任　趙次庭墓誌銘　1934　拓片

生女三人中孝傳生出寅中里汪生葬西
拓東関東嗇門分劉家庄之南任巽山
乾向名君不治北支邢堂也君葬於
十種已印行弓通侶地質學於國
方葉地球乙生物之邃化鄧述靈卿取鐵
鑛江寧鳳皇山鐵鑛鳳陽煤遠地質概況
延長石油書原揆克大綱石發錦珠批門
有説鑛石灰挖炭油礦散没陝西煤鑛概況定

也更加富於變化。六
十歲生日，在重慶用
標準草書體寫的「正
氣歌」六屏（圖十），
氣勢連綿酣暢，精勁
無匹，無疑是于右任
在標準草書藝術表現
的一個高峰。

後來所書，字字
獨立的意味增多而連
綿的意味變少，結體
也逐漸由內擫轉為外
拓，外張力大於內聚
力，似乎有意放鬆原
本稍覺緊勁的中宮，
使字的內部空間氣息
感覺從容不少。隨著
字間連綿氣勢的弱
化，畫面或因開張凌
厲太過而顯得有幾分
疏略支離之感。如六
十七歲聞日本投降，
所書自作「中呂醉高

图八　于右任　草書遺囑　1934　拓片

圖十 于右任 草書正氣歌六屏 1938 拓片

歌」十首（圖十一），字形刻意拉長，氣勢開張，點畫雖極跳盪，但由於行筆過於酣快，筆畫多失之滑易，時見意到筆不到處，跟前後各期書作相較，迥然異趣。直到渡臺後的前幾年，此種忙迫躁動的形象意味依然存在。這除了右老內在的創作心理因素外，恐怕也跟蝸螗多故的動盪時局不無關係。

後來，由於政務漸上軌道，生活日趨安定。在書藝創作上，不論行中帶草的行草書，或是結構稍稍繁複的楷行書，乃至純粹的標準草書作品，整個氣格才從躁動騰擲逐漸復歸閒靜（圖十二）。八十歲以後，所謂思慮通審，人書俱老，更是返虛入渾，靈和朗暢，碑書與帖學獲得高度的融合。如「袖中・海上」一聯（圖十三），是他八十六歲逝世當年所作，神清氣爽，毫無衰颯之象。圓渾綿密，善於空中取勢，開合自在，如抱太極；通幅一片神行，

圖十一　于右任　中呂醉高歌　1934

圖十二　于右任　自書百字令題標準草書　1957

無懈可擊，令人嘆為觀止。

自清代乾、嘉金石學大興以來，碑學書家甚眾，其間最為雄傑特出的，當推趙書為「靡靡之音」，而稱張裕釗是「集北碑之大成」者。事實上，張書雕琢太過，器局狹隘，遠不及趙書的雄偉宏放，且風格多樣，精能之至。清代真正「集北碑之大成」者，非趙之謙莫屬。康氏「靡靡」之評，令人難以苟同。儘管如此，跟于右任的北碑楷行書比較起來，又覺趙書鼓努安排的人工意味偏多，不若于書的渾穆奇逸而又機趣盎然。故于右任不僅是「集北碑之大成」者，同時也是「寫活北碑」的第一人。

于右任學習北碑的最大成就，在於他那「偉」、「岸」、「奇」、「逸」的碑體行書：偉，是意態英偉；岸，是氣象高曠；奇，是造形奇特；逸，是品格超妙。後來，以他雄厚的碑書根柢，轉而專攻草書，通過他那堅實的臨池實踐，鎔冶碑書之雄強與帖書之灑落於一爐，終於開發出那「沉」、「雄」、

丹，正由於「活」，故能氣機鼓盪，自然而富於天趣。因此，他是中國書法史上，成功調融了碑路與帖路既相對立又相補濟的辯證矛盾，而臻達高度圓滿成就的第一人。

于右任之所以能夠在書藝上取得如此非凡的成就，固然是他個人才性、學問、遊歷及胸襟器度的朗現，並非純靠力學可到。若就藝術家的創作心理角度看，則又跟他那「博觀約取」的學習態度密切相關。在六朝碑版方面，他不但廣臨造像記、墓誌銘、摩崖書及一般碑刻，甚至還有「鴛鴦七誌齋」近三百方的碑誌刻石供他朝夕揣摩。足跡所到之處，還不避艱辛尋訪碑刻原石，以求驗證。眼界一寬，心胸自然開通。草書方面更不用說，他適時利用「草書社」精選編成的《標準草書草聖千文》（圖十四），做為研究臨仿的範帖，涉獵可謂既博且精，涵蓋古今，包羅萬有，可以稱得上是臨寫《草聖千文》成功的第一個書家。原本只是文字學創造意義上的「標準草書」，經過右老不斷臨寫實驗，不斷心追手摹的結果，漸次建構了他在書法藝術上別開生面的「標準草書」。所謂「萬法門中，不捨一法」，故能囊括萬殊，裁成一相，成就他那獨立千峰外的妙高山！

三、代表符號，標準傳付

圖十三　于右任　行草書七言聯　1964　紙本

世達賢倫情

袖中異石未經眼　海上奇雲欲盪胸

于右任

圖十四　于右任　臨標準草書草聖千文

「簡」、「靜」的標準草書：沉，是用筆精勁；雄，是氣勢雄強；簡，是結體簡潔；靜，是神情靜穆。在這裡頭，「活」是他的一字金

于右任自民國二十年倡導成立「草書社」起，就正式著手進行草書的研究與整理工作。民國二十三年，改名為「標準草書社」，並確立「易識」、「易寫」、「準確」、「美麗」四個選字「標準」原則。二十五年七月，《標準草書》編撰完成，右老親自撰寫序文，在上海出版，為漢字實用書寫改革的千秋大業跨出了成功的第一步。

《標準草書》包含兩個部分：一是《標準草書草聖千文》的創編，一是標準草書「代表符號」的整理。《草聖千文》，是以周興嗣編寫的「千字文」為基本架構，自前賢草書作品中鉤摹蒐集到的「千字文」字樣，依前述四個準則，逐一精挑細選編纂而成。凡入選的字樣，必經右老本人親自書寫驗認可後，方才拍板定案。遇有不盡合適的字，就加以汰換。草書「代表符號」部分，則整理出三百五十三個楷書部首或不成部首的部件，尋找出七十個草書「代表符號」來加以取代，並且附有釋例，建立了一套既簡化又統一的草書符號系統，並與楷體對應，期能節省書寫時間精力，以利漢字實用書寫的推行。

《標準草書》的創編原理，是將歷代草書作品進行全面的清理與總結，選輯的對象，包括了各時代各區域的作者。惟期以眾人之所謂善者，還供眾人之用。

右老在自序中說：「字無論其為章、為今、為狂：人無論其為隱、為顯；物無論其為紙帛、為磚石、為竹木簡。

《標準草書》的創制，是于右任為了因應漢字革新的時代需求，所提出來的漢字改革構想策略，期能切合世界文明先進民族「印刷用楷，書寫用草」的文字運用軌則，試圖為漢字實用書寫的「唯楷」之繁難困境，找出一個可大可久，一勞永逸的解決方案。這是他一生在革命從政之外的最大志業，在漢字發展史上，具有不可磨滅的功績。

他的後半生，除了為國事憂勞外，最令他無法忘情的，就是「標準草書」。相形之下，他的書法藝術與詩詞文章，似乎都成了次要的餘事！

可惜書出以後，緊接著是抗日戰爭及國共交戰，內憂外患，接踵而至。儘管國事多艱，視息難安，但于右老對此攸關民族競爭力的文化大業，還是念茲在茲。在民國三十七年三月，國民黨政府全面撤守前一年，他填了一首「百字令——題標準草書」藉以宣達他苦心孤詣創編《標準草書》的宗旨所在：

草書文學，是中華民族自強工具。甲骨而還增篆隸，各有懸針垂露。漢簡流沙、唐經石窟，演進尤無數。章今狂在，沉埋久矣誰顧？

試問世界人民，寸陰能惜，急急緣何故？同此時間同此手，効率誰臻高度？符號

神奇，髯翁發見，祕訣思傳付。敬招同志，來為學術開路。[4]

渡臺以後，公餘之暇，于右任還不斷臨寫（圖十五），不斷地進行修訂。每次修訂，都有換字或修改釋例，以求盡善盡美。不過，誠如右老在《標準草書》自序中所說：「這只是一個藍圖，偉大的建築還要國人共同努力。」這固然是他的謙詞，實際上也是老實話。《草聖千文》的選字，雖經于右任與「草書社」同仁盡其最大努力求其客觀，但其中還有一部份字樣，是在歷代草書作品中都找不到理想的字樣下，由右老以「草書社」的名義，依其創作實踐體驗與觀點所補充擬列出來的。做為書家的個人創作，自然不成問題，然而，一旦要落實到政策上推行時，就必須接受公眾的檢驗與質疑。在這些以「草書社」名義所開列的八十一個草字，儘管大部份或許都能獲得大家認同，但無可否認的，其中存在些許疑義，還有待集思廣益，補苴充實，期使此一民族文化「藍圖」能更臻完善，以利全民運用。

（《渡海碩彥·書海揚波——臺灣藝術經典大系，書法藝術卷》，臺北，藝術家出版社，二〇〇六年）

4　此作於民國三十七年寫成後，其後又經兩次修改，本文所引用者為初稿。就筆者所見墨跡資料，最後所書紀年為民國五十年二月，不知是否為最後定稿？經與初稿比對，一百字中，改動處有四十四字之多。其詞如下：「草書重整，是中華文化復興先務。古昔無窮之作者，多少精神貫注。漢簡流沙、唐經石窟，實用臻高度。元明而後，沉荒久矣誰顧？試問世界人民，超音爭速，急急緣何故？同此時間同此手，且其莫遲遲相誤。符號神奇，髯翁發見，標準思傳付。元明而後，沉荒久矣誰顧？試問世界人民，超音爭速，急急緣何故？同此時間同此手，且其莫遲遲相誤。符號神奇，髯翁發見，標準思傳付。敬招同志，來為學術開路。」

從書法到文字畫
——論呂佛庭的書藝與文字畫

一、獨具一格的「呂體」書法

呂佛庭（一九一〇—二〇〇五）雖以水墨繪畫揚名藝壇，其實他在書法方面，不論理論研究或創作實踐上，也都投入了大量心血，成果相當可觀。尤其那非楷非隸，亦楷亦隸的呂體書法，面貌古逸，獨樹一格，堪稱一代名家。

呂氏的書法作品，以楷書為大宗。其遺作中有他臨寫王羲之的「樂毅論」（圖一）和王獻之的「洛神賦」，也有他融合鍾王體勢的畫上題跋，都寫得珠圓玉潤，靈秀飛動，深得鍾王溫雅虛朗之韻致。對於唐人楷書，獨愛褚遂良「千字文」（圖二），曾經一再臨寫。後來，更將晉、唐楷法冶為一爐，晚年由圓秀轉為蒼勁，益發顯得渾厚老成。

行書方面雖也曾多方涉獵，其真正得力處，主要仍在於王羲之的「蘭亭序」、「集字聖教序」（圖三）和顏真卿的「爭座位帖」。作品用筆矯健，溫文靜穆，純是自家本色風光。

純粹的草書作品，呂氏寫得極少，章草則是他較為常見的草書。其特色是字字獨立，

世人多以樂毅不時拔莒即墨為劣是以敘而論之夫求古賢之意宜以大者遠者先之必迂迴而難通然後已焉可也今樂氏之趣或者其未盡乎而多劣之是使前賢失指於將來不亦惜哉觀樂生遺燕惠王書其殆庶乎機合乎道以終始者與其喻昭王曰伊尹放大甲而不疑大甲受放而不怨是存大業於至公而以天下為心者也夫欲極道之量務以天下為心者必致其主於盛隆合其趣於先王苟君臣同符斯大業定矣于斯時也樂生之志千載一遇也亦將行千載一隆之道豈其局跡當時止於兼并而已哉夫兼并者非樂生之所屑彊燕而廢道又非樂生之所求也不屑苟得則心無近事不求小成斯意兼天下者也則舉齊之事所以運其機而動四海也　樂毅論

半僧

圖一　樂毅論

不相連屬：向右出鋒的捺筆，往往帶有八分隸書雁尾的筆意，是由秦、漢古隸書的簡略草寫體演化而來，發展到魏晉以後，才逐漸被規整化。這種「章草」書體，跟王羲之時代普遍盛行、字形更加流美且相連帶的「今草」，以及字形大開大合，大小錯落又筆勢奔放連綿的「狂草」，在表現形態上都有很大的不同，可以說是一種「草書的楷寫體」。

呂氏的章草作品，最早見於他渡臺前後的一些畫作題款上。如他四十歲在臺中所畫「抱琴觀流圖」及「瞿唐峽七屏通景圖」的畫上題字，沉勁古朴，簡潔而脫俗，用的便是章草體。足見他在渡臺以前，對於章草已曾下過相當功夫，不然的話，是不可能達到如此自由運用的地步的。呂佛庭對於章草字體的選擇，多少也反映了書家的一些基本性格，直到晚年，他還臨寫了章草名帖「出師頌」（圖四），靜雅醇厚，如寫工楷一般。

八十五歲前後曾經書興大發，寫了不少大字草書作品，其中以四尺對開對聯為多。或許是一向收斂慣了的性情，不太適合在筆勢連綿，過於奔放的大草書裡表現發揮；又或許由於體氣漸衰，作品看來多少有些力不從心之感，跟他

圖二 千字文

圖三 行書玄奘法師頌

的其他各體書法比較起來，顯得有些格格不入。看來書家的性情趨向與創作字體的選擇，其間似乎還存在著一定的辨證聯繫。

值得注意的是，他還曾經放棄作為書寫題材的文字內容，以草書形式創作了「無意書」（圖五）。就形式、觀念上說，它似乎稱得上是「前衛書法」，這是他試圖突破傳統書法創作模式所完成的實驗性筆墨遊戲：若從創作內涵上看，整幅作品唯剩上下筆勢的映接與連綿，完全解消了文字內容的拘絆，包括上下字間「文學性」字義的特定關係和前後筆畫間的「文字性」結構組織規定。去除了這兩層束縛後，實際上便已落入單純的「書寫」行為。它既不是「文字的」，更不是「有筆法、結構法與章法」考究的「文字書寫」，當然也就難以稱之為「書法藝術」。實際上，它已經由「書法」變成了「非書法」，若要勉強給這一件作品取個名稱，

日本前衛書家常用的「墨象」二字，似乎最為貼切。

西哲曾說：「一切藝術都是戴著枷鎖跳舞。」假若這樣的論述可以被認同，那麼，凡是不願意戴著某一種藝術門類的「枷鎖」跳舞的人，他所「舞」出來的作品，便不具備有可以跟這一門類藝術「攀親帶故」的條件。這是呂氏「無意書」所帶來的最大啟示。

呂氏的草書作品雖寫得不多，但他卻活用了作畫的皴法，把「解索皴」運用到出神入化的地步，這和寫草書已沒甚麼兩樣。其實，他是一位擅長以「草書入畫」

圖五　無意書

圖四　出師頌

的畫家（是指章、今草書而非狂草），也是慣常以畫畫取代草書書寫的書家。可惜他本人似乎並未有這個自覺，作畫運

皴時，自由自在，一旦寫起草書來，便不免過於矜莊，這是一個有趣的現象。嗣

呂佛庭對於隸書的筆法，是在弱冠時期經由其岳父張松齋的引介，得同鄉前輩書家張東寅的指導而悟入的。嗣

又廣泛涉獵東漢桓、靈諸刻，尤其深得「曹全碑」及「孔宙碑」兩刻精蘊。晚年，更與寬博古逸，隸楷參半的「泰

山經石峪金剛經」摩崖書相揉合，面貌奇古，氣象雍穆，體現了楷書結體的嚴整與隸書筆勢的開張，是他所有書法

創作中，最具有鮮明個性的「呂體」書風。至於七十二歲所寫的「金剛般若經」六本大冊頁（今藏故宮博物院），首

尾一氣貫注，精力瀰漫，更是他此一風格的經典代

表作。

對於篆書的接觸與學習，是呂佛庭中年渡臺以

後的事，起步最晚，創作量也不大。由於他跟上古

史學權威兼甲骨文書法家董作賓有同鄉之誼，兩人

交情深摯，互動密切，因而引起他臨寫殷、周古篆

文字的高度興趣。如臨仿《孟姜簠銘》之作，點畫

挺拔，古意盎然，別有情趣：〈甲骨文七言聯〉：

「小作大觀小亦大，有在無處有還無」（圖六），

雖然是他八十九歲晚年的遣興之作，剛勁的筆道，

仍讓人依稀感受到那龜甲上用銅刀刻出的趣味，看

不出絲毫的龍鍾老態！

整體看來，呂佛庭有關金文大篆的書法作品，似乎都是銘文的直接臨摹，自運書寫的篆書作品很少出現。他真

正利用金文作為創作的素材，應是六十歲以後大量書寫並不斷開發創作的「文字畫」。

如前所述，呂氏對於古文字的研究興趣，主要是受到鄉長董作賓的影響。他渡臺之初，曾在臺東師範任教。有

一回在海岸邊寫生，竟被警備總部人員誤以為是採探海房形勢的「匪諜」而遭逮捕，並嚴刑拷問而銀鐺入獄。幸經

董氏極力營救，才得以解脫困厄。民國四十年前後，呂氏經常到臺北向董彥老請教。有時還應邀留宿董宅，燈下輪

圖六　甲骨文七言聯

番揮毫，常常是一個寫甲骨，一個畫畫，完成的作品多互相交換，展現了傳統文人之間游藝輔仁的無窮樂趣[1]。自此以後，他更多方蒐集古文字學及金石古文字的相關書籍，連雲南納西麼此文字、古埃及巴比倫等不同民族早期的象形文字也不放過。茶餘飯後，一一拿來玩索揣摹。當他研究這些殷墟文字及商周金文時，被這些筆畫樸質，結構奇特的優美古文字感動，從而生起一個靈感：何不將這些文字拿來做為繪畫的創作材料呢？嗣後他更下定決心，要把象形字「從實用的符號裡解放出來，純以審美的觀點重新組合為簡單完美的圖畫」，才有後來「文字畫」的出現。

民國六十年，呂佛庭開始嘗試創作「文字畫」。

兩年後，並開始試作「禪意畫」（圖七）。六十三年元旦，在國立歷史博物館同時展出他最新創作的「文字畫」與「禪意畫」作品，由於題材特殊，畫風新穎，頗受各界好評。那年秋天，時任文化大學藝術研究所所長的友人莊嚴特別邀聘他講授「文字畫研究」課程，這是對他新創作成果的最大肯定。隔了兩年，又在歷史博物館舉辦「呂佛庭文字畫展」，這一回展出的，是清一色的「文字畫」作品，之後便少有這類創作了。

二、「文字畫」與「圖畫文字」

對於篆書，呂氏自云「由於功力不夠，沒什麼成就。」這固然是他的謙抑之詞，惟就他各種字體的整體造詣看來，篆書似乎也的確是相對較弱的一環。不過，他後來利用古篆文的象形素材作為表現語彙所創發的「文字畫」，則不僅為篆體書法的現代性轉換找到一個極佳的切入平臺，也為傳統繪畫開拓了另一片嶄新的天地。

1　見呂著《憶夢錄》「我與董作賓先生」一文，頁二八二——二八五，臺北，東大圖書公司，一九九六年一月。

圖七　煙波釣舟

根據考古的發現，在舊石器時代，東西方的原始人類已有了很精巧的壁畫，如西班牙山洞野牛壁畫（圖八）、寧夏賀蘭山「鎮山虎」岩畫（圖九）、蒙古「車輛」岩畫（圖十），描繪各種動物及人類活動的圖形，記錄著他們當時的生活感受與體驗。這些古壁畫的象形符號有些跟後世的象形字接近，而被視為原始圖畫文字。後來又幾經抽象簡化，才逐漸演變為成熟的象形文字（圖十一），故早期的象形文字與圖畫的界線並不明確。

唐蘭說：「象形文字是由圖畫逐漸變成的。」[2] 論述是接近歷史真實的。然而，嚴格定義的「文字」必須兼具形、音、義三個要素，裘錫圭從這個角度著眼，認為把這一類接近文字的圖畫稱為「圖畫文字」，未甚妥當。他說：「文字畫是作用近似文字的圖畫，而不是圖畫形式的文字。」[2]

唐蘭從文字的發展流變角度著眼，不贊成用「文字畫」一詞來指稱這些帶有圖畫性質的象形文字，與裘氏的看法不同。他的理由是，嚴格定義的「文字」必須兼具而主張若稱作「文字畫」是可行的。[3]

圖八　西班牙山洞野牛壁畫

圖九　賀蘭山「鎮山虎」岩畫

圖十　蒙古「車輛」岩畫

2　見唐著《古文字學導論》，頁八四，臺北，樂天出版社，一九七三年七月。

3　見裘著《文字學概要》，北京，商務印書館，一九八八年八月。

由是：「假如把近乎圖畫的文字屏除在真正文字之外，那無異於把石器時代的人類屏除在真正人類之外。」他更進一步指出，因為甲骨及銅器上的文字，很多都近於圖形，故「在這裡面，要區別文字與文字畫的界限，實在只有已認識和未認識而已。」

他這麼一說，把「已認識」與「未被認識」拿來作為區分「文字」與「文字畫」的界限，實際反而讓我們覺得「文字」一詞是必要的，因為它正好可以用來「專指」那些帶有圖畫性質而未被識讀出來的早期象形文字，只是在名稱上，跟裘錫圭的「泛指」已認識與未被認識的界定稍有不同而已。在這裡，所謂「文字畫」與「圖畫文字」，實際都是指涉那些象形意味濃厚的原始圖畫文字。[4]

唐、裘二氏的這個爭議，似乎跟「雞蛋」與「雞」的辯證關係有點類似。「雞」當然是「雞蛋」孵化出來的，但也並非所有的「雞蛋」都必然能夠孵化出「雞」。正如「胎兒」既是尚未成形的「人」，究竟算不算是「人」呢？其中都隱含著某種程度的「模糊」成分在，的確是不容易輕易畫上等號。唐蘭雖不贊同使用「文字畫」一詞，但他從其生成之因果傳統上立論，而持兩者為一，同樣歸屬「文字」範疇的肯定義；裘錫圭則主張可用「文字畫」一詞來指稱早期近似文字的圖畫，卻從蛋也有壞蛋及未受精的蛋，胎兒也有夭死於腹中的「遮詮」上立論，而持反對將「作用近似文字的圖畫」與帶有「圖畫形式的文字」混同為一的否定義。

呂氏儘管贊同唐蘭的說法，卻採取「文字畫」一詞作為他新創畫種的名稱，而放棄使用「圖畫文字」這個詞，主要是想藉此避開「圖畫文字」以「文字」作主語而易於被誤解為「書法」之糾葛。表示他的創發性作品是一種

4　見唐著《古文字學導論》，頁八四、九一。臺北，樂天出版社，一九七三年七月。

圖十一　象形文字

「畫」，而不是「書法」。呂佛庭的「文字畫」創作，與前述裘錫圭論述中所引用的「文字畫」，雖同樣強調「圖畫性」，在本質上卻迥然異趣。

這已涉及學術上「文字畫」一詞的兩種含義：一個是側重文字與繪畫發展的學術義理探討，是就文字與繪畫同源的「源」之通同上說的；另一個是側重新藝術的創作發想，是就文字與繪畫異流的「流」之整合上說的。然而，呂氏雖借用現成的「文字畫」作為他創發的繪畫名稱，卻也賦予新的內涵，他不僅利用帶有圖畫性質的古篆文字形體做為創作的素材，更進一步對這些素材進行加工組織，甚至隨其豐富的靈感，以其自撰或古人的詩句為題，設計構成為一幅幅富有詩情、神韻與意境的完美畫面。

三、「文字畫」的創作價值及作品賞析

呂佛庭「文字畫」的創作模式，大致分為「描寫畫」和「裝飾畫」兩類。前者是指利用古代象形文字，根據作者的主觀感受所描繪富含詩意的審美性繪畫；後者是指繪在建築、衣服或器物上的一種圖畫，因為圖案的趣味濃烈，故又名「圖案畫」。

呂氏「文字畫」的創作素材多元，除了金文、甲骨文以外，範圍還擴及古代磚瓦文、鏡銘、璽印文字等。根據呂氏自己的說法，「不但要恢復象形字本來的面目，並且更賦予它詩底意境，重新組合為簡單、模拙、有生命、有趣味、純粹審美的描寫畫。」[5]這裡明白表示，「文字畫」是通過象形符號本身特殊造形趣味的比類與暗示，經由畫家巧思妙慧進行有機的排列組合，完成情感的傳達，而不僅是把象形字從古文物上搬來做簡單的拼裝而已。

一般畫家作畫，多是依賴點畫線條作描摹物象的輪廓或紋理之「皴」法，呂氏畫的「文字畫」，捨棄一般的皴法，利用帶有象徵作用的文字符號之素樸線條取代傳統皴法，重新組合成簡潔單純而饒富生命意趣的畫面。畫中運用了古文字符號為畫作的「造境」服務，此一畫種的開新實驗，的確是「語不驚人死不休」的全新創造。

呂氏的遺作中，有一部份是商周金文中「圖畫文字」的臨仿之作，這些作品只能是「文字畫」創作的前置素

5　見呂著《文字畫研究》，頁二，臺北，華正書局，一九七五年八月。

材，審美純度不高，實可歸入書法作品，不能算是「文字畫」。不過，這也無妨於他在「文字畫」創作上的精詣與成就。

呂佛庭在「描寫畫」方面，所利用的文字符號，有具象的象形文字，也有非具象的半象形或抽象文字，創作成果豐碩。如「高枕石頭眠」（圖十二）係集「木」、「少」（草）「人」、「石」、「水」五個篆文，依繪畫構圖原理搭配組合而成。在創作時，作者腦海裡先有「偶來松樹下，高枕石頭眠。山中無曆日，寒盡不知年」的詩意，再擷取左方畫一棵高大的松樹，用「木」的篆文作松幹，用「少」的篆文畫松枝，松下畫一大「石」塊作為平臺。大石平臺上，松根旁再添一顆小「石」頭，作為「人」形的枕頭。大概是嫌右下方太過單調，又在大石塊的斜坡上加上「水」形，表示石旁有泉水流過。最後在畫的上方題上詩句，並註明所運用的古文字，便完成一幅構圖嚴密的「文字畫」。

又如「雲蟲蝌蚪任塗鴉」（圖十三），是民國六十五年呂氏寫贈省立臺中圖書館的一幅「文字畫」精品，今歸國立臺灣美術館典藏，這是目前所發現呂氏此類創作尺幅最大的一件。此畫的構圖繁複，除了兩戶人家的四間「室」屋以外，還畫了兩個「亭」字（古京、亭同字），一個「郭」字；「郭」下畫一塊大「石」頭；兩戶人家庭院各有「冊」字表示「柵」欄，左右兩個柵欄中間設有出入的「門」戶；門外畫了四個姿勢各異的站立「人」形；還有

圖十二　文字畫

偶來松樹下
高枕石頭眠
山中無曆日
寒盡不知年
集木少人石水
呂佛造

圖十三　文字畫

雲蟲蝌蚪任塗鴉甲寅
全文素眼衆書垂問
還憶連何得各上柵龍
蛇兩此故又文字也了
臺中禪學體
省立臺中圖書館
呂佛造

「鹿」、「犬」（狗）、「雞」等走獸與飛禽；「宅」，屋前後有「竹」，有「屮」（草），有「林」，也有未見樹根的「果」樹，更有用類似「之」字所象徵有枝無葉的古木；屋後「林」間，還有飛向人間的「鳥」和「燕」；遠處有兩座「山」；山前有以瓦當文「嘉」、「受」兩字綢繆的筆勢象徵的雲朵；兩山之間，還畫有一顆光芒四射的太陽（日）。在這幅畫中所運用的古文字創作元素之多，恐怕是絕無僅有的了。

再看他畫上的題詩：「雲蟲蝌蚪任塗鴉，甲骨金文集眾家。書畫同源憑意造，何須紙上辨龍蛇？」此畫不僅構圖精巧，意蘊深遠，題畫詩也很耐人尋味。他在畫中的這種既廣泛且自在運用古文字符號的創造力，不僅展現出詩、書、畫渾融為一的超絕功夫，更是他在「文字畫」創作理念及技巧達到高度純熟階段的真實寫照。這一件作品，稱得上是呂氏「文字畫」中的經典代表作。

至於「裝飾畫」，其中包括建築圖案、織物圖案、連續圖案、封面圖案四類。呂氏把具有象形特色的古文字拿來做設計處理的圖案畫，都具有高度的抽象性，裝飾效果十分強烈。如圖十四，係採用秦璽印文的「永」字及商鐘的「用」字設計而成，古穆奇特，引人遐想；如圖十五，係採用漢印文的「寶」字，秦瓦當文的「永受嘉福」四

圖十四　圖案畫

圖十五　圖案畫

圖十六　圖案畫

圖十七　圖案畫

字，秦璽印文的「壽」字，「橫立」私印的「立」字集錦組織而成，造形雖然繁複，但卻亂中有序；如圖十六，係採用周代金文「棘生敦」的「棘」字，利用其造形的奇特性，加以連續排列而成。此種篆文字形的連續排列，既有無終卡農的音樂效果，更有裝置藝術的特殊視覺感受；如圖十七，係採用甲骨文的「虎」、「豹」、「象」、「馬」、「鹿」等字及犧鼎的「犧」字組合設計構成。此作充滿活潑的生命意味，令人有一種宛如置身在「萬物並育而不相害」，各適其適的歡悅樂園中。

呂氏的「裝飾畫」，就畫家的畫路拓展而言，自有其畫作本身的審美價值與意義。他明白揭示可以供作藻井、地毯、印花、柱礎、壁頂等圖案之用，幾乎完全為供給建築、地毯、織物等加工運用為其創作旨標的作法，過度側重文化創意產業的實用性考量，雖不免會削弱作品的純粹審美價值。不過，他有意將「文字畫」跟現實生活結合，強化了裝飾性圖案的抽象性與趣味性，也稱得上是「化腐朽為神奇」的一種創意構思，不愧為當代文化創意產業的先驅。

呂佛庭的「文字畫」創作，既有線條筆法之美，又有形式構圖之美，更有神韻意境之美。此一創作模式的成功，憑藉的是他那紮實的繪畫功底，利用並巧妙轉化漢字的象形符號，賦予全新的詩意表現內涵，這正是以傳統繪畫為本體，向書法藝術取資借鑒所進行的一種繪畫實驗。於此中，我們看到了傳統繪畫與姊妹藝術之間的一種成功轉換模式，也深深感受到藝術家旺盛的創造力之表現。

（《大時代的豐碑——呂佛庭教授百歲冥誕紀念展書畫集》，臺北，國風書畫學會，二○一一年七月）

枯、峭、冷、逸
——周夢蝶書法風格初探

論文提要

周夢蝶（一九二一—二〇一四）的書法作品韻致標拔，一如其人。以詩文手稿與書信為大宗，臨摹碑帖之作次之，正式為創作而書寫的作品並不多見。早歲獨鍾歐體，畢生只寫一種楷書，書作風格單一，晚年體勢開張，亦不拘拘於平正，實胎乳於北魏〈張猛龍碑〉。本論文用「枯」、「峭」、「冷」、「逸」四字概括其書法所展現的藝術形象：枯，是就其筆墨上說；峭，是就其結體上說；冷，是就其風姿上說；逸，是就其格調上說。此外，略述其學書歷程及其啟示，並以澀、衡、貫、和等四大書法核心要素來就其書法作藝術學之探討。

一、前言

周夢蝶是遺腹子，未見父面。據說他的父親額頭甚高，並非短命相，卻在三十二歲便去世。乃父頗具文采，嘗有句云：「龍行一步，勝於鱉爬十年。」堪謂高才快語，可惜無命親教其子。早孤的身世，也讓周夢蝶吃盡人間苦頭。

夢老生當國事蜩螗之際，初中畢業，難得考上了省立開封師範，讀沒多久就投入青年軍為國效命，最後還被迫拋妻離子，隨軍渡臺。以不擅於處理感情問題，故始終子然一身。令人鼻酸的是，留在大陸的兩個兒子竟相繼亡故。後因「病弱不堪任勞」而被迫退役，只拿了四百五十元象徵性微薄的「遣散費」。他舉目無親，頓失依託，成

了名符其實的「孤獨國的國王」。處此幾已瀕臨「剝極」的絕境，很少人能再站立起來，更何況是莊嚴的站起來！可是周夢蝶到底還是走出來了，他用那堅毅無比的忍功，藝道並進，證明了他那不容漠視的大存在。自當年從南師懷瑾先生習禪，得「莫妄想」之棒喝，從此歇去。只為鍾情於詩，他並沒有把整個情感完全龜縮而成為自了漢，因為有詩，他那始終熾熱如火的情感，遂有了出氣的通孔！自認有限的才調與能量資源，就在這個完全自主的通孔中，勞謙匍匐而前，一旦厚積薄發，觸機遇緣，自然汨汨流出，終於滙集成瑩明的長河，積聚成嵯峨的妙高山。

人生，是一條由迷轉悟的漫長回歸路。凡有助於體認宇宙人生真諦，增長回歸智慧的一切文學藝術創作，都是絕好的作品。夢老的詩富於哲理，卻沒有說教意味，可謂「潤物細無聲」，令人時有臨流自照的惕勉作用。「我選擇無事一念不生，有事一心不亂」、「我選擇軸心，而不漠視旋轉」、「我選擇電話亭：多少是非恩怨，雖經於耳，不入於心」，這些詩句，讀來令人矜躁俱平，鄙吝都消。又「自度之道無他，曰：一切皆不受。其次為：受而不愛；愛而不取；取而不貪；貪而勿至其極——悔也者，困獸之一搏，懸崖之一勒也。」〈十句話〉這是周夢老對於世人的慈悲點撥。至如「每一滴雨，都滴在自茲以降，雖千佛授手，奈何他不得矣！」〈十句話〉這是周夢老對於世人的慈悲點撥。至如「每一滴雨，都滴在／它想要滴的地方；而每一朵花都開在／它本來想要開的枝頭上」〈無題〉，這詩句跟他常說的「一切已然，必屬本然、必然與當然」同一意用，非深通因果律及因緣法則者不能道。像這些遍布在其詩文集裡的珠玉，全是作者在現實的艱辛體踐中，「以淚水洗過的眼的清明／鑄成一面圓鏡」〈菩提樹下〉的人間諦觀，在在說明他地地道道是一位「以詩說法」（曾進豐語）的詩人哲學家。

詩文與書法，都以漢字作為表現媒材，其藝術形象皆依漢字而呈現，惟前者偏取其字義，而後者則假借其字形。美妙的詩文，往往成為書法的書寫內容所取材；相對的，優美的書法，也常會為文學作品的呈現增加美感效果，故二者實具有相對互補的加乘功能。周夢蝶雖不以能書名家，但他對於有機的毛筆字情有獨鍾，平日常以習字自娛；所作詩文，也總喜歡用他那清勁瘦瘠、翩然欲飛的小楷加以謄錄；這在普遍使用硬筆及E化按鍵書寫的當代人中，儼然已成為一個特殊的景觀。

其人既賢哲，其書亦有可觀。其詩藝成就，各方論述已多，本文擬針對其獨標一格的「夢蝶體」書法，做一初步探討。

二、周夢蝶學書述略

有關周夢蝶學書的經歷，形諸文字記載者不多，只能根據口頭採訪，並配合少量文獻資料，略事鈎稽。周夢蝶早歲雖也臨摹過一些碑帖，卻從未經書法專家指授，完全是靠自己摸索得來。談起他的學書歷程，夢老總不免心存憾恨。由於自小孤煢，偏僻的鄉間又缺乏明師指導，讀書如此，寫字更是如此。他曾感慨地回憶說：

「私塾的冬烘先生不懂，拿黃自元所臨的《歐陽詢九成宮體醴泉銘》（以下簡稱九成宮），要我們照著帖上的字依樣臨寫，規定每個字寫一百次。還說『寫到一模一樣就成功了』，小時以為這是金科玉律，畢恭畢敬地癡想臨至惟妙惟肖，結果是大錯特錯。」

就這樣從小練字便走入歧途，直到渡臺二十幾年後的某一天，在臺北街頭偶然看到歐陽詢的兩種《九成宮》碑刻，一種是木刻本，黃自元所臨，顯得拘謹，全無神韻，一點靈性也沒有。另一種是真正的歐陽詢所書，方知真正的歐書在統一中饒富變化（圖一），絕不像小時候所臨的黃自元體歐書那樣板硬。在此之前，始終誤把黃自元所臨的《九成宮》當作是歐陽詢的真本看待，不疑有他，也從未經人點破，其感傷可想而知。

儘管如此，他對於毛筆書法也始終未能忘情。根據夢老憶述，他在安陽初中畢業後，考取故鄉河南省開封（南陽）師範學校。就讀期間，每週也有一節書法課，係由一前清秀才劉詞青講授，此人曾在北京大學任過教，雖非書法名家，但他看到夢老筆跡雋秀，常加讚美，還運用批命盤似的語氣預許他：「將來單憑這一手毛筆字，即可馳譽當代，享一世名。」這話對於年事尚輕的周夢蝶，應有相當的激勵作用。此外，在習書的過程中，隨著個人投入心力的積累，可以由生而熟，由拙而巧，由鬆散而漸至緊勁，乃至產能讓人獲得一種不斷自我照見、自我超越的喜樂，

圖一　歐陽詢九成宮體醴泉銘

圖二─一 周夢蝶臨歐書九歌

率更令歐陽詢書

九歌

吉日兮辰良，穆將愉兮上皇，撫長劍兮玉珥，璆鏘鳴兮琳琅，瑤席兮玉瑱，盍將把兮瓊芳，蕙肴蒸兮蘭藉，奠桂酒兮椒漿，揚枹兮拊鼓，疏緩節兮安歌，陳竽瑟兮浩倡，靈偃蹇兮姣服，芳菲菲兮滿堂，五音紛兮繁會，君欣欣兮樂康⋯⋯

圖二─二 周夢蝶臨歐書九歌

圖三─二 歐陽詢書九歌

離憂

山思

率更令歐陽詢書

圖三─一 歐陽詢書九歌

吾日兮辰良，穆將愉兮上皇，撫長劍兮玉珥，璆鏘鳴兮琳琅，瑤席兮玉瑱，盍將把兮瓊芳，蕙肴蒸兮蘭藉，奠桂酒兮椒漿，揚枹兮拊鼓，疏緩節兮安歌，陳竽瑟兮浩倡

生某種自我療癒的效用，它無疑是向自家習氣挑戰的利器，或許這也是他永不放棄書法的一個無形驅動力吧！

一九八一年九月底，周夢蝶搬出徐家而租入內湖新居，當時武昌街的書攤早已結束營業，無事一身輕，曾在明窗下日日據案狂寫過一陣小楷，此事在「致陳媛函」中有所述及：「新居別無奇特，惟窗戶大而明亮，風雨晴晦，都可據案作小楷；此區區平昔所夢求，而今乃得之，亦一快也！」1，夢老當時臨寫的小楷究係何帖，已不可考。惟稍後在一九八七年，他曾臨寫過一件歐陽詢〈九歌〉橫幅（圖二─一、圖二─二），送給九歌負責人蔡文甫，當時所臨或即為歐書〈九歌〉，亦未可必。

這部歐陽詢小楷〈九歌〉舊拓本（圖三─一、圖三─二），原係念聖樓主丁念先所藏，一九六九年初，曾在丁氏負責發行的《新藝林》雙月刊上登載過。此帖不論刻工或搥拓，均極精妙。

1
周夢蝶，《風耳樓墜簡》，頁二六七。臺北，印刻出版公司，二○○九年。

一九八五年，華正書局還把它拿來和小楷〈心經〉及〈草書千字文〉集合成一冊出版，卻取名為〈唐歐陽詢正草千字文〉，名實並不相副，印刷及製版都不及《新藝林》之講究，但已是坊間流傳歐書小楷之上品。夢老目前擁有的歐書小楷法帖，正是這個華正書局出品的綜合版。

夢老曾親口對我說，他一生曾有兩次動念想自殺。其中一回，因為買到歐陽詢小楷〈九歌〉回來，就提筆練習，竟安然度過一劫。他早年對於北大校長蔡元培「以美育代宗教」的論點，不敢苟同，認為不可能；後來經過種種磨難，覺得真有可能，因為藝術具有「轉苦」的功能。他認為，宗教中不必有美，而美中必含有宗教；而有宗教情操，生命才會深刻。

一九八〇年代後期，夢老住外雙溪時，忽然有一天浪漫情懷濃烈，心裡嚮往天不怕、地不怕的自由感，對於往昔所習黃臨歐體字，方方正正，不敢越雷池一步的過度拘謹深自悔悟，因刻意要扭轉而走向極端，甚至跡近瘋狂的態勢。整個心境全變了，當然也期許書法能寫得更加恣肆狂縱。適巧在附近書攤上看到一本北魏〈張猛龍碑〉，喜其筆力雄強，氣勢開張，花了一百元買回來開始臨寫。起先用狼毫，寫得太硬，後來改用羊毫，又軟趴趴，嫌太軟就放棄不寫了。隔些時日，忍不住又用舊報紙練了一段時間，才漸漸寫得有力。忽然有一天抓到了勁道，於是信心大增，就這樣每日利用舊報臨寫三大張，一行七、八個字，寫三行。愈寫字愈大，不得意的就丟，寫得自己認定毫髮無遺憾的就留，一年共收得二十來張。保存了一段時間後，再看又不滿意了，就全部加以摧燒。燒掉後又後悔莫及，想重寫卻已無力氣。

今日所存夢老書跡，幾乎清一色都是小字楷書，稍大的也不過三幾公分見方，不曾看到更大的字。原本以為他從未寫過大楷，其實不然。筆者曾以此事為問，他說，勤練〈張猛龍碑〉時，便是寫大字。前已述及，他用過時的聯合報練字，直式寫三行，每行七、八個字，若依整張報紙六十八公分高，除以七或八去計算，每個字大概也有八、九公分見方。就專業角度看，這並不算大，不過，對於習慣枕腕寫字者來說，也算夠大了，可惜這些大字精品都未見留存。就筆者搜訪所及，作品字體最大的，要數夢老集〈張猛龍碑〉（圖四）字，寫贈「九歌人陳素芳」

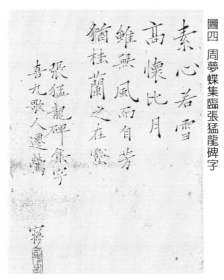

圖四　周夢蝶集臨張猛龍碑字

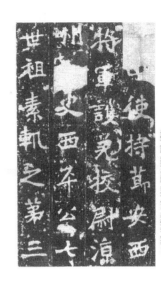

圖五　北魏張猛龍碑

以當喬遷賀禮的一件斗方。此作主文才二十字，畫面並無干支紀年，收

藏者回憶其「遷鶯」時間，云係書於一九八七年。

〈張猛龍碑〉（圖五）筆勢雄渾，造型奇變，夢老所集臨的這一

件，但取其結體的奇縱之趣，不太關注筆畫本身的渾厚韻致。只寫出該

字的中心線（提多按少），對於碑字點畫的輪廓線（提按並用）不甚在意。

於此可以覘知，這是夢老臨古的一貫作風，也是其枯峭書風特色的根本

由來。

歐書〈九歌〉的秀勁與〈張猛龍碑〉的雄強，原本是兩種截然異趣

的書風，卻在夢老靈心妙手一以貫之的融攝下，整合為一，這個發於不

貪而成於冷逸，提之又提，以至提到無可再提的「中心線主義」，便是型塑「夢蝶體」書法的基本特徵。

述及學書過往：「與其說我心中只有歐陽詢，毋寧說只有黃自元。」足見夢老憾恨之一斑。事實上，歐書的特

色是點畫挺拔，結體險峻而富於變化，臨習歐體者，若無其它柔和圓潤的配方救應，很難不掉落刻板之病。關於這

一點，米芾在〈群玉堂帖〉中自述學書歷程時，也有類似看法。他說：「余初學顏，七八歲也，字至大一幅，寫簡

不成，見柳而慕緊結，乃學柳（金剛經）。久之，知出於歐，乃學歐。久之，如印板排筭，乃慕褚而學最久。」[2] 在

上面引文中，他說久學歐書，竟然寫成「如印板排筭」，印板，就像印刷用的字模，每次寫就跟模版上的字一個

樣；排筭的「筭」同「筭」，今俗作「算」，是一種形同筷子，通身體積大小相近的算具。古人所謂「點不變，

謂之布棋；畫不變，謂之布筭。」排筭、布筭，是形容筆畫粗細一律，缺少變化，趣味不足的意思，夢老的字也有

類似的問題。

其實，黃自元所臨的歐書〈九成宮〉（圖六），結構方正平穩，點畫遒勁，粗細也有變化，只是筆法粗疏，格

調較為平庸而已。因為歐書原刻雖然真實，但因筆畫多有剝落蝕壞，甚至漫漶的情況，對於初學者來說，確有一定

的困難，反而不如黃氏臨本來得清楚。更何況這種字帖，字下還加印「井」字形九宮格，每個字的點畫起收、位置

圖六　黃自元臨歐書九成宮

圖七　黃自元　書間架結構九十二法

結構容易把握，也確有其便利處，故能取歐書原帖而代之，風靡一時。

黃氏並以歐體為主，參酌傳「歐陽詢的三十六法」、陳繹曾「翰林要訣」、李淳「大字八四法」等古人成法，而編成《間架結構九十二法》

（圖七）一書，每一法式之下還列有四個樣範，針對不同類別的字之書寫要領有所指點，正是科舉時代士子習字的好範本，最適合寫板書，製作字模或寫招牌。但這類書跡方便固然是方便，若未經權巧的變通精思，前人所謂「方便出下流」，便不會是空穴來風。

三、周夢蝶的書法風格與性格

（一）枯──

周夢蝶的書法，骨勁神清，標格獨特，一如其人。他畢生只寫一種楷書，早年獨鍾歐法，其後兼融〈張猛龍碑〉之體勢，書作風格單一。綜其書風，可用枯、峭、冷、逸四字加以概括，茲分述如下：

周夢蝶的書法筆畫纖細，用筆提多按少，宛似蜻蜓點水，故骨瘦如柴。書寫時又常惜墨如金，捨不得多磨兩下，故墨氣多顯枯淡。有時原跡筆畫墨色過淡，以致影印時感光不夠靈敏的機器都無法如實顯像，造成圖版效果不佳的遺憾。至於經過輾轉傳印的資料，就更不用說了。其作品用筆「按」得比較酣暢的，應是他為《約會》（圖八）詩集封面上的那兩個題字，想必是用較為吸墨的宣紙所書，相對顯得格外嫵媚。

圖八　約會題簽

「枯」的反面是「榮」，莊子說：「道隱於榮華」，在繁華滋榮的情境中，道心很容易被汨沒。為了證悟、朗現真實之道，只有採取「日損」的邅退法，損之又損，刊落一切繁華，方見真朴。這個損，在書寫的用筆上，便是不斷向上輕提，一提便細，如同踮著腳尖跳芭蕾舞的狀態，渾身精氣凝注筆尖，便顯得筆力剛強，欲透紙背，亦遂成枯瘦之象，這又是性格決定風格的不得不然。

書法作品依潤燥意象之不同，可有四季之分，潤澤者為春，茂密者為夏，凋疏者為秋，枯瘠者為冬。周夢蝶的書法景觀是偏屬於冬天的，斂斂已甚，入於苦寒，放眼望去，萬物宛似都處於蟄伏冬眠；但氣骨沉勁，又似深冬的紫藤，花葉零落殆盡而生機仍存。夢老在〈我選擇〉詩中，有句云：「我選擇以草為性命，如卷施，根拔而心不死。」這固然有借草寓志之意，何嘗不是他書作枯而不槁之寫照。

有人說夢老的書法很像宋徽宗的「瘦金體」，若從筆畫纖細的相狀上看，將二者聯想在一起也是很自然的。不過宋徽宗身為帝王，長於宮廷，享盡富貴福澤，故其書雖較細瘦，卻也溫潤飽滿，充滿歡喜相。而夢老則打從住胎期間已是孤兒，一生顛沛困頓，形同病鶴，甚至曾經連基本的溫飽都成問題，故其書在清瘦之外，又兼枯羸的悲苦相，常讓人有見書如見人之感。書如其人，人如其書，像這樣連外在形貌都有神似處的例子，倒是古今少有。

由於他用筆多枯齧，筆既不酣，墨亦不飽，即便筆畫與筆畫兩相交疊處，筆墨的氤氳生發效果也極有限，哪怕用的是能吸墨的宣紙，情況也差不多。他常自署為「枯墨」，可見這是夢老自覺性追求的風格與理境。枯齧過頭，固然成病，而因病成妍，也別成一種病容美學。二○○八年，他為拙著《池邊影事》所書詩序墨跡，也屬於偏枯的一類（圖九）。這是周夢蝶的本色書，既是見性情之作，則非他人輕易模擬得來。尤其用此枯淡之字謄寫其《孤獨國》、《還魂草》集中詩，格外相應，他人寫來，都不及他自書的到味。

(二) 峭——

周夢蝶的書法點畫精勁，雖瘦骨嶙峋而力透紙背，標格峭拔，面目突出，毋須觀看名款，一眼便能觀出其為夢

老所作。

蔡振念說周夢蝶是「在孤獨國吟詠一行行仄韵和拗律」（〈讀周夢蝶〉），這是對於夢老詩風峭拔的如實描述，也是對他整個人格特質的傳神寫照。人峭、詩峭、書也峭，拋筋露骨，孤高聳峭到底，痛快而鮮明。晚年雖稍彌縫，猶不免倔強氣息。

其實歐書原本是峭拔與溫良兼而有之，夢老學歐而偏得其氣骨之勁，遂有點近似於柳。後來又獲〈張猛龍碑〉騰踔開張筆勢之鼓舞，遂如魚得水，強化了險絕峭拔的書風，也展現了更形奇突的藝術效果，可說樵枒凌厲，胸中似有一股鬱鬱不平的崢嶸之氣。關於這一點，在他的詩文裡，因為須經文字意象之轉換，粗心的讀者是不容易看得到的；但在毛筆墨跡中則纖毫遮掩不住，完全洩漏無遺。表面看來，〈張猛龍碑〉與歐陽詢的書法，一似奇變，一似平正；一雄強，一秀勁，風格迥殊。其實，二者都具備奇正相生的「險絕」的共性卻被夢老逮個正著，用以型塑其峭拔的風姿；雖然還未臻達精義入神，但他善於取資，陶鑄自我的本事，於此可見一斑。

（三）冷——

周夢蝶書法有冷漠、冷靜、冷凝的意味。其字一筆一畫均各為起訖，毫不含糊，極度理性，宛似燒鑄出來般堅固篤定，固然缺乏宛轉的抒情意味，卻隱含一股獨往的雄毅氣息。至於點畫之間，則似有百般按耐、百般節制，因此畫面顯得冷凝孤絕，故觀賞夢老書作，像是聽人誦咒而不是在聽歌。

圖九　周夢蝶書贈杜忠誥潑墨詩　二〇〇八

潑墨

步南斯拉夫文作者 Simon Semenovic 韻
魚賀
杜忠誥兄蘭女詩文集面世
周夢蝶

醒來時已竹生子・子生孫
孫復生子子又生孫生子了！
一頭栽進墨汁裏之後
又一頭撞到宣紙上。
於酒酣耳熱之後
曾怒氣寫竹喜氣寫蘭・我曾

自來聖哲如江河不死不老不痴不廢
伏羲・衡夫人・蘇髯・米顛
在如椽復如林的筆陣之外
一好五千卷書・一搛十萬路
風騷啊！拭目再拭目・
一波比一波高・後浪與前潮前潮

公元二〇〇八年六月今日
於臺北縣新店市五峰山下

冷，也有純淨簡潔的意味，它讓人有停下腳步沉澱心靈的作用，故愈冷凝，愈見精純。不經一番寒徹骨的冷，便難有真可以面對熱的本錢。夢老的名句「誰能於雪中取火，且鑄火為雪？」〈菩提樹下〉火，表顯的是情感的發用，是熱腸；雪，表顯的是情感的翕聚，是冷腦。能將這兩者調濟得宜，便是人間修行的寬坦正路。夢老又有偈云：「學戒未能先學淡，學定未能先學慢。無上菩提何處來？一念回頭金不換。」（七言四句答苓居士）這個「淡」與「慢」，正是對於貪戀名利的一種對治工夫，都跟他的冷退性格有關。

周書的冷，來自他性格上的冷，而性格上的冷，其實是出自他本人對熱場境的窘於乃至苦於應對使然。且看「異鄉人的孤寂——冷，早已成為我的盾。」（不怕冷的冷）冷，是周夢蝶面對熱時的盾。在詩中，他似已化解掉冷熱二元對立的矛盾；而在書法裡，他則尚固守在冷凝的情境中。

(四) 逸——

夢老之書脫略繁冗，直取真淳，意韻沖遠，不落常格，此皆緣其能勇於割捨，一超獨往之真性使然。書法的逸品，有清逸與狂逸之殊，前者平淡簡靜，一片沖遠天機，良寬、李叔同屬之；後者縱橫恣肆，一股狂放氣息，張旭、徐渭屬之。周夢蝶的書法之逸，當歸屬於清逸一格。

周書風格之逸，源於他的人品之逸。大凡逸格的書家，多少都有喜歡急流勇退，離群索居，自奔競中抽身的傾向。不逸入那遺世獨立的「孤獨國」，哪得有足夠的閒暇工夫，聽「高柳說法」，深切體悟「樹樹樹葉，葉葉皆向虛空處探索」（試為俳句六帖）之生命信息，迷魂的歸返便遙遙無期。

故有可選擇時，周夢蝶總是選擇退而不選擇進。且看他在《不負如來不負卿》書中，評點《石頭記》第八十一回道：「臨淵羨魚，不如歸而結網。先儒言之審矣！退而思之，既有羨復有結，自難免於患得而患失。計總不如魚也不羨，網也不結，只無事終日柳下水邊石上坐，看他碧波細細生，白鳥悠悠下。」[3]他之所以一再隱身退藏，而甘心走一條荒寂的退逸路，實是質樸的天性使然，他總認為自己是「無能的人」，非得閒退下來，「及白日之未暮」儲備足夠的能量，又如何銷融得了自身無盡的悲苦呢？

3 周夢蝶，《不負如來不負卿》，頁一七六。臺北，九歌出版社，二〇〇五年。

若針對周夢蝶書法作品所展現的藝術形象進行概括：枯，乃就用筆用墨上說；峭，是就其結體上說；冷，是就其風姿上說；逸，是就其格調上說。其實周書的這四個風格特色，冷與逸，既是工夫，也是境界。沒有冷逸的工夫，便不會有枯與峭的風格展現；而不具備冷逸的本事，也絕不可能會有真逸的品格。至於峭，則是他那「根拔而心不死」的志節氣骨之自然映現。可以說，夢老的書法跟他的全幅人格，已然達到高度出奇的統一。

以上為了論述的方便，雖權且將夢老書風分作四個層面加以剖析，然而不管有幾個特色，實難釐然劃分，說來說去也只是一個「夢蝶體」。葉嘉瑩曾經指出周夢蝶的詩：「無多方面風格，純寫心靈之境。」（《還魂草》序）他的書法和他的詩，可以兩相印證。

四、周夢蝶書法的藝術學檢視

無論是哪一種字體，也不管是傳統的或現代的創作模式，一件書法作品的本體構成要素，大致可以分成點畫用筆、結體造形、氣勢脈絡與謀篇布局四個部份；相應於此，各有其核心本質，可用「澀」、「衡」、「貫」、「和」四字來表述，茲依此針對夢老的書法再加檢視。

（一）澀（點畫用筆）——

「澀」是指點畫用筆要有澀勁，須能表現出力透紙背的立體質感。澀勁指的是筆鋒下按紙面時，其作用力與反作用力之間，一種不多不少的、飽和的抵拒狀態下所產生的動能。這種澀勁的骨法用筆，筆者名之為書法的「生死關」，此關若不打通，則點畫疲餒，無論書齡多長，仍不免是書法的門外漢。

周夢蝶每一個點畫，都以至誠的恭敬心在寫，用筆雖極輕細，但起筆、行筆與收筆都交代清楚，寫得很篤定，無一筆蹈虛，基本符合這個「澀」勁的法則。但夢老的字，凡停頓處墨多暈開，甚而暈結成一團；用宣紙書寫時，此一現象尤為明顯。於此可以看出他對於筆鋒的運用，是長於提而拙於按的。當他筆鋒上提到近乎踮著筆尖書寫時，都不成問題，但一按就扭結成一坨；他只解在「提」中「提」，而不解在「按」中「提」之妙，所以他的毛筆字枯瘦到幾乎像是用硬筆寫出來的。易言之，他只寫出毛筆字結構性的「中心線」，而不容易看出其抒情性的「輪廓

線」。而筆畫又常是直來直往的意向多，氣機鼓盪的情韻少，屬於山谷老人所謂「勁而病韻」[4]的一類。

筆鋒的提與按，決定著書作的抒情表現形態；不同的書家，各有不同的提按手法。提，是一種抽離，可以解脫，能產生空靈效果；按，是一種投入，一種面對，也是一種承擔，能產生充實美感。透過一個人的筆跡，八九不離十地覘知書寫者的人格特質。周書提多按少，甚至雖按也都極為節制，其實是他對於「按」後的把持缺乏自信所致。他曾自承是「一個感情多而理智少的人」[5]，對於情感的釋放，是善於發射而不善於把持調適。偏偏他又是個感情豐沛的人，也難怪他常要被後悔所折騰，甚至到了不堪的地步，只好凡事率採「蜻蜓之一掠」的極簡主義。於此亦可看出其書風與其性情是如此的吻合，這既是他知所進止的智慧抉擇，實際又何嘗不是出於其勢之不得不然呢！

（二）衡（結體造形）──

「衡」指的是造形與布白上的平衡感，包括形體空間的均衡感及筆墨視覺離合的穩定感。字的間架結構，是由不同形態的筆畫搭配構築而成，實際也是各個筆畫依次針對該字的「字座」（佔地）進行的空間切割，因而形成一種黑（有筆畫處）與白（無筆畫處）的推移與對話。書寫時，當筆鋒往下多按一些，該處的空白就相對減少一些，這種陰（黑）與陽（白）相互消長的變化過程，正是書法抒情表現的精蘊所在。其間可分「計黑當黑」、「計白當黑」和「知白守黑」三個進階工夫，筆者名之為「結構三部曲」。

夢老的字因提鋒太甚，注意力多半也只能用在筆畫（黑）本身的運動上，未能同時兼顧筆畫以外的空白之調停區處，可說尚處於「計黑當黑」的階段。然而不經「計白當黑」階段，便無由進入「知白守黑」之無為勝境。因此其書不僅筆畫的交接顯得生硬，部件或部首之間的組合也常是散漫而無所歸心，屢見有「心臟衰弱」（中心虛懈）、重心不穩的現象。只是他在這不甚平衡之中，整體感基本上仍是有的，這與其說是畫面的功效，還不如說是他書寫時內在那一份敬謹精誠的自然朗現。

4　黃庭堅，〈跋周子發帖〉，《山谷題跋》卷之五，頁一八。臺北，廣文書局，一九七一年。

5　戴訓揚，〈新時代的採菊人──周夢蝶其人其詩〉，曾進豐，《娑婆詩人周夢蝶》，頁一一九。臺北，九歌出版社，二○○五年。

此外，大概是有感於早年塾師教導臨帖時亦步亦趨，不敢越雷池一步的憾恨，夢老對於某些帶有右彎鉤（流、孔、元）、右長捺（人、友、天）、左長撇（原、在、石）、斜戈（或、義、我）的字，往往會因過度誇張拉長，以致失去整體的平衡感，尤其是學了〈張猛龍碑〉以後，此一情形更加明顯。其實〈張猛龍碑〉的高明處，就是不管筆勢如何變化，整個字都能在敧側中取得平衡美感。因此某些特別的點畫筆勢，固能使字跡變得生動而富變化，但卻不能為求變化而不顧字勢的平衡，否則，矯枉過正而違失平衡法則，字的美感就要打折扣。

（三）貫（氣勢脈絡）——

書法藉點畫線條作為藝術語言，線條本身實為一氣之貫注與延伸。故書法之美，美在一氣呵成。唐張懷瓘曾稱讚王獻之的字有血氣貫暢之美，他說：「（大令）字之體勢，一筆而成，偶有不連而血脈不斷。及其連者，氣候通其隔行。」惟王子敬（王獻之）明其深指，故行首之字，往往繼前行之末。」[6]

氣，有飽滿、流動和連續的特質，書法中的氣，首先講究的是個別點畫的充實飽滿與氣機鼓盪的活絡，其次才是接氣問題。關於書法中的接氣法，有字內氣與字外氣之別，字內氣是指前後筆畫或上下、左右、內外偏旁部件之間的搭配與承接關係，務必求其脈絡貫串；不管筆畫是接連或斷開的，筆意（即無形的氣脈）都非連貫不可。就像人體氣血到處，便起知覺作用。若能周身流暢無阻，便能陰陽和調，身健心開，充分發揮潛在的靈智。

每一件書法作品，從第一個字一落筆，緊接著積點畫以成字，積字成行，積行成篇。乃至連落款、鈐印都需前後相貫，構成一個有機的整體。故凡號稱稱傑作，基本上都有一氣呵成的流暢感，不僅行、草書為然，連篆、隸、楷書也不例外。夢老的字，在諸多病中，以氣滯最為嚴重。他的作品，字與字、行與行、首尾通篇之間，不會眉來眼去，秋波暗送。其實，作書須一氣呵成方能成就有機整體的道理，夢老何嘗不知！我曾問以「理想書法為何」？他用「擊尾則首應，擊首則尾應，擊中則首尾皆應」的「常山蛇勢」為答，這個「常山蛇勢」，正與筆者常言「一氣呵成」、「有機整體」的氣化概念相契合，只是孤獨國主如何學得「眉來眼去，秋波暗送」？

6　張彥遠，〈書斷・草勢〉，《法書要錄》，卷七，頁一一三。臺北，世界書局，一九七五年。

感。

（四）和（謀篇布局）——

「和」是指在畫面上，不管是墨量的分配或是空間的布白，須能在變化中求其統一，方能產生整體和諧的美感。

周夢蝶在詩作中，圓滿表達了他的情志、他的願力，以及他所證知的「如實智」、所嚮往的生命理境；而在書法裏，則洩露了他書寫當下的心靈狀態之真實面目：拙於處理個體與個體之羣際關係，故其書作氣骨雖極勁健，卻往往予人以橫斜不能相安的奇突之感。易言之，夢老寫字時，筆鋒抵紙的澀勁是掌握到了，當下的時間性很強，但基本上幾乎都以點畫為片段割裂，每一個筆畫似乎都是各自為政，承前啟後的群體意識薄弱。前面在分析風格時所謂的「峭」，是從賞會的角度看，倘從品評的角度看，這種拋筋露骨，圭角凌厲的峭勁，正犯了刀刀橫加、不夠協調和諧之病。

以下再就夢老書跡，隨機談。其筆者所見，以其親筆謄錄的《不負如來不負卿》一書全文最為鉅製。此書係夢老閱讀一百二十回的《石頭記》時，逐回評點的記錄，作者對於社會現實生活的關照和體察心得，在書中觸機而發，語簡而意富，字清而骨高，於中可以略窺夢老人生哲學的底蘊，頗能啟人深省。

《臨歐陽詢小楷九歌》橫幅是周夢老在七十八歲那年（一九八七）所書，並送給九歌負責人蔡文甫。此作筆力遒勁，結體緊密，神完氣足；全文九百餘字，一筆不苟，精氣瀰滿，首尾相貫，這是筆者所見夢老小楷最為精爽之作。雖說是臨仿，實際是以自己的主觀意識，運用早已成型的自家體勢，去改寫所習的碑帖文字內容，屬於「以臨為創」的一類，與何紹基《臨漢碑十種》及吳昌碩《臨石鼓文》等，如出一轍，全係借他人酒杯，澆自家塊壘的模式，名為臨仿，其實跟自運書寫已無甚差別。

夢老所臨的小楷字帖，除了歐陽詢的〈九歌〉、〈心經〉外，尚有王羲之的〈曹娥碑〉、〈黃庭經〉（圖十）等帖，對於王右軍小楷帖中那種「面面俱到」、「珠圓玉潤」的渾厚韻味，似乎不太相應，而歐法的險勁書風，較合他的脾性，這可能也與他少小學歐有關。

至於其他如書札或臨帖作品，多屬小楷書。字體稍大的，如集臨〈張猛龍碑〉贈送「九歌人遷鶯」（圖四）之件，主文置於右上部，上款居左上，下款及鈐印在左下方，刻意讓畫面的右下方放空，頗饒空靈之美。惟因右下部

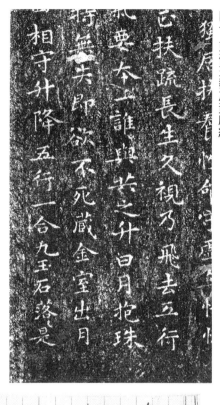

圖十　東晉王羲之黃庭經

方能解讀的密碼（圖十一）！連我這自信還算懂草書的人

的靈感，筆勢迅疾、連綿不斷，簡化潦草到已成他個人

手記，幾乎全是行草，大概是臨文之際，為了捕捉飄忽

此外，夢老手邊保留一批用類似簽字筆所記的詩文

他用毛筆所寫的少見「行草」書。

南斯拉夫女作者 Simon Simonovic 的英文名字，則變成

幅，小楷（圖九）寫得很用心、很沉靜，詩前副題所記的

寫，算是唯一的例外。如為拙著所寫的〈潑墨〉詩橫

倒是他在謄錄詩稿時，偶逢外國人名而用草體英文書

筆者披覽所及，迄未見過他用毛筆書寫的行草書，

之感。

的空白面積過大，且無其他閒章制衡，亦不免稍有鬆懈

圖十一　周夢蝶 詩文手記

都無法釋讀得了，這倒讓我見識到原來他也有這麼狂縱的醉態面！只是他始終不曾用毛筆作如此的瘋狂表現，否則，恐將會讓大家都跌破眼鏡了。

五、周夢蝶的學書進路對後學的若干啓示

書法與詩文雖同以漢字為其表現元素，但其美學特質大不相同。周夢蝶的詩清且厚，書法則清而未能厚，沒能將他在禪道上所證悟的理趣轉化過來運用，故猶不免略帶生拙苦澀的意味。其實詩文創作與書藝創作不同，「書則一字已見其心，文則數言乃成其意」，唐代書論家張懷瓘的這兩句話，清楚扣住了書法與詩文之間的根本差異。書法的形象雖是文字，但這個撐持形象的文字形體，則全賴學書者自行塑造，無法假手他人，即便得到筆法真傳，也須經過一番修練。以下再略談夢老學書所吃的虧，希望能對後之有心學書者提供若干借鑑。

(一) 慎選碑帖

字寫的不好，就是字有病，有病就須求醫診治，如人求學須有師法。學習書法的老師有兩種，一是碑帖，一是善書者。碑帖有刻拓本與墨跡本之分，夢老所臨寫的帖，不論是晉唐小楷，或北魏的〈張猛龍碑〉，在風格上雖雄秀異趣，卻同為刻拓本而非墨跡本。所謂刻拓本，是根據墨跡原本依字形筆畫的外部輪廓加以鉤描而成「雙鉤本」，經勒石 (或木) 後 (亦有直接在石上書丹而刻之者)，再以利刃加以鐫刻，復經墨拓剪裁而成。當然，也有直接在石上用硃筆書寫 (古稱「書丹」) 而直接據書跡鐫刻的。由墨跡到拓本之間，每經一道工序，便要失真幾分。看墨跡本，有關結體位置、行筆速度、乃至連墨色濃淡層次等，均歷歷可見。若只看刻拓本，便只剩點畫形體位置，其他細部微妙的筆墨變化，全皆淹晦不彰。更何況捶拓時的工法又有巧拙差異，故初學書法，除非萬不得已，否則仍以先臨寫墨跡本為正途。

夢老愛書而習書之路走得坎坷，與少時學書走錯門路大有關係。宋代的大書家兼詩人黃山谷，也有類似的慘痛

經驗，他曾感慨地說：「余學草書三十餘年，初以周越為師，故二十年抖擻俗氣不掉。」[7] 其實，周越的字也未必有多差，但學者須能自尋轉路才行。所謂「不怕念起，只怕覺遲」，才覺即轉，轉久即化；師法未必能誤人，只是人被師法所誤而已。

(二) 道法師承

碑帖可以為師，但不論刻拓本或墨跡本，都屬靜態筆跡的呈現，若要學其筆法，還須以善書者為師，觀察其實際揮毫時，筆鋒的使轉運用態勢，究明如何經由動態之書寫運動，而型塑靜態的點畫墨跡。

我們從夢老有記年可考的一九八〇年代前後的筆跡，取與千禧年後的筆跡兩相比較，除了字形體勢稍見開張外，大部分有關用筆、結體及氣脈等根本性的毛病，都始終如一。書寫雖勤，但在書法上只是不斷重複自己，舊的習氣未有導正機會，故難以與時俱進。尤其書法是一門實踐性很強的技藝，有些筆法，如魏碑的方筆寫法及篆書的逆鋒起勢等用筆要領，若沒有機會觀摩行家揮毫，單憑靜態的帖字去揣想，不僅事倍功半，甚至會徒勞無功。

有師成學易，無師成學難，故學書而欲有所成就，除勤習之外，還要有真正懂得的行家指點。當然最好也要多找機會觀賞名品真跡以養眼識，多讀相關史論以長見識。蘇東坡曾說：「作字之法，識淺、見狹、學不足，三者終不能盡妙，我則心、目、手俱得之矣。」[8] 這固然是他的自負處，但能提出心、目、手三位一體之說，也是過來人不刊之論，值得後學參考。

(三) 宜兼練大字

夢老一生絕大部分的練字時間，幾乎都拿來寫中小楷字，字一小，筆鋒的使轉與其所形成的筆跡之間的對應關係不夠明顯，筆法容易朦混過去，也較欠缺綵排結構布局的機會，不如練大字易得進步。練習寫大字，如同攝影的特寫鏡頭，兼有加大暴露字跡缺失的好處，方便自照與微調。更何況寫起大字，隨手揮灑、心怡神暢，容易培養大

7 《宋史·文苑傳》。

8 馬宗霍，《書林藻鑑》，卷九，頁二一三。臺北，臺灣商務印書館，一九六五年。

膽寫去的自信與氣概。古人有謂「大字難於緊密無間，小字難於寬綽有餘」，就我個人體驗所得，「緊密無間」與「寬綽有餘」看似截然異趣，其實兩者之間具有相互生發輔翼的作用，故學書宜大小字兼練，方易見成效。此外，若寫大字，最好能整個手肘懸空書寫，效驗更彰，更容易獲致得心應手之感。

(四)兼習草書

楷書與草書既相對立，又動靜互補。歷來前輩論書，總是楷、草對舉，楷書取其端莊嚴靜，注重分解動作，強調的是筆畫的獨立性；草書取其簡便流麗，注重前後筆畫之間，神情顧盼，故筆者常言「楷書不是無情物」。清朱和羹《臨池心解》則說：「楷法與作行草，用筆一理。作楷不以行草之筆行之，則全無血脈；行草不以作楷之筆出之，則全無起訖。」9此說得之。

倘能兼習楷、草兩種字體，自然容易體會動靜相生，陰陽相對而互濟的中道理境。

其實夢老手上，還有不少行、草書帖，可惜他雖臨淵，卻似乎「魚也不羨，網也不結」，只做壁上觀，貫徹他那「弱水三千，我只取一瓢飲」的蜻蜓點水式生活美學，終使他在書道上莫能體取「窮盡萬法而不滯一法」的無上妙境。當然不論為學或為道，見地、工夫、行願，三者缺一不可，此中之行願尤為工夫、見地之先行；夢老志在詩而不在書，願在彼而不在此，以其餘力作書，故詩作已達理事圓融之境，書法雖停在理事尚多有礙之地，也自不足為咎。

六、結語

佛經說：「樂大乘者，為讚小乘，是菩薩謬。」10綜而言之，周夢蝶在書藝上，對於歷代大書家也是多所嚮

9　朱和羹，《臨池心解》，楊家駱主編，《清人書學論著》（臺北，世界書局，一九七二年）中國學術名著第五輯，藝術叢編第一集，第四冊，初集第七輯，頁一二一—一三。

10　佛語迦葉：「菩薩有四錯謬。何者為四？一者，不可信者，與之同意，是菩薩謬；二者，非器眾生，說甚深法，是菩薩謬；三者，樂大乘者，為讚小乘，是菩薩謬；四者，若行施時，但與持戒，供養善者，不與惡人，是菩薩謬。迦葉，是為菩薩四謬。」見《般若經》。

往，堪稱是「樂大乘者」；後來由於機緣不足，兼以心力所限，未能更臻妙境，不免落在「小僧縛律」境地中。今承主事者囑託，對夢老書法發表拙見，然而夢老之種種造詣，眾目共鑒，用他的詩句說：「或無須種種節外生枝之剖析，凡有舌與鼻的／都聽得十分真切，一現永現！」原本毋庸筆者饒舌。但念及夢老悲心特強、雅愛書法，當肯用自己的書作示現後學，作為有志學書者之資糧。因將讀其書作的感想和盤托出，夢老達者，早已證入無諍三昧，當會恕我小子佛前胡言亂語，呼牛呼馬，即便有所未當，也會一笑置之。

夢老平時沉默寡言，很懂得養氣。與他相處，有時相對無言，依然自在，方覺自己平時言多耗氣之甚。當他有所表述，往往言簡意賅，點到即止，很少見他高談闊論，常讓我有「吉人之辭寡，躁人之辭多」的警策作用。然而，一旦搔著癢處，他也會滔滔不絕，行於所當行而止於不可不止，真是「時然後言，人不厭其言」的說話藝術高手！儘管如此，他也曾不止一次當著我的面，語帶愧悔地說：「今天，我的話又說多了！」

行文至此，我也要說：「夢老，今天我的話又說多了！」

（《觀照與低迴：周夢蝶手稿、創作、宗教與藝術國際學術研討會論文集》，臺北，臺灣學生書局，二〇一三年三月）

跌宕文史 筆鐵交輝

──王壯為的書印造詣與傳承

一

對於臺灣的整體文化藝術發展而言，一九四九是一個極具轉捩關鍵的年代，在書法與篆刻方面，尤其如此。

臺灣的書法藝術發展，除了被殖民五十年間曾受日本影響外，率皆源自明清時代中原游宦來臺士人，及大陸沿海如福建、廣東為數有限的旅臺書畫家的傳播，這些名家多非時代主流，旅臺時間又短，對於臺灣書法風氣影響有限。篆刻一道就更不用說，在臺灣光復以前，幾乎無人問津，更未聞有以篆刻名家者。但一九四九年隨著國民政府的播遷而流寓臺灣的大批書、畫、篆刻家，卻泰半都是當時各省乃至中央響叮噹的一流名手，不僅身懷絕藝，且多飽學之士。加上隨身帶來的大量圖籍文物，如同在貧瘠的美麗島上空，施灑了大量肥沃的養料。這千載一遇的歷史機緣，頓時讓臺灣學子眼界大開，發榮滋長，開展出前所未有的繁榮景象，一洗數百年來文化邊徼的荒漠角色，儼然成為中華傳統文化的重鎮，從而首度展現出足以媲美，甚至凌駕中原大陸的英發雄姿。

渡海諸家在臺定居後，除繼續修習並開發自身才學外，隨機指導後學，發揮強大的影響力，讓臺灣的書、畫、印藝獲得蓬勃的發展。王壯為（晚號漸翁，一九○九─一九九八，圖一）先生

圖一

便是此中的佼佼者，除了在書法與篆刻兩方面獨領風騷，他的詩與文，也是當代藝文界的一流作品，更是國內藝壇極少數能在創作實踐與學術理論兩方面都有傑出成就的前輩之一。

二

漸翁的書法，以氣骨雄毅見長。他幼承家學，楷法由唐入晉，以至六朝碑刻，無不涉獵。抗戰時期，在重慶因同僚沈令昕（尹默之子）引介，得沈翁溫語點撥並以「執筆五字訣」書論相贈，獲得不少啟益。渡臺後，除於褚遂良書格外用功外，對文徵明與趙孟頫小楷等，也多所致力。所作楷體，皆帶行書筆意，氣脈活絡，機趣盎然。

年少時，因為喜歡王羲之行書的流暢瀟灑特質，對於《蘭亭敘》情有獨鍾，先後所臨不下百本。其行草書融會晉、唐、元、明諸家精髓，最足以表現個人風格。五十歲以前的作品多遒麗華美，不無夾雜趙、文、沈等書風影響痕跡；五十以後漸與性情密合，風骨趨剛拔，自家面目鮮明。六十五歲以後，書風尤為崢嶸矯健，如壁立千仞。八十以後，七十五以後乃轉趨雄肆，觀其七十七歲《喜年小冊》所收書印，無不落鋒穎，蒼渾老成，漸入化境。

原本緊勁的中宮忽地鬆脫，書境豁然開朗。惟不多久，就在己巳下半年，所作雖仍朗暢鬱勃，或緣淋巴病象已發，尤以古篆作品，

圖二

體氣漸走下坡，偶有力不從心的虛懈之筆，為然。不明究裡者，或將不免要疑為偽作，以楷中帶行或行中帶草的行書體為大宗，篆書與楷書次之，隸書作品最少，純粹的草書作品也不多見。

值得一述的是，漸翁在五十五歲前後所進行的一系列實驗性創作——「毫墨樂章」，同時作「論書」詩八首以宣達理念。其一云：「作書與作畫，於理無二致。畫弗論形似，書惟假文字。形文俱可捐，境意猶堪寄。」（圖二）

就在這短短三十字內，便把書法與繪畫之間既相通契又相別異的美學特徵，勾勒得一清二楚，深中肯綮，若非平素

對書法美學本質有深刻思索，絕難有此吐囑。

先前，他看到鄭曼青用濃淡墨作字而有所感發，又受到好友傅狷夫先生所說「我寫字就是畫畫」的啟示，勇敢地創作了好幾件「怪字」來。雖飽受爭議，他卻甘之如飴。其「題所作書一章」，是贈送傅狷夫先生的一件草書中堂，一改往昔的筆酣墨暢，而故作渴墨枯筆，顯得格外別致。尤其那件膾炙人口的「亂影書」（圖三），係經多次嘗試寫成，並非一步到位。此作試圖融會書、畫與音樂的各種優長，令人眼睛為之一亮。

這個嘗試性的創作實驗，多少應與一九六〇年前後，由於西方現代主義被引介來臺而掀起的臺灣現代詩與現代繪畫革新運動有所關聯。尤其「五月」與「東方」畫會的實驗精神與抽象開新意識之相關論述，必然給予這位勤學且善於思辨的書印家不少刺激。儘管後來還是放棄他那「故作異」的實驗製作，而回到漸進式的「自然異」進路，卻為繼起者開啟了書藝現代轉化的先聲。

六十五歲以後，對於考古新出土的先秦及西漢墨跡古文字資料，產生高度的探究興趣，其中包括〈侯馬盟書〉、〈楚帛書〉、〈馬王堆簡牘帛書〉等。不但勤加臨摹，還常集為聯文放大寫成作品，為書壇別開生面，並時諸家俱無此眼目。

漸翁作品中，時見有頓挫殺鋒以取勁折的用筆特色，形同刻刀劖斫印石之斬截。有人批評他的字「倔強」，漸翁不但不以為忤，還自取「倔叟」為號，足見他心頭了然，自有主張。試想，漸翁走的原是以二王為主的帖路，帖路的長處是飄逸灑落，細緻精微；其流弊則是秀媚柔靡。漸翁的書法作品，正因有此劖斫的「倔強」，方得避開帖路末流所難以逃免的軟媚弊病。這又不能不歸功於漸翁之兼修篆刻，治刀法與筆法為一爐之所獲。

三

圖三

漸翁的篆刻，同樣也由父祖輩啟蒙，嗣又博綜皖、浙、黟派諸家，而漸樹標格。朱文印學趙之謙，細朱文仿黃牧甫，其渾淪蒼厚法乳吳昌碩，明快勁利實學齊白石，雜揉眾長，自開新境。後兼採漢魏金印、秦漢磚瓦、甲骨金文，乃至春秋戰國以迄秦漢簡牘帛書等墨跡文字，涉獵之廣，取材之富，古今少有。故能涵鎔陶鑄，運刀如筆，奇形幻怪，莫可端倪，是繼吳昌碩、齊白石之後又一篆刻巨擘。

六十七歲更創為「魏金印」體，即在漢印的基礎上，利用曹魏金印的結法，把八分鋪鋒波磔及雁尾筆勢融入篆文的筆畫中，刀中見筆，印面顯得格外飽滿典麗，宏偉矜莊中隱含氣機流動的婀娜意趣，為印史開新境。其中以「陶金銘印」及「浪跡藝壇」大印最為合作。同為陶氏所刻「讀陶延日耳」一印，則又圓潤溫雅，剔透之至。其邊跋云：「魏金印入以隸分碑法，雄麗無儔、突過漢印，今日知之者蓋少，學之者殆無，此事只合漸者獨步矣。」

（圖四）其戛然獨造，躊躇自負可知。

漸翁的印側邊款，更是一絕。早期多取漢篆筆法，縱橫爭折，高古大方；且多單刀直入，運鐵如使勁毫，頗有所向無空闊的氣概。晚年時以鈍刀作草法，勁氣直達，老成蒼樸，耐人翫味。

漸翁治印除應求索之外，大多是隨興所刻，以備自用的閒章，不論選句、刻字或邊跋，都大有可觀。有時藉題發揮，動輒長篇大論，淋漓盡致。別說並世印壇少見，即便歷代印史上也不多覯，堪稱篆刻界的一大奇景。前輩書家臺靜老贊云：「漸翁篆刻題識，意趣恢奇而時露見道語，此非藝苑長老，不能有此修持。」真不愧是漸者知音。

七十七歲，刻「似即不是，不似又不是」九字印，《喜年小冊》所引劉氏九字印文，實自蘇東坡「學即不是，不學亦不可」一語轉來。原係就學書發議，不似，便不成個書法樣；太似，又不能表現我的意趣，無法自鑄標格。此事之難，難於須在「似與不似之間」（莊子語）。學者先須能領略此意，才有可能契入藝術的三昧妙境。

圖四

漸翁刻印，對於石材並不挑剔。筆者曾以產自內蒙古的巴林石求刻，當面表達未能提供上品石材的歉意，漸翁卻說：「好印材未必就適合鐫刻，這個石材正好。」讓我頓時如釋重負。此外，漸翁八十三歲刻過「自殘倔叟」一

四

漸翁不僅書、印成就特出，他的詩文造詣也不同凡響。早在重慶時期，三十幾歲，自印度歷劫歸來，便曾撰成〈緬邊雜憶〉長文在報刊連載，記述他遠赴緬甸叢林涉歷艱險的從戎體驗，文采早著，騰聲一時。終其一生，筆耕不輟，所著的詩與文，收錄在《書法研究》、《書法叢談》等專書外，也有一部份自己用毛筆書寫，印成專冊單獨發行。內容多樣，或抒發生活之感悟，或敷陳藝術創作之見地；有敘事，有議論。其文字之精錬，意趣之鮮活，內涵之博雅，情味之雋永，非一般書印家所能望其項背。

在《壯為寫作》書後題跋中，他說：「念年來不憚時晷，操作仍勤，頗涉中山器銘，取以施諸楷石。又及南渡韻語，常親姜、陸兩家。曉色夜燈，老而不覺。」文中自述臨老還常閱讀姜白石、陸放翁兩家詩集，老人之樂學可見一斑。尤其陸放翁更是漸翁平生景仰的對象，兩人同嗜翰墨，同屬於終身學習型人物，同樣意氣風發，又同是文人而佐戎幕，甚至還同有入蜀經歷（放翁六年，漸翁兩年），故其詩文氣格，也有出奇的神似處。

有關漸翁書、印理論的重要著述，幾乎都集中結撰在《書法叢談》一書裡。此書分作三輯，第一輯專論書法，舉凡書史、書印、書理、書技，以及碑刻法帖，乃至臨摹、創作、收藏、品賞與鑑定等，含攝範圍甚廣，可總標之曰「書學」；第二輯專門討論與書法相關的筆、墨、紙、硯等工具材料問題；第三輯則專門討論印章（包括陶文、封泥）。第一輯份量最多，第二輯次之，第三集份量最少。可見漸翁在書法上，創作實踐與理論著述並重；篆刻則創作性的鐫刻多，而理論性的發揮偏少。實則，篆刻家騁技於方寸之間，其創作理念與靈感，多半從印稿的醞釀過程

印，邊款跋云：「巴林凡品而宜刀」，用的雖是材質很一般的巴林石，鐫刻起來卻極為順手，這是篆刻家對於創作材質使用實感的忠實表白。當然，這是一方自覺滿意之作，一九九六年還曾經連同其他書印作品放洋到德國柏林展出。

漸翁嘗刻「石陣鐵書之室」自用印，側加草書跋語說：「右軍謂紙為陣，印人以石為紙，是石陣也；書家以筆作書，印人以刀作書，是鐵書也。」這是漸翁「石陣鐵書室」的取名由來，也是他書印相濟，筆鐵交輝的如實寫照。綜觀他在篆刻藝術上的造詣，不只堪與他的書法聯鑣並美，甚至還遠遠超過其在書藝上所達到的高度。

及鐫刻當下得來，故往往只就刻邊款時作臨機的抒發，成篇的文章反而寫得少，也是形勢使然。試想，他學習的胃口奇大，又求好心切，不可能有那麼多的時間與精力。但可以肯定的是，量雖少而質特精。總之，任何人只要擁有此書並精勤閱讀，對於傳統書法與篆刻，便不難在短期內獲得一概略的認識。當然，書法既名為「視覺藝術」，直接多看名作，還是少不得的基本功課。

五十四歲，曾創作一首「一韻詩」，詩云：「栖栖日曷為，漸漸識無為。辛苦定誰為，殷勤徒爾為。群生皆有為，世事亦難為。剗鑿甘吾為，可為胡不為？」全詩八句，每句末字都同作「為」字，不換韻腳而意思各別，全無重複，這是高度的腦力激盪，也是一種自我挑戰的文字遊戲。此作氣勢綿密，酣暢奇拔，意蘊豐富，令人擊節。

一九七四年，漸翁為書畫家歐豪年先生治姓名印對章，邊款附詩一首云：「鈍鐵由來似勁毫，看君使筆也如刀。丹青刻畫元無別，要與豪年共一豪。」詩語如平常話語，一片自然天倪似是隨口吐出，書與印俱臻上乘。

八十以後，更是文思泉湧，漸入化境，信手拈來，都成妙趣，如「辛未人日后一日昧爽燈側枕鏡中得句四首」，茲錄其兩首：

「眉白欺心雪，公然誚老癡。汝雖如點漆，美醜待評勘。黑白誰優劣，妍媸孰後先？卻忘都是老，已老復何言。」（黑白辯　其一）

「老亦無所謂，當年多少狂。只因年已邁，千萬事都忘。操作賸（剩）雙手，雖勤也要僵。雖僵仍可動，雖老又何妨。」（老答　其二）

似此等詩，直觀傳寫，清新自然，其中自我調侃解嘲處，意趣與白居易、陸放翁的口脗有神似處。

八十二歲時，臺靜老亡故，漸翁以詩三首表達悼念之意，詩云：「怊悵龍坡歇腳盦，盦中卓犖駐高賢。於今不復人間駐，腸斷龍坡歇腳盦（之一）。想慕楷書伴酒盃，於今風範已難追。仙心歡伯揮椽筆，壁射神光莫邊悲（之二）。九十人間是大年，酒杯書筆擬神仙。於今不復人間駐，誰復從容語石頑（之三）。詩後跋云：『奉輓龍坡丈人，公喜篆刻，藏石亦多，每共商量，思之神黯。』」沉鬱蒼茫，情境交融，沁人肺腑，洵為斲輪老手。

漸翁書作的款識、書聯的邊跋，乃至印側的題跋，文字雖不甚長，而往往詞旨深切，精勁無比，韻格有類晚明小品文，也是一絕。如自跋所書「董香光跋語四則行草書卷」云：「董香光評書論畫，境意高超，涉筆曠逸。每覽語妙，輒啟興思。尤於跋識中，寥寥字句，最見天機，非出禪心，無以致此。」今觀漸翁題跋，簡淨如此，若借其贊頌香光之言移來贊頌漸翁，也覺甚為貼切。

五

漸翁之愛好讀書，自少至老，未嘗改變。六十五歲刻過一方「多讀補多忘」（圖五）的引首章，四年後為此得一絕句，云：「過目雖多只益慚，健忘偏足抵貪婪。好書畢竟還應讀，釋卷優遊也不堪」，遂又以同文刻一印，並將此詩也刻入邊跋中，跋云：「余故久已病忘，無復復理，然忘固不妨於讀，讀亦不計其忘，故又日與書偕，且頗得片時之樂，不覺又忘其老矣。」既老而多忘，多忘則以多讀補之，多讀又能忘其老，漸翁可說是活到老學到老的愛書人。

凡愛好讀書的人，必然喜歡買書，因此漸翁對於有關圖書出版訊息頗為留意，據說早期就曾託在日本當記者的黃天才先生代購日籍圖書。筆者留日期間，漸翁也曾託我代為購書，印象較深的是傅青主的《霜紅龕集》，看到該書並大致翻讀數頁後，實在喜愛得很，於是買了兩套，另一套則留下自己閱讀。當然，若遇到大型特展的精美圖錄或新出圖書，漸翁未必知有此物，基於同是愛書人的心理，也常會主動為老人家多買一冊，特為郵寄或於返臺時攜回作為伴手禮奉呈。

漸翁在為筆者首度個展專輯的序文中說：「藝事雖貴意興與操作，若無學問以濟之，終覺其氣息不醇，滋味不永」，又說：「凡思想文章之雋者，其書法無不更高。謂之學藝相生，亦未嘗不可。」老人以此相勗勉，實際也正是他終身信受奉行的基本理念。正因壯老平時勤於讀覽，故其學識淹博，對於同道在書印學術上的諸多疑難，常能一言解紛，很得同仁之欽仰。

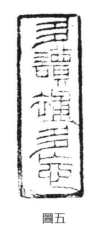

圖五

漸翁喜歡飲酒，是中年以後的事。嘗自言：「四十歲前誓言拒酒，四十歲後漸解酒趣。」似有識酒恨晚之慨。

壯老是個深識酒趣的人，他的書、印與詩文創作，幾乎都跟酒具有密切關係。六十四歲刻「腸腹經年酒洗淘」印，印側跋云：「冬夜讀缶老自書詩稿，有句如此：酒可以滌愁，可以發興。令人清，令人豪，皆書人所喜也。」對於書家來說，拿筆寫字其實不難，但若真想寫出幾個好字來，還得要有內外條件的配合才行。書寫的「興致」，絕對是個關鍵因素。喝酒可以鬆弛神經，自然有助於書家揮毫興致的催化。可漸翁不僅寫字時喝酒，刻印、寫詩、作文，甚至讀書時，也常手不離杯。似乎只要有酒，他便可以自然進入書印或詩文的最家創作狀態。酒之為用大矣哉！

漸翁平日每餐必小酌一番，但很少醉酒。即便醉酒，也只聞豪興更發，未聞其「及亂」。早年也常勸筆者要多喝酒，說喝酒可以「去矜持」。

在他的自用印文中，「酒」字以及與酒有關的詞語屢見，如「酒驪神遇」、「詩墨淋漓不負酒」、「酤醐之神」、「酒抵墨濃」、「酒券」、「放浪麴藥」、「腸腹經年酒洗淘」（圖六）、「麴墨」，自制以用於贈酒索書者，「尊前老復丁」、「醉筆得天全」等，這些酒言酒語，多半是自作詩文或詠酒的語句。其中「麴墨」一印，是特別作為替「贈酒索書者」所寫的作品上鈐蓋用的。據此可見，漸翁不只內在充實富有，連印章也富有到可以專為某一種特殊的求書者而刻專章來備用的地步，可真令人嘆為觀止！

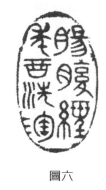

圖六

六

漸翁一生著作宏富，除了書法與篆刻等作品專冊外，還有不少理論性的著述。其中屬純理論的文字著作有兩冊，一是《書法叢談》（一九六四，教育部國立編譯館出版），收錄壯歲渡臺後，為報章雜誌所撰述有關書、印評賞文章；二是《書法研究》（一九六七，臺灣商務印書館出版），係依時代先後次序為普羅大眾所寫的中國書法簡史。

其次是自書所撰論書或論印的詩文及題跋文字，如《石陣鐵書室內辰日記摘鈔》（一九七八，老古出版）、《王

壯為書自作「四師齋說」、「金石氣說」、「漸齋題跋」（一九八〇）、《壯為寫作》（一九八八，文史哲出版）等，此類著作，既是藝術創作，又是學術理論著作。其中《日記摘鈔》與《壯為寫作》二書，皆由筆者負責代為洽辦出版。

此外，還有幾篇偏屬現代學術規範性的單篇論文，如一九七六年赴香港參加國際美育學會第四屆美術教育會會議，發表的「中國書法文字的合一與分離及其藝術性質」；一九八一年發表的「漢唐間書法藝術理論之發展」；一九八七年發表的「書法中之筆法源流」。最後一篇，係藉由春秋時代「侯馬盟書」墨跡文字的筆法特色，論證了歷代載籍所述方、圓筆法之外的尖筆筆法之存在事實。展現了上一代書學理論研究的高度。

其理論著述中，「金石氣說」最能表達漸翁的書學宗旨。「金石氣」是清朝乾嘉時代金石學大興以來的新名詞，指的是刻拓本中經過鐫刻或冶鑄手段，及風雨侵蝕後的斑剝樣相，離真已遠，卻美其名曰「金石氣」。一向追求毫穎運用的自然發揮，反對造作假象的漸翁，對此不以為然，特發為「金石氣說」，極力主張學書「宜以墨跡為準」。此種透過刀痕想筆趣的看法，既與沈尹默「墨跡與拓本對觀通悟」之主張相契，也跟大陸啟功先生「一生師筆不師刀」的論點切近，堪作專事臨習刻拓本者的一劑「返魂香」。

七

漸翁渡臺後，曾先後應聘至北臺灣各大院校講授書法、篆刻、題畫研究及書法史等課程，對於臺灣書印研究風氣發展，啟導實多。平常還有不少體制外的學生到寓所請益，多屬個別指導。親炙既久，濡染也深。一九七六年底，老人忽動錄徒之念，乃就平日研習稍勤，接觸較頻的學子中，擬列了譚煥斌、周澄、蘇峰男、薛平南、杜忠誥、徐永進、薛志揚七人，謙謂師既選徒，徒亦選師，於逐一徵求同意後，特別舉行拜師儀式，並邀同道好友曾紹杰、傅狷夫與李普同三先生前來觀禮見證，號稱「王門七子」。十三年後（一九八九年），復收錄日人原田歷鄭君，合為「王門八子」（圖七）。

就個人受教經驗所及，漸翁深識書「理」，甚少談技「法」，惟於書「勢」與書「意」，則獨具玄解。學藝都不拘成法，執筆與執刀，只求「不違生理，依循自然」，富於批判接受精神。嘗刻「法外論神」及「酒驅神遇」等

印，足覘其崇尚「神理」的藝術觀。其成藝過程如此，指導後學也沒兩樣。點評學生習作時，往往只就表現效果上說「好」或「不好」，給予對方多元的迴旋餘地；理念方向的啟發，遠多於具體技法的指授。以下就漸翁之創作理念，略舉一二，以申其義。

「有己而能久」，是漸翁極重要的創作理念，他說：

「藝事之能立能傳，有兩要素：一曰己性，一曰恆性。己性者，獨造之境，非它人之所有；恆性者，歷久猶新，非時間所能限者也。」（蘇峰男作品集序）其實，這跟西方美學所講的「特殊」與「普遍」同一機栝，「特殊」即「己性」，強調作品須具個性，故要自出機杼，自創品牌；「普遍」即「恆性」，強調作品須能合乎美感規律，故要深入古典，掌握該藝術門類的核心本質。有「己性」，才能引發觀賞者的好奇，具吸睛的效果；有「恆性」，方能耐看而引人為之駐足，具備超越時空的賞會價值。任何藝術創作，若未能臻達兩者合一之境，都不算真正成功。

漸翁曾在所臨王羲之「十七帖」後的跋語中說：「臨書中有至樂，蓋所臨者皆所服，能知於其所服，豈非人生之至樂乎？世之薄臨摹而厚獨創者多矣，其立意亦非可非，蓋學與創，皆人性所已具。徒學之弊，無己無新；徒創之弊，無人無古，皆偏而非全也。又何必執偏以外全，執己以外人，執新以外古乎？」這一段話，可說是對於臨古與創新問題所作出的最簡潔有力的陳述，堪稱不磨之論。漸翁此一書藝觀，實與余光中先生在六十年代初的一場文學論戰中的最後結論：「反叛傳統，不如利用傳統」，以「建立新的活的傳統」的現代詩觀有通契處。

圖七

圖八

此外，漸翁曾多次引用明賢王弇州的話說：「有功無性，則神采不生；有性無功，則神采不實。」（圖八）性，指先天秉賦。生，是開顯；實，是厚實。此係論斷先天性分與後天努力孰輕孰重的問題，老人自稱這是他終身「服膺無替」的真實之理，並曾先後在為筆者展覽專輯所寫的序文中兩度引述（圖九）。像這類正知正見，既已發為文章，並以其剛健篤實精神，用大量精金美玉般的作品，證成其論點的可信度。對於藝術工作者來說，無疑都有仙人指路的作用。故凡有緣親炙其教或閱聽其說者，無不得大法益。

八

漸翁是個情感豐富，性靈豁達的北方男兒。平生為學做人，相感以誠，豪邁磊落，從無門戶之見。且宅心仁厚，對於後生晚輩，樂於誘掖栽培。王北岳先生曾說，他有一回要向漸翁借閱《墨莊印話》一書，壯老找到了該書，說：「此書對你

圖九

有用，放在我這兒不用，形同棄物。」遂將該書送給他，讓他銘感不已。

中部某畫家為印行畫集，有意請漸翁題署，利用北上訪友之便求見，漸老答以不便見客，請改他日。該畫家認為既已北來，相見片刻敘明原委即行離去，或當無妨，同行簡兄乃相偕闖關。隔不幾日，簡便收到一封漸翁手札，內云：「突如其來，不顧老人精神體況，實在使我不勝壓力。不知你亦有所感覺否？漸翁囉嗦。」此一當頭棒喝，任何人都該會沒齒難忘吧！這又是他真誠率直，愛人以德而不愛之以姑息的一面。

周甲之年，漸翁刻了一方「偶然生計在其中」自用印，係取材自明朝唐伯虎詩：「書畫詩文總不工，偶然生計寓其中。肯嫌斗栗囊錢少，也濟先生一日窮。」八十歲時，曾自撰一聯云：「少便耽書嫻啜墨，老唯謀酒總貪錢。」對於賣字鬻印博潤一事，他從不扭怩作態，甚至還公開刊登廣告，以為招徠。書名既高，求索者多，或設宴，或送酒，或送錢。對此他在某方印章的邊跋中，曾有所表白，大意是送好酒，可俟興來，勉為一揮；設宴最不好，主人費錢，於我無益，何時動筆就難說了；最好送錢，錢到老人高興，馬上即寫。（未見原跋文字，引自黃天才先生文）其幽默坦率，跟鄭板橋潤榜中「送現銀則中心喜樂，書畫皆佳」之說，有異曲同工之妙。

漸翁六十七歲，曾採漢簡筆意刻「老好嬉」引首章以自樂，到老猶童心未泯。何懷碩曾謂漸翁為「中國文字的大玩家」，老人聽到，頗為動容，不僅寫了一副對聯以為酬謝，還刻「中國文字一大玩家」自用印，加邊款以記其事。嚴格意義的「文字」，實包含形、音、義三個要素，書法與篆刻，是利用中國文字的「形」體符號作為表現媒材；詩與文學，主要是利用漢字的「義」理及美感來發揮，其中押韻的詩詞，還兼有「音」律的講究。漸翁四者兼擅，故稱他是「中文國字的大玩家」，算得上是搔著老人癢處，難怪漸翁聽後要「心有戚戚焉」了！

沈伯時先生一向喜愛漸翁書印，尤喜漸翁詩文，早先經筆者引介與漸老相識後，便與漸翁成了忘年交，還經常指定以漸翁詩文為書寫內容購藏之。既知老人喜飲，也常以佳紙、美酒相贈，老人也時有「感惠徇知」之報。有一回，把得手的瀘州川酒送給漸翁，漸翁飲後歡喜讚嘆之不足，還主動寫信向他再索此酒，內云：「伯時兄左右，誦函深為兄之摯誼所感，我之開癖與兄之雅癖，皆今日不易得者也。前為書扇之四絕外，尚有拙詩若干，須加檢點，仍願為嗜之者書之。唯前書二扇，得力於瀘麴之助不少，倘仍有所蓄，則新書當不致遜舊書若何耳。呵呵！呵呵！並希勿忘先用話筒為妙。漸者，二十八日。」信寫完後，大概也自覺此舉可笑，又在紙尾空處附加幾句：「此紙可存，盼以複印機複印一紙，便以交我，以備閒時發笑。又及。」（圖十）漸翁的愛酒成癖與率真可

愛，於此表露無遺。

九

以上分別從漸翁在書法、篆刻、詩與文、飲酒與讀書、理論著述、教學與影響及性情人品七個方面的造詣，略就所知加以論述。清人楊大鶴說：「凡不為詩人而已者，其詩皆獨有千古者也。」漸翁既是書印大家，又不以書法、篆刻自限，同時是「預流」的學者兼詩人，甚至還是一位義理圓通、理事無礙的曠達哲人。人是千秋之大人，心是千秋之大心，藝則是千秋之偉藝，儼然成為當代最值得後人效法的藝術家人格典範。

筆者近年有緣參與籌辦呂佛庭、王壯為兩先生的紀念性展出，又觀賞了傅狷夫先生較全面的書畫展出，強烈感受到蒸騰已逾半世紀的「渡海三家」之說，其所適用的特定時空早成過去，而其所隱含的盲點則有待抉發。如今時移勢易，究竟渡海來臺的一流美術大家有幾人？很值得當代美術史家重予審視。

美術史研究上的「時間因素」，是一個不容忽略的視點，如北宋蘇東坡曾稱讚蔡君謨書為「本朝第一」，這原是蘇氏年輕時放眼當世的一種評斷。實際蔡比蘇大二十四歲，是蘇的父執輩，而同列四大家的黃山谷又比蘇小九歲，米元章又比黃小六歲。換句話說，假設蘇東坡說這話

圖十

時是三十歲，蔡已是五十四歲的人，書藝與學思大致已入圓熟階段；而黃才二十四歲，米才十五歲，兩人書藝還都只處在植基養成階段。蘇東坡二十九歲時曾說：「吾雖不善書，曉書莫如我」（見和子由論書詩），雖自詡「曉書」（眼高），仍謙稱未能「善書」（手低），此際而稱蔡書為「第一」，自可理解，毫無足怪。然而經過幾十年的分頭發展，東坡本人及後起之秀的黃、米二人，其書學與書藝造詣，都早已超越當年被譽為「第一」的蔡君謨了。這時節，若還有人不顧時勢的推遷，而堅持東坡當年「君謨第一」的說法，那就不免刻舟而求劍了。筆者對於「渡海三家」之說，也作如是觀。

（《跌宕文史・筆鐵交輝──王壯為書篆展及其傳承》，臺北，中華文化總會，二〇一五年十一月）

參、文字

有關「西泠印社展」圖錄釋文的一些問題

前言

西泠印社是一個以保存金石、研究印學為主，兼及書畫藝術的民間學術團體。由浙江杭州的四位書法篆刻家——葉銘（品三）、吳隱（石潛）、丁仁（輔之）、王禔（福庵）共同於清光緒三十年（一九○四）所創建。經過十年的苦心擘劃和經營，終於在民國二年（一九一三）正式召開成立大會，訂立社約，並推舉吳昌碩為首任社長。因社址就在杭州孤山山麓的西泠橋畔，故命名為「西泠印社」。早期入社的社員中，如黃賓（賓虹）、高時敷（絡園）、李息（叔同，出家後改名弘一）、童大年、馬衡（叔平，後來繼吳昌碩任社長。大陸淪陷前，曾任北平故宮博物院院長）、唐源鄴（醉石）等，都是當時學術界與藝文界的菁英。

印社成立後，除了定期集會、切磋印藝以外，對於金石文物、印學資料、書畫作品等之蒐集保存與整理研究方面，也確實做了不少工作。今天，大陸上書法篆刻風氣興盛，西泠印社這個歷史悠久的印學團體，多少也起著相當的推助作用。

早在印社成立之初，就有日籍篆刻家長尾仁（一八六四—一九四二）和河井荃廬（一八七一—一九四五）應邀入社，此兩人在當時都是學術界名流，河井氏且被目為日本近代印壇最傑出的人物。目前，西泠印社全部一一七名社員中，日籍名譽社員就有四人——小林斗盦、今井凌雪、蒔田浩、梅舒適，其中小林斗盦和梅舒適兩位還被推舉為名譽理事。這些人物在日本藝文界都具有相當的影響力，無形中也成了中日雙方在書法篆刻方面互相交流的重要橋樑。

在團體性的交流方面，一九五八年由著名書法家豐道春海所率領的日本第一次書道代表團，就曾到印社參觀訪

問。當時，創建人之一的王福庵氏尚健在。一九七三年，日本和大陸恢復邦交後，日本書法篆刻界組團前往西泠印社朝聖的活動益加頻仍。一九八○年，當日本書法篆刻界聞知早年由日人名雕塑家朝倉文夫為吳昌碩所鑄的銅像，已在文化大革命期間被毀時，即行發動募款重鑄，由讀賣新聞社社長小林與三次和名書家青山杉雨、村上三島等專程護送至西泠，舉行隆重的吳昌碩胸像贈呈儀式。事後，還一同前往餘杭縣超山吳昌碩墓地參拜。一九八一年，「吳昌碩作品展」在岐阜縣舉行（按：岐阜與杭州為姊妹市）。同年並有分別由飯島春敬與青山杉雨為團長所帶領的代表團訪問印社。其後，幾乎每年都有類似的團體組團前往印社參觀訪問。一九八八年春，為紀念西泠印社創立八十五周年，在日本所舉辦的「西泠印社展」，全面介紹了印社的創建、發展與現況，可以說是長年以來兩方面進行交流的最大表現形式。

《西泠印社展》一書，由日本讀賣新聞社與西泠印社共同在日本出版發行。此書將此次展出的作品全部以彩色版精印，在圖錄後面並附有釋文，讓讀者在欣賞作品藝術美的同時，兼能理解其題跋文字以及書寫內容，是很體貼的做法。然而，書中的部分釋文容有未盡切當處，尚待商榷。乃不揣譾陋，依據圖錄釋文，比對原跡照片，逐件試為校讀，並略加解說。惟筆者涉獵不多，見聞有限，錯謬仍恐難免，倘蒙讀者先進惠予指正，則感激不盡。（本文引用作品圖片，主要係從圖錄影印縮放而來，效果或不甚佳，敬請讀者見諒。）

書一——金農「漆書軸」

1. 原釋文：：三年鶴伏

校：：三年產伏

釋：：「鶴」當作「產」。

按許慎《說文解字》（以下所引，並省稱《說文》）五下 **凵** 部「崔，高至也」，從隹上欲出 **凵**」。又四上鳥部「鶴，鶴鳴九皋，聲聞於天，從鳥崔聲」。「崔」與「鶴」聲同而義別，原非一字。元、明以後，多假「崔」為「鶴」，明、清人作書或篆刻，以「崔」代「鶴」者屢見。實則仍當以「鶴」為正字。

1　以上資料主要參考〈西泠印社略年表〉（載《西泠印社展》，頁一七四——一七七）及〈石藏東漢，社結西泠——記西泠印社〉（國璋、味琴合撰，載《書法》第六十四期，上海書畫出版社，一九八九年，頁四一——四二）。

漢碑隸書的形體，多半是橫畫細、豎畫粗的，後出的隋、唐楷書也大致如此。金冬心漆書體則反一乎此，橫畫特粗，豎畫極細。這想必多少受到〈天發神讖碑〉的啟發，然此一發想，卻成就了他「漆書體」的特殊藝術風格。冬心先生此書，橫畫之豎起與豎收處特別誇張，「產」字寫得與「崔」字極為形似，致被誤釋（圖一）。此件書寫文字內容，見《淵鑑類函》卷四百二十所引《淮南八公相鶴經》而文字稍有異同，恐別有出處。同一內容之作品，另見北京故宮博物院藏《相鶴經軸〉（圖二）。兩件同為紙本，一為橫幅（裝裱成立軸形式），一為立軸中堂。

書二——鄭燮「雜體七律軸」

2.原釋文：鄭燮信印（印文）

校：鄭燮信印

釋：燮當作「爕」。

《說文》又部三下：「爕，和也。從言從又炎」。甲骨文、金文「爕」字（圖三），下並從又。原作印文亦從「又」。鄭氏款識，或自書作「爕」，下從「火」，乃俗寫體，非正字也。仍當依原印釋作「爕」（圖四）。又，此印之下，另有「板橋」白文印，原釋文誤移於「鄭燮信印」之上，致兩印次序顛倒。一般作品，在款識下用印，多半是姓名印在

圖一　左：「鶴」，右：「產」

圖二　金農〈相鶴經軸〉

四、二朝　前五、三三　　二、二朝　明一五五
甲骨文「燮」字

周中　燮殷　　周晚　曾伯簠　　春秋　晉公盍
金文「燮」字

圖三　取自高明《古文字類編》

圖四

上，字號印或齋館印在下，此正例也。

書五──翁方綱「行書七言聯」

3. 原釋文：以宛平衡齋故事、與蕙麓老友訪碑西郭事、為▲面奉贈

校：以宛平衡齋故事與蕙麓老友訪碑西郭事為句、奉贈

釋：面當作「句」（圖五）。

原作「句」字第一、二兩筆分開寫，第二筆的起筆處又與「口旁」右上肩轉折處相切，所以造成誤會。這段款識是用來說明撰製此聯（「寶墨舊亭藏北海、詩碑新軸訪西涯」）之命意所在。又第一個「事」字下之標點應刪。第二個「事」字下之標點應移植於「句」字下，或刪去亦可。

圖五

書六──鄧石如「草書七言聯」

4. 原釋文：（完白山人）（鄧石如字頑伯）

校：（鄧石如字頑伯）（完白山人）

釋：原作品「鄧石如字頑伯」白文印在上，「完白山人」朱文印在下（圖六）。

圖六

書十一──吳讓之「篆書七言聯」

5. 原釋文：病中偶意識不行時（款識）

校：病中偶遇意識不行時

釋：「偶」下奪「遇」字（圖七）。

圖七

書十三──趙之謙「五言詩四屏」

6. 原釋文：草木儵變衰

校：草木儵變衰（第二行）

釋：寄懷當作「變衰」。

「變」字第二筆為橫畫（圖八），與宀部草法（宀）第二筆作向左下鈎帶者不同。

圖八

「懷」，古或作「褱」，不作「裹」。說文八上衣部：「衰，艸雨衣，从衣，象形。」篆書作「念」，中間所从之「森」，正像「艸雨衣」（即簑衣）之形。隸變作「丼」，今楷更訛為「丼」。趙撝叔此字書作「衰」，與隸變初期的形體接近。惟借衣部上面的橫畫，作為丼部的上橫，中間似成一「丼」字，實為書法上所謂的「借筆」（或稱共筆）。又「艸木儔（儔）變衰」亦與次句「柯葉不相顧」語意相貫。

書十四——吳昌碩「篆書詩經小戎三章四屏」

7. 原釋文：㈠駕我騏馵（第一行）、㈡亂我心曲（第三行）、㈢方何胡為、期然▲我念之

校：㈠駕吾（原詩作「我」）騏馵、㈡亂吾（原詩作「我」）心曲、㈢方何胡為、期然吾（原詩作「我」）念之
（詩經原文作「方何為期，胡然我念之」）

釋：吾，《詩經》秦風小戎詩原文作「我」，三「我」字，吳昌碩均書作「遥」（圖九）。遥、即今「吾」字。

「我」，甲骨文作▨、▨、▨，像有鋸齒之兵器形2；金文作▨（沈子簋）、▨（毛公鼎），所从之「五」，甲骨文未見。西周金文作▨、▨。石鼓文作▨「吾」，或作▨、▨。毛公鼎銘文：「以乃族干吾王身」，一聲符「午」，為說文所無。

「干吾」即敔敔，文獻或作「捍禦」。白川靜氏謂「吾」乃「敔」之初文，作「守護」解3。

至於《說文》訓「我」為「施身自謂也」（十二下戈部），釋「吾」

（一）（二）（三）

圖九

2　徐中舒主編，《甲骨文字典》，頁一三八○。成都，四川辭書出版社，一九八八年。

3　白川靜，《字統》，頁二八三。東京，平凡社，一九八六年。陳初生，《金文常用字典》，頁九八。西安，陝西人民出版社，一九八七年。

為「我自稱也」（二上口部）均屬假借字。「吾」、「我」兩字借作第一人稱代名詞，雖然義通音近（「吾」為魚部，「我」為歌部，兩字通轉），而形體不同，乃是同源字[4]，並非同一個字的異體字[5]。當依原跡釋作「吾」，而下加括號註明「原詩作我」。

又，〈小戎詩〉第二章末兩句，詩經原文作「方何為期，胡然我念之」，文意朗暢。吳昌碩書作「方何胡為期然吾念之」（圖九），文字次序顛亂，遂難通讀，當係一時書誤。

書十七──吳昌碩《臨石鼓文四屏》

8. 原釋文：其游遨遨▲（第一行）

　校：其游趣趣

　釋：遨當作「趣」（圖十）。

吳氏原作與石鼓文同，並從走，不從辵。仍當依原跡釋作「趣」。又「趣」字所從之「散」，篆文作「𣎴」，左半從𣎴從夕。原刻於「𣎴」之下部微有剝損，吳氏所臨於「𣎴」下「夕」上增「口」，是因為誤認石花作筆畫。

9. 原釋文：有鯆有鯿（第二行）

　校：有鯆有鯿

　釋：鯆當作「鯿」（圖十一）。

石鼓文拓本　　吳氏所臨

圖十

4 所謂「同源字」，是指音義皆近，或音近義同的字。見王力〈同源字論〉，收入王力《同源字典》，頁三。北京，商務印書館，一九八二年。

5 石鼓文「遊」字，薛尚功、趙古則、楊升庵等，均逩釋作「我」（見強運開《石鼓釋文》所引），非是。石鼓文「而師」、「作原」兩鼓，別有「我」字，如圖。

（而師鼓「我」字）　　（作原鼓「我」字）

「鯐」字右旁所從之「旁」，甲骨文作▢、▢，從凡方聲。金文作▢（旁鼎）、▢（妟娌母簋）、▢（者減鐘）大體同於甲骨文，惟「凡」旁兩邊豎畫與「方」旁兩邊的短豎接連下移。石鼓文「先鋒本」「鯐」字所從之「旁」，橫畫上方之泐紋乃是石花，並非筆畫。吳昌碩所臨石鼓文，多據阮元摹刻之〈先鋒本〉、〈後勁本〉，相去遠甚。今檢視〈天一閣本〉（圖十一）此字正與吳昌碩所臨者同，「旁」之中豎中穿，橫畫右端上翹，上半遂與「甫」字的篆文「旁」形近，明係誤將橫畫上方的石花看作筆畫而誤摹所致。

此外，石鼓文「靈雨」鼓有一從水的「滂」字，作▢，聲符「旁」的寫法，與「田車鼓」「鯐」字右半「旁」的寫法完全一致，可為佐證。商承祚《石刻篆文編》[7]及赤塚忠《石鼓文》[8]，並釋作「鯐」。至於《說文》所列「旁」字的篆文（▢）、古文（▢）、籀文（▢）等形體，都是從甲骨文（從凡方聲）漸次訛變而來，正因其訛變過甚，以致連許叔重也不明其構形原理，只好老實地著一「闕」字。「旁」字睡虎地簡作▢，馬王堆帛書作▢，（五十二病方）、▢（老子乙本）、▢（天文雜占），居延簡作▢，又多沿承石鼓文的秦文字系統一路發展下來。吾人真慶幸生在今日，有眾多地下出土的古文字資料可供參考，從而對於一些早期文字的訛變現象能有進一步的了解。

10. 原釋文：▲我▲之陸于▲隴▲之阪 （第三行）

8　見該書〈汧殹篇〉考釋，頁三一。東京，明德出版社，一九八六年。

7　見該書卷十一，頁二一。香港，中華書局香港分局，一九七六年。

6　見伏見沖敬〈篆書臨書手本〉，載《書道講座》──篆書。東京，二玄社，一九八〇年。

（吳氏所臨）　（先鋒本）　（天一閣本）

圖十一

校：吾止（原鼓作「以」）陵于邊（原鼓作「于邊」），吾止（原鼓作「世」）陝（原鼓作「陝」）

釋：我當作「吾」。原跡與石鼓原文均作「吾」（圖十二）。兩「之」字並當釋作「止」。篆書「之」字作𡳿、𡳿，從止從一，下為橫畫，代表地面，以會有所「往」之意；「止」字作𡳿，乃由甲骨文象腳趾形的「𡳿」，演化而來。兩字判然有別。同一作品另有「之」字，可資比對（圖十三）。前一「之」字，「先鋒本」石鼓原文作乙，即今「以」字。隥當作「邊」。吳氏原跡與石鼓原文同，並作「邊」，從辵，不從阝。石鼓原文作邊，吳氏臨作「陵邊于」，當係一時書誤。原釋文「邊」下奪「吾」字，當補。邊，即今「原」字。「先鋒本」「吾」下有一字半泐，強運開《石鼓釋文》，引潘迪說釋作「戎」。審其字勢，應是「戎」字。末兩字諸家多釋作「止陝」，誤。〈先鋒本〉原釋作「世陝」。「世」字三個豎畫上的橫點清晰可辨，其部位亦合。「陝」字右旁從「从」，與「陝（今作狹）隘」字從「从」作者不同。「从」，篆文作「从」；隸變後「陝」多寫成「夾」，則與從「从」之「夾」形近。更簡省而作「夾」，左右四筆併作兩筆。快寫之，則左右兩筆或與「大」分離，而作「夾」，則成了「亦」字。故在秦漢簡帛文字資料中，從「夾」從「亦」之字每相混。且「陝」為周王畿故地，為秦之所承，於文義亦甚洽。此字當釋作「陝」。

9　「亦」，篆文作「夾」，從大，左右兩點為臂亦（腋）所在之指示符號。程質清〈石鼓文試讀〉一文（田車鼓注），睡虎地秦簡語書「齒夫」之「齒」字，上半所從之「从」連寫成不而微曲之橫畫（似橫畫而實非橫畫）為例證，而將「陜」字改為「陝」，「止」字改釋作「世」，並見程文。載《書法》第三十六期，上海書畫出版社，一九八四年。

圖十三

吳氏所臨　石鼓文拓本　圖十二

11.原釋文：宮車其寫（第三行）

　　校：宮車其寫　▲

　　釋：官當作「宮」（圖十四）。

「官」字從宀從𠂤，原跡作「宮」。「宮」，《說文》七下宀部：「室也，從宀躬省聲」。甲骨文從宀從呂，所從之「呂」（或作「吕」），像宮室的平面圖（白川靜說）。自甲骨、金文以來的早期文字資料，均從「呂」，兩「口」之間並無豎畫相連（圖十五）。唯石鼓文從「呂」作「宮」。應是後人誤據說文而被動過手腳所致。惟今日所能目及之先秦文字資料中，石鼓文此字算是一個孤例。[10]

圖十四

《甲骨文編》「宮」字				《金文編》「宮」字					
佚二九五	京津四五七	前四一五三	前四・二五・二 血宮	十三年瘨壺	頌壺	善鼎	散盤	曾侯乙鐘	鄂君啟舟節

圖十五

10

睡虎地秦簡「宮」字數見，均從「呂」作，西漢帛書同。直到許慎《說文解字》出書後的東漢碑刻，如「乙瑛碑」、「禮器碑」，乃至作為字樣「熹平石經」，均存初形作「宮」。即使到了舉世通行楷體的隋唐時代，碑刻文字如眾所周知的歐陽詢「九成宮醴泉銘」、褚遂良「雁塔聖教序」等，「宮」字依然保存古形作「宮」。過去學者多根據《說文》，視已訛變之「宮」字為正體字，而視「宮」字為帖寫俗體字，事實並不如此。類似的情形仍多，如龍之作「龍」、庚之作「庚」、德之作「德」、章之作「章」等，實際上都是古文之子遺，不是俗體。然除「石鼓文」外，從西漢開始，已經逐漸有從「呂」作「宮」的文字資料出現，足見此字之訛誤，由來已久。

睡虎地簡 三・十七	睡虎地簡 六・一八八	睡虎地簡 六・一八七	禮器碑側	乙瑛碑	熹春秋 昭十一年	九成宮 醴泉銘

12.原釋文：麀鹿雉▲兔（第四行）

校：麀鹿雉兔

釋：兔當作「兔」（圖十六）。

圖十六

「兔」，說文失收，而以後起之形聲字「冕」字代之。[11]《玉篇》有收。甲文作..., 從人，上象羊角形為飾的帽子，乃「冕」之初文。「兔」，甲文作..., 為獨體象形，以長目短尾為其特徵[12]。石鼓文「兔」字，短尾向上微曲，猶存象形遺意。小篆作..., 「兔」字篆文作..., 漸趨規整，已失象形之意。兩字隸楷形近，當係校對之疏。

13.原釋文：其□又旐（同上）

校：其□又旐

釋：當作「旐」（圖十七）。

圖十七

旐，從甲，字書所無。原跡作「旐」，從申。旐為古文戰陣字，與「鑾車鼓」之「迪」字為同文異體（同9）。甲，篆書作甲；申，篆書作..., 篆文形體迥異。隸楷形近，此當係手民之誤。

14.原釋文：君子▲逪樂（同上）

校：君子逪樂

釋：逪當作「逪」（圖十八）。

此字薛尚功、趙古則、楊升庵均釋作「逪」。（見強運開《說文釋文》所引）今按〈先鋒本〉原拓作「逪」，與「逪」字（從西）異。根據羅振玉的考證，「逪」字即說文乃部的「逪」字，且卤、逪為一字。許書

吳氏所臨

石鼓文拓本

圖十八

11 同註2，「兔」字見頁九六〇。

12 同註2，「兔」字見頁一〇九三。

從「仌」，乃由「土」致訛[13]。顧野王《玉篇》作「迺」，後世字書遂多仍之。當依今字釋作「迺」。

書十八——吳昌碩《隸書四言聯》

15.原釋文：家貧▲時，▲書畫取潤度日（邊跋第一行）

校：家貧，時以書畫取潤度日

釋：當於「貧」字下斷句。意謂王（个簃）氏家境貧苦，經常以賣字畫為生。且在吳昌碩書聯贈勉之當時，家境仍未改善。如依原釋文，意思便大不相同，頗有「以前家貧時，乃以書畫取潤度日，於吳氏贈聯詩時，則未必仍貧，或似已不貧」的意味。如此，則與下文吳氏所說「予恐其嗜好太多，而於金石一門未能獨往，書此勉之」一段話的文意不協。

原跡於「時」字右下方加一小點，復於名款的右下方補書「奪以字」三字（圖十九）。此種加點補註的手法，正是前輩書家們在作品寫成後，發現錯字、落字或冗出的字，又捨不得廢棄時，用以補救的慣用方法。

16.原釋文：隸古本以不專長▲（邊跋第二行）

校：隸古本而（而）字衍）不專長

釋：「以」字原跡作「而」（圖二十）。

「而」字書誤，故於「而」字右上方加兩點，以示此字為衍文。古人作品中遇書誤之字，多於該字右旁加點，已如前條所述。或一點，或兩三點，四點以上者較為少見。此「而」字右方無空地，不得已乃點在字的右上方，似為一時變通作法。然翻閱吳氏歷年所書作品，遇衍文或書誤時，即使該字右方有空處，仍多

13　見羅振玉《石鼓文考釋》丙鼓箋三。臺北，藝文印書館，一九七四年。

圖二十

圖十九

於字的右上方加點。如其早年（四十四歲）所作〈楷書橫幅〉

14，第五行第四字「抱」錯寫成「守」，「字」字寸旁右方，空白雖大，點仍加在宀部的右肩上方，而於文後加註「『遺』上『抱』字誤作『守』字」（圖二十一）。又如六十三歲時所作〈橫幅〉15，內書七言絕句三首，前兩首為草書，最後一首第三句「畫到枯松鍼蟠一簇」（圖二十），「枯」字乃衍文，點依然加在右旁「古」的右上方，處理方法與前舉「守」字之例同。可見遇書誤時，於該字的右上方加點，乃是此老慣用的獨特手法。

17.原釋文：信筆塗沫（邊跋第二行）

校：信筆塗抹

釋：沫當作「抹」（圖二十三）。塗，原跡作「涂」。朱駿聲《說文通訓定聲》：「涂，假借為塗。」劉克莊詩：「塗抹有花從筆生」。沫，乃「泡沫」之「沫」。原跡從手，不從水。

書二十二——沈曾植〈臨碑四屏〉

18.原釋文：銓黎（第一行，印文）

校：餘黎

釋：銓當作「餘」（圖二十四）

《書經・堯典》云：「黎民於變時雍」。黎民，即庶民。一說黎通「黧」，黑也。古者庶民多以黑巾覆首，故稱平民百姓為「黧民」或「黔首」。至秦始皇時，且正式以行政命令規定人民必須稱「黔

14 載青山杉雨氏主編《書道グラフ》第九期，一九八九年，頁六。

15 載青山杉雨氏主編《書道グラフ》第九期，一九八九年，頁一一。

圖二十四　圖二十三　圖二十二　圖二十一

19. 原釋文：婆者籔長▲（第四行，印文）

校：籔（婆）▲籔（婆）長者

釋：此印當依反時鐘方向旋讀（圖二十五）。「婆娑」，原印作「嫛籔」，文獻多作「婆娑」，為疊韻聯綿詞。班固〈答賓戲〉：「婆娑乎藝術之場，休息乎篇籍之囿」李善注：「婆娑，容與貌。」長者，年輩較高者之尊稱。《孟子·告子篇》云：「徐行後長者，謂之弟。」年長而謹厚者，亦稱「長者」。〈史記項羽本紀〉：「居縣中，素信謹，稱為長者。」

首」（史記秦始皇本紀）。「餘黎」，意同「遺民」。沈寐叟生於道光三十年（一八五○），入民國時已六十三歲，自視為清朝遺民，故以「餘黎」入印。

圖二十五

20. 原釋文：生碑凍墨（款識）

校：生筆凍墨

釋：碑當作「筆」。原跡作「筆」（圖二十六）。

圖二十六

書二十二——盛慶藩等九家〈春水流年題詠軸〉

21. 原釋文：游目聘懷盡日中（第二段第七行，何庚生題詠）

校：游目聘懷盡日中

釋：目當作「日」（圖二十七）。「盡日中」，猶今言「一整天」。

圖二十七

22. 原釋文：蘭亭記又有釋文▲、遁則▲東在四十二人外也（第二段十二行吳昌碩題詠自註文字）

校：蘭亭記又有釋文支遁、則在四十二人外也

釋：文當作「支」。「文」字下之標點當移後，於「遁」字下斷句。「東」字冗，當刪（圖二十八）。

釋支遁，晉僧名，字道林，本姓閔氏，

圖二十八

陳留人。一說河東林慮人。世稱支公，或稱林公。

吳氏題詠於「但恐延之不署名」句下，自註云：「蘭亭會者四十二人，何延之蘭亭記又有釋支遁，則在四十二人外也。」其意蓋謂釋支遁不在四十二人之內。惟據何延之〈蘭亭記〉所載王羲之「以晉穆帝永和九年暮春三月宦遊山陰，與太原孫統承公、孫綽興公、廣漢王彬之道生、陳郡謝安安石、高平郗曇重熙、太原王蘊叔仁、釋支遁道林，並逸少子凝、徽、操之等四十有一人，修祓禊之禮，揮毫製序，興樂而書。」則當時參加蘭亭盛會者，包括釋支遁在內，連同王羲之，共計四十二人。吳昌碩所云與此不合。

圖二十九

圖三十

圖三十一

23. 原釋文：來對▲山湖飲巨觥（同前第三行）
校：來對湖山飲巨觥
釋：山湖乃「湖山」之誤（圖二十九）。

24. 原釋文：作蘭亭祓除不拜會（同前）
校：作蘭亭祓除不祥會
釋：拔當作「祓」。拜當作「祥」（圖三十）。祓除不祥會，古稱祓禊，或修禊，祭名。王羲之〈蘭亭敍〉稱「修禊事」。晉書禮志：「漢儀，季春上巳（陰曆三月初三日），官及百姓皆禊於東流水上，洗濯祓除去宿垢。」謂上巳日濯於水邊，可以祓除不祥之物也。

25. 原釋文：適與▲戴翁同舟赴會（王伯恭題詠註文字）
校：適與戴壺翁同舟赴會
釋：戴翁當作「戴壺翁」。「翁」字上奪「壺」字（圖三十一）。

書一——李鱓〈秋光圖軸〉

26. 原釋文：歲在乙丑嘉平月既▲、畫秋光（題跋）

16
《唐人書學論著》，見張彥遠《書法要錄》卷三。臺北，世界書局，一九七五年。

校：歲在乙丑嘉平月、既畫秋光

釋：「既」字下之標點當移前在「月」字下斷句。「既畫秋光」為一句。（「秋光」，指所繪之秋光圖。）與下句「裱成復錄題畫詩句」連讀，前後文意乃能貫串（圖三十二）。此處「既」字作「已經」解，不作「既望」（陰曆每月十六日）解。「既」字與「復」字，均為表示事情發生前後次序之時間副詞。

27.
原釋文：請宸翁年營兄教政

校：請宸翁年學兄教政（同前）

釋：營當作「學」（圖三十三）。
漢制：「每歲，郡舉孝廉一人」。同一年應舉者，相互之間稱為「同歲」。同歲即同年。後世凡同歲舉鄉貢者，亦互稱曰「同年」。
此處「宸翁」與李復堂誼為同年，故稱呼他為「年學兄」。

28.
原釋文：宗揚（印文）

校：宗楊

釋：揚當作「楊」。原印文從木，不從手（圖三十四）。
「宗楊」，乃李鱓之別號。《中國書畫家印鑑款識》所收李氏用印計八十二方，其中以「宗楊」二字入印者，有十三方之多。「楊」字均從木，無一從手作者（圖三十五）。此秋光圖所鈐者，即登錄在該書的第三十七方。《中文大辭典》與《大漢和辭典》，同據《清畫家詩史》作「宗揚」，從手，疑非是。當據李氏自用印文改作「宗楊」。

畫四——黃慎〈蘇長公屐笠圖卷〉

17
此書乃上海博物館所編，李鱓用印見上冊頁三八九—三九三。北京，文物出版社，一九八七年十二月。為方便排版，所附圖片，均由原書不等倍數縮小影印。

圖三十二

圖三十三

圖三十四

29. 原釋文：漉洒待朝醺（題跋第一首第一行）

校：漉酒待朝醺

釋：洒當作「酒」（圖三十六）。

「漉」，《說文》十一上水部：「漉，滲也。一曰水下貌」。又同部：「瀝，漉也。一曰水下滴瀝也」。故知「漉酒」即「瀝酒」，或云「濾酒」。酒熟，以布巾濾之，酒下滴而糟留布上，謂之「漉酒」。

圖三十六

30. 原釋文：贈梅川曾子、為植園即事

校：贈梅川曾子羽植園即事

釋：贈梅川曾子羽植園即事（題跋第一首第二行）

為當作「羽」（圖三十七）。

曾子羽，人名。「子」字下之標點當刪。

「為」字草書作為、る，第二式前兩筆連寫，遂與「羽」字草法（羽）形近。

此詩並見《蛟湖詩鈔》[18]，題為「贈梅川曾子羽明經值園即事」，正

圖三十七

18　見江蘇美術出版社《揚州八怪詩文集》第二集，一九八七年。此集除收進《蛟湖詩鈔》各體詩三百餘首外，並收有近人所輯《黃慎集外詩文》百餘條，係從各種墨跡及有關資料鈔錄而來。此卷「蘇長公展笠圖」題跋計錄自作詩十首，其中八首見載於《蛟湖詩鈔》，一首載於《黃慎集外詩文》，而詩題及文字內容稍有異同。題跋第三首〈讀文正先生集〉，《詩鈔》及《集外詩文》均未收錄。茲錄于後：

「一死痛天地，千年凜若霜。西風知勁草，熱血濺秋陽。節義文章在，精魂日月光。可堪愁絕處，掩卷對蒼茫。」

圖三十五

作「曾子羽」。多出「明經」二字，乃古代科舉名銜，漢代始立，唐時為「六科」[19]之一，以經義取

者，謂之明經。清朝稱貢生（被薦舉之學者）為明經。植園，指興築梅園事，《詩鈔》誤作「值園」。

又首句「梅花三百樹」，《詩鈔》作「梅花三十樹」。「三百樹」與「三十樹」，景觀迥異。

圖三十八

31.原釋文：穿雲摘▲芥茶（題跋第二首第一行）

校：穿雲摘岕茶

釋：芥當作「岕」（圖三十八）。

「岕」，原跡從山，不從艸。兩山之間謂之岕。岕茶，茶名，產於浙江省長興縣，為長興茶之最上品。以其產於宜興、羅解兩山之間，故名岕茶[20]。《蛟湖詩鈔》亦作「岕茶」，可為佐證。惟詩題文字小有異同，題跋作「遊飛泉岩」，《詩鈔》作「游梅川飛泉岩」。

32.原釋文：可堪愁絕▲食（題跋第三首第二行）

校：可堪愁絕處

釋：食當作「處」字（圖三十九）。

此字因書寫快速，筆畫使轉交代不清楚。然就其筆勢細力推勘，再參考上下文意，仍可確知其為「處」字。「食」字草書作 食、食，第一筆落筆輕，與「處」字草法先橫切而後左帶者有別。

此跋計書五言律詩十首，其第九首末聯上句「無人知處所」之「處」字，草法與此字相類，而點畫轉折則較此字更為顯豁，可資比勘（圖四十）。

此詩，《蛟湖詩鈔》及《黃慎集外詩文》均未收。

圖四十　　圖三十九

19　《唐六典》云：「其科有六：一、秀才。二、明經。三、進士。四、明法。五、明書。六、明算。」（臺北，中華書局《辭海》所引。）

20　見諸橋轍次《大漢和辭典》，山部「岕」字「岕茶」條說解。

33.
原釋文：酒連今日酒 ▲（題跋第四首第一行）

校：酒連今日病

釋：酒當作「病」（圖四十一）。

此處「病」字第一筆的點，與上面「日」字筆勢緊密接連，而與下半部離斷，才會造成視覺混淆，難於辨認。若將「日」字連帶而下的筆勢遮斷，其為「病」字便豁然易曉。識讀連綿大草，如讀無標點之古文，句讀錯了，文義便乖舛難通。

34.
原釋文：山珠牽晚（晴）霽（題跋第六首第一行）

校：山蛛牽晚（晴）霽

釋：珠當作「蛛」（圖四十二）。

山蛛，指山中的蜘蛛。「晴」字，衍文。「山蛛牽晚霽」，形容在雨後黃昏的山間，蜘蛛忙著吐絲補網。著一「牽」字，意象尤為鮮明生動。「山蛛」對次句「野鳥逐高風」之「野鳥」，亦切。《蛟湖詩鈔》並錄作「山珠」，恐非。仍當依原跡釋作「山蛛」。

35.
原釋文：詩戰古容愁 ▲（題跋第七首第一行）

校：詩戰古窮愁

釋：容當作「窮」（圖四十三）。

「窮」，草書作 𗀸、𗀸……「容」字草書作 𗀸，兩字草法有別。此處「窮」字因寫得太快，以致形體與「容」字草法近似。「窮」字所從「躬」的左半「身」旁，草書作 𗀸、𗀸 等形，「弓」，草書作 𗀸（與完了的「了」字幾乎同形）。「躬」字連成一氣寫作 𗀸、𗀸，快寫之則成 𗀸（與「水」字草法亦近似）。「容」字所從之「谷」，草書作 𗀸，上面兩點，與宀部合看，似為從穴。其下從口，「口」字草法作 𗀸。「谷」字之草化過程大致如下：

圖四十一

圖四十二

圖四十三

口部作為草書偏旁實際書寫時，左右兩點或斷或連，雖無定則，其筆勢為左右之橫勢，則與「躬」旁右半「弓」的末筆先右下後左帶之作斜勢者不同。且「窮」字所從「躬」旁，儘管第一、二兩筆快速連寫成一筆，其先向左、再轉而向下的筆勢仍依稀可見，與「容」字從「谷」部第三筆的一勁向左下行筆者亦不盡相同。《蛟湖詩鈔》亦作「窮愁」，可為佐證。

草書因簡略過甚，形近之字極多，加上書家本身有時對於草法的理則，亦未必皆有深入研究或嚴格遵守，益增識讀上之困難。尤其像張旭、懷素、傅山等人的連綿大草，更以迅捷縱逸為特色，所謂「忽然絕叫三兩聲，滿壁縱橫千萬字」，在此種高速度行筆之下，勢難求其筆筆應規中矩。同時，原本微小的差別在此種快速揮灑之下，極易被泯沒、淡化，甚至書誤。即使深諳草法應規的書家作品時，除了在筆法、筆意、筆勢等草書基本理則上推敲之外，有時也須參考上下文意，考察該書家特有之書寫習慣，乃至查閱相關文獻資料等，方能判定其確為某字。識讀草書固然辛苦，識讀大草尤其費事。

36.
原釋文：何當爛漫遊（同前第二行）

校：何當爛熳（漫字之誤）遊

釋：爛熳，本當作「爛漫」。蘇東坡詩云：「天真爛漫是吾師」。「漫」字，原跡作「熳」，從火（圖四十四）。《蛟湖詩鈔》同。當係受上字「爛」之偏旁類化致誤[21]。仍當依原跡釋作「熳」，並於字下加括號註明乃「漫」字之誤。

21
漢字中，由偏旁類化而致誤之實例甚多，如「鳳凰」，本當作「鳳皇」。「鳳」字從鳥凡聲，「凰」字並非從皇凡聲，只是受上字「鳳」的偏旁「凡」之類化而添加，但卻加得不倫不類，變「凡」為「凡」。又如「峨嵋山」，本作「蛾眉山」，據說因兩山相對如蛾眉而名。後人覺得既是山名，不當從虫，乃改寫作「峨眉」，「眉」字再受「峨」字類化，一般人多寫作「峨嵋山」。他如「尸鳩」之訛作「鳲鳩」、「巴蕉」訛作「芭蕉」、「昏姻」訛作「婚姻」等，不勝枚舉。

圖四十四

37. 原釋文：寄豫▲堂李漢生（同前）

校：寄豫章李漢生

釋：堂當作「章」（圖四十五）。

「豫章」，即今江西省南昌縣。漢時置豫章郡，隋代改置洪州。王勃〈滕王閣序〉有「南昌故郡，洪都新府」，殆指此地。原跡作「豫章」，《蛟湖詩鈔》同。

38. 原釋文：懷李子明▲至楚（題跋第九首第二行）

校：懷李子明之楚

釋：至當作「之」（圖四十六）。

「至」字草書作 □、□ 等形，與「之」字草書迥異。「至」為「已到」；「之」為「前往」，兩字雖同為動詞，而一為完成式，一為進行式，義仍有別。原跡作「之」，釋「至」，非。《蛟湖詩鈔》載有此詩，惟題作「懷李子明」。另有一詩，題為「送別李子明之楚」[22]。送別之後，李子明隨即「之」楚（前往楚地——武昌）。三年後，懷念故友，復作一詩，即今所校此詩[23]。

39. 原釋文：朝▲鹽鄱陽水（題跋第三首第二行）

校：朝盥鄱陽水

釋：鹽當作「盥」（圖四十七）。

盥，甲骨文作 □、□，金文作 □、□。《說文》五上皿部：「盥，澡手也。從臼水臨皿也。」澡手，即洗手。古者以匜器盛水澆手，兩手洗過的水，下注於器白水臨皿也。

[22] 為省讀者檢書之勞，特迻錄之，以供研賞。詩云：「別君三楚客，歸計萬山中。形役分牛馬，行蹤嘆雁鴻。雲霾古驛樹，霏打白蘋風。莫怪頭顱改，相期種晚松。」

[23] 詩云：「有客武昌去，三年尚不還。只今看夜月，獨自向溪山。秋色荒村裡，寒聲落葉間。無人知處所，寂莫掩松關。」尋繹前後兩詩詩意，此詩仍當依詩鈔所載題作〈懷李子明〉為當。意者瘦瓢老人之所以書作〈懷李子明之楚〉者，恐係謄錄時於前後兩首詩題一時清混所致。於「送別某人」之後加「之楚」，讀來文從字順；在「懷念某人」之後加「之楚」兩字，終覺拗口。

圖四十五　　　圖四十六　　　圖四十七

中，這種用來承裝鹽水（洗手水）的器物，名為「盤」，如「散氏盤」、「虢季子白盤」等。「信陽楚簡」遣策有「一沃（浣）盤、一鉈（匜）盤」、匜並見之記載，且逕稱為「浣盤」，「浣」、「鹽」音近義通24。「朝鹽郍陽水」，與次句「暮烹湖上魚」，對仗亦工整。字書無「鹽」字。原跡「鹽」字亦不從車作。蓋癭瓢老人一時筆誤，上半中間部分先已寫成「幸」之後，發現不對，乃於中豎兩邊以較重的筆畫再加「𠃊」，而所從「水」的形體仍隱然可辨，將錯就錯，不再另寫。此老大而化之的性情，於此可見一斑。「蘇長公展笠圖」原作左下方鈐有「一肚皮不合時宜」白文印一方25，實不啻為癭瓢老人的自我寫照。《蛟湖詩鈔》亦錄作「鹽」。

40. 原釋文：與門士李文與舟泊湖上（同前第二行）

校：與門士李喬舟泊湖上

釋：「李文與」乃「李喬」之誤（圖四十八）。

《說文》十下夭部：「喬，高而曲也。從夭從高省。」小篆作喬。甲骨文此字未見，金文屢見，多不從夭（圖四十九）。如圖邵鐘第二式「喬」字，幾經傳寫而成「喬」，再變而成「喬」，而為六朝碑版文字所本。此處「喬」字上半部正是由「夭」衍化而來。下半部的「𠃌」，則與「高」字草書「𠃌」的下半部所從相同，故可確定其為「喬」字無疑。《蛟湖詩鈔》正題作「與門士李喬舟泊湖口」26。湖上錄作「湖口」26。

圖四十八

圖四十九

24　見李家浩〈信陽楚簡「澮」字及從「夬」之字〉，《中國語言學報》第一期，商務印書館，一九八三年四月，頁一八九—一九九。

25　此印原釋文未釋，《中國書畫家印鑑款識》亦未見收錄。

26　以此卷題跋第三首〈讀文正先生集〉之未見於《蛟湖詩鈔》與《黃慎集外詩文》，知編輯者陳傳席氏必未見過此跋墨跡，當別有所本。

「口」，口字係「上」字之誤。

「上字」草書作と、い，前一式形似「口」字。惟上字第一筆多偏上（黃氏原跡正如此作），若為「口」字，其第一筆多稍偏下，或在中部。且「上」字草法第二筆，可以省作點而直接帶下。「口」字作為偏旁書體時，雖然可以省作左右兩點（い），甚至連成一橫，而單獨成字時，其第二筆的筆勢多存先橫後折向下之意態，雖僅微殊，仍不可混。

41.原釋文：珍若拱壁▲（夏雲齋主人裱跋第一行）

校：珍若拱璧

釋：壁當作「璧」。（此跋照片圖錄未登載，依文意校之）拱璧，本指須用兩手捧持的大寶玉。今以為貴重寶物之稱凡言愛重其物，則曰「珍若拱璧」。

畫五——羅聘〈金冬心先生畫像軸〉

42.原釋文：怪類焦光（袁枚題辭第一行）

校：怪類焦先

釋：光當作「先」（圖五十）。焦先，字孝然，三國魏河東人。隱居京口焦山，結草為廬。皇甫謐稱其「擴然以天地為棟宇，羲皇以來，一人而已。」此處仍當依原跡釋作「先」。

43.原釋文：識齊桓公之尊蓄僮，汪錡之僕（同前第四行）

校：識齊桓公之尊▲蓄僮▲▲，汪錡之僕

釋：畜、蓄古雖通用，當依原跡釋作「畜」（圖五十一），下加括號註明「通蓄」。隨園老人題辭為駢體文，文中多四字與六字為句者。「識齊桓公之尊」與「蓄僮汪錡之僕」，正合駢文形式，而用典亦工穩貼切。

圖五十一

圖五十

44.
原釋文：梁鴻。▲畢竟無家叔夜。▲終於忤俗。一朝化去（同前）

校：梁鴻畢竟無家。叔夜終於忤俗。一朝化去

釋：當於「家」字及「俗」字下分別斷句，「鴻」字下及「夜」字下之標點當刪。

梁鴻，字伯鸞，東漢平陵人。博覽多通，不為章句之學。娶孟光為妻，夫婦同入霸陵山中，以耕織自給。後往吳中，為人賃舂，居住在人家的廊廡下，曾著養生論。拜中散大夫不就，常彈琴以自樂，後因事觸怒鍾會而遭讒殺。其為人孤傲不群，頗不協於當世，故云「梁鴻畢竟無家」。

叔夜，嵇康之字，晉譙郡銍人，為竹林七賢之一。與次句「公歸不復」（以死為歸，不復還也）語意相承。

齊桓公為春秋五霸之一，其事已家喻戶曉，無庸贅言。汪錡，春秋時魯國童子。以其身份為僮，故或稱「僮汪錡」。錡，《禮記·檀弓》作「踦」，從足，與左傳所載不同。魯哀公十一年，齊伐魯。「公為與其嬖僮汪錡乘（同車）之謂，古書從童之字，多與重混」汪踦死焉。魯人欲勿殤重（童）汪踦，問於仲尼。仲尼曰：「能執干戈以衛社稷，雖欲勿殤，不亦可乎？」按童子之死曰殤，汪錡雖尚未成年，而能見義勇為，為國捐軀，故孔子也認為不必以殤禮處理，可以用成人之禮來為汪錡治喪。隨園老人借此典故，以贊冬心先生之高逸，連家中僮僕，也非泛泛之輩。

45.
原釋文：有弟子曰仰峯。▲嵒成此幅

校：有弟子曰仰峯。洗手天河。▲嵒成此幅（同前，下欄第一行）

釋：當於「峯」字及「河」字下分別斷句。

仰峯，乃羅聘之號。羅氏為金冬心弟子，故曰「有弟子曰仰峯」。

天河，又名銀河或銀漢。乃晴夜天空所見，由無數微光之恆星集合而成的灰白色光帶，彎曲迴環，形同河流，故名「天河」。「洗手天河」，此乃假借想像之詞，略謂羅氏為繪乃師冬心先生像，特於「天河」洗手潔心，乃敢動筆。如同書家書寫佛教經典時，或先燃香、沐手，乃至浴身然後為之，皆所以表示誠意恭敬也。

46. 原釋文：眼▲恍惚而凝矚（同前第三行）

校：眼▲腕䁾而凝矚

釋：恍惚當作「腕䁾」，深目暫視貌。「凝矚」用目，不當從心。依原跡釋作「腕䁾」。（圖五十二）

47. 原釋文：張融之草帶至骼

校：張融之▲草帶至骼（同前）

釋：草當作「革」（圖五十三）。張融，字思光，南齊時人。生性放達，曾浮海至交州而作「海賦」。官至太子中庶子、司徒左長史。齊太祖對他特別稱賞，曾說：「此人不可無一，不可有二。」事見《南齊書·張融傳》。獸皮去毛曰革。「革帶」，猶今言皮帶或腰帶。骼，亦作「胳」。於人體則謂之「髑」，指軀幹下部，與大腿骨之接合處。「革帶至骼」，形容其意態閒散，腰帶常常鬆垮不緊束也。

48. 原釋文：輔▲類無差（同前第四行）

校：輔頰無差

釋：類當作「頰」（圖五十四），《說文》九上頁部：「面旁也」，指顏面的兩旁部分。就整個面龐言，左右兩頰相輔相成，故曰「輔頰」。

49. 原釋文：一▲酹一杯（同前第五行）

校：一醊一杯

釋：酹當作「醊」（圖五十五）。

27 見《說文解字》四下骨部「骼」字下段玉裁注。臺北，黎明文化公司，一九七四年。

圖五十五　圖五十四　圖五十三　圖五十二

《說文》十四下酉部：「醢，餀祭也。從酉孚聲。」祭祀時，以酒灑地謂之「醢」。右半的聲符

「孚」，上面從爪，不從肉（月）

將來之「將」、肉醬之「醬」（古只作醬）所從的「孚」才是從「肉」。當依原跡釋作「醢」。

50.原釋文：題冬心先生金壽門像。應仰峯主人教。印：▲【錢塘】▲▲【袁枚】（同前第八、九兩行）

校：題冬心先生金壽門像。應仰峯主人教。錢塘袁枚。印：▲【己】

（未翰林）（存齋的筆）（書不佳（佳之誤）而有風味）（小倉

山房）

釋：「錢唐袁枚」，乃款記文字，非印文，原釋文均未釋，當移接在前行「應仰

峯主人教」之下（圖五十六）。

真正原作鈐蓋之印章有四方，原釋文均未釋。茲補為考釋如下：

（一）「己未翰林」（圖五十七）

此印鈐在名款之正下方。隨園老人於乾隆四年（一七三九）成進士，

歲逢「己未」，故特別刻此紀年以為紀念。此印「未」字作未、

「林」字作㭊，係俗手所為均非篆法正格。

（二）「存齋的筆」（圖五十八）。

此印鈐於作品的左方偏下。袁子才號簡齋，「存齋」為袁氏另一字

號。《大漢和辭典》及《中國正朝室名別號索引彙編》28，於「存

齋」條下均失收袁氏此字號，惟《中國書畫家印鑑款識》收錄此印。

「的筆」之「的」，讀「ㄅㄧ」，去聲。本當作「旳」，從日，後乃誤作從白。《說文》七上日部：

「旳，明也。從日勺聲。」段玉裁注：「旳者，白之明也。故俗字作的。」其後乃引申為凡志所欲達

之境地，均謂謂之「的」。「筆」，原印文作「笔」，從竹從毛，乃「筆」的後起俗體字，變形聲為

28

陳乃乾編，臺北，老古出版社，一九七九年，頁七七。

圖五十七　左：印鑑　右：圖錄

圖五十八　左：印鑑　右：圖錄

圖五十六

會意。此字不見於早期字書，惟邢澍《金石文字辨異》竹部筆字下所載〈北齊修羅碑〉，有此字[29]。

下註云：「乃今俗字」。又見於齊房周陁墓志[30]。「的筆」，意养精心從事而自覺滿意之精品。故凡鈐有此印者，必係隨園老人認為足以代表自己風格之上品。袁氏以「的筆」入印者，除此印外，收錄在《中國書畫家印鑑款識》內的，尚有「的筆」、「子才的筆」、「隨園的筆」三方（圖五十九）。

（三）「書不佳而有風味」（圖六十）。

此印鈐於作品的左下方。「佳」字原刻誤作「隹」。「佳」，篆書作佳，兩字篆法判然有別。（一）（二）（三）三印，篆法刀路，當係同出一手。今觀袁氏此作，較之當行書家，容有未速未逮，而字裡行間，餘情逸韻，自然流露，確有一種別致的「風味」在。此印語雖係自評，亦堪稱適切。

（四）「小倉山房」（圖六十一）。

前三印為白（陰）文，此印為朱文。鈐於作品之右上方，作為引首章。

「小倉山房」，為隨園老人書齋名。

上述四印，均從圖錄多次放大而來，筆畫稍有模糊失真，另從《中國書畫家印鑑款識》中影印，並列粘貼，以供比對。

圖六十　左：印鑑　右：圖錄

圖五十九

圖六十一　左：印鑑　右：圖錄

[29] 《金石異體字典》，佐野光一編，東京，雄山閣出版，一九八〇年。此書乃合邢澍《金石文字辨異》及楊紹廉《金石文字辨異補編》二書改編而成。「笔」字，並見羅振鋆、羅振玉合編之《增訂碑別字》（按此書乃合《增訂碑別字》、羅振玉《碑別字拾遺》及羅福葆《碑別字續拾》三書改編而成），而碑名作「北齊雋敬碑」，與邢書小異。

[30] 見秦公輯，北京文物出版社出版《碑別字新編》（一九八五年）十二畫筆字條。「筆」字異體作「笔」，為今日大陸中共〈簡體字表〉所採用。

雖同為一印，而鈐蓋之年月不同，鈐按時用力不一，故印面效果亦稍有不同。

畫六——羅聘〈丁敬身先生像軸〉

51. 原釋文：夢魂誰接但依稀（丁敬身題跋第二行）

校：夢魂雖接但依稀

釋：誰當作「雖」。原跡不從言作（圖六十二）。

52. 原釋文：惟餘一事差相尉（同前）

校：惟餘一事差相慰

釋：尉當作「慰」。原跡「尉」下從心（圖六十三）。

53. 原釋文：承贈欏鞵于老夫（同前第三行）

校：承贈欏鞵（鞋）於老夫

釋：于當作「於」（圖六十四）。

此處「于」、「於」二字均假借為副詞，雖可通用，仍當依原跡釋作「於」。此或因大陸今均用「于」不用「於」之故。又「鞵」，今多作「鞋」。可於「鞵」字下以括號註出今體「鞋」字。

54. 原釋文：贈我欏鞵稱瘦節（同前）

校：贈我欏鞵稱瘦節

釋：鞵當作「鞋」（圖六十五）。

《說文》三下革部有「鞵」字，「鞋」字未收。至顧野王《玉篇》，「鞵」與「鞋」，雖為一字之異體，今世文字仍多用「鞋」不用「鞵」。書畫作品釋文的主要功能，在於輔助鑑賞者理解作品之文字內容，仍以明白曉暢為宜。當依原跡釋作「鞋」，沒有必要再以古體的「鞵」字釋之。又，前（53）條之「欏鞵」，丁氏原跡作「鞵」。同一作品中，「鞵」、「鞋」互見，為求用字之變化而已。

圖六十五

圖六十四

圖六十三

圖六十二

55.
原釋文：杭郡丁敬身文稿（同前第四行）
校：杭郡丁敬身手稿▲
釋：文當作「手」（圖六十六）。

「文」，草書作 𝕩。「手」，草書作 𝕪，豎筆上有兩筆與之相交，快寫之，則成 𝕫。原跡這相交的第一筆寫得輕，轉折較小，又正好加在粗重的豎筆上，其間的轉折遂變得若有若無。惟審其筆勢，仍可據以推知筆意。且末筆不長而頓筆平收，凡此均為「手」字草法的基本特徵。如為「文」字，則末筆多長而向右下作斜勢收筆。且在第二筆的撇畫上，只能有一筆相交。故可確知此乃「手」字，非「文」字。

詩雖為文學之一種，一般亦常「詩文」連言，而就文體上言，有韻為詩，無韻為文，區別仍嚴。此作一為七律，一為七絕，皆為詩而非文。釋作「文稿」，顯然欠妥。言「手稿」則不限於詩或文，均可通用，且重在強調此作乃作者親筆所書。丁氏此跋，收在丁輔之（仁）所編《硯林詩墨》卷下，並被刻於西泠印社的題襟館內壁[31]。筆畫勁爽，刻工精細，必係名手所鐫無疑。惟刻者或不甚解草法，「手」字豎畫上第一筆的轉折已被略去，與原跡形意之猶存彷彿者又有不同。「稿」字所從的「禾」旁，草法作 𝕨。原跡豎筆中段行筆稍快，造成些許飛白，原本虛中有實，卻被錯會而刻作 𝕧（圖六十七），則簡直不成字矣。故高明的刻工，除了精於刀法外，還須兼通筆法，否則所刻與原跡所寫，便免不了要貌合神離。

56.
原釋文：看碑伸鶴鵁（袁枚題跋第一行）
校：看碑伸鶴頸
釋：鵁當作「頸」（圖六十八）。

圖六十七　　圖六十六

31
見《西泠印社展》八八頁，拓本。又青山杉雨氏主編《書道グラフ》第三十二卷第九號，〈杭州西泠印社特集〉亦有刊登。

「頸」字所從的聲符「巠」，篆書作巠（金文同）。但自睡虎地秦簡以下的簡帛等書寫體文字資料[32]，則均作巠或巠（圖六十九）。其下所從「工」旁的短豎已上穿，而與「巛」旁（省作三點）的中間一筆接連成一長豎。筆畫數也由原來的七畫省作六畫，這原本是合「簡便」的文字展規律的。不料這個頑強的偏旁，卻在長達百年的隸變狂流中，屹立不搖，今楷又寫作「巠」。就文字的實用功能言，不能不說是一種開倒車的復古現象。其他如「經」、「輕」等字所從，情況相同，此不另贅。

原跡「頸」字寫作「頸」，左半所從，正與由「巠」演變為「巠」的過渡形體相近。

在所有鳥類中，鶴之頸部最長。丁敬身本人實際長相如何，雖不可知，而羅氏所繪丁先生像，其頸部特別誇張，長度遠出常情，無怪乎袁氏見圖而聯想到「鶴頸」。

57.
原釋文：▲柱杖坐苔磯
校：拄杖坐苔磯（同前）
釋：柱當作「拄」（圖七十）。

「拄」，未見於《說文》。木部「柱」字下，段注以為「拄」乃「柱」之後起俗字。惟《玉篇》手部有收「拄」字，注云：「指拄也」，謂以手指支撑也。今則以「柱」為楹柱之專字，以從手之

民國六十四年冬，在湖北雲夢縣睡虎地第十一號墓出土竹簡一千一百餘枚，書體在篆隸之間，這是秦代墨跡文字的首次被發現。其時代大致為戰國末期至秦始皇統一六國後的第四年（紀元前二一七，即秦始皇三十年）。在書法史上，不但解決了過去學者對於隸書起源問題的糾結，同時也為中國文字由篆書向隸書遞遭的早期隸變現象之研究，提供了寶貴的實物資料。

鶴頸　圖六十八

頸〈睡虎地簡〉四八·六八
頸〈孫臏〉二五九

頸〈相馬經〉四下
頸〈居延簡乙〉二八六·一九五一
圖六十九

拄·柱　圖七十

「拄」為撐之專字。此處當依原跡釋作「拄」。

畫十一——胡錫圭《鍾進士像軸》

58.
原釋文：所謂棉裡藏針者耶（吳昌碩題跋第二行）

校：所謂棉裡鍼（針）者非邪

釋：「藏」字衍，當刪。耶當作「邪」（圖七十一）。

言「棉裡針」，而棉裡藏針之意已顯。原跡作「棉裡鍼」。鍼、針，古今字。「耶」，本當作「邪」。「邪」，篆書作錯。左旁所從之「牙」，隸變後或訛作「耳」，其訛變過程為：

$$与 — 与 — 耳$$

故知「耶」乃「邪」之後起俗體字。當依原跡釋作「邪」。

59.
原釋文：醉隱幾臥

校：醉隱几臥（同前）

釋：幾當作「几」（圖七十二）。

「几」，甲骨、金文未見。《說文》十四上几部：「几，尻几也。象形。」尻，今字作「居」。段注：「其高而上平，可倚，下有足。」「几」，篆書作几，正象其「高而上平」、「下有足」之形。今謂大者為「案」，小者為「几」。如置茶具者，謂之「茶几」。後世或假借《說文》木部為木名之「机」字以為「几」，故「机」與「几」，古書或通用。近世以來，機會的「機」字，被簡省作「机」，遂與茶几之「几」的借字「机」混淆33。

33
目前大陸中共簡體字，「機會」、「機械」之「機」，簡省作「机」。國內則用「機」而不用「机」，教育部頒布《常用國字標準字體表》中，未收「机」字，實際上等於廢棄不用。在日本，則「機」、「机」兩字並用，「機會」、「機械」作「機」；「机」字作書桌、飯桌之專用字。漢字文化圈的這種文字異化現象，在進行與文字有關的研究時，不免要造成一些與此類似的困擾。至於「茶几」字，則三地均用「几」。

圖七十一

圖七十二

又「饞」，《說文》為「穀不熟」；「飢」訓為「餓」。而穀物不熟，年成歉收，自然也會導致糧食不足而有飢餓現象。故一般字書對這兩個字轉可通的通同字，則去掉「食」旁，或注曰「通」，或注曰「同」。「饞」、「飢」既為義轉可通，則去掉「食」旁，「幾」與「几」很容易被認為是可以等同代換。目前大陸中共《簡體字總表》中，「幾」字雖被簡省作「几」，但「茶几」之「几」，卻不可以反過來寫作「幾」。此處仍當依原跡釋作「几」。

畫十二——任薰〈無量壽佛圖軸〉

60.原釋文：左武大將軍（胡公壽題跋第一行）

校：▲左武衛大將軍

釋：「武」字下奪「衛」字（圖七十三）。

「左武衛大將軍」，隋朝武官名。隋代衛府禁軍，置左、右武衛大將軍及左、右武衛將軍，掌領外軍宿衛事[34]。

圖七十三

61.原釋文：永亨退齡（同前第二行）

校：永高（亨）退齡

釋：亨當作「享」（圖七十四）。

享，甲骨文作、、、等形，金文作、、、等形，象用炊器蒸煮食物之形[35]。《說文》正篆作（古籀），篆文作（小篆）。馬王堆帛書作（五十二病方）、（易經），新莽嘉量作，下有一豎筆，與小篆形近。《說文》亯部訓「享」為「獻」，乃其引申義，謂進獻熟食於神明。段玉裁注：「薦神誠意，可通於神，故又讀許庚切（ㄒㄩㄥ）。」又云「其（字）形，薦神作『亨』，亦作『享』。飪物作『亨』，亦作『烹』。」

圖七十四

34 見衛文選《中國歷代官制簡表》，太原，山西人民出版社，一九八七年。

35 見何金松〈漢字形義考釋〉「釋享」，載《中南民族學院學報》（社會科學版），一九八九年第二期。

故知「享」、「亯」古本一字（作音），進獻名為享，接受進獻亦名享，即「享受」之意，後世文字應用日繁，以字各有當，才分化為兩字。隸變後，「享」字作亯，為享福、享受之專用字：「亯」字作亯，為亨通、大亨之專用字。亯字既為「通」通義所專，乃於字下加火旁作「烹」，以表示其「蒸煮食物」之本義。原跡作「亯」，乃古體。依文意當釋作「享」。

畫十五——任伯年《酸寒尉像軸》

62.
原釋文：蒼茫獨立，意何營（楊峴題跋第一行）
校：蒼茫獨立意何營
釋：「立」字下標點當刪。
楊氏此跋為七言古詩體，均以七字為句，不當於「立」字下標斷。

63.
原釋文：領尉莫怕狂名崇（同前第六行）
校：願尉莫怕狂名崇
釋：領當作「願」。崇當作「崇」。（圖七十五）

《說文》頁部「願」字訓為「大頭」，「顛」字訓為「顛頂」，「願」、「顛」兩字，義訓不同而讀音同為「魚怨切」。後以同音之故，均假借為羨欲之詞，其本義乃晦而不顯。《玉篇》頁部「願」字列在「顛」字下，注曰：同上。今則通行「願」字，「顛」字幾廢而不用。秦代時代的早期文字資料，羨欲之「願」字均作「顛」（圖七十六），筆畫雖互有小異，其

圖七十五

圖七十六

左端方所從各種形體，大抵都是「舁」的訛變[36]。至曹魏時鍾繇〈宣示表〉，則更簡省作「顉」。此跋所書，左旁正作從「頁」。實則「願」乃「顥」的後起形聲字，當依原蹟釋作「顥」。

「祟」，甲骨文作 ᵂ 等形，從又為繁文。金文作 ᵂ （我鼎），從束與從木同。篆文作 ᵂ 。《說文》一上示部：「祟，神禍也。從示出。」鬼神作災禍謂之「祟」。字從「出」，乃「木」之訛[37]。古從木之字，隸變後或訛作從屮，形似「出」字。原跡作「祟」。「祟」字從山宗聲，上面的「山」與「宗」上的宀部觸連，則與「祟」字形近。

「願尉莫怕狂名祟」，意在勸慰這位畫中的「酸寒尉」（指吳昌碩）直道而行，不必害怕因為狂名而招惹禍患也。

後　記

一九八八年三月初，西泠印社展在東京展覽結束後，三月下旬移至中部的岐阜縣展出。四月上旬又移至關西的大阪展出。三處展出都造成相當大的轟動，這是日本書法篆刻界的盛事，也是近年難得一見的大規模展覽。東京展出開幕時，筆者因春假歸省在臺，三月底回到筑波，才專程搭新幹線到幾百公里外的岐阜縣立美術館參觀，印象格外深刻。

此次展出的內容，大致可分為印社藏品、歷年社員作品、以及日本方面所提附展的相關作品三大部分（展品包括書、畫、拓本、印譜、篆刻、印屏、照片等，「吳昌碩遺愛畫具文玩」亦同時陳列展示）。本文所述，只是印社藏品中書畫的一部分，其他問題尚多，日後如有機會，擬再繼續討論。

（《藝術評論》第二期，一九九〇年十月）

36　見邢澍《金石文字辨異》，頁部「顥」字條。載在雄山閣出版《金石異體字典》，東京，一九八〇年。

37　見于省吾《雙劍誃殷契駢枝》〈釋祟〉，載《殷契駢枝全編》頁九一。臺北，藝文印書館，一九七五年。

睡虎地秦簡「語書」稱名小議

——兼論秦簡簡文中之避諱字

一

睡虎地秦簡是一九七五年十二月，在湖北省雲夢縣睡虎地所發掘第十一號秦墓中出土的。這是近年來文物考古工作的一項重大收穫，以其為秦代墨書文字的首次發現，故特別引起海內外學術界的重視。其文字內容，大部分是秦國的法律和文書之類，這對於研究先秦和秦、漢歷史、政治、社會經濟、文化等問題，提供了可靠的第一手實物資料。簡文書體在篆、隸之間，正當漢字由篆書遞邅的劇烈變動期，這一批墨跡文字，無論就古文字學、語言學或書法發展史而言，都是極其珍貴的研究參考資料。

根據發掘報告，這批竹簡原來放置棺內，除少數殘斷及因積水浮動而散亂，絕大部分保存完好，簡文大多清晰可辨。竹簡上均有三角形契口，用以固定編繩。從簡上殘存的繩痕判斷，竹簡原係以細繩分上、中、下三道，將竹簡順序編組成冊。經過科學的保護、細心的整理、拼接復原後，計得竹簡一千一百五十五支（另殘片八十片）[1]。其主要內容有下列十種：㈠「編年記」（圖一）、㈡「語書」（圖二、三）、㈢「秦律十八種」（圖四）、㈣「效律」（圖五）、㈤「秦律雜抄」（圖六）、㈥「法律答問」（圖七）、㈦「封診式」[2]（圖八）、㈧「為吏

1　見《雲夢睡虎地秦墓》第二章「隨葬器物」的「簡牘概述」，北京，文物出版社，一九八一年九月。

2　此簡曾由整理小組擬題為「治獄程式」，後來在末一支簡簡背上端發現原題有「封診式」三字，才改為今名。見《睡虎地秦墓竹簡》之「出版說明」。北京，文物出版社，一九七八年十一月。

圖九　　圖七　　圖五　　圖三　　圖一

圖十　　圖八　　圖六　　圖四　　圖二

之道」（圖九）、（九）「日書」甲種（圖十）、（十）「日書」乙種（圖十一）。

其中，「語書」、「效律」、「封診式」及「日書」乙種是簡上原有的標題。其他幾種書題，則為睡虎地秦簡整理小組（以下簡稱「整理小組」）所加3。本文擬就「語書」篇題的稱名問題提出討論。

為了方便討論，茲將此十四簡全文逐簡標記，並加新式標點符號，移錄於下：

廿年四月丙戌朔丁亥，南郡守騰謂縣、道嗇夫：古者，民各有卿（鄉）俗，其所利及好惡不同，或不便於民∨，害於邦。是以聖（以上第一簡）王作為灋（法）度，以矯端民心∨，去其邪避（僻）∨，除其惡俗∨。法律未足∨，民多詐巧∨，故後有間（間）令下者。凡灋（法）律令者，以教道（導）（以上第二簡）民∨，去其淫避（僻），除其惡俗殹（也），而使之於為善殹（也）。今灋（法）律令已具矣∨，而吏民莫用，卿（鄉）俗淫失（佚）之民不止∨，是即灋（廢）主之（以上第三簡）明灋（法）殹（也）。而長邪避（僻）淫失（佚）之民，甚害於邦∨，不便於民。故騰為是而脩（修）灋（法）律令、田令及為間（間）私方而下之∨，令吏明布（以上第四簡）∨、令吏民皆明智（知）之∨，毋巨（距）於辠（罪）∨。今灋（法）律令已布聞，吏民犯灋（法）為間（間）私者不止∨、私好∨、卿（鄉）俗之心不變∨，自從令丞以（以上第五簡）下，智（知）而弗舉論∨，是即明避主之明灋（法）殹（也），而養匿邪避（僻）之民∨。如此，則為人臣亦不忠矣。若弗智（知）∨，是即不勝任∨、不（以上第六簡）智殹（也）∨，智（知）而弗敢論，是不廉殹（也）∨。此皆大辠（罪）殹（也），而令、丞弗明智（知）∨，甚不便。今且令人案行之∨，舉劾不從令者，致以律，（以上第七簡）論及令、丞。有（又）且課縣官，獨多犯令，而令、丞弗得者，以令、丞聞。以次傳；別書江陵布，以郵行。（以上第八簡）

凡良吏明灋（法）律令，事無不能殹（也）；有（又）廉絜（潔）敦慤而好佐上∨；以一曹事不足獨治殹

3　同註2，「語書」之「說明」。

圖十一

也），故有公心；有（又）能自（以上第九簡）端殹（也），而惡與人辨治，是以不爭書。●惡吏不明漊（法）律令，不智（知）事，不廉絜（潔），毋（無）以佐上，繪（偷）隨（惰）疾事，易（以上第十簡）口舌，不羞辱，輕惡言而易病人，毋（無）公端之心，而有冒抵之治，是以善斥（訴）事，喜爭書。爭書，因羑（佯）瞋目挌（腕）以視（示）力；詢訽疾言以視（示）治；詙訊醜言麃斫以視（示）險（以上第十一簡）阬閬強肬（仇）以視（示）強；而上猷（猶）智之殹（也）。故如此者不（以上第十二簡）可不為罰。發書，移書曹；曹莫受，以告府。府令曹畫之，其畫最多者，當居曹奏令、丞。令、丞以為不直，志（以上第十三簡）千里使有籍書之，以為惡吏。（以上第十四簡）（文中「ˇ」符與第十簡之「●」，均為原簡所有）

二

「語書」共有竹簡十四支，發現於墓主腹下部。起初曾由整理小組擬題為「南郡守騰文書」，後來因為竹簡經過長期浸泡的處理、覆蓋在簡上的一層物質除去後，在最末一支簡的背面上端發現原來寫有「語書」書題，乃改為今名[4]。對於這前後兩段文字各自獨立的十四支簡，籠統地用這樣的篇題名稱，筆者認為並不妥當。

根據簡文，前段第一簡開頭有「廿年四月丙戌朔丁亥」之句，經考證知此為秦王政（始皇）二十年（西元前二二七年）四月二日南郡郡守騰對其所屬縣、道長官所發布的一篇文告。南郡原為楚地，秦將白起於秦昭王二十八年（西元前二七九年）率兵攻楚，於翌年拔楚都郢城[5]，即於其地附近置為南郡，命官治理。秦人尚法，自從商鞅變法之後，法制漸備。第二、三簡簡文有云：「凡法律令者，以教導民，去其淫僻，除其惡俗，而使之之於為善也」，充滿強烈的法治色彩。然楚俗淫侈浪漫，反抗性強，素稱難治[6]。南郡郡守騰在上任以後，也曾修訂過法律令、田令、及作姦犯科者的懲治條例，交給下級官吏，明白向百姓布告，好讓官民共知共守，以免觸犯而遭罪責（第四、

4　同註2。

5　見司馬遷《史記·白起王翦列傳》。

6　參黃盛璋〈雲夢秦簡辨正〉一文，載《考古學報》一九七九年第一期。

五簡）。然而南郡之人雖在秦人長期統治之下，一般百姓和地方官吏，仍難改楚俗舊習，時有與秦之律令相違犯的情事發生。「今法律令已布聞，吏民犯法為間（姦）私者不止，私好、鄉俗之心不變」（第五簡），這對於南郡政令的推行無疑是極大的障礙，做為郡守的騰，不得不特地向所屬各縣、道發布通告，並加派專官按行各地，嚴格督察糾劾官民之違法犯令者，科以應得之罪。最後，還交代將此文告依次傳遞各地，並另抄一份送到江陵（即郢城）布告（第七、八簡），這算是一道正式的行政命令。依簡文內容稱之為「南郡守騰文書」，是極切當的。

後段六簡則將「良吏」與「惡吏」作了對比分析，大抵以具備「明法律令」、「廉潔敦愨而好佐上」、「有公心」、「能自端（正）」（第九、十簡）等條件特質者，為標準的「良吏」，反是則為「惡吏」。對於那些「執法不力或不能潔身自愛的「惡吏」，則「不可不為罰」（第十三簡）。凡是經過吏、丞考課以為「不直」（不正）的惡吏，將記錄在卷冊上，發布通報，令四方聞知，以昭炯戒（第十三、十四簡）。簡文文字與前八簡均各自為起訖，內容與「為吏之道」頗有類似處[7]。應與前段之八簡離析為兩種，而即以其最末一簡簡背自題的「語書」為篇題。整理小組起先所擬之篇題名稱，將這十四支簡籠統地合稱為「南郡守騰文書」，固然欠妥；其後又籠統地改稱作「語書」，也未見的當。

三

整理小組在「睡虎地秦墓竹簡」一書有關「語書」的「說明」中指稱，此十四支簡「簡長和筆體一致」（一九九〇年出版之精裝本同）。又說「後段（指後六簡）有『發書，移書曹』等語，文意與前段（指前八簡）呼應，可能是前段的附件」[8] 這些話應可看作是，整理小組為其將文字各自為起訖的前後兩段簡文當作一種文書的做法，所試圖作出

7　學者認為「語書」十四簡簡文多為法家口吻，而「為吏之道」則有儒法合流之傾向。邢義田認為這兩種簡在精神上的差異，「正反映李斯議焚書以前，秦帝國內思想紛雜的情形」（見〈雲夢秦簡簡介──附：對「為吏之道」及墓主喜職務性質的臆測〉一文，載《食貨月刊》復刊第九卷第四期，一九七九年）。

8　同註2，頁一四。

的一種解釋。但是，經過反覆研讀，詳察簡文，對於整理小組的這種說法，卻不敢認同。首先，就簡文的文字結構與書寫風格加以分析比較，可以發現前後兩段相異處頗多，茲分別列表說明之。

表一為前後兩段「之」字的寫法，在前段八簡的十個「之」字中，除了最後一個（2.3）⁹猶存篆體結構，隸化程度較小外，其餘九個都作「之」形，皆已隸化；後段六簡的五個「之」字，則均作「之」，下面的橫畫，雖已具備明顯的典型八分筆法之波勢，其字體結構則仍是規整的篆書形體，與前八簡全然異趣，卻與第八種的「為吏之道」的「之」字寫法「筆體一致」，應是同一書手所寫。

表二的「不」字，前後兩段寫法也大相逕庭。後六簡的寫法與「為吏之道」相類，結體雖存篆形，而上面的橫畫卻優雅而具八分波勢，略呈向下的拋物線形，用筆提按的節奏變化較多。前八簡的隸化程度稍深，上面的橫畫，起筆向左極力逆入取勢後，即向右平拖，用筆由重而輕，顯得俐落而直率，筆勢微呈向上的弧形。後段「不」字的豎畫置於字的中間正下方；前段則位於字的中間偏右處，字的筆畫數也由

9　左邊的數字「2」，表示秦簡第二種（語書），右邊的數字「3」表示該種類的第三支簡。其他以此類推。

表一

	⑩　之　字　例				
①甬郡守騰文書	2.3	2.3	2.6	2.7	2.4
②語書（後六簡）	2.13	2.12	2.11	2.11	2.14
③秦律十八種	3.144	3.24	3.86	3.17	3.28
④效律	4.49	4.2	4.20	4.1	4.45
⑤秦律雜抄	5.26	5.33	5.25	5.16	5.3
⑥法律答問	6.26	6.106	6.10	6.43	6.206
⑦封診式	7.74	7.81	7.91	7.98	7.83
⑧為吏之道（正）	8.2	8.32	8.35	8.7	8.34
⑨為吏之道（讀）	8.10	8.47	8.50	8.26	8.21
⑩日甲　書種	9.2反	9.157	9.26反	9.135反	9.3
⑪日乙　書種	10.127	10.114	10.14	10.108	10.187

表二

不									
2.1	2.1	2.3	2.4	2.4	2.5	2.6	2.6	2.7	2.7
2.4	2.10	2.10	2.10	2.11	2.12	2.13	2.13		
8.1	8.2	8.3	8.4	8.9	8.11	8.14	8.24	8.26	8.28

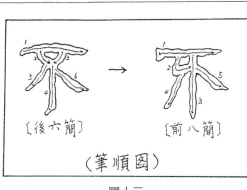

〔後六簡〕 → 〔前八簡〕

（筆順圖）

圖十二

表三

故	教	敦	敎	政
段 段	教 教			
段 段		敦		
段	教		敎	政 政 政

表四

心	惡	惡	志	惡	忘
	惡	忠			
	惡 惡	忠	志 志		
	惡 惡	忠 忠 忠	忠 忠		忘

六畫變成五畫（圖十二）。像此種為求便捷而連接或省略筆畫的書寫現象，可以說是早期漢字隸變的慣見手法，而文字在由篆變隸的過程中，種種形變、省變和訛變現象，乃隨以產生。

表三的前段八簡，作為偏旁的攴部都寫作「攴」，上面的「卜」與下面的「又」緊密接連；後六簡與「為吏之道」，則都寫作「攵」，上面的「卜」與下面的「又」分離，互不連接。

表四是心部及從心之字的寫法，前後兩段書寫筆順大致相同，都是先寫中間的兩筆，再寫左右兩筆。惟在筆勢及接筆位置上，後六簡心部的第二筆，起筆處在藏鋒逆入後，鋒勢多直下而後左轉，右邊末筆筆勢及行筆路線大抵同於第二筆，收筆處緊接在第二筆上，前八簡的寫法，其第二筆的行筆方向是先右下然後左轉，末筆的筆勢呈直中帶曲的直勢，且筆畫貫穿第二筆而與第一筆相交接，「心」字的這種寫法，在所有秦簡裡，算是比較特殊的。又前段「惡」字上部聲符的「亞」形，中間也多出一筆，與後段六簡及「為吏之道」的寫法明顯不同。

表五為「明」字的字例。「明」字，甲骨文從月從日，或從囧（囧），亦或從田（非田地之田）。田、囧，均象窗牖之形，一象方窗，一象圓窗[10]，會意。秦簡左旁從「目」，係由從囧之形訛變而來。根據文字資料所顯示，其演變過程可作如下之推析：

表五

明	盟
明 明 明 明	
明 明	
明	盟

10 見董作賓《殷曆譜》上編卷一，頁四下，及郭沫若《卜辭通纂》頁八九下。二說共見於李孝定《甲骨文字集釋》第七，頁二二六七一二六八所引。臺北，中央研究院歷史語言研究所，一九七四年十月。

（字之所從）

（以上兩例均為秦權量上始皇二十六年詔「明」字之所從）

右行「四」形之由橫勢改書作直立的「目」形，實緣一般竹簡簡幅太小（○・五至○・七

公分上下），不便於橫向書寫之故。類似之例，秦、漢簡書多見，作為偏旁如罳之作

「罳」，賣之作「賣」、憲之作「憲」、蜀之作「蜀」、罪之作「罪」等，不勝枚

舉。至於右旁之作「月」，前段八簡寫作「匀」，形近「匀」，亦與簡文中「枸」

（於）字右旁之寫法全同，而與後六簡及「為吏之道」之作「月」形者異趣。

表六為「為」字的字例。「為」，甲骨文作（ ），從又（或從爪）從象，會以手

牽象助耕役之意11。字上從又，金文多作（爪），簡文寫法已有訛變。前後兩段

「為」字的文字結構繁複，體勢造型奇特，筆畫雖多相互糾結，仔細推審，其形體結構

仍有差別，茲分析如下：

為　前八簡

為　後六簡

表七為「智」字的寫法。說文四上白部云：「智，識詞也。從白亏知」12。甲骨文

作「智」（前五、十七、三）從于從知13。金文作「智」（毛公鼎）從大，不從矢，後世

且前八簡之用筆緊勁而富於頓挫，後六簡之用筆悠然而舒緩。

11 見徐中舒主編《甲骨文字典》卷三，頁二六六。成都，四川辭書出版社，一九八八年十一月。

12 段玉裁《說文解字注》，頁一三八。臺北，黎明文化事業公司，一九七四年九月。同註10。孫海波「甲骨文編」（卷四、五，頁一六五）「智」與李氏「集釋」為同一出處，而

13 見《甲骨文字釋》第四，頁一二一五。左旁作「亐」（示），中豎未上穿第二橫劃，當係「亐」（于）之誤摹。京都，中文出版社改訂版，一九八二年九月。

表七
智

表六
為

立楷書從矢，當是從大之訛。或作「智」（中山王響鼎），下均從⬚（甘），不從白（自），秦簡「智」字所從，同於金文。所從之「于」，甲、金文均作「于」，說文篆文「于」，⬚旁作「亏」，下筆彎曲而未上穿，乃已訛之形體。至於秦簡，凡「于」之字，均與甲、金文同而異於說文篆文。「語書」之後段六簡，文字結構同於「中山王響鼎」，其上部從于從知，與說文所說合。前段八簡上部，左右似均從「矢」，卻只寫作「午」（似「午」，而實非「午」字），而在兩「矢」之中間偏下處加「口」之左小豎代替左「矢」之右下一筆，而以「口」之右短豎代替右「矢」之左下一筆。構形與寫法都與甲、金文同而異於說文篆文。依前列圖表分析比較結果，可知前八簡與後六簡為截然殊趣的兩件文書，其絕非出自一人之手，應可據此加以判定。而且，與「語書」後六簡用筆、結體與書風都如出一轍的「為吏之道」15，其書手應與「語書」後段為同一人。有學者說「喜」（墓主）不僅是編年記的作者，還是墓中所有竹簡的抄存者」16。「喜」是否即為「編年記」的作者，筆者雖不敢妄斷。但稱「喜」是墓中所有竹簡的「抄存者」，實不敢苟同。這樣的說法，何異是無視於筆書墨跡的書法風格和文字結體特色所作出的大膽論斷。

當然，我們也不否認，同一個書手，不管就其作品之造型結構或書寫風格上說，都必然會有其早、中、晚期各自不同的變化，但其變化肯定會受到某種內在含藏的習慣性之制約。換句話說，即使前後期變化再大，也應是漸進而有跡可尋的。特別是某些文字偏旁結體的寫法，每一書手早期和晚期所表現的，儘管會有老嫩之別，然而就睡虎地秦簡各種律文和文書的書法風格看來，其點畫用筆都極精勁老到，文字結體都極寬綽純熟，而其風格面貌又是如此的懸殊多樣，要說這是同一人所「抄存」，大有可疑。

14　凡同一個字中，相鄰的兩個筆劃或部件之間，為了書寫上的便捷，或為避免形體過於龐大，或為了造形上美觀之考慮，而共用一個筆劃的省併手法，書學上稱之為「共筆」，也稱「借筆」。此種共（借）筆現象，在秦、漢時代及其以前的早期文字書寫中已時有所見，而為後來碑帖字之所承用者也不少。

15　此篇共有竹簡五十一支，每簡由上而下各分成五欄書寫，讀時先讀第一簡之最上第一欄，然後接讀次簡之第一欄，讀完最末一簡，再接著讀第二欄，以下類推。書寫格式相當奇特。文書內容龐雜，黃盛璋認為這像是一種雜抄文書集（同註6），所見甚是。惟此一大雜抄文書，除了字體比較工穩的原簡正文（第四欄至第四十三簡為止、第五欄至第十五簡為止）外，還包括字跡較為率意的一部分文字（第四欄第四十四至五十簡，第五欄第十六至三十七簡），當係後來所補抄。此處係指原簡正文。

16　見舒之梅〈珍貴的雲夢秦簡〉一文，載《雲夢秦簡研究》，頁三。北京，中華書局，一九八一年七月。

今秦簡十種之中，除「語書」之外，如「編年記」、「為吏之道」、「日書」甲種和「日書」乙種等簡文中，均同時存在著工整與簡率，甚至書風截然兩樣的文字。惟「語書」是在不同的簡文中，存在不同風格的文字。今「語書」十四簡既已確知可分為不同書手的前後兩種，而其他四種則是在同一種簡文中存在著不同風格的文字。今「語書」十四簡既已確知可分為不同書手的前後兩種，其後段六簡之書風，又與「為吏之道」之正文部份明顯可以看出是同一手，秦簡中可以明確判定為同一書手所寫者，惟此而已。今假定「編年記」確為墓主喜一人所抄寫，那麼，與此一簡書風格和結體特色相近的「封診式」以及「為吏之道」正文以外的補書部分，也有可能是喜所自抄。至於其他各種，若欲作出較精確的論斷，還有待進一步深入的研究。

其實，由竹簡本身的編聯和簡文書寫方式，也可以看出前後兩段確實存在著明顯的差異，這些可為旁證：

(一)前段八支簡的簡首組痕較後六簡為高，兩種簡原本應是分開來編的[17]。

(二)簡文中代表句號或逗號的鉤識符號「﹀」，在前八簡三三七字（含重文）中，凡二十六見（以能辨別者為度）；而後六簡一九七字（含重文）中惟一見。足徵兩種簡文之書手。對於鉤識符號之運用習慣也大不同。

(三)前段各簡之簡文字數均在四十一～四十四字之間（最末一簡因未寫盡，只有三十四字）；後段各簡則在三十五～三十八字之間（最末一簡只有十一字）。竹簡長度雖同，而簡文字數差殊，主要由於前八簡文字結體方扁的多，後六簡文字則修長的多。因而前段簡文字距看來較為緊湊，後段簡文字距則稍為寬舒，呈現出來的視覺效果也不一樣。

在一九八一年出版的《雲夢睡虎地秦墓》（精裝本）一書中說，「從簡冊的編連、字體和各自起迄分析，『語書』分為兩部分，前半篇八簡為『語書』的本文，後半篇六簡為『語書』的附件」[18]，對於前此「睡虎地秦墓竹

17　同註3。

18　同註1。目前有關睡虎地秦簡基本資料，比較重要的專書有四本：一是一九七七年九月出版的《睡虎地秦墓竹簡》，線裝本，大八開。凡七冊，裝為一函。書中發表了秦簡十種中的前八種圖版、釋文及注釋。（「日書」甲、乙種未收）。二是一九七八年十一月出版的《睡虎地秦墓竹簡》，平裝本。刊載前八種的釋文及注釋。各種之前，並附有簡要「說明」。註釋條目較線裝本為多，所注內容也較線裝本詳細。有不少地方且對線裝本的注釋內容作了訂正。第三本見註1，此書對秦墓的發掘作了最科學、系統而翔實的報導，書後刊載了出上後遲遲未曾發表的「日書」甲、乙種全部圖版及釋文。四是一九九〇年九月出版的《睡虎地秦墓竹簡》，精裝本，內刊秦簡十種全部圖版、釋文及注釋，為資料最完整的綜合本，惟圖版印刷之清晰度則遠不及線裝本。

「簡」平裝本所謂「筆體一致」的說法，雖已有所修正，其將前後兩段當作一種同名「語書」的基本觀點，則未嘗改變。

根據後段六簡的簡文看來，那是一篇宣揚法治的教誡性文書，故文中特別將「良吏」與「惡吏」作了對舉區分。所謂「發書，移書曹」等語，乃是說明處理執法不力、知法犯法的官員（惡吏）的恒定程序及懲治方式，這對於一般相關事件都可適用，並非針對任何特定的事件而發。[19]與前八簡之為一正式行政命令者性質迥異。故知後六簡的「語書」，不可能是前段的六簡而已，原本不包括前段的八簡。前八簡原簡既無標題，則整理小組原來替這十四支簡所擬具的共稱「南郡守騰文書」，挪用回來專稱此前段的八簡，是再切當不過的了。[20]

馬先醒曾說：「『南郡守騰文書』之標題，比原篇題『語書』更切題，更富於標題意義。」又說：「『南郡守騰文書』及『治獄程式』比『語書』及『封診式』來得清晰，且一目了然。」[21]由這兩段話可以看出馬氏早已對這前後互出的兩個篇題名稱感到義有未安了。黃盛璋也說：「因皆為南郡所發，而後件又為前件的補充……。故合稱就是『南郡文書』，分稱則前件為『告嗇夫』，後件為『移書曹』。」[22]雖已有『合稱』、『分稱』之議，以其仍是篤守「後段可能為前段的附件」的說法所作出的結論，故雖近似而仍未達一間。惟其對於用「語書」二字來稱這前後兩段簡文的不周全之感，固已溢於言表。然而此一篇題名稱之所以會有這種種糾葛，實緣於當初在整理分類時，因出土位置相同而被誤合為一所致。後來的學者儘管對此有所疑義，終因格於整理小組「本文」、「附件」合二為一的說法，故始終未聞有離析為二之議。孔子說：「名不正，則言不順」，假如這前後的兩段確係當初整理時因誤會而被結合，那麼，今天我們是否也該拿出因了解而分開的精神來，以還其原。不如此，則這些無謂的糾葛勢將永無了期。

19　同註7。

20　邢義田《雲夢秦簡簡介──對「為吏之道」及墓主喜職務性質的臆測》文中，於「南郡守騰文書」條下（此用舊篇題名稱，知邢氏撰此文時，或尚未讀到後出的《睡虎地秦墓竹簡》平裝本）附註云「一說八簡」，未知為何人所說，其說如何。同註7。

21　見馬氏〈睡虎地秦簡中的篇題及其位置〉一文，載《簡牘學報》第十期，頁五七。臺北，一九八一年七月。

22　同註6。

四

《史記‧秦楚之際月表》從秦二世二年正月起，便以「端月」代「正月」，凡兩見。司馬貞「索隱」於「二世二年端月」下註云：「二世二年正月也。秦諱正，故云端月也。」秦之避秦王政（始皇）名諱而改「正」為「端」，史有其例[23]。

簡文中的避諱字，原是考訂簡文年代的一個重要標識。「語書」前後兩段亦均有諱「正」為「端」的例子，如前段第二簡之「矯端民心」，「矯端」即「矯正」；後段第一、二簡之「又能自端也」，「自端」即「自正」；第三簡之「無公端之心」，「公端」即「公正」，很顯然都是為避秦王政諱而改字。以此知這十四支簡均寫成於秦王政即位之後。前八簡之「南郡守騰文書」之成文年代，一如簡文所記，已確定為秦王政二十年。至於其抄寫年代，從當時秦國政府對公文處理時效之嚴格要求看來[24]，與此文書之發文時日應該不會隔得太久（說詳下文）。

後六簡的「語書」保存較多的篆文形體，隸化程度較淺，與「為吏之道」（正文部分）應為同一書手所寫，已如前面之析述，二者之寫成年代也當相去不遠。「為吏之道」全部五十一簡中之正文部分，「正」字六見；「政」字四見，均未見諱（後來補書部分未出現「正」、「政」二字，另當別論），知當寫於秦王政未即位之前，而諱「正」字之後[25]。六簡「語書」，應即寫於秦王政即位後不久[25]。秦以法治國，當時官吏，除須嚴守教令外，熟習法律是必備的條件。若再與「編年記」所載，墓主喜於秦王政三年（西元前二四五年，時喜年十九歲）起，開始擔任「史」的職務[26]合

23　子嬰於秦二世三年八月向劉邦投降後，秦祚已亡，故《史記》於翌年復改稱「正月」。並見瀧川龜太郎《史記會註考證》卷十六「秦楚之際月表第四」。臺北，藝文印書館，一九七二年二月。

24　《秦律十八種‧行書律》云：「行命書及書署急（註明為「急件」）者，輒行之（立即傳送）。不急者，日觱（畢），勿敢留。留者，以律論之。」（第一八四簡）。又云：「行傳書，受書，必書其起（發文）及到（收文）日月夙莫（暮），以輒相報殹（也）」（第一八五簡）。

25　李學勤《秦簡的古文字學考察》文中亦主此說，載「雲夢秦簡研究」，頁三三八。同註16。

26　見《編年記》第十簡，簡云：「八月，喜揄史」。揄，本義為引出。史，乃從事文書事務的小吏。《說文解字‧敘》引漢尉律云：「學僮十七已上，始試，諷籀書九千字，乃得為史。」

看，則初為地方小吏的喜，選取一些像「為吏之道」和「語書」（後六簡）等一類訓練公務員的教材，作為自己充實進修的讀物，也是題中應有之目。及死後，其親人以其生前所喜愛閱讀的書物陪葬，更是合情合理的事。

「南郡守騰文書」（前八簡）和「語書」（後六簡）都諱「正」為「端」，「史記·秦始皇本紀」所載琅邪臺刻石中，也有以「端」代「正」之諱例27，凡此均足以證明秦王政（始皇）時代，「正」為避諱字之確有其事。唯作為月名的「正月」二字，屢見於「編年記」、「秦律十八種」和「日書」甲、乙種等秦簡中，「正」字皆不諱。秦簡「端」字凡七見，前三個字見於「南郡守騰文書」及「語書」，為避秦主政名諱而改，已如前述。餘四字均出現在「法律答問」中，且都作「故意」解，並非避諱字28，獨不見「端月」一詞。

「編年記」中，「正月」凡三見，一個見於秦昭王五十六年，時秦王政尚未即位，固不須論。其餘兩個，一見於秦王政七年，簡云：「正月甲寅，鄢令史」；一見於秦王政十八年，簡云：「正月，恢生」。關於「編年記」的作者，或說為墓主喜所自編；或說簡文原分初編及續編，喜只是後半編的補續者30。但不管如何，我們從此編第七簡「莊王三年」（西元前二四七年）的後一支簡所書寫的「今元年」，可以確知至少此編的後半篇是秦王政即位時所記。然而「正月」未諱，是否凡遇月名的「正」字均不諱，而只諱個別的「正」字？抑或在秦王政即位之早期不諱，至某一特定時期才開始避諱？或者就如舒之梅所說，「可能是因為它既非正式文書，又與律文無關，用字比較隨便，毋須那樣認真」31？迄今真相雖未明朗，而在有明確紀年的睡虎地秦簡中，我們看到的是，至少到秦王政十八年為止，「正月」仍未諱改為「端月」。

一九八六年三月，甘肅省天水縣放馬灘一號秦墓，繼睡虎地秦簡之後又出土了有字竹簡四六○支。大多數保存完整，字跡清晰，簡文與睡虎地簡同為墨書秦隸。經初步整理，其主要內容有「日書」甲、乙種和「墓主記」兩類32。

27 見於琅邪臺刻石者二：「端平法度」、「端直敦忠」。見於侯生與盧生之言者，「不敢端言其過」。以上並見《史記·秦始皇本紀》。

28 其四例，分別見於第三六、三八、四三及一二四簡。

29 見陳直〈略論雲夢秦簡〉一文，載西北大學學報，一九七七年。

30 見馬雍〈讀雲夢秦簡《編年記》書後〉，載《雲夢秦簡研究》，頁一九。同註16。

31 同註16。

32 見何雙全〈天水放馬灘秦簡綜述〉，載《文物》一九八九年第二期。

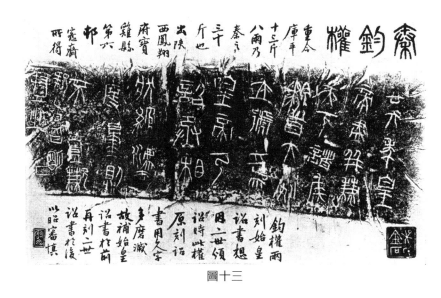

圖十三

在「日書」甲種第十三、十六簡，及「日書」乙種第二一四簡中，已有「黔首」一詞之出現。根據「史記·秦始皇本紀」所載，秦始皇二十六年在統一六國之後，乃改命為「制」，改令為「詔」，立號為「皇帝」，更名民為「黔首」33。這除了在秦始皇時期所立的刻石上有所反映外，在地下出土的大量秦權和秦量上所刻的秦始皇二十六年詔書銘文中，也有「諸侯黔首大安，立號為皇帝」之句（圖十三），史記所述秦始皇改制諸事，乃因此而得到考古上極重要的斷代標準。今依簡文中的「黔首」二字可以斷定放馬灘秦簡「日書」的成書及抄寫年代都應在秦始皇二十六年以後。今觀「日書」甲種第一簡起首云「正月建寅」，「正」字未諱，故知作為月名的「正月」，不僅在秦王政即位後未見避諱，即在其稱帝之後亦仍未諱。且直到目前為止，在已出土與秦代有關的文物資料中，似乎尚未看到有以「端月」稱「正月」的用例。設若司馬遷「史記·秦楚之際月表」之記載為有據而可採信，則其以「正月」為「端月」之起諱年代，至少可用「子為父諱」為由，而上推到秦二世元年（西元前二〇九年）34。此外，在秦始皇三十四年，秦始皇既接受李斯焚書之議，並曾有再一次「明法度，定律令」之舉35，這應是一次對過去所訂定「法度」和「律令」的增訂或修正。「端月」之諱，是否即起於是年，也未可知。實際

33 並見司馬遷《史記·秦始皇本紀》。同註23。

34 汪曰楨《長術輯要》（四庫備要本）即逕將二世元年正月改稱為「端月」，見該書卷三，頁一三。臺北，中華書局，一九六五年十一月。「秦楚之際月表」從二世元年七月「陳涉起兵入秦」記起，正月（或端月）未載。

35 見《史記·李斯列傳》。同註23。

真相為何，須俟更多地下考古文物之出土，才有可能獲致肯定的答案。

五

「韓非子，外儲說右下」述說秦昭襄王時故事，有兩處提到「里正」[36]。「里」為秦、漢時期地方基層的行政單位，大於什、伍，小於鄉、亭[37]。「里正」即里長，掌管一里民事[38]，猶如臺灣在日據時代鄉村中稱一保之長為「保正」。據此，我們知道至少在秦昭王時代，秦國在地方上已稱里長為「里正」。

睡虎地秦簡「封診式」的簡文中，有「某里典甲曰」（第五十五簡）和「某里典甲詣里人」（第六十六簡）之句，兩見「里典」之職名。或說「里正」，簡文為避秦王政諱，改「正」為「典」，而推定「封診式」等簡都是在秦王政（始皇）即位後寫成的[39]。此外，在「秦律雜抄」的簡文中，「典」、「老」並舉者多見[40]。按典、老，即里典（正）、伍老之省稱，相當於後世的保甲長[41]。又「法律答問」第十四簡云「賜田典曰旬」，簡文中的「田典」，即里典（正）之省。至於「秦律十八種」第十四簡云「吏、典已令之」，句中之「典」，當亦為「里典」之誤[42]，未知是否？上列諸種簡文既然都是諱「正」為「典」，則其寫成年代當與「封診式」同樣是在秦王政（始皇）即位以後。然而，其中如「封診式」第五十九簡的一個「正」字和「秦律十八

36 一曰「告其里正與伍老屯二甲」；一曰「今乃告其里正與伍老屯二甲」。並見陳奇猷《韓非子集釋》，頁七七〇。臺北，河洛圖書出版社，一九七四年九月。

37 高敏〈秦漢時期的亭〉引《史記·高祖本紀》劉邦「為泗水亭長」條下，張守節正義云：「秦法，十里一亭，十亭一鄉」。又引《後漢書·百官志五》云，「里下有什、伍，即五家為伍，十家為什，一里管十什。」

38 見衛文選《中國歷代官制簡表》，頁一五。太原，山西人民出版社，一九八七年一月。

39 同註25。

40 見於《秦律雜抄》者有「典、老贖耐」（第三十二簡）及「典、老弗告」（第三十三簡）。見於《法律答問》者有「其四鄰、典、老皆出不存」、「典、老雖不存」（第九十八簡）、「典、老當論不當」（第一八三簡）。

41 註見《睡虎地秦墓竹簡》，頁一四三。「秦律雜抄·傅律」註釋第三條。同註2。

42 見《睡虎地秦墓竹簡》，頁三二一。「秦律十八種·廄苑律」註釋第十四條。同註2。

種」第一○○簡「工律」的三個「正」字，卻都不諱。若依秦代諱例，這兩種簡似又當寫成於秦王政（始皇）即位之前。更令人難解的是，「秦律十八種」中「廄苑律」的「田（里）典」既諱「正」為「典」，同條律文中卻又兩見不諱「正」字的「正月」，對於此種簡文諱字中自相矛盾的現象，目前似乎還缺乏有力的解釋。這也正好凸顯出一個現實：截至目前，吾人對於秦代避諱實況的了解，仍是有限的。

六

「說文解字」辛部十四下：「皋，犯澅（法）也。從辛自。」又說：「秦吕（今「以」字）皋似皇字，改為罪。」段玉裁註云：「古有假借而無改字。『罪』本訓『捕魚竹网（網），從网非聲』，始皇易形聲為會意。而漢後經典多從之，非古也。」[43]

睡虎地秦簡用「皋」字，凡三十餘見，而無一作「罪」者。簡文中出現「皋」字的，計有「南郡守騰文書」（「語書」之前段）、「秦律十八種」、「效律」、「法律答問」、「封診式」、「為吏之道」等多種。故初讀秦簡時，心中不免起疑，難道許慎的說法靠不住？

天水放馬灘秦簡「日書」甲、乙種，除前已述及的「黔首」一詞外，同時也都出現了「罪」字[44]。一九八九年冬在湖北省雲夢縣發掘的龍崗秦簡墓中，又出土了秦簡二百八十餘支，簡文中除「黔首」（二五六簡）和「罪」（二五八簡）字以外，更出現了「皇帝」（二六三簡）二字，這是「皇帝」一詞在已出土秦簡中的首次反映，故彌足珍貴。凡此均足以說明，這兩地新出土的秦簡墨跡，皆秦統一後所寫成的。根據《雲夢龍崗秦簡綜述》一文所述，龍崗簡「罪」字的用例，初步統計即有十七次之多[45]，未言有否例外。李學勤謂秦改皋為罪，「其事當在睡虎地秦簡之後」[46]，

43 見段玉裁《說文解字注》，辛部十四下。[43]

44 見何雙全〈天水放馬灘秦簡綜述〉引文及附圖。同註32。

45 以上並見劉信芳、梁柱〈雲夢龍崗秦簡綜述〉一文及附圖。載《江漢考古》，一九九○年第三期。

46 同註25。

今有幸得讀雲夢龍崗及天水放馬灘秦簡，足徵李說確不可易，而許慎《說文》之說法為不誣。然李氏又以秦「會稽刻石」「殺之无（無）皋」的「皋」字未改為「罪」，至謂「足見此字的更易當時未能，徹底推行」[47]，這話卻值得商榷。因為會稽刻石原石早佚，今之所見，已非真本。且碑字筆劃細瘦，略無神彩，與泰山、琅邪臺兩刻石文字之渾勁古茂者，意趣迥殊，疑為唐五代以後人輾轉所偽刻者。其中有不少字的篆文雖同於今本說文，卻異於商周古文及秦漢簡牘、帛書等早期文字資料，不能無疑。例如：

(一) 𡊸（平）末筆未上穿，與《說文》篆文同。西漢以前的早期字例，則作「𡊸」或「平」，中竪均上穿第二個橫劃。

(二) 𤰶（甲）甲骨文「甲」字有「十」、「田」兩形，其有框的第二形為兩周的金文所承用，中竪向下伸展，突破下橫的框線，而為後來的隸、楷字形。字中所從之「十」訛為從「丁」，是東漢以後的事。《說文》篆文乃已訛之形體。《秦漢魏晉篆隸字形表》所錄「陽陵兵符」「甲」字作「𤰶」[48]，乃摹寫者根據《說文》字形而誤摹所致，原符作「𤰶」，字中從十，不從丁。中竪上突部分雖不多，其為從十，仍清晰可辨。（圖十四）

(三) 𠛬（刑），金文作「𠛬」，從刀井聲。秦簡、西漢帛書，東漢熹平石經、以至魏王基殘碑，均為同一形體。東漢以後始見從开之「刑」字（武梁祠畫像題字），以致所有字書中，西漢以前均找不到從「开」的「刑」字字例，蓋因許慎《說文》誤分為「刑」（四下刀部）、「邢」（五下井部）二字，而實為一字，當作「𠛬」，餘均為訛變之形體。

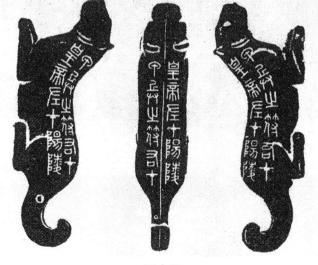

圖十四

47　同註25。

48　見該書頁一〇四九。漢語大字典字形組編。成都，四川辭書出版社，一九八六年十月。

（四）幵（并）　此字甲骨文作「⺀⺀」或「⺀⺀」，象兩人相並之形[49]，而以一條或兩條橫劃連結，以示互相比並之意。西漢以前的早期文字資料均大同小異，無有例外。「秦漢魏晉篆隸字形表」所收錄秦權「并」字作「幵」，左右離析為二，與會稽刻石及說文同形[50]。實則，秦代權、量歷來出土數量相當可觀，其上所刻秦始皇二十六年詔，「皇帝盡并兼天下」之「并」字；兩橫畫均左右連成一氣，未有離斷者（見圖十三）。今《字形表》所錄作離斷之形，若非原器模糊，摹寫者依據《說文》篆文而誤摹，便是所據以摹寫的該件器物為後人所偽造。

（五）龐（龐）　此字所從之「非」旁，寫法同於今本《說文》篆文，卻與甲、金文及秦漢簡帛等文字資料之作「兆」者絕異（表九）。曾自謂「斯翁而後，直至小生」的李陽冰，是唐代中葉的文字學家兼篆書名家，其所篆「怡亭銘」（西元七七六年）中的「䶄」、「裴」二字，上面所從的「非」字，與兩年後所書「㭲先塋記」中的「非」旁，仍存古形[51]。與李陽冰生存年代大致相近的瞿令問，所書「陽華巖銘」（西元七六六年）中有「徘」字，所從之「非」則已訛作

49　參李孝定《甲骨文字集釋》第八，頁二六九一。同註9。

50　見該書，頁五八三。同註48。

51　並見施安昌《唐代石刻篆文》，〈怡亭銘〉見頁四○，〈㭲先塋記〉見頁五四。北京，紫禁城出版社，一九八七年四月。

表九

編號	出處	楷定
1	睡虎地簡 3.26	龐
2	睡虎地簡 3.196	龐
3	秦泰山刻石 絲帖本	龐
4	泰山刻石 安國本	龐
5	老乙前 八五下	龐
6	西陲簡 四〇·三	龐
7	漢印徵	龐
8	封龍山頌	龐
9	黃初殘碑	龐
10	定縣竹簡 五三	悲
11	中山王壺 戰國	悲
12	中山王壺 戰國	篭
13	印故宮 戰國	蜚
14	相馬經	蜚（飛）

表十

篆文	（非）	（非）	（徘）	（悲）	（裴）	（非）	（飛）	（龐）	（非）
碑刻名	嶧山台銘	㭲先塋記	陽華巖銘	怡亭銘	怡亭銘	美原神泉詩	碧落碑	碧落碑	碧落碑
書者	羅令問	李陽冰	瞿令問	李陽冰	李陽冰	尹元凱	陳惟玉（傳）	陳惟玉（傳）	陳惟玉（傳）
立石年代	大曆二年 AD七六七	大曆二年 AD七六七	永泰二年 AD七六六	永泰元年 AD七六五	永泰元年 AD七六五	垂拱四年 AD六八八	咸亨元年 AD六七○	咸亨元年 AD六七○	咸亨元年 AD六七○

「非」，時間晚此一年，相傳亦為瞿令問所篆的「峿臺銘」中，亦有一「非」字，篆文形體與「陽華巖銘」同52，此為「非」字訛寫作「𢆉」的最早字例（上舉唐人篆文並見表十），前此則未見有作「𢆉」之「非」字。故知今本說文必經唐以後人之竄改，《說文》原本「非」字篆文，應非今日所見之形體。據此，則「會稽刻石」若非出於唐或五代以後的人所偽作，也必經後人之竄改。

其他足以啟人疑竇之篆文尚多，茲不備舉。今其刻石拓本既不可靠，其所據以作出的論斷，也就值得商榷。

七

前已述及天水放馬灘秦簡中的有紀年文書「墓主記」，簡文記載的是邸縣（或道）的縣丞赤向御史所呈報的「謁書」，內容敘述一位名叫丹的人，因為刺傷了村子裡的人而畏罪自刺，後來被「棄之於市」53。死後三年，卻又離奇地復活了，簡文中並述及其死後復活的種種奇異事跡54。

何雙全《天水放馬灘秦簡綜述》文中，以「墓主記」第一簡開頭有「八年八月己巳」等字，而推定為秦王政（始皇）八年（西元前二三九年）55。惟曆朔上是年八月並無己巳日。李學勤以該簡上端組痕下，「八」字上面似尚有殘存筆畫，認為該殘字原應為「卅」字，而謂簡文所記乃秦昭王三十八年（西元前二六九年）事56。

今據同墓出土的「日書」甲、乙種，簡文中均有「黔首」及「罪」等字樣，推定兩種「日書」之成文及書寫年

56 同註34。

55 見李氏〈放馬灘簡中的志怪故事〉，載《文物》一九九〇年第四期。

54 同註32。

53 按即「棄市」。「棄市」為秦代死刑之一，見於睡虎地秦簡者有二：「士五（伍）甲毋（無）子，其弟子以為後，與同居，而擅殺之，當棄市。」「同母異父相與奸，可（何）論？棄市。」（兩條並見「法律答問」第七一、一七二簡）《史記·秦始皇本紀》載李斯之議，焚書，也有「有敢偶語詩書者，棄市」之語。《漢書·景帝紀》註，引顏師古之說曰：「棄市，棄之於市也。謂之棄市者，取刑人于市，與眾棄之也。」（參閱劉海年〈秦律刑罰考析〉，載《雲夢秦簡研究》，頁一七三。同註16。）行刑於稠人廣眾之中，頗有「以警效尤」之意。

52 同註51。〈陽華巖銘〉見頁一二〇，〈峿臺銘〉見頁一二七。

代，均當在秦始皇稱帝之後，故該墓葬的年代亦不可能早於秦始皇二十六年。如「墓主記」故事中的主角「丹」確是該墓葬的主人，則邸丞的上書時間（故事發生以後）與該墓的埋葬時間，前後相隔將近（甚至超過）五十年。由「墓主記」第一簡簡文「今七年，丹刺傷人垣雍里中」，知「丹」刺傷人是在「今七年」。假設「丹」在「今七年」刺傷人時為二十歲，則到了「三十八年」邸丞上書時，丹應該已是五十一歲的人了。再經過五十年才死去，保守估計，他至少活到百歲以上。事實上，「丹」是否可能活得如此長久？筆者認為不太可能。因此，如果李氏的推斷是對的話，「丹」便不可能是這個墓葬的主人，換句話說，若李氏「昭王三十八年」的推論正確，則稱這八支簡為「墓主記」便有問題，二者之中，必有一誤。

綜合以上之論析，再細察簡文殘畫筆勢，鄙見以為「八」字上面，確尚有字，組痕下緊接所寫的應是「廿」字。其事當在秦始皇帝後的第三年，亦即二十八年（西元前一二九年）。根據「長術輯要」曆朔推算，秦始皇二十八年八月朔日為丁卯，則己已為初三日。由於圖版並不清晰，無法明確識定，是否如此，仍有待進一步之檢證。

八

本論文前半部分，主要針對睡虎地秦簡「語書」十四簡的前後兩個篇題之不妥當處提出討論；後半部分則由「語書」前後兩段均有改「正」為「端」的諱例談起，進而對於整批睡虎地秦簡簡文中與避諱有關的字詞，作了一些嘗試性的探討。

研究結果，確認「語書」的前段八簡與後段六簡，無論就文字內容和筆體風格看，或是由竹簡本身的編聯及簡文書寫方式看來，在在足以證明這前後兩段，原為兩種各別不同的文書，且後段也不可能是前段的附件，應當分別加以適切稱呼。整理小組前後所擬具的兩個篇題名稱，均不免籠統，而有「以偏概全」之失。今依簡文實際內容，前八簡既是南郡守騰對其所屬縣、道所發布的一篇文告，宜即稱為「南郡守騰文書」；後六簡應依其簡上書題，稱為「語書」。如此，方能物各付各，名實相副，避免無謂的糾葛。

任何名稱，雖都只是一種表詮性的符號，但在可能的範圍內，也應力求其切當。李學勤是少數曾經參與睡虎地秦簡整理工作的重要學者之一，在「睡虎地秦墓竹簡」正式發表的多年後，曾說過這樣的話：「應該承認，部分書

題還可以調整[57]。」我們認為這是一種誠懇老實的做學問態度。但願拙文對於未來在秦簡書題的再探討上，能夠作出一點棉薄的貢獻。

至於論文後半段有關秦簡簡文避諱字的研討，我們提到的有「諱正為端」、「改正月為端月」、「諱正為典」、「改皋為罪」、更名民曰「黔首」、「立號為皇帝」等幾個帶有特定時代性標識的問題。在分析探討的過程中，我們發現，其中確實還存在著不少矛盾和疑點，在目前這個文獻不足的現實條件限制下，我們往往也只能是將問題帶到，而不敢妄作論斷，自以為是。這些也正好說明，對於秦代的避諱問題，仍值得大家投注精神去做進一步的研究。

當然，我們也知道，出土文物上的避諱字，只是供我們作為斷代參考的重要標尺之一，不能加以主觀的絕對化，否則將不免落於膠柱鼓瑟。但也不能不顧及客觀的合理化，這是我們所要強調的。

最後一節，則利用秦代諱字事例，對於天水放馬灘秦簡「墓主記」簡文的年代，試作了一些粗淺的推論。

惟筆者讀書不多，學識荒陋，文中所論，肯定會有不少缺失和謬誤，由衷希望得到前輩和同道方家的不吝指教。

（《第一屆金石書法學術研討會論文集》，高雄，國立高雄師範大學國文研究所，一九九一年六月）

57　見李氏《東周與秦代文明》第二十六章「簡牘」，頁三六三。臺北，駱駝出版社。臺北翻印本未著出版年月，惟原作者自序末尾款署「一九八三年三月」則被保留。

58　同註16。

從睡虎地秦簡看「八分」

提　要

過去對於八分書的認知，多半以東漢末年碑刻上波磔顯揚的隸書為準。近年出土的〈睡虎地秦簡〉，文字尚介於篆隸之間，卻已具備東漢八分隸書一切波磔筆法的事實，迫使我們不能不對傳統八分書之界義重新審視。由於睡虎地秦簡及大量先秦墨書文字資料的出土，在在證明了小篆與隸書，並非如往昔所認知的母子關係，而是同源異流的兄弟關係。故我們應該打破，乃至棄絕自許氏《說文》書以來對於「大篆」與「小篆」的迷思，而將大、小二篆還原給自商周以來一體相承的真古篆，就同稱之為「篆書」。這樣來討論隸變，才容易有真正的著力點。篆既生隸，有隸而後有八分，故「隸生八分」已為一般認知。惟唐人既稱隸書為八分，又稱楷真書為隸，乃有「八分生隸」之說。至張懷瓘撰《書斷》，既依唐人稱楷為隸，稱隸作八分之習慣立言，復將程邈所造之隸拉來作為隸書之祖，於是乃有祖孫同名為隸，孫輩兼祧祖位之窘況，而八分與隸書之糾葛乃益形混擾。

一、睡虎地秦簡的文字特色

一九七五年冬，湖北省雲夢縣睡虎地出土了秦簡一千餘支，其內容除了少數幾種古佚書外，大部分是有關法律條文的文字資料。由於是秦國筆書墨跡的首度發現，出土後頗引起各界的注目。根據竹簡〈編年記〉的紀年，結合其他簡文內容，考知這批竹簡的所屬年代，應在戰國晚期，或秦始皇統一六國前後 [1]。戰國末年與秦、漢之際，正

1　見《睡虎地秦墓竹簡》出版說明，北京，文物出版社，一九七八年十一月。

表一

		(4.4)	(3.43)
(2.10)	(3.5)		
吏	無	升	去

表二

錢			戈
(4.57)	(8.203)	(8.33)	(10.139)
錢	長	涂	戈

表三

書		署	同
(3.126)			(6.71)
書	芥	署	同

當漢字自商周以來的古文，由篆書向隸書急劇轉化的變動期，文字的聲符與形符尚未固定。因此，簡文文字的假借字與異體字也特別多。這些秦代簡牘的出土，正好為該時代的文字書法真相及其使用狀況，作出了最好也最可信賴的見證。

從簡文的字形結構來看，其字體大致可以分成三類：一、尚存古形的篆書體（表一）；二、已完全隸化的隸書體（表二）：三、同一字中某一偏旁部件已經隸化完成，另外部份尚保有篆文結構，介於篆隸之間，似篆非篆，似隸非隸的中間性書體（表三）。由於各種簡文之間的隸化程度並不一致，「變動不居」便成了睡虎地簡的整體文字特色。

「睡虎地秦簡」（以下或簡稱為「睡簡」）簡文中，也出現了不少肥筆，肥筆是早期商周青銅器銘文的特色之一，也是漢字象形性圖畫文字的殘留。如表四所列「瓜」、「山」、「才」、「丁」四個字，為保存肥筆的秦簡文字，與金文、小篆字形的比較。很明顯可以看出，秦簡與金文的親密關係，遠勝過於神情冷漠的小篆。歷來談論篆隸之變，對於「隸由篆生」的基本命題，大致都沒有疑義。不過，對於命題中的「篆」字，多半被理解為秦代頌功刻石上或許慎「說文」書中列在每個字頭上的「小篆」。睡簡中肥筆的殘遺，以實物否定了前人長期以來的認知，同時也證明了所謂「隸由篆生」的「篆」，正是由商周以來近似金文上文字結構形態的廣義「篆書」，而不是秦代頌功刻石上狹義的「小篆」。秦隸與小篆，為同源異流的兩種字體，兩者實際上是同母的兄弟關係，不是母子關係。此外，簡文中出現極為頻繁的重文與合文現象，與規範化以後小篆的一字一形不同，故合文的存留，也間接證明了秦隸直接承繼自商周以來金文篆書逐漸發展而來的事實。

表四

	金文	睡虎地簡	小篆
瓜		(10.65)　(城)	
山		(7.29)　(7.30)	
才		(7.37)　(柿 7.33)	
丁	(牧季子白盤)	(3.61)　(7.34)	

表五

過					遺			造	
遠				追			遺		
近		還							

表六

工	工	巧	巧	左	佐	佐	佐
佐			飛	空	空	空	
項	項	輕	輕	經	經	在	在

表七

五							伍		

除了本文主要討論重點的八分筆法外，草書筆法的出現，也是睡簡的一大特色。完全的草書字形，在簡文中雖極為少見。但由於「趨疾赴速」的心理背景，文字偏旁或局部的筆畫，連筆書寫的情形，則頗為屢見。這些快速連筆的書寫技巧，到了漢代，不斷地被吸收利用，乃至不斷地簡化，終至形成後來的草書體。

表五所列為從辵的字例。其中「遠」、「遺」兩字的辵旁寫法，跟今天的楷書寫法全同，反而與東漢碑刻上的八分隸書不同。故知楷書從辵旁寫法，實際上是直接源自於篆書的快寫。由後漢碑刻上的隸書，是演化不出今楷辵部形體的。表六為「工」字及從工的字例，上橫收筆與中

豎起筆、中豎收筆與下橫起筆，筆勢多相連接。表七的「五」字，筆勢簡率的方式，大抵與「工」字寫法相近。「五」字規整的篆文，本當作四筆，而前面五個字例，都作三筆寫成，即左下的斜筆雖已跟下橫連結為一，但與上橫仍然斷開，分作兩筆。至最右一個字例，則向左斜下的一筆，並已與上橫收筆處連結為一，已由前五例的三筆變作兩筆。這算是睡簡中難得一見的「全草」了。

此外，時代與睡簡大致相近的〈雲夢木牘〉，是一封從軍的軍人所寫的平常家書。牘上書法的波磔顯露，與睡簡有異曲同工之妙。而用筆則更為草率，波勢更形誇張。如「遺」字辵旁寫法（表八），已經被深刻草化又簡略化，像極了後世成熟草書體的寫法，故知睡虎地簡仍是當時

表八

	遺	攻	佐
雲夢秦墓木牘			

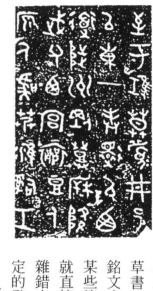

圖一　散氏盤

較莊重嚴整的書寫體。最有趣的是，在尚保有篆書結構的字形中，卻出現了草書筆法，這才真正是後世所謂的「草篆」，像西周〈散氏盤〉（圖一），銘文字勢有濃厚的行書意味，只能稱作是「行篆」。由此可知，不僅楷書的某些筆法來源於篆書，草書的筆法也並非全都要等到漢代草隸來提供，有些就直接源自於草篆。這種在同一簡文中，篆、隸、草三體書的筆法，同時交雜錯出的現象，反映了此時文字隸化尚未成熟，正處於變動激烈，形體不安定的發展階段。

其實，這些睡簡草書寫法，在時代更早的〈青川木牘〉（秦武王二—四年，309-307BC）上便已有所反映，如表九「道」字辵旁與「正」、「陞」兩面「止」形的寫法，大致與睡簡相同，同為後來草書的濫觴，這是迄今所見秦地筆書資料中草法之最早者。

許慎《說文解字·敘》云：「漢興有草書」，與趙壹的「秦末」說相去不遠[2]。如果所說的「草書」或「隸草」，指的是發展成熟的完全草體，則迄今未見有西漢武帝以前全草簡牘出現。其言無徵，自難信從。設若所言「草書」，只是個別字的草書筆法，那又何待秦末，按理應可上溯到比青川簡還早的戰國早、中期。

秦國自秦孝公時代商鞅變法以來，一切依法治國，以致公私官務倍加繁雜。睡簡〈秦律十八種〉有一條簡文說：「有事請也，必以書。毋口請，毋羈請。」[3]。當時秦國法律規定：凡有任何事情請求，必須用書面報告，不得用口頭報告，更不可以委託他人代為報告。因此之故，自天子以下，以至各級官吏，不但要隨時閱覽大量公文書，同時各方為了與官方打交道，還需要書寫大量文書資料。在這「奏事繁多，篆字難成」的情勢下，不僅實用簡便的新體篆書——古隸應運出籠，甚至更加簡率的草書筆法也陸續出現了。我們看到秦律簡文的有

	道	正	陞
青川木牘	道	正	陞

表九

2　見張彥遠《法書要錄》卷一，頁一。臺北，世界書局，一九七五年四月四版。

3　見《睡虎地秦墓竹簡》頁一〇五，〈內史雜〉第一八八簡。北京，文物出版社，一九七八年十一月第一版。

關規定，方知文字字體自戰國中晚期以來在秦地快速劇烈的變動，自有其一定的歷史淵源。

至於〈睡虎地秦簡〉的書法風格，因為是筆寫的墨跡文字，跟其他秦國頌功刻石及權量上的銘刻文字比較起來，顯得率意新鮮而饒有情趣。不過，所謂「睡虎地秦簡」，也只是一個概稱，它實際上是包括〈編年記〉、〈南郡守騰文書〉、〈語書〉、〈秦律十八種〉、〈效律〉、〈秦律雜抄〉、〈法律答問〉、〈封診式〉、〈為吏之道〉、〈日書甲種〉和〈日書乙種〉等十一種不同內容的簡文[4]，係由多位不同書手先後抄寫而成。書法風格不論就筆意、樣貌或格調上看，也都各不相同。在用筆上，方、圓、藏、露，任運自在，無施不可。結體也隨勢萬變，多彩多姿，呈現了文字在隸變脫化過程中的多元風貌。

徐珂《清稗類鈔》云：「古今書法，未變，不足觀；已變，不足觀；將變未變，最可觀。」[5] 這段話原本是用來讚賞介於隸、楷之間的六朝書法之美的，我們見到了睡簡上的墨跡書法，不覺就聯想到徐氏的這些話。若移來論贊介於篆、隸之間的睡簡書法藝術，似乎也極切當。因為兩者都蘊含著「將變」的風格特質，同樣顯得素樸野逸，機趣盎然，看了令人生起一種無以名狀的歡喜。

二、睡虎地秦簡簡文中的「八分」筆法

一九八七年，筆者在日本喜獲大陸文物出版社精印線裝本《睡虎地秦墓竹簡》，書中所刊載簡文圖版，大抵皆依原簡尺寸大小印刷。而原簡簡面寬度只有〇‧五一〇‧七公分，文字小如蠅頭，為了方便研究，筆者曾把所有簡

4 據秦簡整理小組研究報告，睡簡共有十種不同簡文。其中第二種「語書」十四支簡，整理小組起初稱為「南郡守騰文書」。嗣在最後一簡的簡背上端發現有「語書」二字，乃改為今名。筆者曾據書法風格、文字結體及簡文內容，考證這十四支簡原是由不同的兩部分誤混在一起的。前八簡，係秦時南郡郡守騰，對所屬各縣嗇夫（長官）發布的文告，稱為「南郡守騰文書」，是正確的；至於後六簡，則是對於當時所謂「良吏」與「惡吏」的區別有所釋明的普通官箴，仍當以最後一簡簡背自題的「語書」稱之為當。故睡簡總共當為十一種。詳見拙撰「睡虎地秦簡『語書』稱名小議」，文載第一屆「金石書法學術研討會論文集」，行政院文建會與高雄師範大學國文研究所合編，一九九一年六月。

5 見徐著《清稗類鈔》第九冊〈鑑賞類〉，頁二〇八。臺北，臺灣商務印書館。

文放大影印，準備製成字表，俾便作進一步深入觀察。經過多次不斷放大之後，簡書的真實面貌漸次明朗清晰起來。猶記在民國七十八年六月三十日午後，筆者在住處鄰近的某影印店內影印。當〈為吏之道〉的簡文（圖二）以字徑約在六、七公分的體態，由機器中輸出，展現在我眼前的那一刹那間，我突然像觸電一般，被簡書中那種遍滿

圖二 為吏之道

鮮明生動、真率自然的優美八分筆勢所震懾，不覺跳躍起來。

印畢回到學校，前往拜見了指導教授伊藤伸先生，並呈上所印資料。先生看了也很驚愕，大為感動，直呼「大發見，大發見！」（日文「發現」說「發見」）。這是筆者在探討睡簡書法過程中，對於簡文中所含八分筆勢的初次真切之感悟。只因為它並非是個別文字中的偶見現象，而已經是整體字群的普遍呈現，益發顯得這些資料的珍貴性。此外，類似這種令人感覺強烈的八分筆勢及意態，在〈日書乙種〉的簡文中，也有發現

圖三 日書乙種

（圖三）。但〈日書乙種〉的簡文，原分成上下兩截，且標斷位置並不一律。依文字內容與左右依序編列的情況判斷，上半截所書，字跡雄厚，篆意較濃，應是正文。而這些八分意態誇張的簡文，則分別由右向左，依序寫在竹簡的下半截，應係後來所補書。過去的學者每將隸書分作「古隸」與「八分」兩種。而古隸與八分的區別，主要是以筆畫波勢的有無作為依據。所謂波勢，意指實際書寫時，筆鋒在運行方向上的起伏變化。當然也包括毛筆筆鋒向上提起或用力下按，交互變換進行時所形成外廓的起伏變化。波勢的表現，不論是左拂，或是右挑，基

本上都呈弧形曲線前進。其動感遠較直線強烈，文字的節奏感與律動感強化了，書法藝術的表現功能也提高了。這也正是八分隸書藝術魅力之所在。

總括地說，所謂「八分」的書體特徵，主要依賴的是，有「橫」（乛）、「撇」（丿）、「捺」（乀）、「右彎

鉤」（乙）等四種筆法之表現。換句話說，必須在作品中具足了這些筆法特徵，方能稱為八分。假若不具備這些筆

法姿態的，便不得稱八分。然而，若反過來說，不具備這四種筆法的書法，固然不能稱八分；具備這幾種筆法的，

是否就一定可以稱它為「八分」呢？這樣逆反式的質問，在文字隸化完成以後的時代裡，回答大概還會是肯定的；

但在文字隸化尚未完成以前，那就很難說了。睡虎地秦簡的出土，正好提醒我們，對於傳統「八分」書體的認知，

應予重新思考。

下面筆者依照一般認定「八分」筆法特徵的四種筆畫，各從睡簡中找出六個字例來，製成簡表。每個例字下所

標示的數字，左邊是代表睡簡中不同的簡類；右邊則表示該例字所出竹簡之編碼。

表十，是具有橫畫筆法特色的字例（立、千、草、士、之、上），其橫畫波勢搖盪，筆姿優美，簡直就跟漢代所謂

「蠶頭雁尾」的典型八分筆法一個模樣；表十一，是具有「撇」法的字例（減、叔、等、可、可、于）。例中向左拂出的

撇法，粗細長短，提按變化自在，且多作為整個字的主筆而加以誇張。這種把筆勢誇大延展的作風，隱然已為某些

兩漢簡牘及後漢碑刻文字中，刻意向下引長的筆

勢開了先路；表十二，是具有捺法的字例（不、人、食、過、衰、父）。例中的捺法，隨著該筆畫不

同的關係位置而異其體態；表十三是具有右彎鉤筆法特色的字例（先、脱、已、札、旡、凡）。此筆

波勢圓轉，且極富變化。值得注意的是，有些像表十的「不」、「之」字，表十一的「等」字，表十二的

「不」、「過」、「衰」、「父」字等，那波磔顯露，變化多姿的八分筆勢，就出現在尚未隸化

的篆文構造之形體上。對於看慣後漢八分隸書的我們而言，突然看到這樣的書法藝術形象，不能

不令人為之驚愕。

從這些簡文字例看來，幾乎在漢代八分隸書

表十

	立	千	草	士	之	上
「 」之例	立	千	草	士	之	上
	8.7	2.14	3.77	8.13	8.33	2.10

表十一

	減	叔	等	可	可	于
「 」之例	減	叔	等	可	可	于
	8.60	10.17	4.60	4.23	2.105	6.131

表十二

	不	人	食	過	衰	父
「 」之例	不	人	食	過	衰	父
	2.13	8.44	8.36	4.13	8.47	8.67

表十三

	先	脱	已	札	旡	凡
「 」之例	先	脱	已	札	旡	凡
	4.35	4.37	2.3	4.81	8.63	2.9

碑刻字跡或簡牘書法裡所展現，作為「八分」書體特徵的筆法，在睡虎地多種簡文中，幾乎全皆具備，毫無缺欠。至如年代稍早的四川〈青川木牘〉文字（圖四），雖同為古隸，也微具波勢，但都尚在含苞階段，不及睡簡中的怒放。而年代稍後的甘肅天水放馬灘簡，八分體勢也甚顯揚，節奏明快，應與睡簡筆法前後相承，一脈傳來（圖五）。

像這種波磔明顯，已經相當隸化過的秦代簡書，跟早先出土的某些漢初簡帛文字很相類似，故出土後，甚至曾一度被誤認為是西漢時代的東西6。這不僅說明了漢隸原是由秦隸傳衍而來的歷史事實，同時，也以實物證明了隸書的起源時期，實際上要比人們所想像的還要早得多。

近人胡小石說：「隸書既成，漸加波磔，以增華飾，則為八分。其起源可早至漢武帝。」7胡氏既以「隸書既成」作為八分書產生之前提，其上溯至武帝時代，已屬不易。今人金開誠在〈說論秦漢簡帛的書法藝術〉一文中，引用胡氏之說，也作出「八分書的起源，可以溯至西漢的武帝時」的論斷8。根據筆者前面的論證，所謂「八分」筆法，不僅不

圖四 青川木牘

圖五 天放馬灘簡

6　參李學勤〈秦簡的古文字學考察〉，載在《雲夢秦簡研究》，頁三三六。北京，中華書局，一九八一年七月。

7　見《胡小石論文集·書藝略論》，頁三〇九。上海，上海書畫出版社，一九八二年六月。又，日本學者書法家西川寧先生，也有相同的論斷，見《隸書雜話》，載在西川氏編《書道講座》七〈隸書〉，頁一二。

8　見《書法叢刊》十一輯，頁九四。北京，文物出版社，一九八六年十月。

是發生在西漢，甚至也不發生在秦代，其起源時代，至遲應可上推到戰國中、晚期。

八分筆法的出現，大大豐富了漢字書法的藝術表現內涵，它標幟著古代書家對於書法審美進一步的覺醒與追求，從而也自此為中國書法藝術之門，揭開了另一個波瀾壯闊的序幕。陳振濂主編《書法學·書法創作風格史》中曾說：「當隸書特別是漢隸崛起時，我們纔看到牠對篆書僵化傾向的根本性的反叛，出現了表現運動的筆鋒和波磔，這樣我們也看到了書法史上早期審美的重點由對空間形態的建構轉向了線條自身的運動和變化。」這應是針對隸書崛起，在書法史上的美學意義，所作出的最傳神也最精切的讚頌了。唯漢隸之所以值得如此推讚，主要仍因有八分波磔的存在。因此，這一段頌辭，漢隸有知，恐將不免受之有愧，而情願將它轉贈給八分筆法出現時代比自己更早的秦隸了。

筆者瀏覽近人書學論述文字，提到睡虎地秦簡時，對於簡文中的書寫筆法特色時，不是根本不談，就是簡單幾筆帶過，甚至說它是「缺少隸書的典型筆法——波磔」，是「無波磔」[9]。在討論隸書的波磔筆法時，又常把睡簡與青川木牘看作是同樣的東西。之所以會這樣，恐怕都跟睡簡簡面甚小，筆畫過細有關。單憑肉眼觀察，很不容易發現其中底蘊。即以筆者而言，也是在接觸一年後，在不斷放大影印的偶然機會裡，才發現其波磔美備而大為驚嘆的！

對於八分書波磔筆法產生的可能原因，近代學人葉秀山曾提出他的兩點看法，他說：「一是工具的變化，筆的毛增多、加長，可以更加靈活自然地出現粗細不同的筆道；一是書寫得快了以後出現的一種自然的趨勢。」[10]這樣的推論，是想當然耳的說法，也是經不起推敲的。首先，葉氏以為要「靈活自然地出現粗細不同的筆道」，小筆是無能為力的，必須假手於「筆的毛增多、加長」的大筆，才能克竟其功。事實上，「粗細不同的筆道」，主要是來自於書寫者運筆時，筆鋒向上（提）或向下（按）的垂直性使力之轉換所形成的，無關乎毛筆的長短或大小。懂得提按用筆要領的，即使用小筆寫字，筆道粗細照樣變化豐富；相反的，若不通曉提按要訣，即便使用長鋒大筆，恐怕也無施展餘地。葉氏若有機會細看像睡虎地簡的寫手，竟也能夠在這簡寬不滿一公分的幅面上，用小毛筆寫出如此丰

9　見陳振濂主編《書法學》第二章〈書法創作風格史〉，頁二四四—二四五。臺北，建弘出版社，一九九四年四月。

10　見葉著《書法美學引論》，頁一二一。北京，寶文堂書店，一九八七年六月。

三、從「古隸」到「八分」

神蕭散，筆道粗細變化多姿的精品佳作來，他很可能會對自己的說法起疑了。其次，他說這種波磔開張的八分筆法，是因為「寫快了」才出現的「自然的趨勢」。筆者以個人實踐體驗發現，情況正好與此相反。這種波磔筆法的出現，是一種踵事增華的行為，必須開闊而來才能表現得好。若「寫快了」，便顯得荒率單調，即使波勢仍存，也難表現出八分書之飄逸綽約的特有丰姿。如若不然，由隸草所發展形成常帶波磔的章草，在現實「趨急赴速」的需求下，終竟還是被新興流便的今草所取代，這樣的歷史發展結果，才真正是由於在「寫快了」的書寫實踐中，所展現的一種「自然的趨勢」。然則，這種八分波磔筆法，到底又是怎麼產生的呢？若一定要說個道理的話，淺見以為，它是在長期以實用為目的的書寫使用中，出於人心內在節律的一種審美需求，自然而然地產生，而約定俗成的。

近來由於地下的科學發掘，在四川青川、湖北雲夢睡虎地與龍崗、甘肅天水放馬灘等地，出土了大量戰國晚期至秦始皇稱帝前後的簡牘墨書資料。由於這些新簡書的出土，我們得以對長久以來，一向撲朔迷離的秦代書法真貌，有了比較全面而真切的了解。

「隸書」之名，始見於漢人撰著中。班固《漢書·藝文志》說：「是（秦）時始造隸書矣，起於官獄多事，苟趨省易，施之於徒隸也。」[11] 時代稍後的許慎在《說文解字·敘》中也說：「是時秦燒滅經書，滌除舊典，大發隸卒，興役戍。官獄職務繁，初有隸書，以趣約易，古文由此絕矣。」班許二賢也只說隸書是秦時才有，並沒有說是誰所作。至張懷瓘引蔡邕〈聖皇篇〉則云：「程邈刪古立隸文」，明白指出隸書是程邈所作。又說：「隸書者，秦下邳人程邈所造也。邈字元岑，始為衙縣獄吏。得罪始皇，幽繫雲陽獄中覃思十年，益大小篆方圓，而為隸書三千字奏之。始皇善之，用為御史。以奏事繁多，篆字難成，乃用隸人佐書，故曰隸書。」至後魏江式〈論書表〉，則並進一步說：「隸者，始皇時獄吏，下邳人邈附於小篆所作也。世人以邈徒隸，即謂之為隸書。」[12] 所謂「附於小

11　見《二十五史·漢書》卷三十，頁八八六。臺北，藝文印書館，一九五五年四月初版。

12　見朱長文《墨池編》卷之三，頁三二○。臺北，漢華文化公司，一九七八年二月再版。

「篆所作」，是否即指小篆與新造之隸並列對照，語焉不詳。至唐人顏師古注《漢書‧藝文志》則說：篆書謂小篆，蓋秦始皇使程邈所作也。隸書亦程邈所獻，主於徒隸，從簡易也。」[13] 既謂小篆為程邈所作，卻又冒出一句「隸書亦程邈所獻」。可見他對當時所獻者，究竟是隸書，還是小篆，或者兩者都是呢？六朝隋唐間人弄不清楚，說不明白了。

到底秦始皇時是否「初有隸書」呢？以今日所見古代文字資料看來，秦代已有隸書的事實，由近年考古發現的簡牘早已獲得印證了。並且有關隸書的起源及使用，其時代還要再向前推。根據各種載籍所記，再參以地下出土物的佐證，設若程邈造造隸當時獄中所作，極有可能就跟今天我們所見到睡虎地秦簡中的字體相近。因為睡虎地簡簡文大部份是秦始皇統一亡國前後，官方文書、法律條文及士林傳習用的古籍抄本，是屬於比較工整的筆跡。程邈所獻，也當是半篆半隸、亦篆亦隸的階段，流傳既久，後人無由得見秦代墨跡真相，唯賴臆想推測，或以為所獻是篆，無所驗證，故有種種騎牆式的說法。

近年出土的龍崗（圖六）及天水放馬灘簡，早已是工夫絕熟、行用已久的秦代古隸字體。以簡文中「黔首」一詞屢見，及「辠」字改為「罪」[14] 考之，固為秦始皇統一天下後，至秦二世滅亡以前所寫。惟睡虎地簡除極少部份簡文外，十之八九均為秦始皇統一前抄成之物，時代屬於戰國末年。至於《青川木牘》，據考為秦武王二年（309 BC）物，時代比秦皇統一六國還早約八十年。而牘上文字隸化已多，字體早已是古隸。因此，隸書應當在戰國中期以前，

圖六　雲夢龍崗簡

13　同註11。

14　《史記‧秦始皇本紀》云：「更名民曰黔首」，睡簡用「民」，不用「黔首」，龍崗及放馬灘簡均用「黔首」。又，《說文》十四下釋「辠」云：「秦以辠似皇字，改為罪。」睡簡「辠」字凡二十八見，不用「罪」，龍崗及放馬灘簡則用「罪」，不用「辠」。足見《史記》及《說文》所載，信而有徵。

甚至更早，便已開始發展。既不起於秦代，自然不可能是程邈所作。不過，程邈跟隸書必有瓜葛。否則，古人何以不提別人，偏偏要提程邈呢？那麼，究竟程邈跟隸書的關係會是怎麼回事呢？比較合理的解釋，就是他曾經針對當時普遍行用的「古隸」用心研究，負責進行過全面整理、訂正或編纂工作，以備官方與民間採用。《荀子·解蔽篇》說：「好書者眾矣，倉頡獨傳者，壹也」15。其他載籍有所謂倉頡造字、王次仲造八分，劉德昇造行書等各種

圖七　五十二病方

圖八　戰國縱橫家書

圖九　江陵張家山簡

圖十　銀雀山孫臏簡

15 見梁啟雄《荀子柬釋》，頁二九九。臺北，河洛圖書出版社，一九七四年十二月。

圖十一　馬王堆一號簡

說法，也應當作如是觀。

劉漢代興，於秦代律令，雖有所變革，而典章名物，多承秦朝之舊，在秦代全國通行已久的文字書寫體——古隸，漢初仍然沿用未改。如西漢馬王堆三號墓出土的〈五十二病方〉（圖七）、〈老子甲本〉、〈老子乙本〉、〈戰國縱橫家書〉（圖八）等帛書，以及〈江陵張家山〉（圖九）、〈阜陽雙古堆〉、

〈臨沂銀雀山〉（圖十）及〈馬王堆一號簡〉（圖十一）等簡牘，多屬於漢文帝時代（179-157BC）以前西漢早期的文字資料。這些簡帛文字，比起秦代古隸，顯然有較大程度的隸化，但字形上多少都還保存有一些篆書的結構，基本雖然隸化程度互有淺深之殊，但上仍是古隸。至如傅舉有、陳松長二氏在〈馬王堆漢墓文物綜述〉一文中，稱帛書〈老子甲本〉為「古隸」，稱乙本則站在漢人立場而名為「今隸」，顯有不妥。[16]

由於許慎《說文解字》書上明明說是秦代「初有隸書」，後人在傳世實物資料中所看到的，又都是些被過度加工雕飾過了的圓曲、勻整、對稱的所謂「小篆」體，根本就見不到什麼可以跟文獻互相對照印證的秦代肉筆隸書文字資料。因為看到秦始皇帝二十六國後所廣刻行用的〈權量詔銘〉，上面的字跡多半比較率意，並且橫平豎直，結體方正，筆畫轉彎處多峻折而少圓轉，很像漢代不帶波磔的「古隸」，就想當然耳拿它們充當「秦隸」，所謂文獻不足，為之奈何？今天，地不愛寶，我們既有此眼福看到這麼多的秦代書「古隸」，對於過去不合真實的一些論斷，應給予適切的訂正。如以文字內在形體的六書結構的隸化完成與否，或隸化程度之深淺作為依準，來看秦代〈權量〉上及〈秦始皇廿六年詔〉（圖十二）及〈二世詔刻銘〉（圖十三）文字，除了極少特別粗糙荒率的刻銘上偶見有一、兩個隸化字外，全銘四十個字，幾乎用篆書結構刻成。若與秦頌功刻相較，書體（以刀代筆）風格雖有矜莊與草率的別，而字體則皆為篆書，允宜視為「秦篆」。若欲名之為「隸」，那便有乖於書法史上「書體」與「字體」之分野所在了。

16 見一九九五年中日書論研討會抽印本，頁一四。日干書學書道史學會主辦。中華民國書學會，一九九五年十月。

圖十四　萊子侯刻石

圖十二　秦始皇二十六年詔

圖十五　龜茲左將軍劉平國刻石

圖十三　秦二世詔

圖十六　魯靈光殿趾刻石

至於兩漢金石銘刻，如〈萊子侯刻石〉（16AD，圖十四）、〈開通褒斜道〉（66AD）、〈龜茲左將軍劉平國碑〉（158AD，圖十五）等，文字已經隸化完成，儘管筆畫粗細變化不大，用筆似篆，雖乏波勢，不類漢末八分隸書，仍當稱為「漢隸」。至於像〈魯靈光殿趾刻石〉（149BC，圖十六），字形正處乎已隸化而未完全隸化之間，可依西漢簡帛筆書文字體例，而稱之為「古隸」或「漢古隸」。早在〈睡虎地秦簡〉中普遍出現了的八分筆法，以其姿態飄逸，瀟灑動人，一旦

出現，就被當時及後來的知識分子所認同吸收，並仿效學習。也在後來的簡牘中有所保留。到了武帝與昭帝之際
（140-74BC）在經歷了漢初簡帛古隸中文字發展推進之後，不僅文字的隸化已經大致發展完成，並且也吸收承襲，
乃至誇張了前此在簡牘帛書中一直被持續保留的波磔筆法，而形成了美備的「八分」隸書。我們在〈居延漢簡〉、
〈敦煌漢簡〉，乃至其他地區出土的前漢簡牘中，發現了不少發展成熟的八分隸書實物例證。屬於武帝時代的有
〈建元元年簡〉（140BC）、〈元鼎六年簡〉（104-102BC，圖十七）、〈天漢三年簡〉、〈太
始元年、二年、三年簡〉、〈延和三、四年簡〉（90-89BC，圖十八）：屬於昭帝時代的有〈始元元年、三年、五年
簡〉（86-82BC，圖十九）、〈元鳳元年簡〉、〈元平元年簡〉等，這麼多的出土實物，足資印證。至於到了宣帝時代

圖十七　太初三年簡

圖十八　延和四年簡

圖十九　始元三年簡

圖二十　元鳳元年簡

元康、五鳳年間（73-
49BC），在出土漢代的簡
牘中，成熟的八分隸書已
是觸目皆是，不足為奇
了。如居延出土的〈元鳳
元年簡〉（圖二十），為西
漢昭帝時物，時間是西元
前十年。簡文的字體幾乎
已經完全隸化，不僅篆形
結構已消失殆盡，橫畫、
右彎鉤和撇捺的波發，也
都和東漢時代的成熟八分
書用筆相近似。至於像一
九七三年在河北定縣八角
廊出土的簡文書法（圖二
十一），書寫年代是宣帝

圖二十一　河北定縣簡

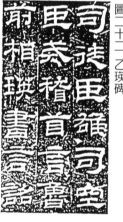

圖二十二　乙瑛碑

圖二十三　鮮于璜碑

五鳳二年（56BC），其書體則更加整飭，乍看很容易被人誤會當作是東漢末期的東西。因為上面的字體，簡直就和桓靈二帝時代所刻立的〈乙瑛碑〉（153AD，圖二十二）、〈曹全碑〉、〈鮮于璜碑〉（165AD，圖二十三）、〈熹平石經〉等碑石上的典型八分隸書沒有兩樣了。

由此，我們可以得出如下的推論，自秦隸傳衍而來的西漢古隸字體，在經過西漢廣大人民一百三十年左右的傳習書寫行用後，幾經簡化、草化、隸化、美化，歷盡滄桑所演化而成的漢代隸書，至遲在西漢昭、宣兩帝之間，即已發展成熟了。至於過去大家所習知習見的漢末石刻資料上的八分隸書體，在刻立的當時而言，已是兩百年前早經規整化了的典雅古體書法了。

四、秦篆乎？秦隸乎？

對於睡虎地秦簡這種介乎篆隸之間的過渡性字體到底稱隸書好，還是稱篆書好？學者之間，見仁見智，看法並不一致。若依照過去對於「八分」隸書體的認知，像這些八分筆法特色全皆具備的秦簡，是否也可以稱之為「八分」呢？關於這個問題，須從各個角度來加以考量。事實上，漢代的八分書是文字結構已經完全隸化的一種書體，而睡簡的簡文，基本上是屬於隸變中的階段，有相當比例的文字形體尚含篆書結構，稱之為「八分」，實不妥當。

就字體上說，各種簡文之間的隸化程度雖然大致相去不遠。但它實際上是包括至少十種以上的不同書寫風格，前舉

的八分筆法特色，也只有〈語書〉（後六簡）、〈秦律十八種〉（圖二十四）、〈效律〉、〈為吏之道〉，以及部份

〈日書乙種〉下端的補書文字，波磔比較明顯。其他像〈編年記〉（圖二十五）、〈南郡守騰文書〉（語書的前八

簡）、〈秦律雜抄〉與〈封診式〉等四種簡文，

則與〈青川木牘〉較為接近，筆鋒運行時，作出

垂直性上下提按的變化多，水平性左右搖擺起伏

的意思少，筆畫間較少波勢，神情較為嚴肅古板

些，似乎篆書的意味比較重些。至於〈法律答

問〉（圖二十六）、〈日書甲種〉及〈日書乙種〉

的主文部份，則介乎二者之間，字裡行間，雖然

也有擺動的波勢，卻都不頂明顯。睡簡的文字中

雖出現有各種八分筆法，但不能因此就稱之為

「八分書」。這就如同睡簡中，同時也存在著不

少草書筆法，我們不能便稱之為「草書」，是一

樣的道理，畢竟發生與成熟是兩回事。即使在

「八分」之上冠上「秦」字，以示與西漢早期同

是古隸的「漢八分」有別，然而在漢代原本就有

文字隸化成熟而帶八分筆法的「漢八分」，這樣

前後就會有兩個同名異實的「漢八分」相淆混的

麻煩。若只為了簡文點畫具有波磔，就籠統稱之

圖二十四　秦律十八種

圖二十五　編年紀

圖二十六　法律答問

為「八分」書，顯然並不適切。但它確實又已經過相當的隸化，不同於商周以來相承的篆書字形，在文字結構

上，顯然是有很大的差殊，稱之為篆書，也並不妥當。因此，筆者以為，不妨就稱為「古隸」。古隸與八分的劃

分，除了波勢與挑法的筆畫特徵以外，還應該加上文字結構的隸化情況，才能作出正確的判斷。像西漢早期馬王堆

帛書〈老子甲、乙本〉（圖二十七、二十八），文字也在篆隸之間，乙本隸化程度比甲本為深，而在整體字形中，所有的八分波勢，兩本也同樣一應俱全，宜同稱為「古隸」。倘若將「八分」的書體的認定，只界定在是否具備八分筆法的特色上，則不僅睡虎地、放馬灘等秦簡的字體名稱有麻煩，連帛書〈老子甲、乙本〉，乃至其他所有西漢早期，像臨沂銀雀山、江陵張家山、阜陽雙古堆等，結體中仍帶篆意的簡牘墨跡文字的字體認定，都將難免會產生新的無謂之困擾。

最近，林進忠教授在一篇題為〈青川木牘文字為秦篆書法實相說〉的論文中，針對包括青川以來的秦簡文字字體，首先提出了「應正名為『秦篆』」的說法17，讀後令人耳目一新。雖然他的論述重點是在〈青川木牘〉，但在行文時，卻似乎都把自青川以下，包括睡虎地、放馬灘、龍崗等秦地簡文也都涵蓋在內，相提並論。〈青川木牘〉與〈睡虎地簡〉等秦簡，在書體的劃分上，是否可以完全地等同看待，也還是一個值得討論的問題。可是他極力主張要把秦簡

17 同前註。

圖二十七　帛書老子甲本

圖二十八　帛書老子乙本

表十四　雲夢睡虎地秦簡文字編卷六

圖二十九　秦公簋

不稱「秦隸」或「古隸」，而必稱之為「秦篆」的說法，總讓人於心難安。

把〈青川木牘〉、〈睡虎地簡〉等秦簡稱作「秦篆」，並不符合古代文字發展的歷史真實，這戰國末年與秦代之間的簡文，屬於文字隸變的早期，文字隸化情形不一，即使同是睡虎地簡，而不同書手所寫成的簡文，個別文字的隸化狀況也有所差異。筆者先前曾就手編《睡虎地秦簡文字編》（表十四）中一千四百七十四個字頭，將篆、隸、楷構形近同者除外，依二百六十一個簡文的隸化情況，約略分成已隸化、半隸化與未隸化三類，試作分析。結果發現：完全隸化的有七十字；半隸化的有四十八字；保存篆文結構古形的有一百四十三字。把已隸化與半隸化兩類相加的總數，比起尚未隸化的篆形文字數目，雖然稍少，但若再加上篆、隸、楷文字構形無別的其他文字，則簡文隸化的比重就相對更高了。這些簡文文字，雖有不少仍存篆文古形，但若拿來與〈秦公簋〉（圖二十九）、〈石鼓文〉、〈大良造鞅升〉（圖三十）、〈杜虎符〉（圖三十一）、〈泰山刻石〉（圖三十二）等秦國器物上的文字資料，並列比觀，就文字結構組織上看，則又顯然是截然不同的兩種字體。同稱為「篆」，實不妥當。

要解決文字形體介於篆隸之間秦簡的字體認定問題，其主要著眼點，顯然與漢魏晉六朝介於隸楷之間文字資料的字體認定不同。魏晉以後逐漸發展成熟，並普遍盛行的楷

圖三十　大良造鞅万升

圖三十一　杜虎符

圖三十二 泰山刻石

書字體之形成，或源自草略化的篆書，或源自規整化的隸書，或來自隸草衍成的行書體之規整化。儘管其來源多方，如同隸變過程一樣的錯綜複雜，個別字間點畫、部件及偏旁的楷化時間與楷化過程也千差萬別，難可一概而論。但基本上，若說楷書從隸書演化而來，還是可以成立的。區分楷書與隸書的字體特徵，主要不在文字結構上，文字結構只能算是其充分條件，不是必要條件；文字的筆法特色、筆畫體態，以及書法風格才是其必要條件。比如，同是「赤」字，隸書作「赤」，楷書作「赤」。隸楷兩種字體，在文字結構上並無顯著差異，甚至大體相近，同樣都是篆書文字經過隸變後的結構組織。倘若就拿文字的結構組織作為標尺，想在楷書與隸書之間作出字體歸屬的判定，終將無所措手足。故仍須輔之以筆法、筆勢與結體型態等由於書寫所產生的風格差異，方能進行論定。而區分隸書與篆書的字體時，情況正好相反，書寫風格成了充分條件，文字結構組織變成二者區分的必要條件。若單從筆法特色、筆畫體態，以及書法風格等書寫因素作為認定的根據，結果也必將大失所望。比如同是「赤」字，篆書作「灻」，一個是未經隸化過的古篆文形體；一個是已經隸變過的新體隸書，二者之間，存在著根本性的變異。在漢字隸變完成以後，書法的體勢與風格，特別是關係著漢字根本性大變革前後的篆、隸兩種字體，在文字結構組織上的變化與異化，才是據以判定其為隸為篆的關鍵要素。不能因為文字的製作材料（如青銅、碑石、簡帛等）或手法（如刻、鑄或毛筆書寫等）不同，而改易此一律則。

這個問題亦同時存在於文字由隸變楷之過渡期六朝文字之間，如晉〈爨寶子碑〉（圖三十三）、宋〈爨龍顏碑〉、〈劉懷民墓誌〉、北魏〈嵩高靈廟碑〉（圖三十四）及一些造像記等楷化未盡，仍存隸書波勢的碑刻，到底是正書還是隸書，後人仍有爭論。碑刻多鄭重莊嚴，文字體勢殘存古體，這是隸字楷化過程中理勢之自然。到了楷化成熟的唐人作品中，如歐、褚兩家，也偶見有一、二帶有隸意的個別筆畫存在，但已

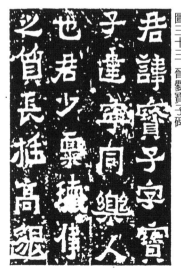

圖三十三 晉爨寶子碑

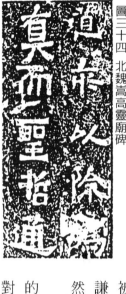

圖三十四　北魏嵩高靈廟碑

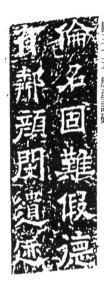

圖三十五　房彥謙碑

被處理得統一而自然，大家不致懷疑其為非楷書。至於像歐陽詢〈房彥謙碑〉（圖三十五），則係出於個人進行創作時，對古典字體之選擇，純然是為藝術造形思維而發，無與於楷化之深淺問題。

過去，由於未見秦漢時代墨跡文字真貌，有關秦代小篆與隸書問題的了解，大抵只能相信許慎《說文解字‧敘》上所提供的資訊。特別是對於許氏書上所列在每個字頭上的篆文字形，除了甲、金、陶、印等非篆隸演變中失卻的環節，使我對於漢字發展史上的變動性最大的篆隸之間的衍化關係，有了漸次澄清的機會。特別是許書所說的小篆，由出土筆書文字外，可據以參照研究或訂正的資料，是極有限的。近數十年來，地下不斷出土自春秋戰國，以迄秦漢時代的筆書文字資料，補足了墨書文物考察，有很大一部分並非真正秦篆，而是根據在西漢已被用「隸書」改寫過的「三倉」文字，以及一些早已隸化了的東漢隸書，用「隸書」改寫過的「三倉」文字，以及一些早已隸化了的東漢隸書，用來對於「大篆」與「小篆」的迷思，而將大、小二篆，還原給自商周以來一體相傳的真古篆，就同稱之為「篆書」。這樣來討論隸變，才容易有真正的著力點。否則，終將不免還會有許多無謂的筆墨要浪費。

文字是在書寫中演化改變的，當某一個字的新（俗）體的書寫方法，被某人在偶然間靈機一動創制出來，如果這樣的寫法符合了當時人們「趨急赴速」的心理需求，自然很快地被肯定認同並予以接納。在創制之初，但求簡便，至於文字正誤等問題，既無暇也不屑去計較了。並且這個新出的「俗」字，苟非真有其可取之處（即有助於快速書寫），也很難被認同接受，甚至傳習發揚。因此，新（俗）體字往往就是對舊體的破壞或變革。甚至就文字結構組織上說，很可能便是簡體訛誤的錯別字。即使如此，只因為大家需要它，久而久之，這些書寫簡便的新（俗）體字，往往就這樣一傳十、十傳百，自然而然，堂而皇之的取代了原有的舊體字，而廣行於世。有些甚至被官方接納而明定為大家共同遵行的「正字」了。一個字的命運如此，其他字的命運也可能同樣如此。

當一種新寫法，新體勢的文字，一旦被統治階層接收並認定時，它便由原本妾身未明的前衛「俗」體，升格而

為「正體」。然後原本法定行用的「正體」，也就立即退居於古體的地位了。此時，新出的字體雖然已經普遍被採用通行，但原有的舊體字，也不可能馬上便消失，也還是會有懷舊的人繼續使用它。尤其是在某些特別需要講究排場或儀節的場合，如採一般行用的「今體」，直覺上或被認為是不夠隆重、不夠莊嚴，自然會選擇讓古舊字體來登場了。這也就是為什麼自古以來，同一個時代裡會有各種不同字體或書體兼行並用的現象了。以這樣的觀點看來，青川及睡虎地等秦簡，就是當時通行全國的「今體」隸書。至於像〈頌功刻石〉、〈銅虎符〉、乃至〈權量刻銘〉等小篆文字，至少在戰國晚期以來，都已是當時的古典篆體了。因此，如果史載程邈造隸，璽印文，或李斯造小篆之事為可信，那麼，程邈當時所「造」，所奏呈的「隸」，應該就像睡簡上的筆書率意文字；而李斯所「造」之「小篆」，則應如〈泰山〉、〈繹山〉等刻石，及虎符、陶文、璽印上比較規整的文字。這也正是秦代文字使用上的兩大字體系統了。

前已述及，小篆與隸書同自商周篆文衍化而來，循著規整化、裝飾化、發展出來的是「小篆」，循著草率化、簡略化發展出來的則為隸書。隸書的出現，是在日常生活長期的毛筆書寫中，從解散篆文構形組織而開展出來的。由於它不斷地在被廣大群眾使用著，所以它也就像是一個有機體內的活細胞，不斷地在發展脫化著，乃至產生後來的草、行、楷書。至於秦時的「小篆」字體，在春秋戰國之際的〈秦公簋〉、〈大良造方升〉等銘文上，已有類同的規整趨向。到了秦代，就像是沙漠中的小湖泊，因為缺少了廣大群眾的書寫使用，成了無源死水，不得不向歷史告退，而把文字字體發展的棒子，完全交給新生的秦隸去承擔了。

然而，雖說篆書與隸書的最大區別，不在書法風格的點畫體勢，而在文字的結構組織上。但點畫體勢與文字結構之間，也並非可以截然分割為二，甚至還是交互影響的。隸變的成因，來自於實際的書寫。隸變的過程，又是一個極為繁複的過程。每個字的隸化時間雖有遲早之別，卻大抵都依循一定的規律在發展著。它不是像吃錯藥般整體的一起變，而是從古代一個字一個字地變；並且也還不是整個字突然的變，而是先由筆勢變起，然後由筆畫而部件，而偏旁，乃至整個字，依次漸進地演

表十五

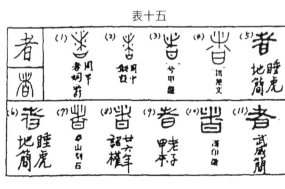

表十六

變出來的。

今且略舉數例，以作說明。如表十五「者」字的前四例，為時代早於睡簡的兩周篆文，書體風格雖各不相同，但上半部象板築之形，基本上都保存篆書字體的結構。五、六兩例，為已隸化的睡簡「者」字，在篆文中上部左右分開的兩筆，簡文已連結為一；右下之點，也與左上方點下的折筆接連，構形已跟後來的隸、楷無別。七、八兩例，為〈泰山刻石〉與〈始皇二十六年詔權銘〉，製作年代與睡簡同時，或者稍晚。字體屬於規範化以後的秦篆文字。隸變前的古篆文，與隸變後的隸字，其間的差異是顯而易見的。第九例為〈老子甲本〉帛書，文字結構全同睡簡。第十例則為小篆體的漢隸文字，與〈泰山刻石〉及〈詔權銘〉文一模一樣。於此，也可看出漢代文字對於前代的秦文字，不論是新體的隸書或是古體的篆文，也都一體承受，兼行並用的事實。

又如表十六為獨體的〈睡簡〉「水」字，由象水流之形的篆文，到隸書形體的水字，在同一批出土的各類簡文中，呈現了篆隸形體在遞嬗過程中的混用狀況。至於作為偏旁的水部，其他先秦文字全皆保存像水流之形的篆書構形，在睡簡水部二十八個不同字例中，除了一個「江」字尚存古形外，其他二十七個，已全皆隸化成三點。水旁隸化為三點，在〈青川木牘〉中，如「波」、「津」二字，也早有類似的隸化現象。可見水旁隸化為三點的時間應該至遲在戰國中期已經如此。

又如表十七為「黑」字及從「黑」之「黔」字，《說文解字》十上釋云：「火所熏之色也，从炎上出冊。」依甲骨文及金文，「黑」字初形當是象顏面被烏黑之

表十七

18 依林光義說，見陳初生《金文常用字典》，頁四一六所引。太原，西安人民出版社，一九八七年四月。

物所污的正面人形[19]。甲骨文「黑」字，唯在顏面加一豎畫，到了金文，或於顏面及兩臂之上下加點之正面人形的「大」字，以及與「大」相關或類似的字形，往往寫作「夨」。「黑」字所从之「大」，甚至上下兩截分離而作「夵」，又各與旁點組合，字的下部遂成「炎」（炎）形。又，「黔」字所从之「黑」在〈秦始皇二十六年詔版〉上仍存古形。唯第三個字例，其左旁下部即已訛作此形。然後知《說文解字》之釋「黑」為「从炎」，其所由來久矣。如將所从「夵」之上截兩臂部分，筆勢向左右展平，其上面的兩筆（點）又向中間緊靠寫連，則成「黒」形，即為〈睡簡〉出現之形體，而為後來隸、楷書形體之所承。

又如表十八為「叕」字，《說文解字》十四下云：「叕，綴聯也。」篆文作「叕」，於六書則云「象形」，所象何形並未說明。《甲骨文編》附錄中，有二個被當作未識之字的「叕」字[20]，應即「叕」之本形。字本从「大」（象正面人形），在手腳上加「八」符，象有所綴飾之形，應是「綴」字的初文[21]。說文訓作「綴聯」，是其引申義，不是本義。

金文「叕」字例未見。雲夢睡虎地秦簡整理小組釋作「叕」，甚有見地[22]。第一例仍存古文之舊，第二例的「叕」字，所从的「大」，已跟秦漢簡帛文字的寫法一樣，被分割成兩截，寫作「夵」。此外，「日書」甲種的第十一簡的「毄」（毄）字與〈為吏之道〉第七簡的「掇」字，其所从「叕」旁之寫法大體相同。

19　見唐蘭《西周青銅器銘文分代史徵》，頁五一一，注釋第十四條。北京，中華書局，一九八六年十二月。

20　見該書頁八三九。京都，中文出版社，一九八二年九月。

21　參湯餘惠〈略論戰國古文字形體研究中的幾個問題〉，載《古文字研究》第十五輯，頁六一一。湯氏於「叕」字構形，釋云：「疑象有所繫縛之形」，拙見以為「綴縛」當作「綴飾」為切。又，《殷墟甲骨刻辭類纂》上冊，頁一〇〇，此字未釋。

22　見饒宗頤、曾憲通合著《雲夢秦簡日書研究》，書後所附圖版四一。香港，中文大學出版社，一九八二年。

表十八

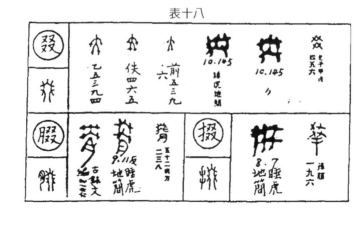

惟《秦漢魏晉篆隸字形表》將〈為吏之道〉的「掇」字摹作「掇」，因不知此字「叕」旁本來從大，又不知「大」字作「夨」，係春秋戰國以後簡牘文字特殊的寫法，故摹寫時，意識裡仍以隸變後從四「又」之隸楷構形「叕」，參用己意，以致失真。銀雀山〈孫臏簡〉「叕」（掇）字，摹本寫作「掇」，也犯了同樣的錯誤。今由甲骨文字，說文篆文「叕」字作「叕」，實為已訛之形體，單憑篆文，很難看出其為從「大」的意思。

並參考秦漢簡牘、帛書等文字資料，而其訛誤演化之過種可得而推：

（字形演變圖）

揆其致誤緣由，主要還是出於「趨急赴速」及「簡便」的文字書寫要求，先將「大」寫成了「夨」，既而作為表示兩手上飾物的兩筆，復與兩足上部相繫聯。既分其所當合，又合其所當分，經過這麼個分合變化後，文字的部件重新組合，終至衍化成為與初文完全異趣的篆隸形體。睡簡「叕」字的構形，正是介乎殷商甲文與說文篆文、後世隸楷形體之間的中間環節，故睡簡的出土，不僅讓我們有機會替「夶」字的蟲蛉形體認祖歸宗，也可由此觀知秦簡確是已經經過相當隸化了的字體。

由上面所舉幾個例子，一方面可以看出漢字在隸變過程中千絲萬縷，錯綜複雜情形之一斑；同時可以看出，睡虎地秦簡簡文的隸化特色，顯然與篆文形體違離已遠，稱之為篆，不僅牽強，也很容易跟我們過去對於篆書字體的認知相淆亂。如謂不然，且試將秦簡全部用「秦篆」代入，見者聞者恐怕都要搔首踟躕，不知所指為何物了。

實則，整個隸變的過程，可以說是漢字脫胎換骨，改頭換面的一個根本性大變動的過程。經過隸變以後，早期圖形化濃厚的篆書之象形意味，由破壞、減弱而終至消失，逐漸變成純綷點畫符號化的隸書。對於「隸變」的發生與發展，若缺乏深切的認識，便很難針對篆、隸兩種字體的認定作出適切的論斷。

到目前為止，〈青川木牘〉仍是年代最早的秦代墨書文字。筆者前已述及，與〈青川木牘〉同時，必然也有大批類似的古隸文字資料尚未出土。由於早期秦代墨跡出土尚少，因此大家不免都把睡簡看作是隸變早期的文物資料。但筆者對此頗持懷疑態度，像睡簡這般普遍而成熟的古隸文字，是需要經過相當年月之孕育發展才有可能形成

的。我們且看，從睡簡的古隸樣貌，歷經秦二世而至西漢，這種含帶篆文遺形的古隸，至少到了昭、宣二帝時（86-49BC）大致已經隸化完成。由秦始皇統一全國算起，下至西漢宣帝末年，前後大約有一百七十年。換句話說，古文字從睡簡時代的面貌，繼續由篆向隸脫變，直至脫化完成，歷時大約為一百七十年。假令我們也由睡簡往上逆推一百五十年的話，則至遲應在秦獻公以前，才會是隸變的早期。事實上，我們可以肯定地說，已算保守。因為事物的發展規律，往往是先緩而後急的。再配合對於睡簡文字隸化情況的考察，我們〈睡虎地秦簡〉並非屬於隸變早期，而應是屬於漢字隸變中期以後的文字，稱之為隸書，應該比稱篆書更加合乎史實。

總而言之，就漢字字體發展史整體考量，把近來出土，文字隸化情況與睡簡近似的〈青川木牘〉、〈放馬灘簡〉、〈龍崗簡〉等戰國晚期以來的筆書文字，都稱之為隸書，遠比稱之為篆書，更加的合情合理。但是，為了避免與隸化完成後的漢代隸書混淆，就把這種半篆半隸，亦篆亦隸的早期秦代隸書文字，稱之為「秦隸」。在秦代稱「秦隸」，大致尚無問題。但在漢代若也因時代別而稱這種字體為「漢隸」，則又容易與後漢碑刻中波磔顯露的隸書相混淆。因此，我們也不妨以秦亡漢興作為界線，把明確屬於秦二世三年以前（其上限尚難斷定），字體構形介乎篆隸之間的秦地古文字，稱作「秦古隸」，或簡稱為「秦隸」（因為秦時筆書隸體，只此一種）；而把漢興以後，與這同屬一類的古代文字稱作「漢古隸」。「古隸」是概稱：「秦古隸」與「漢古隸」則是分稱。

就目前出土實物考察，這種古隸字體大抵只流行於戰國晚期以來的秦國與西漢時代。不僅在秦始皇統一六國前後，字體沒有太大的變異，就是到了漢高祖即位，至文帝前後，這種半篆半隸的古隸字體，也跟秦代的筆書文字前後相承，大類相近。倘若把秦簡文字稱作「秦篆」，則西漢早期的「古隸」，便會成了突然冒出的怪胎，這與歷史真際顯有乖離。因此筆者以為，對於秦簡與西漢早期簡帛文字，宜以文字結構特質近似，同稱「古隸」。不當以時代劃分，將秦簡文字稱為「秦篆」，而把西漢早期簡帛文字稱為「古隸」。在秦亡漢興之間下刀，顯然值得商榷。

當然，誠如林進忠所說：「秦篆與秦隸是相同內容的不同稱法」。畢竟秦簡還是秦簡，稱篆是它，稱隸也是它。呼牛呼馬，對於秦簡本身，是毫無意義的。但對於依名相符號而存在的我們而言，在面對秦簡的「實」質而替它擬定字體「名」稱時，當然是要求其愈精準愈好。問題是，稱篆稱隸，兩者相較，孰為適切，這是本節主要的思考重點。

五、八分與隸書之糾葛

對於八分書體的起源，歷來相傳都說是王次仲作的。關於王次仲其人，載籍上有很多跡近神話的故事。這些傳說，世遠難考，可以不論。不過對於王次仲的生存時代，張懷瓘說他是「秦羽人」（羽人，指修仙之道家人物）；王愔說是「建初中」（漢章帝年號）；蕭子良則說是「靈帝時」[23]。諸家對於王次仲的生存時代，說法雖有不同，但對於指稱他造作八分書一事，卻是異口同聲。整個書法史上的發展實況，參照文獻上的記載，加以考察。那麼，靈帝時確有諸多八分碑刻與大量出土簡牘為證，你當然不能說蕭子良的說法不對；早在西漢宣帝時，就出現像用筆結構都與東漢典型八分書神似的定縣簡，則王愔所說在後漢章帝時有八分書體，也還是不成問題。至於張懷瓘根據《序仙記》，以作八分書的王次仲為秦時人，過去的學者或許不能無疑。即使是張懷瓘本人，也不能不在這「八分」條下，另外補上一句：「或云後漢亦有王次仲，為上谷太守，非上谷人。」[24] 張氏此言，重點並不在考證王次仲其人的生平年代，真正在意的是，他實在無法找到足以證明秦時已有八分的證物，以致對於自己所說造八分書的王次仲，是否為秦人都要表示懷疑了。然而，在睡虎地、放馬灘等秦簡出土以後，這些簡文已經用它們自身，以實物替張氏那原本毫無把握的看法也給證實了。正由於具有八分特色的筆法，在實際文字字體發展史上，出現期間所佔的跨度是如此的源遠流長，才會有如上面所論列的，各家說法時代不同，卻又統統都沒說錯的奇妙事件發生。

八分與隸書的混淆糾葛，由來已久。到底是「隸生八分」，還是「八分生隸」？千餘年來，在學術界始終各說各話、糾纏不清。實則，名相的糾紛，只緣對事物本質的了解不足。今天，由於地下大量筆書文字資料的出土，使我們對於古文獻上相沿已久的字體名稱上之葛藤，可以有一個重新檢視，稍作釐析的機會。

漢代雖然盛行八分隸書，但漢人並未稱有波磔的隸書為「八分」。就像秦朝雖然篆、隸二體並用，但並未替這些字體取名，所有「大篆」、「小篆」、「隸書」之名，都是後漢人所擬稱的一樣。故在兩漢時代，在現實社會中，雖有行用八分隸書之實，終無「八分」之名。「八分」之名，首見於曹魏時聞人牟準所撰〈魏敬侯碑陰文〉

23　以上並見張懷瓘《書斷》上「八分」條下。載在《墨池編》卷之三，頁三一七。

24　同註23。

中：「〈魏大饗碑〉、〈群臣上尊號奏〉及〈受禪表文〉，並在許繁

昌。〈尊號奏〉，鍾元常書；受禪表，覬（原文訛作顗）。並金針（一作

錯）八分書也。」25按、所指〈群臣上尊號奏〉，原石篆額作「公卿將

軍上尊號奏」（圖三十六），二行八字，陽文。與〈受禪表〉（圖三十七）

拓本並皆傳世，可以考見。其字體與後漢八分書相近，亦即隸書而具波

磔者。只是筆畫較為方折，稍乏漢碑古穆淵雅的意致，時代似當稍晚。

實則，對於兩刻的書寫者，在宋初的歐陽修已有不同的看法。26前輩學

者張光賓也曾指出「後世對此兩碑，多認為是同一人的手筆。或謂鍾

繇，或謂梁鵠，更有以為衛覬所書者。惟均缺乏積極證據，而無從確

定。」27今據牟準此文，略可考知〈尊號奏〉為鍾繇書，〈受禪表〉為

衛覬書。準與鍾、衛二人同為曹魏時人，時代相近，所言應較為可信。

惟兩刻書體體風格頗相近似，究係鍾、衛二人書風原本接近，抑或牟準此

文未可盡信，不能無疑。啟功先生說「八分」這個名詞是始於「漢末」28，我們同樣根據這條資料，只知道漢末社

會盛行八分書，卻找不出「漢末」已有「八分」之稱的可靠信息。

晉衛恆〈四體書勢〉云：「隸書者，篆之捷也。上谷王次仲始作楷法。」接著又歷述古來善隸書者云：

「（梁）鵠弟子毛弘教於秘書，今八分皆弘之法也。」29始拈出王次仲其人，並把他的名字跟「八分」連結在一

圖三十七 受禪表

圖三十六 上尊號奏

25　見《古文苑》卷十七，頁三九五。長沙，商務印書館，一九三九年十二月。

26　歐陽修《集古錄》云：「魏受禪碑，世傳為梁鵠書，而顏真卿又以為鍾繇書，莫知孰是？」又說：「魏公卿上尊號表，唐賢多傳為梁鵠書，今人或謂非鵠也，乃鍾繇書爾，未知孰是也。」見歐陽氏《集古錄》卷下，載在洪适《隸釋》卷二十二，頁二三六—二三七。北京，中華書局，一九八五年十一月。

27　見張著《中華書法史》第三章，頁六六〇。臺北，臺灣商務印書館，一九八一年十二月。

28　見啟氏所撰「關於古代字體的一些問題」，載在《文物》一九六二年六期，頁三九。

29　見朱長文《墨池編》，頁八七—八八。同註12。

起。張懷瓘《書斷》引南朝蕭子良的話說：「靈帝時，王次仲飾隸為八分。」又引北朝王愔的說法：「次仲始以古書方廣少波勢，建初（章帝年號）中，以隸草作楷法，字方八分，言有楷模。」我們透過對出土簡牘墨跡的考察，前已論及漢代成熟的八分書體，至少在昭宣二帝時已極美備。若說章帝或靈帝時才有八分書，自是不足採信。不過，借助古文獻上的記載，得以考知，六朝時人對於「由篆生隸，隸生八分」這一條古代文字體發展脈絡的把握。這也大致符合早期篆書文字在隸化過程中，先有無波勢的古隸，「飾」而為有波勢的古隸歷史發展實況。惟依王愔之說，初期的「八分」，固然是在「隸草」上增飾波勢而成，但主要還在於這種書體是有「楷法」，足以作為後人楷模學習的一種書體。

我們考察近代出土墨書文，可以清楚看出，漢代早期的隸書，基本上是承襲前代秦國的古隸文字而繼續向前發展的。它一方面吸收保存了秦隸中已有的波磔筆法，在殘存篆文漸次解構隸化後，發展成為比較規整的漢樣隸書，也就是後人所稱的八分書。如前已述及的，這種帶有明顯波勢的漢樣隸書，大致在武昭帝之間發展成熟。另一方面則在文字隸化的進展中，不再是一筆一畫的分開來寫。繼承吸收了自戰國時代以來秦簡中已經出現的連筆及省筆草法，為了趨急赴速，書寫時，常把筆畫縮短，連結，甚至省略掉一些不必要的波磔筆勢，而有愈來愈多的草化和簡化現象，如天漢三年簡（98BC，圖三十八），這種草略化了

圖三十八　天漢三年簡

圖三十九　永元兵器冊

圖四十　武威醫簡

圖四十一　元和四年簡

圖四十二　永壽二年罋

圖四十三　諸物要集經寫卷

的新隸體，也就是一般所稱的「隸草」。

隸草再往下發展，更加簡略化，文字形體不斷解構的結果，則形成了後來的章草，如〈永元兵器冊〉（圖三十九）、〈武威醫簡〉（圖四十）等；隸草往規整化發展，就形成了半隸半行楷的新書體，如敦煌出土的〈元和四年簡〉（圖四十

一）、〈永壽二年瓦罐〉（圖四十二）等，這種擺落波磔，形體簡略的新隸體字，文字風格實近於行書，也就是後來楷真書的雛形。相對於過去的那種蠶頭雁尾，波磔顯揚，形體偏於方扁規整的舊隸書體，顯然已是截然不同的另一類新書體了。如吐魯蕃出土〈諸物要集經〉寫卷，字體基本上已是新體楷書，而點畫之間則猶存隸書筆意（圖四十三）。魏晉以後的學人，為了對這新、古的兩種書（字）體有所區別，就把過去在漢魏碑版與日用簡牘中行用已久，左挑右磔，波勢強烈的舊體隸書稱之為「八分」，而把新隸稱作「（今）隸書」。地下出土的墨跡實物，正好印證了六朝學者對於古代文字發展流變中，「由篆生隸，隸生八分」的體認，大致是正確的。

然而，對於「由篆生隸，隸生八分」這樣的認知，到了唐代，卻因在名相上有關內涵指涉的變動而起了混淆。在唐玄宗開元二十七年（739AD）敕撰完成的《唐六典》有云：「字體有五：一曰古文，廢而不用；二曰大篆，惟於石經載之；三曰小篆，謂印璽、旛旒、碑碣所

用；四曰八分，謂石經、碑碣所用；五曰隸書，謂典籍、表奏及公私文疏所用。」31但是，單憑這一條資料，我們

只能得知唐人也照樣使用「隸書」與「八分」這兩個名詞，只是名相的內涵指涉已有變動，還無法肯定當時所使用

的「隸書」與「八分」二詞的實質內涵。

活躍於開元年間的張懷瓘，在《書斷》一文中，將古來文字分為十體，各述其源流。他把「八分」排在「小

篆」之後，「隸書」之前。又在「隸書」條下加了一條按語說：「八分則小篆之捷，隸亦八分之捷」，對於這三種

書體，產生序列的先後，意思已極明白，亦即「小篆生八分，八分生隸」。然而，這樣的論斷，卻跟魏晉南北朝以

來「由篆生隸，隸生八分」的說法不同，像是整個翻轉過來，針鋒相對的矛盾起來似的。在篆書這個老祖父輩當然

不成問題，有問題的是它的子、孫兩代了。換句話說，由篆書所生的到底是隸書，還是八分呢？唐人「小篆生八

分，八分生隸」的這個提法一出，連帶的使魏晉六朝以來的說法，似乎也站不住腳了。大家不禁要問：究竟是「隸

生八分」，還是「八分生隸」呢？

要想解決這一個問題，必須先弄清楚張氏所說的「隸書」與「八分」兩個名詞，究竟指涉的是什麼？我們就拿

張氏自己的話來作說明吧！他在《書斷》上的「八分」條下說：「按八分者，秦羽人上谷王次仲所作也。……唯蔡

伯喈乃造其極焉。」又在《書斷》中，依神、妙、能三品，次論古今書家二百三十人。於神品之「八分」條下，僅

列蔡邕一人。大家知道蔡伯喈（邕）乃東漢末年經學名家兼書法家，

熹平四年曾與朝中大臣堂谿典、楊賜、馬日磾等人，共同具名奏求正定

六經文字，後漢書對此曾有記載：「靈帝許之，邕乃自書丹於碑，使工

鐫刻，立於太學門外。於是後儒晚學，咸取正焉。」32今蔡邕所書石經

殘石（圖四十四），傳世不少，所書則為典型的漢代八分隸書。故知其所

謂「八分」，實際上是指隸書說的。然則，他所說的「隸書」，又是什

麼呢？《書斷》上在「隸書」條下說：「按隸書者，秦下邽人程邈所造

圖四十四 熹平石經·易

31 見該書卷十，頁三〇〇，「秘書省·校書郎·正字」條下注。北京，中華書局，一九九二年一月。

32 見《二十五史·後漢書》卷六十下，頁七〇六。同註11。

也。……爾後鍾元常、王逸少各造其極焉。」又在《書斷》中「隸書」條下，列了鍾繇、王羲之、王獻之三人。再看他所撰的另一篇「六體書論」中，也有一段文字記述道：「隸書者，程邈造也。字皆真正，曰真書。大率真書如立，行書如行，草書如走，其於舉趣，蓋有殊焉。夫學草、行、分不一二，天下老幼悉習真書，而罕能至，其最難也。」[33] 至此水清魚現，原來他所說的「隸書」，指的就是唐時不論官文書或民間書件往來，早已普遍行用的正楷書。文中並把「草」、「行」、「分」（八分）書取與「真書」相對照，說得極為明確。同時也把開元年間整個社會學習各體書法的景況，向我們作了鮮活生動的實況簡報。從而，我們對於前引《唐六典》中所載，有關當時「八分」與「隸書」兩個字體名稱所指涉的內容，也突然間感覺到豁然貫通起來了。

關於唐代對於「隸書」與「八分」名相指稱上的變動，在其他的唐人論著中，也有所反映。成書於武后時的孫過庭《書譜》就說：「且元常專工於隸書，伯英尤精於草體；彼之二美，而逸少兼之。擬草則餘真，比真則長草。雖專工小劣，而博涉多優。總其終始，匪無乖互。」[34] 對於鍾王所擅的楷真書，前後以「隸」、「真」對舉，實在深切著明。

又，時代與孫過庭相近的李嗣真，在《續書評》「八分」條下列著梁昇卿（圖四十五）、盧藏用、張廷珪、韓擇木、史惟則五人[35]，入列諸人的作品，亦間有流傳。觀其體勢，與東漢八分隸書，並無明顯差別。只是用筆稍嫌滑易，在氣息上，少了幾分漢碑那種渾厚古樸的韻致罷了。

再如杜甫《贈李潮八分小篆歌》中所云：「陳倉石鼓文已訛，大小二篆生八分。秦有李斯漢蔡邕，中間作者寂不聞。……惜哉李蔡不復得，吾甥李潮下筆親。尚書韓擇木，騎曹蔡有鄰。開元以來屬八分，潮

圖四十五　梁昇卿書碑

33 以上張氏《書斷》與〈六體書論〉，並見於《歷代書法論文選》，頁一四六、一九四。臺北，華正書局，一九八四年九月。

34 見馬國權《書譜譯注》，頁七─八。九龍，勁華文化服務社，未著出版年月。

35 同註24，頁三○○。

也奄有二子成三人。」[36] 詩中所述也明白可以考見唐時稱隸書為「八分」的事實。唐人稱擅長篆隸者，常說是「工

八分小篆」，將八分與小篆連言。大概篆、隸二體，在筆法上雖然稍有不同，唐人稱擅長古典字

體，擅於此者常通於彼。這就跟清代篆隸復興以來，碑路書家也往往兩體兼工，情形是一樣的。其他如唐太宗御撰

〈王羲之傳贊〉及竇臮〈述書賦〉等唐人載籍中，也時有類似稱法。

凡上所舉，均足證明：唐人所謂「八分」，即指隸書；而所云「隸書」者，則為楷（真）書。故知古文獻中，

凡言「八分生隸書者」，其「隸」皆指楷書。宋初郭忠恕《佩觿》中說：「小篆散而八分生；八分破而隸書出；隸書

悖而行書作；行書狂而草書聖。」[37] 由於時代的限制，郭氏對於「草書」形成的認識，以今日的眼光來看，它是不

合史實的。不過，由他所說的這段話，我們知道，這種稱楷為隸，稱隸為八分的觀點與作法，不僅唐代如此，直到

北宋，都還承襲沿用不替。然則，由唐人載籍中所謂「八分則小篆之捷，小篆則八分之捷」所推導出來「小篆生八

分（即隸書），八分（隸書）生隸（楷真）」的說法，似已跟魏晉六朝以來，學人所稱的「由篆生隸，隸生八分（楷

真）」的說法得其會通。一切冰釋，毫無扞格了。我們是在今日考古學昌明，所見文物資料稍多的優厚條件下，費了九牛二

虎之力，才稍弄得明白，一般人又何暇及此？

世間萬事，前人創物垂則，往往因實立名。一旦約定俗成，名實相副，通達無礙，自然不致生起爭端。然而，

滄海桑田，年代綿渺，文物缺壞，後人循名以責實，考證不易。縱使名實原相副稱，而觀照解讀，又有偏圓的差

異，人人各就其所聞見以立論，已難得其會通。倘若原本就已名實乖謬，後人或者不知其間存在著名同實異或實同

名異的陷阱與弔詭，在索解無由的情況下，穿鑿附會，糾纏不清，也就無足為奇了。

唐代稱楷為隸，稱隸為八分的共識，既已著為典律，當時學人，大家約定成俗，不成問題。然而隔代以後，便

弊竇叢生，紛擾萬端了。在後人的眼光看來，「八分」之前早已有「隸書」，「八分」之後又有指稱楷書的「隸

書」。平日行文或口頭稱述時，前後兩個「隸書」，在名詞上就很容易發生混淆。因此，唐人居之不疑，共遵共行

36　見《杜詩鏡詮》（二），頁一○二○。臺北，華正書局，一九七八年九月。

37　見《佩文齋書畫譜》卷二，頁五一。

的法式，到了北宋宣和年間，就遭受到嚴厲的批判與質疑，那就是赫赫有名的《宣和書譜》了。此書共二十卷，記

載了徽宗朝內府所藏諸帖，未著撰者姓名。內府所藏歷代作品分為篆、隸、正、行、草五體。改稱楷書為正書，並

恢復兩漢隸書體的稱法為隸書。書末並附〈分書〉一卷。在卷頭〈敘論〉中說：「蓋古之名稱，與今或異。今所謂

正書，則古所謂隸書。今所謂隸書，則古所謂八分。至唐則猶有隸書中別為八分以名之，然則唐之所謂八分者，非

古之所謂八分也。」[38] 這確是深刻見血的評論。

「八分」與「隸書」的糾葛與紛擾之肇端，大家都知道是在唐代，但恐怕很少人真正知道，問題的最大癥結所

在，其實就出在當時理論著作最稱宏富的書法家張懷瓘身上。張氏一方面依「實」立「名」，將唐人普遍對「八

分」與「隸書」的習慣稱謂，作出實況的記錄。卻又在引證古文獻著書立說時，對於前人所用名相指稱的實質內涵

疏於辨析，一念之差，將唐人原本用來指涉真書的「隸書」，提到「八分」隸書之上，與程邈所造之「隸書」混而

為一。結果把從程隸以下，歷經漢魏而至晉唐的新體隸（真）書，籠而統之，一概稱為「隸書」。如此一來，造成

祖輩與孫輩同名，孫子兼祧祖位的窘況。在面對事物作實際指涉時，聽者聞名認物，或可沒有乖隔。一旦進行名言

表述時，或將言者了了，而聞者傻眼。祖孫既然同名為「隸」，則聽到「隸書」之名的人，將不知到底是指老祖

父，或是指小孫子。遂致不僅讓自己的理論，陷入自相矛盾的泥淖中，無端也害慘了千餘年來的後代學人，不知投

入了多少心思，耗費過多少筆墨，卻又始終糾纏不清。因此，自宋代以後，凡是有興趣探討古代字體流變史的學

人，梳理「八分」與「隸書」的糾葛所引生之困擾，恐怕誰都難以逃免吧！今天，我也成了受害者之一了。

六、對歷來「八分」說之檢證

前已述及，漢代並沒有八分的名稱。「八分」一詞，是魏晉以來後人替漢隸所取的新名稱。但對於八分的得名

由來，以及「八分」的含義是什麼？各家說法頗不一致，甚至還互相矛盾。有些雖然也都言之成理，但一經深入檢

證，便又漏洞百出，不足憑信。睡簡的出土，已經用事實證明，在漢代隸書發展成熟以前，其至在尚未隸化的篆書

38　見《宣和書譜》卷二十，收在楊家駱主編《中國學術名著》第五輯，藝術叢編第一集第一冊，頁四五二。臺北，世界書局，一九七五年四月。

形體上，已有美備的八分筆法出現。這就促使我們不能不對歷來有關八分稱名由來的說法，再重新進行審視。

明人陶宗儀曾說：「東漢和帝時，賈魴以隸字寫三倉，隸法始廣，而八分兼行。至蔡邕則銘刻多分書矣。建初中，以隸書為楷法，本一書而二名。鍾王變體，始有古隸、今隸之分，則隸、楷別為二書。」[39] 在這一段話裡，對於八分的得名由來，已經有了深刻的鉤稽抉剔。不過，在語意上似乎還不甚顯豁。清代劉熙載說：「未有正書以前，八分但名為隸。既有正書以後，隸不得不名八分。名八分者，所以別於今隸也。」又說：「小篆，秦篆也；八分，漢隸也。秦無小篆之名，漢無八分之名，名之者皆後人也。後人以籀篆為大，故小秦篆。以正書為隸，故八分漢隸耳（此處「八分」二字宜作動詞看）。」[40] 所謂排難解紛，這就明白曉暢多了。劉氏的這些話，其實正是陶說的最佳註腳，也是筆者所爬梳古文獻中，對於「八分」之得名由來，最令人擊節稱快，也最能愜人眼目的陳述了。

至於「八分」的含義，歷來議論紛紛，有的認為是指分數比例，有的則認為是指字形體勢，莫衷一是。如張懷瓘《書斷》引述的北朝王愔所言「字方八分」，其意即文字形態可比「八」字之分散。張氏本人也信從王愔的看法，他說：「蓋其歲深，漸若八分字散，又名之為八分。」[41] 這種說法，跟南朝蕭子良「飾隸為八分」的說法，都從字形體勢的角度來詮釋「八分」的含義，基本上還是屬於同一條思路。若拿今日可資考見的古代相關文字實物來作檢視，這大致是可以被印證的，也比較能夠讓我們接受得安心此。包世臣〈歷下筆談〉說：「筆近篆而體近真者，皆隸書也。及中郎（邕）變隸而作八分，背也，言其勢左右分背然也。」[42] 文字體勢說八分的論點在這裡獲得了十分明確的詮釋。其他，後世學人信從此說的不少。筆者也是附議者之一。

以分數比例來解釋「八分」含義的，如東漢蔡文姬說：「割程隸八分，取二分；割李篆二分，取八分，於是為

39　見陶宗儀《書史會要、論隸書》頁一六。上海，上海書店，一九八四年十一月。

40　見劉著《藝概》，頁二一三。臺北，廣文書局，一九六九年四月。又，劉氏早先雖嘗以分數說八分，但他後來的言論，如：一、「以有波勢為八分，覺於始制八分，情事差近。」二、「《說文》：八，別也。象分別相背之形。此雖非為八分言之，而八分言之意法具矣？」三、「由大篆而小篆，由小篆而隸，皆是寖趨簡捷。獨隸之於八分不然。蕭子良謂王次仲隸為八分飾，『飾』字有整飭矜嚴之意。」則儼然已是典型的體勢說了。

41　同註23。

42　見包世臣《藝舟雙楫》，載在《歷代書法論文選》下，頁六〇七。臺北，華正書局，一九八四年九月初版。

八分書。」設依所言，割去後所取得字體，其結構以十分計，將有八分是篆體，兩分是隸書。以今日文字實物資料

看來，其字體應是近似〈青川木牘〉與〈睡虎地秦簡〉，甚至比這些字體還要更古老些。在〈熹平石經〉上面蔡文

姬的父親蔡邕所寫的字體，也就是石經上的八分，不但沒有篆體的結構存在，甚至已是完全隸化成熟，與桓、靈諸

刻相同，波磔顯露的漢隸了。其自相矛盾，不合史實，已不煩多辨。不過這一段話似乎都未見於唐以前著錄，就筆

者手頭檢索所得，最早見於周越《古今法書苑》[43]。這在當時應該算是一條「新資料」。唯一般真正「新資料」，

大抵不出兩類，一類是長久埋藏地下而被挖掘出土的文物資料，另一類就是雖然存藏世間，原來鮮少為人知，在某

一偶然的機緣下被發現，似乎都跟上面任何一類都不能相合。到底是否周氏別有所據，或者本就是他自己憑空捏造

出來的，也很啟人疑竇。清人劉熙載就曾對《古今法書苑》上所引蔡文姬的這一段話的真實性表示懷疑[44]，自有其

義理上的根據。無論如何，以分數比例來說「八分」，應是較為晚出的一種說法。

不過，這種依分數比例來詮釋「八分」的觀點，雖然在所謂「蔡文姬」的話裡，缺乏令人信從的說服力，但它

又確實能夠說明古代文字字體遞嬗過程中的某些特點，後來也被學者合理化地予以套用了。如劉熙載就說：「分數

不必用以論分，而可借以論書。漢隸既可當小篆之八分書，是小篆亦大篆之八分書，正書亦漢隸之八分書也。」話

說至此，在其他字體中，都還不成問題。但一想到正書便覺不甚適用，心有未安，便緊接著說：「然正書自顧野王

『說文』以作『玉篇』，字體間有嚴於隸者，甚分數未易定也。」[45]自立自破，真是快人快語！年輩稍後的康有

為，也是分數比例說的大力推手，他說：「古者，書但曰文，不止無隸之名，即籀名亦不見稱於西漢，蓋今學家

本無之。惟時時轉變，形體少異，得舊日之八分，因以八分為名。蓋漢人相傳口說，如秦篆變『石鼓』體而得其八

分，西漢人變秦篆長體為扁體，亦得秦篆之八分。東漢又變西漢而增挑法，且極扁，又得西漢之八分。正書變東漢隸

體而為方形圓筆，又得東漢之八分。八分以度言，本是活稱，伸縮無施不可。」接著並極力稱說劉熙載依分數比例

說「八分」的提法，是「真知古今分合隸變之由，其識甚通。」看來康氏在援引劉說時，只是見獵心喜太過，並未

43　見《佩文齋書畫譜》所引郭氏《佩觽》語，頁三二一。臺北，新興書局，一九八二年九月。

44　同註40。

45　同註40。

看清楚劉氏最後所說「其分數未易定之」那句話，不然，怎會把連劉氏都未敢自信的說法，拿來大加贊頌呢？到最後，他的結論則是：「自『石鼓』為孔子時正文外，秦篆得正文之八分，名曰『秦分』……；西漢無挑法，而在篆隸之間者，名曰『西漢』……；東漢有挑法者，為『東漢』，總稱之為『漢分』……；楷書為『今分』……。八分之說定，篆隸偽名，從此可掃除矣。」[46] 如此「分」法，則「八分」既無定指，自無定體。「八分」一詞，到此已成純粹抽象概念，它本身既無形象可託，別說字體，即便連作為一種書體名稱的資格也被取消了。

唐氏自從得此「伸縮無施不可」的「活稱」秘妙，便以為天下底定，「篆隸偽名，從此可掃除矣」，果真依仿推展他的這個萬靈法門，那麼，只消「八分」二字，不，單用一個「分」字，便可以「魏分、晉分……唐分、宋分……明分、清分」一路「分」下去。然後，進入民國，有「民國分」，由大陸到臺灣，復有「臺灣分」……。沒個完結，也難怪近人王蘧常要斥之為「河漢而無極」[47]了。

孔子云：「殷因於夏禮，所損益可知也；周因於殷禮，所損益可知也。其或繼周者，雖百世可知也。」歷來一切名物制度，代代相承中，多少都會有所變革損益，原也是一切事物發展的常態。以分數說「八分」，在古代自有其特定的時空背景，並非全無切合事情的部分。不過，任何有關文字字體的說法，都必須經得起文獻與出土實物的雙重檢證，才能獲得共鳴而被大家接受採行。否則，永遠也只能是聊備一說罷了。文字由篆書變隸書，這早期的隸書，如果只有像〈青川木牘〉那樣，並未具有明顯的八分波勢，則青川之隸得篆之八分，套用分數說來解釋，或者勉強可以說得通。但今天地下出土的墨跡實物，不只有〈青川木牘〉，還有〈睡虎地簡〉等簡；不只有帶八分筆勢

倘若真如康氏所言，則何止篆隸之名可廢，自古以來，一切字體或書體，無不頓時歸於大通，所有文字字形態上的差殊，全都可以泯滅不問，損之又損，共趨大同了。泯沒分別，一視同仁，這原本是人類道德精神生活上的一種很好的情操，是極高的人生境界。不過為學與為道不同，要能簡明切直，在清楚分別中，去除其執持分別計較的心；為學搞研究，則要不厭其煩，在看似無別異中求其差別。像康氏這種籠統化，簡單化的邏輯思維模式，絕對無法真正解決「八分」得名因由問題。真所謂無裨後學，徒增紛擾而已。

47　46

46　上引幾段文字，並見康著《廣藝舟雙楫》卷二，頁五五—五六。臺北，華正書局，一九八〇年五月。

47　見王氏〈答問八分〉，載在《書法研究》第十九輯，頁三五。上海，上海書畫出版社，一九八五年。

的秦代古隸，而且還有帶八分筆法的西漢古隸。再回頭來檢視各種分數說，便會發現其中漏洞百出，絕難成立了。

其他，歷來同持此說的，也大有人在，茲不枚舉。但論點大同小異，仍多未超出康有為所論的範圍，康氏可以稱得

上是分數比例說的發揚光大者。

自唐宋以來，天下不歸楊，則歸墨，十之八九幾乎都游走在上述這兩說之間。當然，在這體勢說與分數說的兩

大陣營之名外，偶爾也會散見一些誰都不願去依附的特立獨行俠，如宋人郭忠恕，既否定了「八分篆說，二分隸

文」的分數說，又不贊成「皆似八字勢有偃波」的體勢說，另外提出他的「一家之言」說：「今按書有八體，漢蔡

邕以隸作八分體。蓋八體之後，又生此法，謂之八分，近矣。」[48]事實上，許慎在《說文解字·敘》上所提到的秦

書「八體」，以今天的眼光看來，也不過是篆、隸兩體，其他幾乎都只是就不同的書寫目的、場合與材質，異其名

稱而已。這種近乎射覆猜謎式的「詭辭異說」，令人聞之噴飯。孫過庭所謂「或苟興新說，竟無益於將來」，大概

就是指這一類說的吧！推其原由，總不外乎是標新立異的私心作崇使然，實在無足深論。

實際上，這個惱人的「八分」，它原本也只是隸書字體大類中的一種特別書體名稱，充其量也只如郭紹虞所說

的，是「隸書的繁（飾）體，並不能說是新創的字體」[49]。說隸書，已涵括八分；說八分，卻涵蓋不了隸書。在往

古隸楷遞嬗的時代裡，自有它存在情境的必要性。而今時過境遷，這個歷史情境早已雲消霧散。特別是近代地下大

量古代筆書文資料的出土，一方面更加看清古來「八分」的歷史真相，另一方面也讓我們感悟

到，「八分」一詞的時代需求早已消失，它也到了可以告老退休的時刻了。時至今日，「八分」之稱，就形同人體

中的盲腸，留著它，也無多大用處；割掉了它，也無傷於人類生理機能正常之運作。況且，今人也漸少有人使用它

來作為書體名稱。由於康氏提出要「掃除」「篆隸偽名」的話，連帶引發筆者突生一念，既然八分體不為漢代隸

書所獨有，為免節外生枝，何不乾脆順時應勢廢除它。隸書就稱隸書，或簡稱為隸，不需要再稱「八分」或「八分

書」了。漢隸固然是隸，唐隸也一樣都是隸啊！至於前人在現實或著述中所存在過的葛藤，歧出的已經歧出，就讓

它自然的存在，我們只消對它作同情的理解即可。

48 同註43，頁五一。

49 見郭撰〈從書法中窺測字體的演變〉，載在《現代書法論文選》，頁四二四。臺北，華正書局，一九八四年十二月。

七、結語

漢字自甲骨文以來，歷經長期之發展，由商周古篆變而為隸，由隸而草而楷，其間的衍化繁複萬端，並非一線傳衍，而是多軌交叉，穿錯並進的。想要對於其中真相有所究明，需要結合學者群體之力量，有多方面條件的配合才行。過去，由於考古學不發達，可以根據的文獻史料與參考實物，都很有限。因此，對於古代文字發展歷史真相的認知，多有偏失，乃至名實乖戾，矛盾糾葛，無所不有。過去，大家一提到篆書，特別是小篆，腦中首先浮現的恐怕就是那圓勻冷峻的秦刻石上字跡；一提到隸書，便又自然會想到漢末碑刻上規整端正的文字。以為書法中所謂篆隸書，就應該是這個板樣，代代傳習，不疑有它。近代以來，由於科學的考古發掘，出土了大量戰國、秦、漢間的簡牘帛書等文字資料。這些真率自然，生機勃發的筆書墨跡資料，不僅讓我們認清了古代篆隸書法的真實面貌，從而促使我們對於書藝創作作多面向的思考。同時，它也補充了漢字隸變過程中許多關鍵性環節，大有助於我們對早期文字發展變化真相的全面性了解。

本論文主要是利用新出土的〈睡虎地秦簡〉，配合其他考古發掘之實物資料，與傳世古文獻對照，就歷來與八分書相關諸問題，進行探索與檢證。全文共分六個部分：第一個部分是「睡虎地秦簡的文字及書法特色」，這一部分是本文展開論述的背景基礎，文中並重點論述了簡文中的草書筆法及肥筆、合文等文字特色，以見秦隸與小篆乃同源異流的兄弟關係，而非母子關係。第二個部分是「睡虎地秦簡中的八分筆法」，通過對於簡文中八分筆法的觀察分析發現，在戰國秦代之際，文字尚未完全隸化，其至就在全未隸化的篆文形體上，早已出現屬於八分書特色的所有波磔筆法。本文據此提出對於「八分」書體應予重新界定的看法；第三個部分是「從『古隸』到『八分』」，大體敘述了漢字由秦古隸到漢八分的發展脈絡，作為本文相關論述的背景說明；第四個部分是「秦篆乎？秦隸乎？」文中針對〈睡虎地秦簡〉，究竟應稱「秦隸」或「秦篆」的字體認定問題，提出了個人的看法，也對稱秦簡為「秦篆」的說法有所質疑。第五個部分是「八分與隸書之糾葛」，文中對於歷來「八分生隸」與「隸生八分」不同認知之糾葛有所爬梳。認為「八分」一詞乃魏晉時代楷書出現後，為與前代隸書有別而出現，八分由秦隸發展而來，說「隸生八分」才合乎歷史發展之真實。由於唐人稱正楷為「隸」，稱隸為「八分」，致有「八分生隸」之說。第六個部分是「對歷來『八分』說之檢證」，文中針對「八分」究竟是分數比例，或為字形體勢而立名之含義

問題，根據出土實物，參稽歷史文獻，認為「體勢說」，既合史實，又合情理。並對「分數說」多所駁斥。

有關古代文字字體演變的發展史，確是一個千頭萬緒，非常棘手的範疇。一旦入乎其中，往往要看過不少資料，才能說出一句話來。本論文只是以睡簡中所含八分筆法之事實作為出發點，針對一些相關問題所展開的初步研究。由於個人能力與見聞的限制，其中罅漏疏失，自知不免，惟待同道先進不吝匡謬指正。當然，也希望能有更多的學者朋友，共同來加入探討的行列，庶幾對這些長期以來，曖昧難明，甚至扞格難通的字體發展問題，能夠漸次釐清，早日獲致接近真實之共識。

（《出土文物與書法學術國際研討會論文集》，臺北，中華書道學會，一九九八年十月）

漢字「形體學」之研究重點及其價值

一、漢字「形體學」的角色定位

嚴格意義上的「文字」，應該同時兼具「形」、「音」與「義」三個要素。漢民族的文化，正是築基於漢文字的這三個要素，沿著藝術與學術兩條主軸而漸次發展出來的：以漢字的「形」、「音」、「義」做為創作媒材而開展出來的藝術門類，分別是「書法」、「音樂」與「文學」；以漢字的「形」、「音」、「義」之古今變遷及地域差異為研究重點，原本應該分別開展出「形體學」、「聲韻學」與「訓詁學」三個學術範疇。然而，除了「聲韻學」與「訓詁學」外，「形體學」卻始終沒有開展出來，長期由總括「形體」、「聲韻」與「訓詁」在內的三合一之「文字學」來權充頂代，使得有關漢字形體的研究內容嚴重縮水，幾乎只剩下六書的分類與五百四十個偏旁部首之分析而已。漢字形體學的園地，遂爾荒蕪，耕耘者極少。以致長期以來，學術界對於「形體學」這個名詞不僅感到陌生，甚且不復知有這樣一個學門之存在。這不只是漢字研究上的一大罅漏，更是整個學術文化界的一大遺憾。

為今之計，若欲改弦更張，唯有將原本以六書分類與偏旁部首分析為研究重點的「文字學」，精確其研究指向，擴大其研究範圍，調整其研究方法，並正名改稱為「形體學」。如此，方能物各付物，還其本有，又能肆應現代學術研究的科學精神之要求。

二、漢字「形體學」未能獨立開展之歷史因素

文字的基本功能，原本只為記錄語言（音），傳達情思（意），所謂「立象以盡意」（《易‧繫辭上》），文字的形體只是手段，音、義才是它的目的。由於漢字多屬單音詞，詞（語言）的音、義既與字形混合為一，原本可以也

應該自立門戶的文字之形體，往往落得只是純為字音和字義服務的載體工具而已）。此種字（形）、詞（音與義）合

一，以形表意的文字特質，使得漢字「形體」的學術性格難以顯揚。這自然也跟漢民族一向有「得意而忘言」（莊子‧外物），注重神理韻味而不重形跡之似的審美思維密切相關。反映到漢文字的使用上來，只要能夠傳達情意，又不跟其他字形混淆，在書寫時，形體上多一筆或少一筆，往往都會被包容接受。姚孝遂說：「一般在閱讀文字的時候，並不是經常分析其一點一畫，而只是看其整個輪廓，大家對於文字的形體，是作為一個整體去加以掌握的。」１　這種根深柢固的「寫意」文化思維特質，無形中也弱化了漢字「形體」作為研究主軸的學科意識。由於漢民族長期以來重音義而輕形體的內在心理傾向，再加上書寫工具材料等種種外在條件的特殊因緣，不僅造成漢字書寫上諸多難以逃免的變異與訛化，更導致了漢字由商、周古文字演而為大小篆，由篆而隸，而草而行而楷，一系列無法不變易的字體轉換之宿命。而原本就跟「聲韻學」和「訓詁學」鼎足而三，以字形為研究重點的「形體學」，長期以來，均由涵蓋假借（字音關係）與轉注（字義關係）在內，以六書分類與偏旁部首分析為探討重點的「文字學」一詞來含混頂替，也助長了一般學人對於「形體學」研究內容的認識上之籠統與錯亂。

當然，其中最為關鍵性的因素，則是文獻之不足。自從後漢許慎挾其「五經無雙」之學術優勢，針對漢字的「形」、「音」、「義」進行空前的總整理，撰著成《說文解字》一書以後，有關漢字字音與字義方面的研究，由於有歷代相關文獻著錄之參稽考訂，都獲得應有之關注而分別開展出「聲韻學」與「訓詁學」來。在漢字字形方面，儘管在許書中也保存不少先秦的篆文及古、籀資料，歷代也有不少相關的字書或韻書流傳，惟這些文獻著錄若非隸變後的文字資料，便是輾轉屢經傳抄的先秦古文字資料。別說處於文字創制源頭階段的商、周時代之甲骨、金文尚未出土或出土極少，就連漢字處於隸化劇烈變動期的春秋、戰國以迄秦、西漢時代的簡牘帛書文字資料，也難得一見。而許氏《說文》一書所收用以說解音、意的篆文字形，又參雜了不少許慎存活當時早已隸變完成的文字資料。隸變前與隸變期間的第一手文字資料既付闕如，有關漢字形體演化之歷史脈絡，便只能長期處於撲朔迷離之境，難有徹底究明之機會。

自清末以來，處於漢字創制源頭階段的殷、周時代之甲骨、金文先後大量出土，為漢字形體之研究肇開了先

１
見姚撰〈古漢字的形體結構及其發展階段〉一文，載《古文字研究》第四輯，頁三五一──三六。

聲。近數十年來，地下大量簡牘帛書相繼出土，這些都屬於第一手墨跡文字資料，多半是處在漢字隸變過渡轉換期的墨跡文字資料，且多為科學性挖掘，有明確的考古上之斷代依據。不只提供了各時代不同地域的諸多橫向比對資料，也補足了不少過去形體研究上一向欠缺的關鍵環節，可望作出較為完整的縱向系聯，為未來的漢字形體學研究之開展，創造了比往昔的任何時代都還有利的學術環境。

三、「形體學」之研究重點

形體學的研究重點，在於振葉尋根，設法從歷代可以考見的字例中，找出每一個文字最初的本形，並由此循流而下，觀察其在各個不同時期的形體發展之歷史演變。同時，也兼顧其同一時期的不同地域之形體差異，並推索其一筆一畫的所以然之故。

漢字的形體，表現在兩個方面，一個是筆勢（與書寫相關），這是文字外在筆畫樣態的呈現根據；一個是結構（與書法審美上的結構概念不同），亦即文字內在的六書組成方式。歷代各種字體之變遷，就是這結構與筆勢兩個方面，互相推移，互相激盪作用下所產生的結果。六書結構問題是傳統文字學的探討重點，而筆勢問題，則與書法之書寫具有密不可分的關係。

文字書寫中的筆勢，是筆法運用的結果。乃一筆一畫在整個字中，由於上下承啟的關係所形成的體態姿勢。它是由隱藏在書寫者腦海中的意象（筆意），經由特定的工具與技巧（筆法），所產生的可被視覺感知之點畫形象（筆勢）。故在漢字的實際書寫中，筆法與筆勢上的變異是因，構形部件或偏旁部首等結構上的訛變是果。然因既生果，果又成因。因果相生，循環牽連。起先的筆勢之變，細微難知；末後的偏旁結構之訛，則象顯易覺。推究起來，所有的訛變，都因細部的筆勢之近似與誤解而來，由於誤解原跡筆勢背後隱含的筆意而致誤書，因誤書而產生訛形。故欲究明漢字的訛形問題，書寫中有關「筆意」、「筆法」與「筆勢」之間，這個三位一體的生成對應關係，絕對是不可忽視的一環。唯有針對書寫過程上筆勢變易的小單位元素之動態演化，給予較多的關注，對於漢字演變過程中，千狀萬彙，各種錯綜複雜的形體結構之由來，方能作出較為合理而接近真實的闡發與詮釋。

就漢字的歷史發展演變上說，結構之變是「大變化」，筆勢之變是「小變化」[2]。結構的變化，象顯可徵；筆勢的變化，細微難知。長久以來，小學界關於文字形體方面的論述，泰半側重在六書組成方式的形體結構上之靜態分析，而忽略了與書寫活動所引致的點畫筆勢之動態探索，遂導致漢字形體研究的嚴重落後。

《說文》書中有不少篆文訛形，若不從形體學的角度，追尋字形發展之歷史性脈絡，那奇詭的形體之來龍去脈，是絕難索解的。如被孫海波《甲骨文編》收在書後附錄的「𤇾」字，假若沒有〈睡虎地秦簡〉「𤇾」及

「𤇾」的中間環節之出土，後人無論如何也不可能把它跟隸、楷書中的「叕」字連結起來，更難以想像它跟《說文》篆文中的「茻」字會有什麼樣的瓜葛。連替甲骨文中「茻」字的蚯蚓形體認祖歸宗的機會都沒有，更別說進一步析論其形體演化的遞嬗過程了。

又如「叕」字，甲文作「𤔲」，從又持二屮；或從又持二木，作「𤔲」。字形向左或向右，並無差別。本象以手取草木之形，為蒴蕘的「叕」字之初文。羅振玉首先釋出是「叕」字，其說確不可易。西周以後，從屮之形獨傳，手形並統一向左。其後受文字規整化影響，至戰國、秦、漢間，或訛作「叕」。所從之「又」旁，原本象肘臂之一筆，已萎縮不見，致與指掌背面平齊。後人，更進而被拆解成兩個「象包束屮之形」的「𤔲」。其後，又添加屮旁為形符而成「蒴」字。然而，在當代古文字學者之間，對於此字的釋讀卻還很混亂，看法並不一致。如高明主編的《古文字類編》，以甲、金文中之「𤔲」為「若」[3]，而以〈戰國古璽〉中已訛變之「𤔲」為「叕」[4]，誤分一字為兩字。更以「若」（甲文作「𤔲」，象人跽跪以雙手理順頭髮之形，金文或增「口」為繁文）為「叕」[5]；至於容庚的《金文編》，則依唐蘭之說，既以從又持二屮之「𤔲」為「若」[6]，又以從邑之「𤔲」為「郙」[7]，混「叕」、「若」

2　見蔣善國《漢字形體學》，頁二一五。北京，文字改革出版社，一九五九年九月。

3　見該書頁二九八。東京，東方書局，一九八七年。

4　同上書，頁二九七。同註8。

5　見《古文字類編》，頁二九八。同註8。

6　見《金文編》，頁三八。北京，中華書局，一九八五年。

二形而為一。唯有徐中舒主編的《漢語古文字字形表》，以「𦰩」為「芻」，而以「𦰩」為「若」[8]，為得其正鵠。諸家之所以會存在如此嚴重的殽亂情況，主要在於大多數學者，仍停留在以偏旁部首作為字形分析的靜態字相上看問題，尚未能從縱貫動態發展的形體演化上，作全面觀照與推索之故。

事實上，以「𦰩」為「若」，不僅在形體發展的實物文字資料中，找不到從「口」的字例，以為串聯之一貫證成，也無法對甲骨文中「從又持二屮」以外，尚有「從又持二木」的異構現象，作出圓滿的解釋。故今天我們要探討漢字的形體演化問題，若不能從形體學動態歷史發展的角度去進行考察，忽略了對其間錯綜複雜的點畫筆勢遞嬗過程之全面觀照與考索，只就古今篆、隸字形作偏旁部首的簡單直接之對應比附，便不免會治絲益棼，無法真正解決問題。當然，對存在於學者之間，某些混殽不清的有關漢字形體之糾葛，其孰是孰非，也就無從作出合理而客觀的評斷。

漢字由象形意味濃厚的古篆形體，漸次解構演化而成為純粹抽象符號化的隸楷書，這個翻天覆地的隸變過程，基本都是在長期的傳抄書寫與不斷的誤解之下完成的，其中除了一般性演變與省變以外，更多的是訛變。漢字的演化與訛變，都是緩慢而漸進的，且多筆始於局部筆勢的改變，傳習既久，遂由筆勢之微異，積漸而變成筆畫、部件、偏旁部首，乃至整體結構之訛變。文字的本形本義，當初創制此字時本義，隨著淹晦不顯，因而造成字原

（本形）與詞原（本音、本義）關係之嚴重脫節。

「分析字形，以明本義」，這原是文字學研究的基本信條，也是許慎《說文解字》一書的偉大創發。但就實際字形分析上看，傳統「文字學」係以偏旁部首為單位元素，「形體學」則以筆畫為分析之最小元素。在研究之依據上看，傳統「文字學」係以先秦之古、籀、篆文為根據，「形體學」則於古、籀、篆文之外，並兼涉秦、漢、魏、晉以下之隸、草、楷書。在研究指向上，傳統「文字學」以六書的結構問題作為關注焦點，「形體學」則以基本筆畫的筆勢問題作為關注焦點。六書結構屬於靜態的字相之組織關係，筆勢則屬於動態發展的生成關係，前者偏重在果上探討，後者兼顧其間因果對應上之推索。前者與書法中之書寫（含筆意、筆法與筆勢）無甚關係，後者則與書法

7　同上書，頁四五一。同註11。

8　見《漢語古文字字形表》，頁二四一—二五。成都，四川辭書出版社，一九八七年。

中之筆意、筆法與筆勢等書寫原理密切相關。

總而言之，現代「形體學」與傳統「文字學」，不論就其研究指向、研究依據或研究方法上說，都具有根本性之差異。

四、「字樣學」與「形體學」：《說文》兼具「字樣學」與「形體學」之雙重腳色

許慎生當東漢中期，漢字象形意味濃厚的古篆文字早已步下歷史舞台，而純粹抽象符號化的隸書普遍盛行，文字形體訛偽日滋。當時的一些「俗儒鄙夫」，動輒以後世新興的隸書俗體去分析文字，解釋經義，所謂「人用其私，是非無正」，以致謬說充斥。他為了「理群類，解謬誤，曉學者，達神恉」，因而才有《說文解字》這部偉構之出現。《說文・敘》說：「今敘篆文，合以古、籀」，揆其著述宗旨，正是想要通過篆文及古籀文字，以推求先人造字之初義，使字原（本形）與語原（本義）能有較為合理的對應關係之揭示。

然而，由於時代的限制，許氏當時所據以說解文字形義的古篆文字材料，不論是周代的《史籀篇》、秦漢之間的《倉頡篇》與《訓纂篇》等古字書，或是孔子壁中及民間所獻的經傳古文，乃至當時流傳或習用的金、石、竹、木、陶、帛等漢代實物文字資料。這些資料，基本上多屬於春秋戰國以迄兩漢之間的材料，上距文字創制伊始，已甚遙遠。材料本身的某些形體，在材料形成的當時，或多或少已有訛變。再加上《說文》成書以後，歷代輾轉傳抄，又幾經校刊翻刻，其中訛誤竄亂，也是勢所難免。過去，由於可供稽考的古文字資料不多，對於《說文》古篆形體之研究，便只能根據少數的傳世器物及相關文獻，取與許說互校。如清代四大文字學家之一的王筠，在形體研究方面傾注心力獨多，成果也最為豐碩，讀其《說文釋例》一書，可觀大略。惟以今天的時代條件再加審視，則仍有諸多不足。

自清末民初以來，甲骨、金文先後大批出土，不少學者如孫詒讓、吳大澂、羅振玉、王國維、唐蘭、于省吾等人，據以考釋古文字，並各有著述。

對於《說文》古篆形體也多所是正，成績斐然。近年來，大陸考古事業空前興盛，不僅商周甲骨、金文等古文

字續有發現，更挖掘出土了大量的戰國、秦、漢之間的簡牘帛書等墨跡文字資料，為漢字形體發展之研究，提供了無比的良好條件。

新的考古文字資料，如曾侯乙墓及包山、郭店等楚系竹簡，又不斷出土，並整理出版。其他相關的重要研究論著，如《甲骨文字詁林》（于省吾主編，姚孝遂按語）、《戰國古文字典》（何琳儀編著）等專書，也相繼問世。在在為《說文》古、籀、篆文形體之探討，營造了更加優越的條件。惟平日閱覽當代學人探討有關漢字由篆到隸的形體學演變問題，其解析深中肯綮，令人擊節者，固然有之。但也經常發現，其結論正確無誤，卻缺乏進一步的推導論證；或雖有推論，卻語焉不詳；或者其所推論之演化過程並不真確，甚至還有鄰於玄想臆測的現象。揆其原因，對於相關資料未能作歷史性發展的全面觀照考察，固然是原因之一；更加關鍵的因素，或與其對於毛筆書寫時，筆鋒之運動方式與筆畫姿勢之間的因果對應關係，缺乏真切的認識與體悟不無關係。

五、「形體學」研究的價值與意義

文字的形、音、義，既是三位一體，故對於字形的研究，固然也須兼顧其與音、義之間的關係。惟若不能針對文字的點畫或偏旁，先在字形上作出精確的辨析與論斷，則對於字音與字義上的研究，便難以順利開展。清儒段玉裁說：「聖人之制字，有義而後有音，有音而後有形。學者之考字，因形以得其音，因音以得其義。」[9] 王筠也有類似的說法：「古人之造字也，正名百物，以義為本，而音從之，於是乎有形。後人之識字也，由形以求其音，由音以考其義，而文字之說備。」[10] 兩位清代文字學家所見略同，都認為文字形體研究，乃是探討字音與字義的入手基礎。而分析字形，以明本義，則是研究之首要課題。特別在訓詁學方面，除了本義以外，還有各種引申義與假借義之運用。而本義完全寄託在本形之上，若本形不明，則孰為本義，孰為假借義或引申義，不僅無法作出適當的梳

10　見王著《說文釋例》自序。北京，中國書店，一九八三年。

9　見王念孫《廣雅疏證》書前段氏序。臺北，廣文書局，一九七一年十月。

理判斷，甚至還可能會誤以引申義或假借義為本義，導致種種曲解與附會。

此外，有些存在聲韻學上的問題，也往往由於文字形體的訛變，而變成了不可解的難題。如許書從石得聲之字，經朱駿聲《說文通訓定聲》一書統計，有「石」、「祏」、「鼫」、「柘」、「碟」、「跖」、「櫜」、「祏」、「樜」、「蠱」等十四個「字」。事實上，漢字從石衍聲的字，絕對不止此數。如二徐本都已訛為從「戶」的「妬」字，在甲、金文及西漢帛書中，均從石得聲，可以證知從「石」的「妬」字才是本形。由於六朝以後「石」旁訛為從「戶」，其作為聲符的「石」字，在中古音又似看不出跟「妬」字的讀音有何關係。而新訛成的「戶」旁，因與「妬」字讀音相近，卻被不疑有他地傳承下來。在清代四大家的《說文》著作中，也仍舊是莫衷一揆。只有段玉裁《說文解字注》，根據「柘、櫜、蠱等字皆以石為聲，戶非聲」，以其在聲韻學上的慧解，而將「妬」之篆文訛形毅然訂正為從「石」聲的「妬」，卓識堪欽[11]。

他如「庶」、「度」、「席」三字，上部所從之「庶」形，均由「石」旁訛變而來。「度」、「席」二字既同屬在上古音中，「庶」字讀為魚部書紐；「席」字為鐸部邪紐。故知「庶」、「度」、「鐸」部，而「魚」、「鐸」二部，在段玉裁「古十七部諧聲表」中，又同在第五部[12]。「席」三字，不僅韻為魚、鐸陰入通韻，聲母亦為舌頭透定，發音部位相同，只發音方法之異而已。其同為從「石」得聲，不僅可以在形體學上獲得證成[13]，在古音上也有學理上的根據。而今，由於這三個字的本形有所訛變之故，其本音也因之隱晦而無法究明。

諸如此類潛存在聲韻學上的一些糾葛，若不配合形體學上的董理分析與檢證，將永難獲致圓滿的解決。故關於漢字形體發展之研究，不僅是形體學本身獨立的課題，更是聲韻學與訓詁學研究上的基礎課題。

此外，形體學的研究重點，在於探究每一個文字形體演變的歷史性發展脈絡。字樣學所要進行的重點工作，則

11　詳細請參閱本書第三章第四節，「說妬」。

12　見段玉裁《說文解字注》，書後所附「六書音均表二」，頁八二九。臺北，黎明文化事業公司，一九七四年九月。

13　關於「庶」、「度」、「席」諸字形體之探討，請參閱本書第六章第五節。

是針對某一特定時代的諸多異體字加以整理，並制訂出該時代的用字標準——「正字」。兩者所面對的都是文字的形體問題，但側重點有所不同。[14] 後者若譽之為斷代史，前者便是通史。如果缺乏縱貫的通史之全面觀照基礎，專治斷代史而欲求其有大成就，必不可得。假令缺乏形體學上宏觀的歷史性探究成果之根據，則字樣學對於「正字」標準之擬訂，便失去憑藉，其說服力必大打折扣。

漢字大抵是沿著草率化與規範化，兩路交互前進發展的。文字的產生，是先民長期集體創造的結晶，並非成於某時某地的某一人之手。起初往往只是各造各的，異體紛陳，後來經過廣土眾民長期的甄別汰擇，約定俗成，才逐漸形成共識而被大家傳承習用。故異體字的問題，不僅早在文字創制之初期，便已存在。甚至，只要漢字仍被書寫使用，都可能不斷有新的異體字被製造出來。由於文字之傳寫者，既非文字的創制者，又多不解文字的構形原理。一般日用書寫，基於便捷的實用需求，簡率連筆的情況，是難以避免的。若放任其自由發展，不只異體充斥，甚且訛別滿紙。故在經過一階段的混亂狀態之後，便會有主政者或民間的有心人士出來，針對當時所行用的「異形」文字進行一番整理，加以規範統一。這便是所謂「正字」運動，其運動成果的記錄，就是歷代相傳如《倉頡篇》、《訓纂篇》、《干祿字書》、《五經字樣》等字書，而成為「字樣學」其實就是為了解決異體字的問題，應運而生的一門學科。

無論其為何時何地，異體字一經出現，並被傳承，不管是被收錄在特定的字書中，抑或作為該文字載體的實物，如簡、帛、金、石等資料的流傳或發掘出土，它便有可能成為一個客觀而永恆的存在。因此異體字的數量，也就與日俱增，愈來愈龐大。由漢初《倉頡篇》的三千三百字，到二十世紀末期《漢語大字典》的五萬四千六百七十八字。前後兩千年間，字數增加了將近二十倍，甚至已到了令人一看就頭大的地步。試一翻閱聯貫出版社出版的《字形匯典》[15]，書中所錄，各體字形龐雜宏富，無奇不有，可見一斑。惟若詳予予稽考，在這麼多的異體字形裡頭，其中有些固然是早已被廢黜了的死字，只當歷史陳跡，供後人憑弔

14 此書遍收古今與字形有關書籍，匯為一編，工程浩大。由陳師新雄、余迺永、李殿魁、袁炯諸先生主纂，聯貫出版社負責人袁炯先生散盡家產，獨資編印。全書計分五十冊，前三十冊已出版，後二十冊亦已編成待印中。

15 參曾榮汾《字樣學研究》，頁五—七。臺北，臺灣學生書局，一九八八年四月。

祭奠。但也有不少是音義全同的異體字，且多係漢字由篆變隸，及由隸變楷的字體轉換歷程中，所出現的尚未定型

的過渡性文字形體，被唐、宋以後的學人，用後世的隸書或楷書改寫過而留存下來的，其中有很大一部份還都是訛

誤的形體，有必要重新予以全面爬梳整理，究明其孰為正形，孰為訛形。縱使是訛形，對其一點一畫之由來，也當

有合理之詮釋，指出其何以為訛的理據來。

　如「者」字，或於「日」上著點作「者」，這兩個異體字，究竟有點者為正，還是無點者為正呢？由教育部在

一九八二年九月正式公告，通令全國遵行使用的《常用國字標準字體表》的「者」字，其下附註云：「本作者，今

從省。」[16] 根據註文語意，「者」字似當以「日」上加點者為「正」，不加點者為「省」。實則，「者」字甲骨文

作「□」，金文作「□」，上部本象板築之形[17]，小篆漸趨規整化，作「□」。其後，由於書寫時筆勢的映

帶，篆文上部中豎的左右分開的兩點，向中豎靠攏而連結為一：右下之點，也跟左上方點下的折筆接合，而連成一

筆，經此筆畫之重組，遂演變成全新的構形，作「□」。後來，向右斜出的一筆，漸被擺平，便成了後世行用的

楷書字形。實則，此一新體早在戰國末期的〈睡虎地秦簡〉中，即已隸化完成而頻頻出現。後人或見兩周金文及秦

代小篆「□」字，右下有一筆，便不明究裡地再加一點，以為正形當如此。不知古篆文中的這一點，早已在隸

變過程中，與左上方的折筆連接融合而為向右斜出的長橫（捺）。其間的演化之跡，大抵如下：

朱 — 耂 — 者 — 者 — 者 — 者 — 者

　有趣的是，通行簡體字的大陸彼岸，其所出版與字形有關的《漢語古文字字形表》及《秦漢魏晉篆隸字形表》

兩本權威著作，「者」字都從有點的「者」字，在其書後所附的《檢字表》中，「八畫」裡頭是查不到此字的，必

須到「九畫」裡才找得到。可見海峽兩岸的文化界，對於這個「者」字，到底是有點的為正，還是無點的為正？都

還處在一種模稜不定的含混狀態，此一問題始終未獲根本性的解決。

16　見該書老部頁一六三。臺北，正中書局，一九八六年十二月版。

17　依林光義說，見陳初生《金文常用字典》所引，頁四一六。西安，陝西人民出版社，一九八七年四月。

事實上，以有點的「者」字為正體，而以無點的「者」字為「俗」、為「非」，並不始於今日。刊行年月比教育部《常用國字標準字體表》還早的《中文大辭典》，就以有點的「者」字作為字頭，而於此條之末，附以無點之「者」，下註云：「者之俗字。」18 若再向上推溯，則明代焦竑《俗書刊誤》書中，在有點的「者」字下，註云：「俗無點，非。」19 在筆者所見文獻資料中，這是最早明文註出以有點之「者」字為正，製造糾葛的始作俑者。然而，同是明人的梅膺祚《字彙》老部，也把「者」字列在卷首「檢字」的「九畫」之下20。可見以有點的「者」字為正體，乃是明朝人的共同認識，其所由來已久。像這類懸宕數百年的公案，若不從文字形體學的歷史發展角度去探討究明，其間的是非便難以裁斷，甚至還常會落入仁智互見，彼此相非的無謂糾葛中。

漢字形體之研究，是一件極為龐雜而煩瑣的工作。然而一旦圓滿實踐，究明每個字的「譜系源流」，則不僅可以訂正《說文》篆文訛形及訓解之疏失，並可替訓詁學及聲韻學之研究，做好初步的築基工作。其研究成果，還可為字樣學中有關標準字體之研擬制訂，提供具有說服力之理論依據，更是妥善解決異體字整理及歸屬問題的最好參照。

（《許錟輝教授七秩祝壽論文集》，臺北，萬卷樓圖書公司，二〇〇四年）

18 見該書第七冊，頁八五六。臺北，中國文化大學出版部，一九七三年十月初版。一九七九年五月四版，仍同。

19 見該書卷二，「十六者」下。刊《欽定四庫全書》「經部十」。

20 見張自烈《正字通》書前〈字彙舊本首卷〉，頁六二。北京，國際文化出版公司，一九九六年一月。

《說文》从「釆」諸字篆文形體之探討

許慎《說文解字》傳本，二上釆部有「釆」、「番」、「審」（案）、「悉」、「釋」五字，篆文並皆寫作从

「釆」；此外，尚有三上廾部「弈」字、五上于部「粵」字、五上乔部「舜」字、七下宀部「奧」字以及四下艸部

「糞」字等，其篆文亦皆寫作从「釆」構形。經與出土古文字及傳世碑帖等文獻資料勘驗檢

證，似不盡然。

一、「釆」

許慎《說文解字》二上釆部釋「釆」：「辨別也。象獸指爪分別也。讀若辨。𤰞，古

文釆。」篆文作「釆」[1]。

卜辭中似未見「釆」字，惟第一期有一朱書，第四期有一甲文，於四角各加

一點，作「釆」形，與今楷「米」字同形（表一～5、6）。高明《古文字類編》誤以為是

「釆」字，今經各方考訂，實為殷人先王「小甲」之合文。而「米」字在殷商及西周時代的

甲、金文中，多作「米」，中間置一橫畫，上下各三點，象米粒形，與「釆」字之中豎直貫

而下者迥異。東周以後，橫畫上下三點中的中間一點，因靠得太近而相接連成一豎，從

「米」與从「釆」之字，遂因形近而多互訛。金文〈父乙卣〉及〈釆卣〉兩器，始見有

「釆」字（表一～3、4），惟中豎下半筆勢，都有向左右微曲，〈釆卣〉之字例，短橫兩端

1　見段玉裁《說文解字注》，頁五〇。臺北，黎明文化事業公司，一九七四年九月。

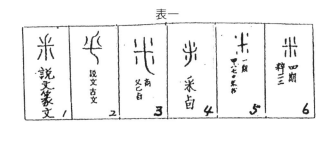

表一

6	5	4	3	2	1
釋三　四期	一期　甲七七七六反	釆卣	父乙卣	說文古文	說文篆文

上翹，略呈仰勢。惟《說文》釋為「從釆田」的「番」字，在西周金文如〈魯伯冤〉、〈番生簋〉等字例（表二～2、3），所從之「釆」形，中豎上部都作向左微曲之勢。故許書將「釆」字篆文中豎上方寫作向右微曲之形，既有文獻之依據，又可藉此以與中豎筆勢上下直貫之「米」字篆文形體有所區隔，此亦理勢之必然者。

二、「番」

《說文》二上釆部釋「番」：「獸足謂之番。從釆田，象其掌。」篆文作「番」[2]（表二～1）。

慧琳《一切經音義》卷八十九，「番」字下引《說文》：「從田釆聲，象獸掌文。」以形聲說之，與今本《說文》之以會意說解者不同[3]。王筠以為「番」與「釆」都是象形，「蓋一字也」[4]。朱駿聲亦云：「釆，是古文番字。」又說：「此（番）字，實即釆之異文」[5]。今以商、周古文衡之，王、朱二氏之說可信。許書「番」之或體，從足從煩，作「蹞」，經典相承或作「蹯」。「釆」、「番」二字，今讀雖有重唇與輕唇之別，惟錢大昕有「古無輕唇音」之說，今之輕唇音，古皆讀作輕唇音[6]。且兩字同形。就聲韻上看，「釆」、「番」之古文作「釆」，正象獸之足掌

2　同註1。

3　見《正續一切經音義》三，頁三四三六。上海，上海古籍出版社，一九八六年十月。

4　見王著《說文釋例》上冊卷一，頁一八。北京，中國書店，一九八三年七月。

5　見朱著《說文通訓定聲》乾部第十四，「番」字及「弄」字條下。頁七六四。臺北，藝文印書館，一九七五年八月三版。

6　見陳師新雄《古音學發微》第三章，〈錢氏古無輕唇音說〉，頁五八二—五九五。臺北，文史哲出版社，一九九六年十月初版四刷。

表二

8	7	6	5	4	3	2	1
秦印	古匋彙 一六五六	古匋彙 一六五七	信陽楚簡 二·二	番白匜	番生簋	魯伯冤	釆田 篆文
番	〃	〃	〃	〃	〃	〃	番

15	14	13	12	11	10	9
馬王堆 刑乙·〇七〇	馬王堆 周·〇二七	五經文字	禮器碑陰	漢磚文	漢銑銘	睡虎地 十問一二六
藩	番	番	〃	〃	〃	番

為元部並紐，聲紐與韻部完全一樣，足證其為同字。故知「采」乃「番」之初文，「番」乃「采」之後起形聲字，無論就字形、字義或字音上加以檢視，均可成立。

自戰國時代以後的文字資料，「番」字所从之「采」，中豎筆勢漸趨平直，致與由甲、金文「采」形演化而來的「米」字同形。如〈戰國古璽〉、〈信陽楚簡〉、〈秦印〉、西漢馬王堆帛書的〈十問〉，以及東漢時代的鏡銘、磚文與碑刻文字（見表二～2—12），幾乎都將「番」字上部寫作「米」形。直到唐代中期，張參主持編纂《五經文字》時，根據許書的說法，將「番」字上部「从米」與「从采」的兩個形體，都載入書中（表二～13）。從此以後，在楷書通行的時代裡，「番」的「从采」寫法，方才普遍行用於世。

三、「審」（宋）

《說文》二上采釋「宋」：「悉也，知宋諦也。从宀从采。『宷』，篆文番。」[7]以「審」為篆文，則字頭正篆「宋」，顯係古、籀文。

今考秦、漢以前古文字，未見有《說文》正篆「宋」形之用例。周代金文如〈五祀衛鼎〉及〈古璽〉有「審」字，均从「宋」从「口」，作「宷」，不从「番」。所从之「宋」，其下从「米」，不从「采」（見表三～3、4）。「米」之本義為穀實，凡穀米多屬細小之物，引伸而有深細精微之意。許氏訓「審」為「知宋諦」；訓「悉」為「宛也，室之西南隅」，《小徐本》以「宛」「深也」。此三字今本《說文》篆文皆作从「釆」，經筆者考證，實皆从「米」，並非从「采」（見表三、表四及表七，論述詳見下文）。其所以从「米」構形，或皆取義於「米」之引伸義乎！

時代屬於戰國末期的〈睡虎地秦簡〉，在〈效律〉、〈秦律雜抄〉、〈法律答問〉及〈為吏之道〉等五種簡文中，總共出現有十三個「審」字，全皆作「从宀从米从口」，未見有从「采」作者，更不从「番」，無一例外。與周代金文及古璽略同，差別只在一為从「口」，一為从「日」，皆當是「宋」之繁形。依古

文字發展規律，凡從「口」之字多為冗增一筆而作為從「曰」，如「者」、「書」等字，其字下所從之「曰」，在兩周金文中皆祇從「口」可證。

「審」字下部從「曰」之進一步訛為從「田」，最早實見於春秋晚期晉國〈侯馬盟書〉（表三～30）。唯就整個「審」字形體之發展階段看來，當時對於「審」字之理性認識，應是「從宀從米從口」。盟書此字恐係當時寫手一時無意識之筆誤而然，算是孤例。既未著為典要，直後也缺乏普遍仿行之效應。〈秦印〉及西漢早期的〈帛書老子乙種前佚書〉、〈銀雀山孫臏簡〉，亦有「審」字，並為宀下「從米從曰」（表三－8—14），字形尚未訛誤。在〈漢印文字〉中，從「曰」與從「田」之「審」字，兩形並見。到了東漢時代的八分書碑刻中，其下部所從之「曰」旁則已全面訛化為從「田」。

根據許氏《說文解字》之訓解，並證諸出土古文字，可知許書正篆之「審」，應即「審」字初文，本當「從宀從米」作「宋」。其後，乃增形符「口」旁為繁文；戰國時代以後，所從之「口」，多於「口」內增加一筆而作從「曰」。其訛為從「田」，真正被有意識地書寫使用，當推到數百年後的〈漢印〉及〈新居延漢簡〉，時當在西漢晚期或新莽前後。依古文字形體發展規律，從「口」與從「曰」，字義相通，屬於理性的形符轉換，故往往可以互作。而從「田」，則字義迥然有別，屬於非理性發展範疇，故當視作訛形。

至於「審」字所從之「米」旁，自周代之金文，以迄漢、魏、六朝、隋、唐之隸、楷時代，均一脈相承，無不皆然。在許氏《說文》成書數十年後，所刻立的東漢諸碑刻，下部雖已訛為從「田」，而字中所從之「米」旁，則

表三

10	9	8	7	6	5	4	3	2	1
馬王堆帛書夫經	相馬經一六下	蔡印審信	8.9 睡虎地簡	6.48 睡虎地簡	4.50 睡虎地簡	古鉥 齊代	五祀衛鼎	說文篆文	說文正篆

20	19	18	17	16	15	14	13	12	11
張景碑造土牛	西狹頌	郙閣頌	新居延漢簡	漢印徵	漢印徵	銀雀山九一六	銀雀山八五九	孫臏一四二	老子乙前四二上

30	29	28	27	26	25	24	23	22	21
盟尹天三 戰國	宋審 類篇	宋審 宋本	審 萬象名義	顏真卿建中告身	五經文字	鍾繇還示表	曹真殘碑陰	正始石經	史晨前碑

未見中豎上端有增撇作從「釆」之訛形。故知《說文》原本，其「審」字下部是否已訛為從「田」，雖未可必；而字中所從之「米」，其絕未訛為從「釆」，則可由西漢簡帛、漢印及漢碑字例形體之發展演化階段，加以肯定論斷。「審」字下部既由從「曰」訛為從「田」，中部米旁復訛為從「釆」，以致宀下所從，與「番」同形，宜乎今本《說文》之誤以此字為「從番」。

至於從「米」訛為從「釆」，而與今本《說文》篆文同形之字例，則首見於唐代的《五經文字》。惟根據此書「序例」所述，《五經文字》仍以《說文》為主要依據，《說文》所不備者，方才求之其他字書[8]。許書「番」字既釋為「從釆從田」，則繫屬在「釆」部之下，且被釋為「從番」的「審」字之篆文，其所從之「番」，上部寫作「從釆」而下部寫作「從田」，乃是理所當然之事。

綜上所述，關於「審」字形體之訛變，可分前後兩個階段：前一階段又分兩步，首先由「釆」下作為繁文的「口」旁增冗一筆而成從「曰」，再由從「曰」訛為從「田」。至於字中「米」旁訛為從「釆」，屬於後一階段。那是字下訛為從「田」以後的事，其訛變時間當在魏、晉或六朝以後。

根據以上之析論，今本《說文》「審」字之形體訛變過程，可作如下之演示：

宀 → 宀 → 宀 → 宀

四、「悉」

《說文》二上釋「悉」：「詳盡也。從心從釆。」篆文作「悉」[9]。

8 張參主編《五經文字・序例》云：「《說文》體包古今，先得六書之要。有不備者，求之《字林》。其古體難明，眾情驚懼者，則以《石經》之餘，比例為助。《石經》湮沒，所存者寡，通以經典及《釋文》相承隸省。引而伸之，不敢專也。」此處所據，乃《五經文字》拓本之影印本，未著出版單位及出版年月。

9 同註1。

「悉」字未見於甲、金文中。就今日可以考見之文字資料中，以戰國末期至秦代初期的〈睡虎地秦簡・為吏之

道〉之「悉」字用例為最早，「心」上從「米」，不從「采」（表四～3）。西漢早期馬王堆〈老子甲本後佚

書〉、〈老子乙本〉及〈縱橫家書〉等帛書，也有「悉」字（表四—4～6）。這些時代在《說文》成書前的古文字

資料顯示，「悉」字上部均不從「采」，而作從「米」。至於在《說文》成

書以後，如東漢末期的〈曹全碑〉、〈甘陵相殘碑〉、〈帝堯碑〉，南朝

（齊）〈寶泰墓誌〉，以及唐朝裴休〈圭峰禪師碑〉等碑刻文字中，凡可考

見之「悉」字第一手實用文字資料，幾乎皆一脈相承「從心從米」，不從

「采」，無一例外（表四～8—13）。據此可知，「悉」字當以「從心從米」

為本形，其作從「采」者，乃由「米」形訛化而來。

今日所見「悉」字之作「從采」者，除了遵依《說文》，以考辨經典文

字筆畫正訛問題的《五經文字》之外，便是戰國時代的〈詛楚文〉（表四～

2、14）。《五經文字》既明說是「為經不為字」[10]，且奉許氏《說文》為

圭臬，則許書收列在「采」部下的「悉」字，其被張參等寫作「從采」，也

就不足為奇了。

〈詛楚文〉之時代，雖較〈睡虎地秦簡〉為早，但此刻真偽，歷來學者

多有爭議。〈詛楚文〉刻石計有「大沈厥湫文」、「亞駝文」及「巫咸文」

三部分。相傳於北宋初年在河南開元寺出土，當時文人學士為之題詠、注

釋、考證、著錄者，自歐陽修、蘇東坡以下，不乏其人。唯皆無人對其真偽

有所懷疑。直到元代大德四年（西元一三〇〇），學者吾丘衍（一作吾衍）始對

此刻石之真偽提出質疑。其後，明人都穆《金薤琳瑯》、近人歐陽輔《集古

表四

1	2	3	4	5	6	7
說文篆文	詛楚文	睡虎地簡 五三・四	帛書 刑乙七五	縱橫家書 二五三	縱橫家書	甘谷漢簡

8	9	10	11	12	13	14
曹全碑	甘陵相殘碑	帝堯碑	齊寶泰墓誌	少林寺碑	圭峰禪師碑	五經文字

求真續編》及郭沫若《詛楚文考釋》，對此刻也嘗持懷疑態度[11]。今人陳煒湛〈詛楚文獻疑〉一文，並分別從文字、情理、史實及詞語四個方面提出可疑之點，以此刻原石原文已佚，目前所見乃偽托之作，甚至懷疑「可能秦、楚間本無互詛之事，純粹出自唐、宋間好事之徒所偽作。」[12]

諮案，今傳世〈詛楚文〉刻本（據元至正中吳刊本）中，確有不少文字在筆勢結體上與戰國時期的先秦古文字不合，卻與漢、魏以後的中古文字形體相近者。除了陳氏所指陳者外，他如「是」、「數」、「邊」等字，大抵都是在輾轉傳抄時，因誤會筆意，離合筆勢所形成的似是而非之訛形。但值得留意的是，也有不少在秦漢時期早已訛變的文字形體，而〈詛楚文〉中卻猶保存商、周以來古形之真者，如「巫」之作「𤎥」字右旁之作「普」；「壹」之作「𡈼」；「受」之作「𤔔」；「是」之從「早」作「𣆪」，「奮」之作「𡙡」[13]。這類字的筆畫，在體勢上雖未盡與地下出土之先秦古文字相合，但基本上都傳達了隸變過程中戰國古文字形體之真面貌，絕非唐、宋以後學人所能憑空臆造得了。凡此均可由近代地下出土文物資料獲得驗證。筆者以為，此刻即使是仿刻偽作，也必然有所依據。正因為如此，今日普遍刊行之《石刻篆文編》（商承祚撰集）、《漢語古文字字形表》（徐中舒主編）、《古文字類編》（高明編著）等，都視此刻為可靠之戰國文字資料而加以摹錄。面對此件既有可疑又有可信之古文字資料，比較合理的解釋是：〈詛楚文〉之刻石應確有其事，其後原石既佚，後人乃據原文或摹拓本另行仿刻。在輾轉傳抄及摹勒鐫刻過程中，固然保存了某些文字形貌之真，但也有不少文字形體，或因傳寫者對該字的筆勢體態有所誤解而變亂改易，致生訛誤。故對於〈詛楚文〉中之文字形體，必須參稽出土古文字資料，分別客觀對待，一切不加考實甄別的盲目採信或武斷否定，都非篤論。在此一刻石中，「悉」字之訛為从「釆」，則顯然與自戰國、秦、漢以來一脈相承寫作从「米」的出土第一手墨跡文字資料相違異。恐係受到許書對「悉」字釋形說解之影響，在翻刻本中被誤解修描而然。一般字書未能深入考訂，而將此訛形依樣摹入書中，只有徒增後人識真之困擾而已。

11　並見陳煒湛〈詛楚文獻疑〉，刊在《古文字研究》第十四輯，頁一九七—一九八。北京，中華書局，一九八六年六月。

12　同註10，頁二〇四。

13　見《郭沫若全集・考古編》卷九，書末所附拓本。頁三一五—三三二。北京，科學出版社，一九八二年九月。

五、「釋」

《說文》二上采部釋「釋」[14]云：「解也。从采。采，取其分別物也。从罤聲。」篆文作 **釋**[14]。

「釋」字之用例，首見於戰國時代之古印。本表所收兩個〈戰國古璽〉字例，作人名用。兩處均从「米」，不从「采」（表五～3、4）。所从米旁置於聲符「罤」旁之右，這一方面固然是基於印面筆畫關係位置之審美考量而然，另一方面，也因為當時文字發展尚處於變動不居階段，形符與聲符偏旁位置尚未固定之故。

秦代至西漢，未見「釋」字之用例。東漢碑刻中，有四個字例，其中兩個出現在〈張遷碑〉：「文景之間，有張釋之」、「釋之議為不可」，兩處均作人名。其左旁所从，明顯是「米」形，不从「采」（表五～5、6）。第三例為〈費鳳別碑〉，有「耕夫釋耒耜」之語[15]，「釋」字左半也是从「米」，不从「采」（表五～7）。此處「釋」字，乃解脫放下之意，與許式「解也」之釋義正合。漢碑中辭例與此相類的，還有〈北海相景君銘〉之「農夫釋耒」，蓋以同音之故，假「醳」為「釋」[16]。第四例是〈熹平石經〉之《儀禮·聘禮》，「釋」字亦寫作从「米」，不从「采」（表五～8）。考其原句：「（賓於館）堂楹間，釋四皮束錦（帛）」，不意指賓將離館而去，乃於堂楹之間留下麋鹿之皮及束帛等禮物，以敬謝主人

14　同註1。

15　見顧藹吉《隸辨》卷五之四十七·昔第二十二。臺北，世界書局，一九六一年九月初版。

16　見顧著《隸辨》引洪適《隸釋》之說，同註15。

表五

釋　《說文篆文（采部）》1	釋　《說文篆文（米部）》2	古篆彙編　一八七三3	戰國　待時4	張遷碑5	張遷碑6	費鳳別碑7	熹平石經8	石經　正始9
魏靈藏造像記10	真草千字文　智永11	孔子廟堂碑　虞世南12	雁塔聖教序　褚遂良13	千字文　褚遂良14	道因法師碑　歐陽通15	多寶塔碑　顏真卿16	五經文字17	三希堂帖臨　蘇軾18

之款待[17]。此處「釋」字，賈公彥等《儀禮疏》雖以「留」字解之，實際應是賓客將隨身攜帶的禮物「解」下而

「留」置於主人家中，仍與許氏釋「從釆」之「釋」字為「解也」之意相通。

再者，為人父祖，替子孫取立名字時，往往有期許或祝福之意。「釋之」這個名字之取義，「釋」應是解脫

放下，不受束縛，自在歡喜之意；「之」字則是指示代名詞，指的是足以讓人痛苦煩惱的事相。取名為「釋之」，

與「去疾」、「去病」之取名，實是同一種心理情懷。

綜上所述，許氏解為從「釆」的「釋」字，不論是在《說文》成書之前的戰國古印文，或是在《說文》成書後

而時代與許氏存活時期相去不及百年的東漢碑刻中，這前後所出現的六個「釋」字，字義都與許氏「解也」之說解

相近，而字形則全皆從「米」，沒有一個是從「釆」構形的。這說明許氏釋為「解也」，解作「從釆睪聲」的

「釋」字，本形應是從「米」。與《說文》七上米部解為「漬米也」，而釋作「從米睪聲」的「釋」字，

原本當是同字。其所從之「釆」，乃「米」旁之訛變。

這個原本「從米」之「釋」字，歷經曹魏的《正始石經》、拓跋魏的《魏靈藏造像記》，直到陳、隋之際釋智

永的〈真草千字文〉（表五～9～11）中，都未見訛化。此字「米」旁訛為「從釆」的最早用例，見於唐代褚遂良的

行書〈千字文〉。事實上，同是褚河南所寫的楷書〈雁塔聖教序〉，「釋」字則仍寫作從「米」（表五～13、14）。

褚氏是初唐大書家，他寫「釋」字，從「米」的正字與從「釆」的訛體，兩形互用，或許只是基於造型美感上的需

求，影響層面還不至於太大。直到唐代中葉，張參編纂《五經文字》時，遵依許說而將這個「從釆」的「釋」字之

訛形，寫進專門論定文字正俗的專書中，問題才變得複雜嚴重起來。其所以會將「釋」字的訛形輯入書中，想必當

時或有所據。故知「釋」字之由「從米」訛為「從釆」，其時代當不會晚於唐初。至於其上限，或當在六朝之際

《說文》七上米部釋「從米睪聲」之「釋」為「漬米」[18]。案：漬米，即淅米，淘米之意。此當為「釋」字之

本義。就訓詁學之角度上看，古文獻中凡從「睪」之字，大抵都有傳衍遞進之意。如從馬之「驛」，乃以絡繹置騎

而快速遞進；從言之「譯」，乃以言語傳遞殊方異語；從廾之「擇」，乃以雙手拉引使長，與「擇」字意通；從山

18　17

17　見賈公彥等《儀禮疏》卷二十四，「聘」，頁二九○。臺北，藝文印書館。

18　同註1，頁三三五。

之「嶧」，乃象群山絡繹而相連屬；從水之「澤」，乃象水勢曼衍相連之地；從糸之「繹」，乃以手抽絲，引而伸之；從金之「鐸」，乃以木（或金）舌以擊金口，藉聲波漸次向外傳衍，足以振奮感格人心。米粒既經水淘洗，其顆粒分子勢必漸次消解，故知采部「解也」之訓釋，當是「釋」字之引伸義。

「釋」字之本形，既是從「米」而不從「采」，此由諸多出土文字資料之用例已可確證。許氏既將「釋」字之正、訛二形誤作兩字，並分列在「采」、「米」兩部；又以本義解本形，以引伸義釋訛形，不知其原是一字。故二上采部「從采」之「釋」字，當予刪除，方合許書體例。

六、「𥝩」、「䜌」

《說文》三上卄部有「𥝩」字，釋云：「摶飯也。從卄采聲。采，古文辨[19]。讀若書卷。」篆文作「𥝩」[20]。

此字未見於任何出土古文字資料。據許氏「摶飯」之釋義，飯乃由「米」所蒸成，其釋形所云「從卄」，應係「從米」之誤。清人王筠《說文釋例》對此有所論述：「字既以『摶飯』為義，則字何不從米？且此字不見經典，『摶飯』之義，許君或即由字形得之。有增『采，古文辨』之者，斯改為『采聲』耳。」[21]甚為有見。唯王氏此處也只是純就事理上作邏輯性之推斷，尚缺乏文獻史料上之檢證，不足以為定論。

《說文》五上豆部有「䜌」字，許氏釋云：「豆屬也。從豆𥝩聲。」篆文作「䜌」[22]。

19 《大徐本》「辨」字誤刊作「從力」之「辨」，非。
20 同註1，頁一○六。
21 見該書卷十五，頁七○六。
22 同註1，頁二○九。

表六

說文篆文	甲	采林一八二	坊間四罌兒	大師虘豆	段簋	盂鼎
1	2	3	4	5	6	7

此字甲骨文作「䉾」，從豆從廾米之形，不從「采」。所從之米或從禾（表六～2—4），象禾米在豆中，雙手拱廾以進之之形。卜辭常見「薦米」一詞，乃薦新米以祭天之意[23]。金文字形與甲骨文略同，〈段簋〉「薦」字，或省廾形（表六～6）。這些甲、金文字例，可以補證前述王筠友以為「桼」字應當從「米」不從「采」的推論之審諦。

文獻經典多以「烝」為「薦」，乃同音通段。董仲舒《春秋繁露·四祭》云：「烝者，以十月進初稻也。」故知《說文》「登」字本形為「薦」，其上當以「從米」為正。篆文作「豆屬」，非其初誼；且以形聲說之，亦非。張日昇云：「『薦』本不讀『居願切』，因訛為桼聲而有此讀。」[25]其說與王筠近同。高田忠周與高鴻縉兩位學者，乃謂此字為《說文》所無，殆因不知許書豆部「薦」字所從之「采」，乃由「米」旁訛來，以致有此誤解[26]。

七、「奧」

《說文》七下宀部，有「奧」字，釋云：「宛也，室之西南隅。從宀桼聲。」篆文作「奧」[27]。

「奧」字未見於甲、金文中，直到漢印及東漢碑刻中才出現，歷魏、晉以迄隋、唐之碑刻字例，所從之「桼」，全皆從「米」，無一從「采」作者（表七～2—14）。至於〈禮器碑〉及〈唐扶頌〉的兩個字例，其上部所從之「采」，或冗增一橫畫，作「宷」形。（表七～3、4）這多出的一筆，完全是由於視覺上的誤解而產生的。

下部所從象以兩手拱物的「廾」旁，隸、楷書則訛作「大」形，與大小之「大」形體混同。至〈好大王碑〉與顏真卿〈多寶塔碑〉的兩個字例，在「米」下「大」上，復冗增一短橫（表七～8、13）。考顏書《多寶塔銘》有「從宷

23 見《金文詁林》上，「薦」字條下引吳大澂說，頁八四八。

24 見孫海波《甲骨文編》卷五·九，頁二二一所引。京都，中文出版社，一九八二年九月四版。

25 見周法高主篇《金文詁林》（上），頁八五〇。中文出版社。

26 二氏之說，見《金文詁林》（上），頁八四八、八四九。同上註。

27 同註1，頁三四一—三四二。

「亏聲」之「粵」（表八～26），字中所從「宷」旁之下部與「亏」旁之上橫，因相鄰而連結成「囷」形，魯公書寫「奧」字時，或未深考「從宀從來」的「奧」字之本形及其形體遞邅之字形結構來由，逕與「粵」字上部比類聯想，誤為同形，才會冗增此一短橫。

徐鍇《說文解字繫傳》於「奧」字條下注云：「宛，深也，故從宷，宷，古審字也。人所居，故從宀，會意也。」[28] 根據所引字例，小徐認為「奧」字形體構成是「從宷從廾」會意，與許氏形聲說的看法小異。關於「奧」字之構形，如果許氏「從宀羋聲」的「形聲說」為可信，則如本文第六小節之所論證，「羋」旁本不從「來」，而是從「宷」；如若《小徐本》「從宷從廾」的「會意說」為可信，則，「宷」旁所從之「釆」，一樣是從「米」之訛；或如朱駿聲《說文通訓定聲》所引「從宀從釆從廾」會意的說法為可信，則根據本節表七所搜集之「奧」字早期實際用例，也足可證明其所從之「釆」，乃由「米」旁因形近訛來。

總而言之，儘管「奧」字的外圍形體，隨著不同時代而有各種微小變異，而其「米」旁的這個組成部件，則始終維持本形未變。其訛為從「釆」的文字資料，除了今日《說文》傳本外，始見於明代張自烈之《正字通》（表七～15）。在唐代以宗尚《說文》為主的《五經文字》，於「奧」字下注云：「米」旁，仍保存正形，可見其時所依據的《說文》傳本尚未訛變。從今日《正字通》所說從「大」者，乃「廾」形之隸變。所從之「米」，仍保存正形，可見其時所依據的《說文》傳本尚未訛變。從今日

28 此段注釋，文義有欠顯豁，疑有闕文，或當作「宛，深也，故從宷。宷，古審字也。」見該書頁一四八。北京，中華書局，一九八七年十月。

29 見朱著《說文通訓定聲》孚部，頁三二六。同註5。

表七

傳世的《大徐本》與《小徐本》的「奧」字篆文皆已訛作從「釆」，足見此字之訛為從「釆」，其時間當在唐代中葉以後，二徐本《說文》成書以前。當然，也不排除今日所見二徐本的「奧」字篆文訛形，係明、清以後學人在翻刻時，因迷信許書「宋」、「棄」二形皆為「從釆」的說法而改篆的可能性。

八、「粵」

《說文》五上于部釋「粵」：「亏也。審慎之詞者。從亏從宷。」《周書》曰：粵三日丁亥。」篆文作「粵」[30]。所從之「宷」，下部亦作從「釆」。

「粵」字形體與「奧」字近似，而構形不同。許說「從亏從宷」構形之「粵」字，未見於甲、金文中。「粵」字之實際用例，始見於後漢碑刻中。後世經典文獻中的「粵」字，甲、金文皆作「雩」。究竟甲、金文中從雨于聲的「雩」字，跟《說文》及經典文獻中的「粵」字具有什麼樣的關係呢？

實則，《說文》十一下雨部就有「雩」字，許氏釋云：「夏祭樂于赤帝，以祈甘雨也。從雨于聲。粤，或從羽。」

表八

雩 說文篆文 1	粵 說文篆文 2	乙·七九一 3	前五·九六 4	孟鼎 5	毛公鼎 6	牆盤 7	靜敦 8	乍冊魁卣 9
曾侯乙鐘 10	中山王鼎 11	古璽彙 四五一 12	包山楚簡 二·二六九 13	熹·春秋·昭三年 14	堯廟碑 15	仲秋下旬碑 16	劉寬後碑 17	度尚碑 18
唐扶頌 19	范式碑 20	北魏 元論誌 21	原本 玉篇 22	宋本 玉篇 23	九成宮 龍藏寺碑 24	九成宮 醴泉銘 25	顏真卿 多寶塔 26	

雩，羽舞也。」此字甲骨文作「雩」（表八~2）或「雩」（表八~3）等形，從雨于聲。表八~3「雨」旁省去雨點形，下部所從之「雩」，乃「于」之繁形。在卜辭中，「雩」字均用作人名，如〈中山王鼎〉：「吳人并雩。」張政烺以為「雩」乃「越」之假借[32]；或假借為連詞，如〈大盂鼎〉：「在雩（于）御事」；或作為句首指示時間之副詞，如〈作冊魖卣〉：「雩四月既生霸庚午。」兩周金文，「雨」旁上面或增一短橫，下部所從之「于」則多作簡體。

就構形上分析，從雨，表示祈雨之祭；所從之「于」，乃「竽」之早期形體，原本是指樂器名[33]，其後乃假借作為語詞用。此處係指祈雨祭時所吹奏之樂器。許說可信。甲骨文又有「雩」、「雩」，上部從雨，下部從「無」（舞），則是著眼於參加祈雨祭者之舞蹈所造的字，應是「雩」字的異體。

羅振玉首先將「雩」字釋為「粵」；王國維也說：「雩，古文粵字。雩之訛為粵，猶霸之訛為㔾。《說文》分雩、粵為二字，失之。」[34]其說甚是。

羅雪堂只說「雩」字乃「粵」之古文：王觀堂又明確指出「粵」是「雩」之訛變。至於其中訛化之由，則皆未能進一步予以證成。

實則，「雩」字乃「從雨于聲」構形，「粵」字則是「從宷于聲」構形，許書以會意解之，恐非是。「雩」、「粵」兩字的共同部件是作為聲符的「于」旁，異化的只是上半部的「雨」與「宷」而已。所從「于」旁，自後漢碑刻以來，就有「于」及「亏」兩種寫法，只是中豎筆勢稍異，其音義並無差殊[35]。就「雨」、「宷」兩個篆隸

31　同註1，頁五八〇。

32　見段注本頁三三五，引《詩・大雅》傳。同註1。

33　此依裘錫圭先生說。見季旭昇先生《說文新證》上冊，「于」字條下所引。臺北，藝文印書館，二〇〇〇年十月初版。

34　羅、王二氏之說，均見于省吾主編《甲骨文字詁林》「雩」字條，一一六二頁。北京，中華書局，一九九六年五月。

35　丁度等編《集韻》卷之二，在「平聲二・虞第十」中，將「于亏」及從「于」構形之「盂盂」、「竽笂」、「玗玓」、「軒靬」、「邘」、「骭骭」等字，都列為同字之異體，甚是。惟將「雩」字列在「十虞」下，而將「雩」字列在「十一模」之下，可謂自亂體例。見該書頁七二一—七四、九二。上海，上海古籍出版社，一九八五年五月。

形體再行對勘，「雨」上之短橫，與「宋」上之短豎，兩筆都處在方形框廓之外，對於這兩個形體之訛變演化關係不大，可以不予關注。經此兩度「消去」，所剩唯有「雨」部之「用」與「宋」之「雨」字在甲骨文中原本有上面一短橫，這一個短橫，是後來添加上去的，故這個經過兩度消去的「用」形，也正好是還原了「雨」字的初形，只是點的筆勢有或橫或豎的徵殊而已。而許書收在「雩」字條下作為「或體」的「雫?」

字，其所從之「羽」，實即由「雨」字上頭無點的「用」形訛變而來。此一訛形首見於《曾侯乙甬鐘》的「雫?」（表八～10）。若進一步將兩形之外框同時予以規整化，並將中豎置中，且將「用」內四點與「宋」內「米」形之四點予以規整平列，則可成如此圖形：

這兩個形體所差唯有中豎中間的一個短橫而已。推索至此，關鍵在於存在中豎的此一橫筆從何而來？依古文字發展規律，凡字中有向下長引之豎畫者，往往於豎上加點，以為飾筆。又，凡字中之點，往往向左右延展而成短橫，再引伸之，則成長橫。關於這些古文字演化發展的規律，在「雫」、「粵」二字之用例中尚未發現可資徵驗的直接例證。但與此相類之形體演化，則有「康」字堪作補證。

「康」字見於《說文》七上禾部，作為「穀皮」的「穅」字之「或體」而被收錄，其篆文作「穮」，從庚從米[36]。作為字頭正篆的「穅」字，右旁寫法亦同。

案，「康」字甲文作「穮」或「穮」（表九～3、4），從庚從穴會意。庚，本象鉦、鐃等樂器形。穴，象樂器或聲波連綿放送之形[37]。故「康」之本義，當指鉦樂悠揚。以悠揚之樂音，能令人歡樂喜悅，故引申之而有「安

36　同註1，頁三二七。
37　見陳初生《常用金文字典》卷十四，「庚」、「康」二字條下所引郭沫若說，頁一一五三──一一五四。西安，陝西人民出版社，一九八七年四月。

樂」、「康寧」之義。又，樂音飄忽，其象虛靈，不可捉摸，故引伸亦有虛空之意。金文中的「康」字，構形與甲文略同而體態益加規整，「庚」旁的中豎多向下引長，象樂器聲的四點，則由甲文之直勢，漸次轉為點或橫勢。值得注意的是，〈齊陳曼簠〉與〈令狐君壺〉兩個「康」字（表九～6、7），中豎各被加上一點作為飾筆，這是作者基於空間審美需要，偶然隨興塗上的一筆，雖然沒有被後來的隸、楷書所襲用，但在〈馬王堆老子乙前〉的帛書中，卻發現有將前筆加點的飾筆向左右展延成橫畫的字例，遂使得原本象樂器聲的「穴」形，訛變成「米」形，許慎遂誤以「康」字之本形為從「米」。「康」字以同音之故，假借而作為「穀皮」之用，嗣因用各有當，乃行義項分工，以「康」之本字表示康樂、康寧之意，至於「穀皮」之假借義，則另加意符「禾」旁作「穅」以表示之。

今本《說文》既將「康」、「穅」兩字之篆文寫作「從米」的訛形，又將由「康」之假借義所造的「穅」字作為正篆，而以本字「康」作為省形之或體，顯然是倒果為因的做法。而段玉裁於「穅」字下註：「今字分別，乃以本義從禾，引伸義不從禾」[38]，此蓋據許書而云然，其說與甲、金文之「康」字初形及其形體流變之歷史事實不合。

以上引證「康」字由所從「穴」形訛變為「米」的形體發展演化之事例，正可作為「粵」字係由「雩」字訛變而來的一個極佳佐證。

然而，姚孝遂乃謂甲骨文中的「雩」字，跟《說文》雨部訓為「夏祭樂于赤帝，以祈甘雨」的「雩」字是「毫無關係」。並將卜辭中從雨从于的「雩」字隸定為「雩」，而把從雨从無（舞）的「雩」字隸定作「霖」或「雩」[39]。

38 見段著《說文解字注》，頁三二七。同註1。
39 見《甲骨文字詁林》「雩」字條後案語，頁一一六四。同註34。

表九

1	2	3	4	5	6	7
說文篆文	說文或體	前一·三七·二	輔仁六一	毛公鼎	齊陳曼簠	令狐君壺

8	9	10	11	12	13	14
石鼓文	繹山刻石	老子乙前三三上	老子乙前二五下	霖泉銷	康昭臺宮瓦	華山廟碑

其實古人造字，時空乖隔，原本只是各造各的。故雖同記一事，而彼此側重點卻不盡相同，前述有關描寫祈雨

祭之「雩」字之創造，就是一個顯例。姚氏強分為二，固未的當，其所分別隸定的「雩」、「雩」二字，根本就是

同一個字，差別僅在所從「于」旁中豎，因書手不同而致筆勢有一直一曲之微殊而已。至於所從「于」旁篆文形體

之寫法，不論中豎筆勢之作曲或作直，都須穿突字下的橫畫，方合甲、金文之初形。其未穿突字下橫者，皆是訛形

40。故姚氏所說甲文中的「雩」字與《說文》雨部「雩」字是毫無關係的看法，是值得商榷的。

如前所述，「雩」字本義既是「祈雨祭名」，其假借義則有古「越」國名、連詞（同于），及句首時間副詞等

用法。今就漢代碑刻文辭所見「雩」、「粵」二字之用例，試加分析如下：

〈堯廟碑〉云：「仲春二月，陽氣侵陰，始雩」（表八～15）；〈熹平石經〉「春秋・昭三年」云：「八月大

雩」（表八～14），兩處之「雩」，均指祈雨之祭，用其本義；〈仲秋下旬碑〉云：「仲秋下旬，粵日辛□」41（表

八～16）。又，「范氏碑」云：「粵青龍二年」（表八～20），「粵」字作發語詞；〈劉寬後碑〉云：「帝載粵熹」

（表八～17），「粵」字作連接詞用，用法同於「于」字；「唐扶頌」云：「夷粵拔扈」（表八～19），「粵」字乃

指閩越之「越」，用代國名。

綜上所述，無論就字形、字義或字音上說，均可確知「雩」字乃「粵」、「雩」之訛變。

儘管如此，在後漢時期，「雩」字唯於表示「祈雨祭祀」之本義時用之；至於表示時間之發語詞、連接詞及代表

「越」國國名時，則全皆用後起之訛形「粵」字。這既是一種一字多義的異體字間的義項分工，同時也是一種化腐

朽為神奇的物盡其用精神之高度發揮，正是漢字發展史上常見的手法。

九、「糞」

40 詳參拙著《說文篆文訛形釋例》第七章，〈說平〉附表三。頁二二六。臺北，文史哲出版社，二○○二年七月。

41 「辛」下所缺之字，當是紀日干支表中與之相配的「丑」、「卯」、「巳」、「未」、「酉」、「亥」的六地支之一。

《說文》四下茻部有「糞」字，許氏釋云：「棄除也。從廾推茻棄采[42]也。官溥說：

似米而非米者，矢也。」篆文作「糞」，上部寫作從「采」。[43]

甲骨文有「𣩴」字（表十~2），從帚，從甘從廾從八。從帚，表示以帚掃地；從

甘，表示用以盛裝掃除汙穢物的箕形器；甘上之小點，則象汙穢物之形。羅振玉釋為

「糞」字[44]，甚確。《說文》篆文略去「帚」形。許氏釋形所云從甘，實乃「甘」之訛

變。《古璽彙編》的「糞」字（表十~5），所從之「茻」，象畚箕編織之斜交紋，被改作

上下左右直交之十字紋；且將中豎引長下垂，並於長豎畫上著點為飾筆，已為許書篆文

「從茻」之張本。季旭昇先生謂「茻」應該是『箕』形的訛變[45]，其說是也。〈睡虎

地秦簡〉字例中之「甘」形，基本結構尚未訛變，只是象畚箕編紋的十字形之橫筆，已向

左右穿突而出（表十~3、4）。這兩個同屬戰國晚期的「糞」字之早期字例，其上皆寫作

從「米」，與許書引官溥說謂「似米而非米者，矢也」而釋為從「采」者不同，為後世

隸、楷書形體之所承襲，實乃由甲骨文中象汙穢物形之小點訛變而來。許書篆文作「從

采」者，非是。「糞」字既非從「采」，則何琳儀《戰國古文字典》釋「糞」為「從廾從

茻采聲」[46]，以形聲說之，恐是泥於許書之說解，顯然不合「糞」字初形會意之本恉。

「糞」字所從之「甘」形，到了漢代，不論是筆寫墨跡資料的〈居延簡〉，還是碑刻

文字的〈度尚碑〉，都已訛作「田」形（表十~6、8）；所從的「廾」旁，則訛為「六」

形。到了東晉王羲之的〈蘄茶帖〉，「甘」與「廾」更進一步連合訛化，形體與後世楷體的

42　「棄采」，段注本作「棄除」。許氏釋「糞」為「棄除也」，依常理，其下釋文似當用易解之「棄」字，不當以費解待釋之「糞」字為之，仍以《大徐本》為近正。

43　同註1，頁一六〇。

44　見羅著《殷墟書契考釋》中，頁四七下。臺北，藝文印書館，一九六九年十二月。

45　見季先生《說文新證》（上），頁二〇四。臺北，藝文印書館，二〇〇二年十月初版。

46　見何書頁一三六〇。北京，中華書局，一九九八年九月。

表十

1	2	3	4	5	6	7	8	9	10
糞 說文篆文	後下八·二四	3.86 睡虎地簡	3.104 睡虎地簡	古璽彙編 五二九〇	居延簡甲 一八〇二	西陲簡 四九二四	糞 度尚碑	王羲之 蘄茶帖	糞 蘇軾 三希堂法帖

「異」字接近（表十～9），其初形本義已不可見。

如前所述，「糞」字本義原是作為「掃除汙穢」的動詞用，後來引伸而轉為專指所掃除汙穢物的名詞義。本形既已訛變，「掃除汙穢」的本義乃漸湮昧，故或別增形符手旁而作「攘」，以復其為「掃除」之動詞義。其後，或因嫌「攘」字筆畫太過繁複，乃另造一個與「糞」音義全同的「壵」字。亦即收在《說文》十三下土部，釋為「掃棄糞除也。从土弅聲，讀若糞」之「壵」字[47]。「糞」、「壵」音切同為文部韻的「方問切」（河洛語為 bun 第三聲），此蓋指二字之名詞義；若當動詞義用，則應以元部韻从「弅聲」（河洛語為 bia 第三聲）讀之。

《禮記・少儀》：「氾埽曰埽，埽席前曰拚。」[49] 詁案，「拚」，乃「坋」（壵）（坋）之訛變，「土」旁指「糞」[48] 段玉裁《說文解字注》於「糞」字條下說：「禮記作糞，亦作「埽」之本字，「坋」，蓋因形近致訛。故「糞」、「壵」（坋）乃古今字，由甲文之「糞」形，可知「糞」之後起形聲字，而「拚」則是「壵」（坋）的訛體俗字。迄至今日，河洛語中仍有所謂「坋（拚）厝內」及「大壵（坋）掃」，猶存「糞」、「壵」（坋）的「掃除汙穢」之本義。至於俗諺所說「愛拚才會贏」，「坋」（拚）字形體雖已訛變，用的則是「糞」、「壵」（坋）二字之引伸義。

綜上所述，經與出土古文字資料比勘檢證結果，《說文》書中收在二上釆部，篆文寫作从「釆」的「釆」、「番」、「審」（宋）、「悉」、「釋」五字，除了「釆」、「番」二字，本象獸足掌形，為同字異體，寫作从「釆」不誤外，其餘三字的本形，皆从「米」作；此外，七上米部而釋為「㳿米」的「釋」，應即許書二上釆部釋為「解也，从釆罪聲」的「釋」字之本字。兩字實為一字，其作「从釆」者，係「米」形之訛變；又，三上屮部的「莽」字及七下宀部的「奧」字，其篆文所从之「釆」，也全都是从「米」形之訛變；五上于部被寫作「从釆」的「粵」字，乃「雩」字之訛變。字中从「于」旁上部从「釆」的「宋」形，則是「雩」字上部「雨」旁之訛化；至於四下苹部的「糞」字，篆文上部也被寫作「从釆」，後世隸、

47 同註1，頁六九三。

48 見《十三經注疏5・禮記》卷三十五，頁六二八。臺北，藝文印書館，一九七六年五月六版。

49 見段書頁一六〇。同註1。

楷書則被寫成从「米」。就甲骨文字資料加以考索，其實係由掃除時象汙穢物形之小點輾轉訛變而來。既不从「米」，更不从「采」。

（《國文學報》第三十七期，二〇〇五年六月）

《論語》「自行束脩」義理新疏
——從「脩」與「修」之形義糾葛談起

前　言

《論語·述而第七》說：「自行束脩以上，吾未嘗無誨焉。」這是孔子自述收受學生的基本條件，一語道盡儒家「成人」教化的重點所在。由於諸家對「束脩」一詞說解紛歧，不僅孔子形象遭受扭曲，儒門進德的工夫宗趣，也因諸多詮釋學上失焦誤解，而漸至淹晦難明。這些無謂的糾葛，實與「束脩」的「脩」字之形義演化及訛變密切相關。

事實上，「脩」字原本從肉攸聲，初義是製作肉乾之義，後因引申、假借而有修德、修治、修長等意；其後，因隸變及草化之故而漸次訛作從「彡」的「修」。故「脩」是「修」的本尊正體，「修」是「脩」的後起訛俗字，兩字本是音義全同的異體字。唐代顏元孫在《干祿字書》中，已將「脩」、「修」分作兩字，並以「脩」作為「肉脯」的專用字。後儒未嘗深考，並將訛體之「修」字收入許慎《說文解字》書中，使得「修」、「脩」二字之形義關係更加糾葛不清。到了南宋朱熹，又沿訛將此義寫入《四書集注》「自行束修」句下的注釋中，遂令後人對此更加迷茫。本論文除針對「脩」、「修」二字的形意糾葛有所舉證析論外，並將「自行束脩」之詮釋及其所具顯的道德實踐智能，略作義理之疏解與闡發。

一、關於「束」、「脩」與「束脩」之訓詁學考察

《說文》六下束部：「束，縛也，從口木。」段注：「口，音章，回也。詩言『束薪』、『束楚』、『束

蒲』，皆木也。」依此，「束」字的本義，是用繩索周回環繞來綑綁木頭的意思。因綑紮可令鬆散之木頭變成緊固，故引申而有整飾約束之義。

《說文》四下肉部：「脩，脯也。從肉攸聲。」同部「脯」字下釋曰：「乾肉也。」鄭玄注《周禮·膳夫》，同。桂馥在《說文義證》釋「脩」，引《廣雅》云：「脩，脩縮也，乾燥而縮也。」另注〈腊人〉云：「薄析曰脯，捶之而施薑桂曰段（鍛）脩。」1 桂注本於此提出了乾脩與鍛脩的製作工序。

一九七三年底，長沙馬王堆三號漢墓出土大量帛書，據墓中木牘所記，推定為漢文帝前元十二年（西元前一六八）所葬。其中醫書「養生方」，有「取白苻、紅苻、伏靈各二兩，薑十果，桂三尺，皆冶之，以美醯二斗和之。即取刑馬膋肉十口，善脯之，令薄如手三指，即漬之醯中，反復挑之，即扁（漏）之；已扁，陰煬之……沸，有（又）復漬煬如前，盡汁而止。煬之口脩，即以椎薄段（鍛）之，令澤……乾，即善臧（藏）之。」2 文中所云「陰煬之」，即置於陰涼處風乾之意。上引這一段文字，這應是古人製作臘肉，析脯鍛脩完整方法的首次出現，在此詳細記載了西漢時代馬肉脩脯的製作工序。朱駿聲《說文通訓定聲》於「脩」字條下所注「捶而施薑桂乾之」，與此正合。據此可知，「脩」的本義是製作肉乾，就其製作的動態過程而言，有「脩治」之義，當動詞用；脩養、脩德是其引申義；就其製作成品而言，則為「脩」之假借義。許書以義為「脩」字訛形出現以做補救，總算讓「脩」字字本具的動、名詞雙義，取得分頭的歸宿。就因「脩」之動詞性本義，而遺漏其作為動詞性的本義，卻因而肇下「修」字初義理解上的困擾。

隋、唐以後，學者對於「脩」、「修」這一正一俗的異體字，其處理手法儘管不同，但基本態度相當一致；即凡遇到「脩」之動詞性本義（如脩治）及假借義（如脩長）時，「脩」這個古字往往被置換成後出的「修」。唯有「束脩」的「脩」字，若有鬼神呵護般，始終不動如山，沒人敢動，也動不得，因為此字一改作從彡的「修」，它的肉乾義之護身符便不見，似乎已被某種魔力賦予專門承挑「脩」的「脯脩」義之專字，故而有

1　並見該書三五四頁。北京，中華書局，一九八七年七月。

2　見《馬王堆漢墓帛書》（肆），頁一二一。北京，文物出版社，一九八五年三月。

此不被改動的豁免權。

完成於唐文宗開成二年（西元八三七），具有經典範本功能的《開成石經》，在《論語》經文中，其他六章的「脩」，都保存「脩」的古形，卻赫見《季氏第十六》「修文德以來之」的「修」字，也混用了訛形俗體的「修」，3足見當時脩、修兩字混訛紛擾之一斑。

有關「束脩」的歧義，始於漢儒的經典注釋之後。歸納起來，諸家對於「束脩」的理解，可有三種釋義：一是肉脯之類的贄見禮物，有何晏（曹魏）、皇侃（梁）、孔穎達、顏元孫（唐）、邢昺、朱熹（宋）、劉寶楠（清）等；二是束帶，指年十五歲以上，有鄭玄（漢）等；三是約束修飭，有孔安國（漢）等。

後世對於《論語》此章的注解，三種釋義都各有信從者。第三種釋義，以漢、魏以來史傳文獻，諸如「束脩良史」、「束脩其心」、「束脩至行」（以上並見《後漢書》）、「言行束脩」（晉〈成晃碑〉）之類的表述，頗為常見，觀其上下文意，都跟「約束修飭」的義理接近，足見這個釋義在魏、晉以前，應是大部份學者對「束脩」一詞的普遍共識：但六朝、隋、唐以後，卻漸成絕響，惟今人南懷瑾先生仍主此說4。而承用第二種釋義的學者，相對而言偏少，今人傅佩榮5仍主此說。倒是第一種釋義，自從唐代孔穎達、顏元孫以下，被歷代眾多注疏家廣泛接受傳衍，而大行其道。

孔穎達在《禮記·少儀》：「其以乘壺酒、束脩、一犬賜人。」句下說：「束脩，十脡脯也。酒脯及犬，皆可為禮也。」6從經文的上下義看，孔氏在此用「脯」釋「脩」，自無可疑。但他把「束脩」明確說成是「十脡脯」，而將「束」字斬截實落地說成「十脡」，則不知究何所據？但這卻是筆者考察所及，《論語》「束脩」一詞被訓解作敬師贄禮的肉脯義的最早文獻出處。

漢孔安國注《論語》說：「言人能奉禮，自行束脩以上，則皆教誨之。」7只於原文「自行束脩以上」加「奉

3　見《石頭上的學問》，頁二一三。沈映冬、徐國楓合輯，二〇〇四年三月。

4　見《論語別裁》，南懷瑾述著，臺北，東西精華協會·人文世界雜誌社，一九七六年五月。

5　見《論語》，頁一五八。臺北，立緒文化事業公司，一九九九年二月。

6　見《十三經注疏5·禮記》，頁六三四。臺北，藝文印書館。

7　曹魏何晏《論語集解》引，見《十三經注疏》，頁六〇。臺北，藝文印書館。

禮」二字為注，其語意曖昧，猶未確指。而唐孔穎達在疏解《尚書‧秦誓》時，引孔安國「有束修一介臣」注語

時，卻說：「孔注《論語》，以束脩為束帶脩節。」8 在這裡，其實他加入了自己的理解，扭曲了孔安國的原意，

學術態度並不嚴謹。可見孔穎達對於「束脩」一詞的理解，原是兩義並陳，恐亦不無猶在。

顏元孫在《干祿字書》中，將「脩」、「修」分作兩字，並於兩字下注云：「上脯脩，下修飾。」9 明確地把

從肉的「脩」字指作「肉脯」的專用字。到了南宋的朱熹，又沿訛而將此義寫入《四書集注》「自行束脩」句下的

注釋中，他說：「脩，脯也。十脡為束。古者相見，必執贄以為禮，束脩其至薄者。」10 到了明代，朱子的這本著

作，又被欽定為應舉者必讀的教科書，從此以後，「束脩」作為敬師贄禮的肉乾之釋義，便逐漸定於一尊，相沿迄

今。

筆者以為，就儒家道德實踐之義理系統看來，仍以第三種釋義最合情理。試想，如把第七章理解成只要繳交肉

乾，以當學費，我沒有不教的，這豈不把孔子當成庸俗市儈的補習班老闆，視同「不見利不動」的小人。這不僅跟

儒家義理系統格格不入，也與孔聖的生命氣象背道而馳。

由於當前關於此章的義理詮釋，仍處於歧義淆混的狀態，嚴重影響到儒家道德實踐義理及聖學心脈之正面理

解。而有關「束脩」釋義的種種紛擾，實與「脩」與「修」的字形訛變及淆混難明有密切關係。故欲究明《論語》

「自行束脩」的釋義問題，唯有先釐清「脩」與「修」的形義糾葛，方為釜底抽薪之策。

二、「脩」與「修」之形體學考察

(一)《說文》書中的「脩」與「修」

今本《說文》書中，除了前述四下肉部釋作「脯也。從肉攸聲」的「脩」字外，另於九上彡部，又有釋作「飾

8　見《十三經注疏1‧尚書》，頁三一五。臺北，藝文印書館。

9　見施安昌編《顏真卿書千祿字書》，頁三二。北京，紫禁城出版社，一九九二年七月。

10　見《四書集註》卷四，頁九四—九五。臺北，學海出版社，一九九一年三月。

也。從彡攸聲的「修」字，「脩」與「修」被當成音同義異的兩個字看待。然而，這「脩」、「修」兩字，在諸多古籍文獻中，又常相互作，似為音義皆同的異體字，究竟真相如何？不能無所辨析。

筆者為進一步解決「脩」與「修」的形義關係，曾就這兩個字在歷代文獻的實際用字情況進行蒐集，略依時代先後製成字表（見附表）。從表中可知，「脩」字始見於戰國中、晚期之際，包括〈包山楚簡〉、〈戰國官印〉、〈青山木牘〉、〈睡虎地簡〉等，「脩」字多見，並皆從肉作「脩」。其中〈中山王器〉從食作「饈」，依上下文意當作修學用。從食與從肉義近可通，此亦可見戰國時代「文字異形」之一端。惟此乃不同形符異域別造的異體字，屬於漢字形體之理性發展，跟其他非理性發展之訛變者迥殊。

同是戰國楚簡，〈包山楚簡〉已在「攸」上加了肉旁作為聲符，〈郭店楚簡〉未見「脩」字，惟在〈性自命出〉簡中有兩「攸身」，〈六德〉簡也有「以攸其身」[11]，前後八處的「攸」字，觀其文意應讀作「脩」，以「形聲字必以聲符為初文」之古文字通例考之，則在從肉的「脩」字未被創造以前，原本都假借作為聲符的「攸」為「脩」。後來

11 均見〈郭店楚墓竹簡〉。北京，文物出版社，一九九八年五月。

「脩」與「修」之歷代形體演化一覽

才以「攸」作為聲符，另增形符肉旁而造「脩」字。依此可知，《尚書‧洪範》「五福」之「攸好德」，本當讀作「脩好德」，即修養善德之意，既與次句「考終命」之詞性相類，也跟「自行束脩」的正面人性之顯揚語義通愜。

明白了古代漢字往往「以聲符為其初文」的歷史真相，則不僅〈中山王器〉從食的「餤」字可與從肉的「脩」為同字異體，進而對於在更早的商、周時代，為何會看不到「脩」字一事，也就思過半矣。

直到西漢以前，包括西漢早期的簡牘帛書等資料中，「脩」字的用例，約有二十條之多，並皆從肉作「脩」；從彡的「修」字，直到漢代方才出現，且僅《秦漢魏晉篆隸字形表》所收《定縣竹簡四五》及〈漢印徵〉兩個字例而已。可怪的是，自從從肉的「脩」字始見的戰國中、晚期，以迄南北朝時代，前後近一千年間，「脩」字的用例有將近一百個；而「修」字卻只見此兩例。這事頗不尋常，可見其中必有蹊蹺，不能無疑。

經考《定州漢墓竹簡‧論語》，唯見〈述而〉「德之不脩也」（一四一簡）及〈堯曰〉「脩廢官」（六○一簡）共兩例，兩處簡文實皆從肉作「脩」，並非如《秦漢魏晉篆隸字形表》所收從彡之「修」[12]。或係該簡此字右下方字跡稍有模糊，從其上下文雖可確定其為「修」，或因摹寫者不知今本《論語》此句的「修」字，漢、晉以前的古本並皆從肉作「脩」，故爾自我作古，略依其體勢而以三撇之彡改寫之，致有此失真之誤。總而言之，此摹本字例已無足採信，實可剔除。

在羅福頤《漢印文字徵》書中，收錄從肉的「脩」計十七例，而從彡的「修」字卻只有一例，也就是被收到《秦漢魏晉篆隸字形表》中的那一個字例。這個從彡的「修」，或係彼時個別篆刻家因「攸」字古有從水之說[13]，而偶作似隸變後「水」形之三短橫者；抑或此印根本就是後人贋偽之物而誤羼，未可必也。總之，這是「脩」字自戰國、秦、漢，以迄魏、晉、南北朝的近一千年間，僅見非從肉作的孤例，所謂孤證不成立，實已無損於筆者對於「脩」、「修」兩字形體考察之任何論斷。

到了隋代以後，這個從彡的「修」字，才以「脩」的異體角色開始大量出現，如隋〈龍華寺碑〉中，「同植來因，俱脩後果」作「脩」，「偃武修文」作「修」，兩形互出。考其上下文意，或作修養解，或作修學解，義甚相

12　分別見該書頁三二、九七。北京，文物出版社。

13　見段玉裁《說文解字注》三下，頁一二五。臺北，黎明文化公司，一九七四年九月。

近。到了唐朝初、中期，「脩」、「修」兩字混用的情形，已甚為普遍，如虞世南〈孔子廟堂碑〉也是兩形並出，「棟宇弗脩」用「脩」（當董理修治講），「修春秋以正褒貶」作「修」，用的是「脩」的動詞性本義：顏真卿〈多寶塔碑〉「肘攬脩蛇」，脩蛇，指長蛇（即大蛇），於此作「修長」義用。唯其行書體〈脩書帖〉，則作從彡的「修」，是在不同場合互用。與歐陽詢之〈皇甫誕碑〉楷法作「修」而〈行書千字文〉作「脩」者，大略相似。可見直到隋、唐時代，「脩」、「修」兩字仍被當作同字異形的「異體字」看待而普遍行用。

　故知「脩」是「修」的本尊正體，「修」是「脩」的後起訛俗字，「修」與「脩」，原本是音義全同的異體字。其後，原係正體字的「脩」，因唐代以後注疏家跡近一面倒地把論語「束脩」一詞都解作「脯脩」義的肉乾，「脩」字遂漸漸成為「脯脩」的名詞性本義之專用字，而這個後起的訛形俗體「修」字，卻被拿來充當其動詞性本義之專用字。

　經此論證，吾人甚至可以進一步推斷，凡著年代在漢、晉以前的古籍，不管原書在行文上是用「脩」的何種義，都應作從肉的「脩」，其或作從彡之「修」者，必係經後人傳抄時轉寫之故。行用久之，唐以後儒者對於「脩」、「修」二字之形義關係既已蒙昧，反而誤以《說文》為漏收「修」字，將這個訛形俗體的「修」字增添補入許書中，遂令原本是音義全同而為一字異體的「脩」、「修」，頓然變成之形義皆別、宛若無何瓜葛的異部異字。

　筆者考察日本學者伏見沖敬《隸書大字典》書中，所收漢、魏、晉等隸書碑刻，「脩」字共三十八例，清一色是從肉作「脩」，未見從彡之「修」字；另有兩晉至南北朝間之楷、行、草書數十例，也全皆從肉作「脩」，無一「修」字[14]。唯三希堂梁武帝書草「脩」字（表之），右下方肉旁經隸變後所成「月」形，其所書草形已接近楷法的「修」字。於此，已約略可以覘知，這個後起俗體「修」字訛形由來之端倪。

　試想，豈有《說文》成書之前，舉世普遍行用從肉的「脩」字，成書之後的三四百年間，也未出現從彡的「修」字，而謂「五經無雙」的許慎《說文》書中，竟會預先收錄四五百年後方才出現的俗體「修」字，這是絕無

14
見該書頁五九〇—五九一。東京，角川書店，一九八九年三月。

可能的事。

　　吾人作出「脩」正、「修」俗及「修」字是唐以後學人增添入《說文》的論斷，除了通過地毯式的漢字發展史上實際用例之舉證外，還可以從許書本身找到一些蛛絲馬跡，如《說文》有從「脩」構形的字，如一下艸部的「蓨」、四上目部「瞗」、六上木部「榺」、十一上水部「滫」；卻未見從「修」構形的字。這個事實，應可作為「脩」字為許書本有，而「修」字乃後人增補竄入的有力旁證。

(二)「脩」與「修」的形體遞嬗

　　「脩」是「修」的本尊正體，「修」是「脩」的後起訛俗字，已如上述。

　　至於從肉的「脩」為何會訛變成「修」，除了前引漢字發展史上之證據力，若不從「脩」字之形體遞嬗演化實況加以析論，單憑擬議猜想，終難得其確解。其實，「脩」之訛變成「修」，只是作為形符的「肉」旁訛變為「彡」形而已。但這個肉旁的訛化，是在篆文經由隸化為「月」形後才開始的。此形跟由「月」、「舟」字隸變後的「月」同形，在隸書字體中，成了異源同形字，惟皆同出於書寫草化及連帶現象。其形體演化過程，大致可有甲、乙兩式之可能推索。

　　先說甲式，由於漢、晉時代人常把「月」形寫成由右上向左下傾倒的斜勢，而「月」形內部的兩短橫，又被快寫而縮橫為點，然後再連結兩點而成一斜筆。同時「月」旁第二筆先橫後豎的短橫起筆處，也漸次因短縮而變成跟左邊第一筆漸拉漸遠；由於形近之故，傳寫者又誤解了第二、三兩筆的筆順，逐順勢寫成了三撇的「彡」形。

　　乙式的演化，是就著「脩」字右半部整個筆勢，從上到下的連筆草寫之形變。右上方支旁的第三、四兩筆，在演變過程中，由於連筆之故，與右下方的「月」形產生部件的整合，而成看似「有」形。在(b)的右半「有」形的三個交筆連帶中，其所形成的鉤環狀，在(c)、(d)兩形中已逐漸弱化；到了(e)形，後兩個鉤環已完全消失；最後的末筆，則被誇張強調而向左帶出，形似撇筆，再經規整化之修整，便成「彡」形。

甲式：　月 — 月 — 月 — 勿 — 勿 — 彡

乙式：　脩 — 脩 — 脩 — 脩 — 脩 — 修

以上所述，堪為「脩」字訛變為「修」的形體學之證成。

(三)　《論語》書中的「脩」與「修」

如前所述，「修」字始見於隋代，而「脩」、「修」兩字之混用與混淆，也始見於隋、唐之際的實物用例中。

從上引五位書家對於「修」、「脩」兩形正俗並用的考察，可知彼時民間學人，基本上是把它們當成是同字的異體看待，「脩」字尚未被當作「脯脩」的專用字。然後知彼等書家之所以兩形同用，或者只是純粹出於形體結構變化美觀之考量而已。直到唐代顏元孫《干祿字書》刊行，才正式將「脩」、「修」的義項分工拍板定案，馴至被分別部居，以致形成看似略無瓜葛的局面。

當後起俗體的「脩」字被增添補入《說文》以後，這個把「脩」解作肉乾的的「知見」，乃告大勢底定，並漸漸約定成俗而相沿至今。再加上後人為了傳習講學之便，往往以當時通行文字改寫經典文獻古字，如《論語》：「子夏之門人，灑掃應對」，「應」原係師生課間相應對的古字，後皆改為「應」。[15] 又如長沙馬王堆帛書《易·坎卦》，「習贛」之「贛」，今本均改作「坎」。[16]：此外，凡西漢以前出土文獻，言及孔門弟子「子貢」，多作「子贛」。《論語》一書的命運，自然也無從例外。

在今本《論語》書中，計有五篇七章出現十一次「脩」字，其中〈述而〉第三章「德之不脩」及第七章「自行束脩以上」各一次；〈顏淵〉第二十一章「脩慝」重複兩次：〈憲問〉第八章「行人子羽脩飾之」一次，第四十二章、「脩己以敬」的「脩己」，重複出現四次：〈季氏第〉第一章「脩文德以來之」一次；〈堯曰第〉第一章「脩廢官」一次。

當代坊間較為通行的《論語》讀本，對於「脩」、「修」兩字的處理手法，頗不一致。如楊伯峻《論語譯注》(漢京版)，書中除〈述而〉第七章的「束脩」作「脩」外，其餘全皆改成「修」：三民版《四書讀本》同。南懷瑾先生《論語別裁》(老古版)，「束脩」、「脩慝」三處作「脩」，餘八處均作「修」：錢穆《論語新解》(東大

15　見《原本玉篇殘卷》言部，頁二四五，顧野玉案語。北京，中華書局，一九八五年九月。

16　見《馬王堆漢墓文物》，頁一○八。長沙，湖南出版社，一九九二年。

版），「束脩」、「脩飾」、「脩文德」三處作「脩」，餘均作「修」；王財貴《學庸論語經典誦讀本》，「束脩」、「脩慝」、「脩飾」、「脩己」四處作「脩」，其餘三處皆改為「修」。可謂五花八門，莫衷一是。就聞見所及，唯有李炳南長老《論語講要》（臺中蓮社）一書，十一處全皆用「脩」，或係更古老版本。而就目及諸家著述，「自行束脩」之「脩」已改「修」者，唯見清代程樹德《論語集釋》一例而已[17]。

舉出這些當前通行本《論語》書中，使用「脩」、「修」二字的混亂情況，是想說明一件事：「脩」與「修」，是音義全同的異體字，或稱古今字，它們原本是同一個字，現在依然是同一個字。不僅「脩慝」即「修慝」、「脩飾」即「修飾」、「脩文德」即「修文德」、「脩廢官」即「修廢官」，而且「自行束脩」就是「自行束修」。兩字可以互作，無二無別。

總之，「脩」、「修」兩字原本就是一正一俗的異體字，兩字同時兼具肉乾、修治和修長三個義項。一旦理清了其間錯綜複雜的關係，不僅「束脩」一詞的肉乾專義可得解放，其他一切攸關兩字的形義詮釋，皆可依據上下文而得善解。而稍前國內學者對於宋代「歐陽修」的「修」究當作「脩」，還是作「修」的無謂爭議，亦可迎刃而解矣。

三、《論語》「自行束脩」的義理詮釋

(一)說「自行」

這「自行」二字，是效法天地的剛健自強，表示對於這個「束脩」的努力動機，是出於求學者內在本心的自發自動的想望，並非由於外來的逼迫或誘引，純粹是主動而不是被動的。出於內在需要的主動向學，企圖心旺盛，動能較強，學習容易持久，且易見成效；要是出於某種無奈、有「功利性目的」的被動學習，一旦目的達到，就會罷手而不再學下去，學習成效迥異。後者由於功利性目的太過明顯，缺乏學習的真誠，所謂「不誠無物」，違悖孔子

17 見該書頁三八七。臺北，鼎文書局，一九七三年五月。

的教學宗趣，老人家顯然沒有收受的意願；而前者則是抱著一種「無目的」、「非功利」却又「合目的性」的心態在學習，以安心、成長、通達，乃至完成他自己為終極目標。他是樂在學習與成長的過程，智慧的開發過程就是他的目的。可見這「自行」二字，不可輕輕看過。

《易》曰：「乾道變化，各正性命。」人生上達或下達，是禍是福，無非自求、自作而自受。實則，若於孔子「性相近，習相遠」（陽貨第十七）、「為仁由己，而由人乎哉」（顏淵第十二）、「仁遠乎哉，我欲仁，斯仁至矣」（述而第七）等語，能有深切體認，則於「自行」之真義，便可思過半矣。

(二) 說「束脩」

「束脩」，是檢束脩身，其內在義理包含「束」和「脩」兩個面向：束，是約束、節制，屬負面的遮阻；修，是修養、精進，屬正面的顯揚；束是諸惡莫作，脩是眾善奉行；束是善轉邪念，脩是善護正念。佛家以修「十善」業道來轉「十惡」業[18]、菩薩道修「六度」以對治「六蔽」[19]，無一非「束」、「脩」之事，故能導情歸性，轉識成智而超凡入聖。總而言之，束是負面習氣的克治，脩是正面德能的存養，「束脩」，就是導其人欲以合天理，在理性的約束節制中，求正法之精進。

〈述而〉第三章云：「德之不修，學之不講，聞義不能徙，不善不能改，是吾憂也。」此中提出了孔門講學的四個重點：修德、講學、徙義和改過遷善。修德，是正面德性的存養，「徙義」和「改過遷善」，是導負以就正的調轉，偏屬於正心誠意的實踐理性邊事；而「講學」則是不斷深化對於性命義理的精微窮究，偏屬於格物致知的理論理性邊事，恰恰呼應了筆者先前所解說的「束脩」之義理內涵。而這四個以躬行實踐為主、兼顧義理探索的「成人」品德教化重點，正是孔子傾其畢生心力，「祖述堯舜，憲章文武，上律天時，下襲水土」，述古法天，身體力

18　佛家謂能永離殺生、偷盜、邪行（身業）、妄語、兩舌、惡口、綺語（口業）、貪欲、瞋恚、邪見（意業）等「十惡」業，即是修「十善」業道。見《十善業道經》。

19　即以「布施」對治「慳貪」、「持戒」對治「毀犯」、「忍辱」對治「瞋恚」、「精進」對治「懈怠」、「禪定」對治「散亂」、「般若」對治「愚痴」。

行所歸納得的生命學問綱領。

（三）說「自行束脩」

「自行」，屬內在自發性的尋求上達之想望：「束脩」，是指言行上「任意性」的自我約束與超越[20]；「自行束脩」，是道德意志的自我立法，並自己遵行，為達最高之理想與自由而自願戒慎節制。故筆者曾將「道德」一詞，界定為「內在心甘情願的自我節制」。縱觀古今來聖賢，其所以業能日廣，德能日進，以至於成德成藝，除了「自行束脩」（脩身）以外，沒有第二條捷徑可走。

〈述而〉第八章：「不憤不啟，不悱不發；舉一隅不以三隅反，則不復也。」在這裡，孔子明白指出教師與學生之間角色分際：當學生的，就是自發自動，唯在「憤」、「悱」；當老師的，充其量也只能是「啟」之「發」之而已。這個「憤悱」，正是「自行束脩」的精誠表現，故此章不啻為前章再進一解。

「自行束脩以上，吾未嘗無誨焉」，只要肯勤學上進，有心拉抬自己的人格品德，提昇自己的生命境界，我都樂於啟發教導他！如此理解，不是更像個莊嚴萬世師表的聖者氣象嗎？這是夫子自述收受門下學生的基本條件，也一語道盡儒家「成人」教化的重點所在。禪家有言：「最初的，就是最後的。」它既是是儒家最初入門的必備條件，其實也是最後人格圓滿就前始終不可缺少的緊密功夫。就道德實踐義上看，它絕對是君子下學上達徹頭徹尾的必要條件。孔子自己以身作則，便是一好榜樣。且看他成學經歷的夫子自道語：「吾十有五而志於學，三十而立，四十而不惑，五十而知天命，六十而耳順，七十而從心所欲，不踰矩。」每一階段都是這位老師「自行束脩」的修煉成果，是孔夫子「自強不息」、「闇然日彰」而超凡成聖的最佳寫照。

此外，就上下章文意看來，這〈述而〉第六、七、八三章的說話內容，都是孔子對於文化教育的抱負與理想，是他私人辦學的文化志業之宣言。第六章「志於道，據於德，依於仁，游於藝」，說的是他德藝兼備的全人教育宗

[20] 席勒說：「有教養的人把自然當作自己的朋友，尊重它的自由，只是約束它的任意性。」見弗里德里希・席勒著，馮至、范大燦譯《審美教育書簡》，頁二一。臺北，淑馨出版社，一九九九年三月。

旨，光憑這簡潔鏗鏘的十二個字，已足覘知他融攝古今，集華夏傳統文化大成的聖者氣象，千載下讀來，猶覺很能豁人心目。而這第七章緊接著被編排在「志於道，據於德，依於仁，游於藝」四句教之後，是進一步把「自行束脩」列為他收受學生的門檻條件。須是先能有此勤敏向學的承諾，肯奮發圖強主動上進，方才允許學生辦理入學手續，這是正面表達了他辦學的開放胸懷。而接下來的第八章，「不憤不啟，不悱不發，舉一隅不以三隅反，則不復也。」則是從正言若反的角度，來誠勉學生要勤於思辨，並強調主動學習的重要性。三章氣脈相貫，其間的關聯是顯而易見的。

《論語》一書，不僅是兩三千年來華夏子民獨擁的存在智能資糧，尤其在網路資訊無遠弗屆的今日，其所蘊藏的道德實踐價值，早已成為全世界共享「人類文化財」。被收錄到書中的每一句話，哪怕再短，字字句句都對心靈生命的成長具有深刻的提撕點化作用，言不虛發，是真正意義上的「實踐的智慧學」。孔門上上下下，其所關注講究的，始終扣緊道德生命的轉化和人格境界的圓成。「束脩」一詞，倘若只是指已達束髮脩飾的十五歲成童，那麼，孔子講這一句話，便只能是在規範學生的年齡下限，對心靈生命不具任何積極性的啟導功能。何況在句首尚有「自行」二字，就修辭學上看，文義突兀乖隔，很難「說得去」。

孔門教化的核心精神，是念茲在茲，想把每一個讀書人都設法培養成為「行己有恥」、仁智雙彰的君子，而不淪落為只顧自家，唯利是圖的小人。孔子說過：「君子謀道不謀食。」（〈衛靈公〉）怎會在乎區區束肉乾呢？他真正在乎的是，學子內在憤悱之誠的本質條件之期盼；若把「束脩」解為「贄敬禮」的肉乾，便是徒重學子外在禮儀節文的形式條件之滿足，既忽略孔子此話對人性的激勵作用，更弱化了它對人格道德實踐義理上的正面價值。無論怎麼說，都難逃「利其利」之嫌，便與整部《論語》的孔子言語氣象全不搭調。

《大學》提出「格物」、「致知」、「誠意」、「正心」、「脩身」、「齊家」、「治國」、「平天下」八條目，而用「明明德於天下」加以貫串會通。最後，還以斬截的語氣，總括地說：「自天子以至於庶人，壹是皆以脩身為本。」（經一章）這個「脩身」，在八條目裡居於中介的關鍵角色，與「自行束脩」無二無別。「格、致、誠、正」四目，關乎個人內在主體心靈的調適順遂，是偏向立己己之學；「齊、平、治」三目，則關乎外在客體事業的擴大開展，偏向立人成物之學。故「自行束脩」，正是由「脩己以敬」到「脩己以安人」的全幅體現，也是「明明德於天下」，合內外之道的實落義方。這個大智慧方向的覺悟和道德生命的真實踐履，須是學人先有自尋轉

路的憤悱精誠，方有可能。這才會是孔子所以要公開宣示「自行束脩以上，吾未嘗無誨焉」的聖者本懷。

四、「自行束脩」所具顯的道德實踐義

如前所述，「自行束脩」所具顯的義理內容，以其同時涵蓋人性中負面習氣之遮阻與正面德行之顯揚，正與傳統儒、釋、道三家以務實與中道為主軸的存在智能教義相融契。故即就此工夫論之次第，分別從下列五個面向，略為闡發「自行束脩」所具顯的道德實踐義。

（一）藉修顯性以自立

體泉無源，芝草無根，人貴自立。欲自立，不能無學。人若不甘自居下流，就非立志勤學不可。立志，佛家名為發心，又名發願，無論如何要立志做一個「志於道」的「人格者」，發一個學做「聖人」而不做小人，自立立他，成己成物的大願。人能把君子做到底，便自有成賢成聖之資糧。

孔子說：「唯上智與下愚不移。」又說：「中人以上，可以語上；不可以語上也。」天地間天才絕少，大部份都屬於可上可下的中材資質。既然資質同屬中等，卻有人向上提升，有人向下沉淪，最後的命運完全不同，其中關鍵，就在於志之立與不立，立之善與不善，乃至為善之至與不至。孔子於此，也肯定人有先天才性高下之不同，但他更加強調的是後天自我的超越。

關於先天性分與後天人事的辨證關係，《圓覺經》[21]有一段偈語講得極為透闢：「譬如銷金礦，金非銷故有。雖復本來金，終以銷成就。一成真金體，不復重為礦。」此偈把真妄同體的人身比作礦石，真性道心比做精金，修養工夫比做冶鍊。前兩句說，佛（覺）性乃人所本有；次兩句說，性雖本有，仍須假手後天修學工夫，方能顯此先天之性德；末後兩句，則強調這個圓明妙覺的天德知體，一悟永悟，一明永明，一旦銷礦得金，便由自家的真宰作主，不再受私欲之牽掣繫縛而悠忽度日。

21　見憨山大師《圓覺經直解》卷之上，頁九〇。臺北，老古出版社，一九八三年四月。

張橫渠說：「天所性者，通極於道，氣之昏明不足以蔽之；天所命者，通極於性，遇之吉凶不足以戕之。不免於蔽之戕之者，未之學也。」[22]足見學問思辨為脩身之本，不可以不講求。人生一世，到頭來其所想望及圓成的一切理想境界，全都是他在肉體存活的時限內，「藉修顯性」所創造出來的成果。元人蘇霖論書曰：「有功無性，神采不生；有性無功，神采不實。兼此二者，然後能齊於古人。」（《書法鈎玄》卷四），雖係論書，其中理致可以旁通人間百業。

(二)知病去病以上達

《中庸》說：「人一能之，己百之；人十能之，己千之。果能此道矣，雖愚必明，雖柔必強。」（二十章）可見聖賢設教，實為「中人語上」而立說。《論語·學而》開宗明義，便說「學而時習之」，這「學而時習」四字，便把古今聖賢成性踐形的秘訣盡洩無遺。但能真懇講學時習，便可不問天分。

事實上，性，是天之所命，其基因，其清濁、高低、多寡，生來已然，只是先天的潛在可能，「雖在父兄，不能以移子弟」；修，是率性，後天的努力是我的本分，由我作主。唯有實修實證，令潛而微者變而成顯揚，暗而昧者變而為明達，勉之勵之，催化促成之，全靠自己後天的努力，好讓自家所擁有的潛在「可能」成為「必能」。才說天分，便落口實，就是甘居下流。

人的心性未起用時，寂然不動為中；既起用，便名為情。情有當有病，合乎時宜謂之「當」，當者，當於天理；不合時宜謂之「病」，病者，違離中道，過與不及，都是病。人的言行舉止，當進而進，當退而退，各當其位，動靜不失其宜，則已發與未發，皆未離中；已發的情與未發之中的天理之性合一，便是和。故「中」是「和」的先決條件，「和」是「中」的必然效果。《易》以得中為吉，但得中與否，不能只從單純的行為相上看，還跟事件的時節因緣有密切關係，故失於「時中」為病。聖人之教人，只是使人自己努力遮阻其負面的習氣，將正面的能量向著美善而開展，讓生命潛能作出合乎中道理想的發揮。

老子說：「夫唯病病，是以不病。聖人不病，以其病病，是以不病。」（七十一章）因其坦誠面對真實的自我，

22 見《宋元學案·橫渠學案》，頁二九。臺北，河洛圖書出版社，一九七五年三月。

能以病為病，絕不曲加迴護，故能由多過而寡過，乃至由寡過而臻達精義入神、「言滿天下無口過，行滿天下無怨惡」（孝經‧卿大夫章）的至人聖境。古賢云：「聖人過多，凡夫過少。」凡夫愚迷，不知省察，往往自我感覺良好，既不識自家過錯，或逢人指出，尚且要百般文飾，當然「過少」。醫家所謂「病不許治，病必不治」，德業如此，藝業亦然。何止儒家四書，即便號稱中華文化總源頭的一部《易經》，所有言論，幾乎全都是為那「自行束脩」的憤悱君子而發。究其宗旨，也不外是教人「知病去病」而已。倘能於此信得過，行得去，則氣象日新，氣質漸化，何愁才藝與德能之不能日就上達？

陸象山在宋儒裡頭，以篤實直截為時稱重。嘗有人問他學問淵源，他答說，不過就是「切己自反，改過遷善」而已[23]。真是要言不煩！反省，是人類獨有的美德。人不反觀自照，便不會知過，有過而不知，則日處於過中，何能侈談改過？故欲求變化氣質，當以知過改過為落實工夫。周濂溪說：「人之生，不幸不聞過；大不幸無恥。必有恥則可教，聞過則可賢。」[24]對於一個真心學道的人而言，自己有不當處，當下便知過，當下便知轉，等人家來指指點點，已落下乘；如果文過飾非，便是自我暴棄，那豈不等而下之？

明儒劉蕺山嘗自製「紀過格」，主改過，善補過，分「微過」、「隱過」、「顯過」、「大過」、「叢過」、「成過」（惡），小過（病）不改，終成大過（惡）。由惡及刑，此亦理勢之常然。故云：「君子拳拳於改過，所以杜為惡之路也。」[25]不遠能復，先聖所重。可不慎乎？

凡事知道容易踐行難，正如鳥窠禪師回答白居易問法公案所舉揚的：三歲孩童雖道得，八十老翁行不得[26]。知病是覺知的感受力，雖是天生本能，仍賴後天修鍊開發；去病則是致知的實踐力，純靠個人後天的精勤努力。吾人平日讀書，明得許多道理，不能只是拿來當作一場話說。若能反身而誠，就把這些學問道理體貼到自身，來刮磨對

23 見《宋元學案‧象山學案》，頁三六。同註22。

24 見《通書》，載在《宋元學案‧濂溪學案上》，頁九六。同註22。

25 見吳光主編《劉宗周全集》第二冊，「語類」，頁四二五。杭州，浙江古籍出版社，二○○七年四月。

26 《指月錄》載：白居易守杭時，曾問鳥窠禪師：「如何是佛法大意？」師曰：「諸惡莫作，眾善奉行。」白曰：「三歲孩兒也解恁麼道。」師曰：「三歲孩兒雖道得，八十老人行不得。」白作禮而退。瞿汝稷編集，見頁一〇二。臺北，新文豐出版公司，一九七六年十月。

治自家的負面習氣，便能真實受用。

（三）定靜澄源以明體

莊子曾假借孔子的話說：「人莫鑑於流水，而鑑於止水。唯止能止眾止。」（《莊子‧德充符》）人的心（神）與身（氣）原本是一體的，氣動則心動，心動則氣動，心與氣兩相涵攝。離心而言心，固然不是；離氣而言心，也斷非至理。故此身如不由動歸靜，則狂心如潑猴奔馬，意識如瀑布水流，這個心「知」的習氣，永遠沒有趨緩乃至近乎「止」息餘地。心知止而後能定靜，狂心不歇，過亦隨之。故欲能寡過，須先澄其心源，復其天則，鑄就一面明鏡，則平日起心動念，如同對越神明，苟有未盡合宜處，當下便自覺知，才覺即轉，久轉則氣質自化。載籍謂程明道常終日靜坐，如泥塑人，然接人渾是一團和氣。他曾說：「學者須先識仁。仁者渾然與萬物同體。」又說：「靜後，見萬物皆有春意。」[27] 正是他經由靜坐而「識仁」後的明驗。劉蕺山在《人譜》「訟過法」下，自注云：「即靜坐法」。有人質疑其說「近禪」，便廢去不用。不久，又覺得靜坐也是一種學習法，除了靜坐可以作為「訟過」之資外，「亦別無所謂涵養一門矣」。又聞前賢「不是教人坐禪入定，蓋借以補小學一段求放心工夫」（王龍溪語）之言，以為靜坐並非教人一無事事，乃又保存其說[28]。前輩忠於自我之誠如此。

定靜的自我觀照工夫，是儒教成德復性的無上助道品。張橫渠說：「始學者亦要靜以入德，至成德亦只是靜。」[29] 高度肯定定靜工夫對於成德復性的正面功能。乃當代新儒家大宗師牟宗三先生竟然說：「打坐不能增加道德感。」[30] 造成後人對於通過打坐修習靜定工夫的迷惑。

實則，一個人道德感的強弱，跟他本身知體「明德」的復「明」程度有密切相關。儒家強調要「明明德」，跟佛家的「明心見性」及道家的「知常曰明」、「莫若以明」，原是同一件事。三家都強調明「體」（宗）以達

27　並見《宋元學案‧明道學案》。同註22。

28　《劉宗周全集》第四冊，頁一五一—一六。同註25。

29　見《張載集》，頁二八四。臺北，漢京文化公司。

30　見牟先生主講‧蔡仁厚輯錄《人文講習錄》，頁九五。臺北，臺灣學生書局，一九九六年二月。

「用」（教），性體若未瑩明，發用必難通達，如《大學》關於「定」、「靜」、「安」、「慮」、「得」之次

第，老子《道德經》有關「致虛極，守靜篤」、「歸根曰靜，靜曰復命」之言，以及佛家《楞嚴經》「靜極光通

達，寂照含虛空」、「一切清淨慧，皆由禪定生」等語，都是同一機括。其所逆覺體證到的圓明知體無異，只是所

開演的教義不同罷了，故知「定靜」實為儒、釋、道三家明體工夫的通途共法。透過正確而持久的定靜修鍊工夫，

能淨化澄瑩吾人的知能之良，令根本智——「智的直覺」潛能，獲得良好的開發。

真知出於實踐，向上一路，不於證上取圓，此學終難復明。張橫渠常勸來學者說：「學，必如聖人而後已。」無

31周濂溪也說：「聖，誠而已矣。」32人能於事事物物上盡其精誠。誠之又誠，以至於至誠，則「至誠如神」，無

不應感明通，自可由勉入安而漸臻於化境。

其實，所謂聖人，說穿了，不過就是既默識其「明德」（道心即真心），又能擴而充之，「明明德於天下」，活

得最像一個「人」的人而已。羅近溪說：「古今學者，曉得去做聖人，而不曉得聖人即是自己，故往往去尋作聖門

路。殊不知門路一尋，便去聖萬里矣。」33後儒不免誤以識神（人心）為真心，以至放肆而無歸者，皆緣於此等處

未能審詳之故。劉蕺山說：「才見聖人為不可為，姑做第二等人，便是自棄；才說聖人為必可為，仍做第二等人，

便是自欺。」34此又學人所宜深戒者。

（四）敦倫盡分以事天

儒家講學，強調道德實踐，始終扣緊做人作事為第一要義。孔子說：「弟子入則孝，出則弟，謹而信，汎愛

眾，而親仁。行有餘力，則以學文。」（學而第一）明確點出做人的根本，就在「孝」、「弟」的篤行上，其他都是

次要的。有子則順著這個進路，進一步把「孝弟」的德行，直接跟孔子的學術思想精蘊的「仁」接上了軌。而曾子

31 見《宋元學案·橫渠學案》，頁三。同註22。

32 見《宋元學案·濂溪學案上》，頁九七。同註22。

33 見《明儒學案·泰州學案三》，頁一三。臺北，河洛圖書出版社，一九七四年十二月。

34 見《劉宗周全集》第二冊，〈語類〉，頁三八四。同註25。

在《大學》裡頭，更明確標出「孝」、「弟」、「慈」，說這是「君子不出家而成教於國」的治國利器，把篇首開宗明義章所說「明明德」、「親民」、「止於至善」的大人之學，落實到人倫日用之間。

在《論語》顏淵問仁章裡，孔子答覆顏回「克己復禮」的為仁「四目」，非禮則勿視、勿聽、勿言、勿動[35]，都不離人的一身，欲「修」此「身」而歸於「動容周旋中禮」，也唯有在日用敦倫盡分中體現。再看《孟子·盡心上》所說君子的「三樂」，把「父母俱存，兄弟無故」的孝、弟之道，看作是天地間第一等樂事，可以連「王天下」（做到國家最高領導人）都不在此「三樂」之中，唯有在人倫本分上盡了心而無所愧怍，然後通及他人，自然學不厭而教不倦，才是君子之真樂[36]。這是何等心腸！

《大學》首章有言：「物有本末，事有終始。知所先後，則近道矣。」在日常動靜之間，遇事能夠預先思之擬之，認清本末輕重與先後緩急，然後再把那最根本性的要務先做，所謂「本始所先，末終所後」，這樣做，雖然並不就是道，但離道也不遠了。然而，道心本恆在，人心常偏執。往往迷失在現實利害的追逐計較中，以致倫常多所虧缺，捨本逐末，豈不可悲？

《中庸》說：「天命之謂性，率性之謂道，修道之謂教。道也者，不可須臾離也，可離，非道也。」（第一章）著空與著有，只是執著的事物理境不同，卻都同樣不合「中道」。永嘉大師說：「棄有著空病亦然，還如避溺而投火」[37]，指的便是讀書人光知空談義理的通病。想救正這個病痛，只有面對現實，切己返回到天倫親情的孝弟上，盡其本分，老實做人。

儒者以三綱、五常為其根本，本立則道生。前述之定靜澄源，是盡心知性以知天的明體工夫；此處之敦倫盡

35 顏淵問仁。子曰：「克己復禮為仁。一日克己復禮，天下歸仁焉。為仁由己，而由人乎哉？」顏淵曰：「請問其目？」子曰：「非禮勿視，非禮勿聽，非禮勿言，非禮勿動。」

36 孟子曰：「君子有三樂，而王天下不與存焉。父母俱存，兄弟無故，一樂也；仰不愧於天，俯不怍於人，二樂也；得天下英才而教育之，三樂也。君子有三樂，而王天下不與存焉。」這前後重複強調的「王天下不與存焉」一句，不僅對當權者有所棒喝，對學者來說也是一大點撥。不宜輕易讀過。

37 見《永嘉禪宗集註·證道歌註》合刊，淨空法師唱印本，頁五四。一九七八年二月。

分，則是存心養性以事天的篤實踐履。回思吾人為了追求學業、職業、事業乃至志業之理想，不知承蒙多少識與不識者的協助、犧牲與成全，宜當常存感恩圖報之心，和善對待周遭有緣相遇的人。尤其是家中親人，裨助特多，平日如有爭端不悅，當念及過去恩義未報，怨尤自消。須於此中行拓得去，方名真存養。如此，方能由親吾親，長吾長，幼吾幼，然後能及於他人之親長孤幼而無憾。

（五）敬慎忘懷以安命

敬，是敬事，禮以節文，心中常懷恭敬，不敢隨便；慎，是慎獨，隨時如有神明監臨在上一般，唯恐隕越。分而言之，「敬」係就所對應的客體說，偏重已發；「慎」是純就主（獨）體而說，沒有已發或未發之別。合而觀之，敬、慎皆是存心養性工夫，皆可歸本於誠。這個「誠」，是主、客二元對立消除後的一種平常情懷。落實到日用應事接物之際，則表現為一切直覺觀照的坦然面對。誠，是仁體的發用，天命本然，如溥博淵泉，無有間歇。

《大學》整個「定、靜、安、慮、得」的工夫論，也唯有在真正「慎獨」的束脩自律下，方能闇然而日彰地次第圓成。

劉蕺山說：「君子之學，慎獨而已矣。無事此慎獨，即是存養之要；有事此慎獨，即是省察之功。獨外無理，窮此之謂窮理，而讀書以體驗之；獨外無身，脩此之謂脩身，而言行以踐履之。其實，一事而已。」[38] 這「獨外無理」、「獨外無身」，指的是只能逆覺體證而無法拈以示人的「法性身」，也就是大人之學的「明德」之獨體，故曰慎獨，曰戒慎，曰勿忘、勿助長，此心須常存明覺，以免有失中道而不得其正。

孔子說：「君子有三畏：畏天命，畏大人，畏聖人之言。小人不知天命而不畏也，狎大人，侮聖人之言。」（《論語・季氏十六》）所謂畏天命，是常令天德良知作主，如臨深履薄，戒慎敬謹之意。用世俗的話說，就是心中有神，是上帝與你同在。心中有神，則不敢放肆妄行。《中庸》強調慎獨工夫，其實是對於天命的一種敬畏心情，也是誠意正心的具體表現。

明儒羅近溪初見顏山農時，嘗自述自己身遭危急而生死毫不動心，後失科舉而得失絕無掛懷。山農都不以為

然，說道：「是制欲，非體仁也。吾儕談學當以孔、孟為準，志仁無惡，非孔子之訓乎？知擴四端，若火燃泉達，非孟氏之訓乎？如是體仁，仁將不可勝用，何以制為？」羅聞之，大有省悟，說：「道自有真脈，學原有嫡旨也。」遂一心師事之[39]。顏山農把「體仁」拿來跟「制欲」對舉，很能扣緊孔、孟心法真傳。此處的「體仁」，是一依天理流行而無非分之求索，學到無求自樂天。羅氏即由此調適上遂，而成就其純然知體流行之真儒理境[40]。

筆者常言，關於身心性命的安頓，有兩個法則不能不明白：一個是必然（因果）法則，亦即「種瓜得瓜，種豆得豆」的必然律；種瓜不會得豆，這是天地間萬物發展的鐵律。另一個是變動（因緣）法則，亦即宇宙萬象及人間一切成就或毀敗，都不外是內在主觀因素加上外在客觀境緣錯綜作用的結果。任何主客觀條件的更動改變，其引生的結果（現象）都有無窮變化的可能性。

這兩個法則，是人間一切正智的基礎。明白了動機與結果之間的必然法則，可以讓人戒慎恐懼，知所節制，不敢過於放縱自己的情欲而多行不義，此可謂「畏天」；明白了主客觀因素錯綜而萬變的變動法則，對一切寵辱得失，便可隨緣歡喜，勝固不至驕矜自滿，敗亦無怨無尤。誠能如此，則俯仰無愧，不卑不亢，自然無入而不自得，此之謂「樂天」[41]。

然則，樂天必以畏天為基，捨畏天，必無樂天可說。人若無所知則無所畏，故能知天命而畏之，即是事天，及其義精仁熟，但盡本分，當下全是，自然入於畏即是樂，樂即是畏，畏天與樂天不二之境。陶淵明〈飲酒詩〉云：「縱浪大化中，不喜亦不懼。應盡便須盡，無復獨多慮。」是殆所謂忘懷得失，無待逍遙，非真識得孔、顏樂處而安於義命者，哪得到此？

39　見羅近溪《盱壇直詮》卷六，頁二二○。臺北，廣文書局，一九七七年七月。語案：羅氏此書，原名應是《盱壇真詮》，「直」當作「真」，以形近傳訛。牟宗三《從陸象山到劉蕺山》亦隨俗作《盱壇直詮》（見該書頁二九三─二九六），恐非是。此從羅氏辛後未久，同時人兵部尚書郭子章撰〈皇明議諡理學名臣傳〉及四川巡撫譚希思撰〈皇明理學名臣傳〉兩文文末列舉所著，并作《盱壇真詮》可證。兩文並見舊版《羅近溪先生全集》卷之十，頁五、九。筆者所據為影寫本，未見出版年月。

40　參牟宗三《從陸象山到劉蕺山》，頁二九七。臺北，臺灣學生書局，一九九○年二月。

41　見杜忠誥《池邊影事》，頁三三○─三三一。臺北，三民書局，二○一四年一月。

五、結語

本論文依儒學與儒教所舉揚的道德實踐觀點，從《論語·述而第七》「自行束脩」之詮釋疑義開始，分別自「束脩」一詞之訓詁歧義及「脩」、「修」二字之形體糾葛兩方面進行考察，以論證「束脩」即是「修身」，「自行束脩」一詞，當以「自我約束脩養」為正詮，而否定以「束脩」為獻納贄禮的肉乾之釋義等說，對其內在義理重新予以疏解。最後，並試以務實與中道為主軸的工夫論角度，對於「自行束脩」所具顯的道德實踐義，略申所見。

或謂對於「自行束脩」的疏解，不過是一般訓詁學上的小問題，何須如此大費周章？當知人類一切智性活動的運用與實踐，無不繫於「束脩」。何況是極精微，「費而隱」的心性之學！一旦在本源處蒙昧，「理解」有所偏蔽，毫釐之差，便有千里之謬。這其實是一個攸關學術真與偽的大問題，故不能不辨。張橫渠說：「知人而不知天，求為賢人而不求為聖人，此秦、漢以來學者之大蔽也。」[42] 其浩嘆與傷痛，難說跟歷代學人對於孔子此話的「理解」之歧出全無瓜葛。

牟宗三說：「現代人的生命完全放肆，完全順著自然生命而頹墮潰爛，就承擔不起任何的責任。」[43] 透過對「自行束脩」一詞的重新省視，或將更有機會將吾人及族群由「放肆」的邊緣挽回「節制」的理性與祥和。當今的學術界，泰半唯西方之馬首是瞻，而牟先生卻不只一次提到，當今的西方哲學界，早已經不講工夫論，只講方法論，更不講善與道德了。[44] 這無疑是一大警訊！德國美學家席勒說：「要使感性的人成為理性的人，除了首先使他成為審美的人以外，別無其它途徑。」[45] 而這個「審美的」中道靈智，卻非依賴個人「自行束脩」的真實踐履莫能實現。

以上所論，對於「自行束脩」之古義，雖然微有抉發，但充其量只是一場讀書人的心得報告而已。孔子既把

42 見《宋元學案·橫渠學案》，頁三。同註22。

43 見《中國哲學十九講》第六講〈法家之興起及其事業〉，頁一六三。臺北，臺灣學生書局，一九九一年十二月。

44 見牟氏「實踐的智慧學」演講錄（五），刊在《鵝湖》月刊總三九七期，頁二一八。二〇〇八年七月。

45 見《審美教育書簡》，頁一一三。同註20。

「自行束脩」（脩身）當作學人入德之基，若回到本題而反躬自問，則我平生所為，因循拖沓之痼習，已如油入麵，刮洗非易。兼又一向貪多務得，多歧亡羊，違義失時，實忝所生。孔子曾自言：「文，莫吾猶人也；躬行君子，則吾未之有得。」（述而第七）聖者成性，猶作是言；我是何人？尚且但知責求於他，寧不愧煞？

回思此文撰寫期間，屢曾捧讀《論語》，臨流自照，時生警策。尤其讀到「六言六蔽」之說：「好仁不好學，其蔽也愚；好知（智）不好學，其蔽也蕩；好信不好學，其蔽也賊；好直不好學，其蔽也絞；好勇不好學，其蔽也亂；好剛不好學，其蔽也狂。」（陽貨第十七）這原是孔子主動告訴子路的誠勉語，卻嚇然驚覺，孔子指出的這些學人病痛，在我身上竟一一應現，不覺額頭出汗！既已知過，就請以此文充當筆者親向孔聖所作的一番自我告解與發露懺悔吧！

（第九屆中國經學國際學術研討會論文，二〇一五年四月）

國家圖書館出版品預行編目資料

漢字美學——杜忠誥文字書法論文集

杜忠誥著. – 初版. – 臺北市：臺灣學生，2017.11
面；公分

ISBN 978-957-15-1748-3 (平裝)

1. 書法美學 2. 漢字 3. 文集

942.07 106018682

漢字美學——杜忠誥文字書法論文集

著　作　者　杜忠誥
出　版　者　臺灣學生書局有限公司
發　行　人　楊雲龍
發　行　所　臺灣學生書局有限公司
地　　　址　臺北市和平東路一段 75 巷 11 號
劃撥帳號　00024668
電　　　話　(02)23928185
傳　　　眞　(02)23928105
E - m a i l　student.book@msa.hinet.net
網　　　址　www.studentbook.com.tw
登記證字號　行政院新聞局局版北市業字第玖捌壹號
定　　　價　新臺幣六○○元
出 版 日 期　二○一七年十一月初版
I　S　B　N　978-957-15-1748-3